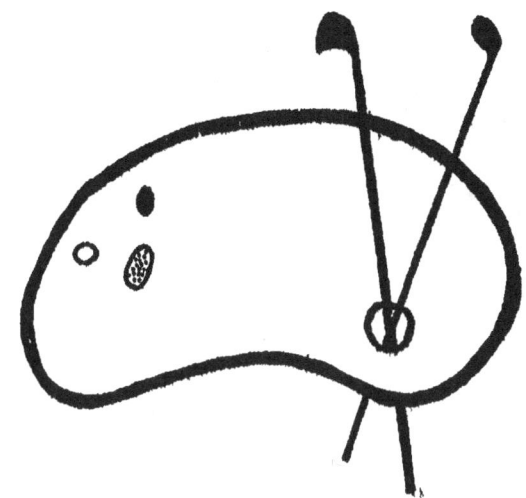

DEBUT D'UNE SERIE DE DOCUMENTS
EN COULEUR

TRAITÉ

THÉORIQUE ET PRATIQUE

DES

DESSINS ET MODÈLES

DE FABRIQUE

PAR

Eugène POUILLET

AVOCAT A LA COUR D'APPEL DE PARIS
ANCIEN BATONNIER

TROISIÈME ÉDITION

PARIS

Marchal et BILLARD

IMPRIMEURS-ÉDITEURS, LIBRAIRES DE LA COUR DE CASSATION
Maison principale : Place Dauphine, 27
Succursale : Rue Soufflot, 7

1899

Tous droits réservés

DU MÊME AUTEUR.

Brevets d'invention (Traité théorique et pratique des) et de la contrefaçon. 4e édition, mise au courant de la jurisprudence. 1 fort vol. in-8. 1899 . 12 fr.

Marques de fabrique (Traité des) et de la Concurrence déloyale. 4e édition, mise au courant de la jurisprudence. 1 fort vol. in-8. 1898. 12 fr.

Propriété littéraire et artistique (Traité théorique et pratique de la) et du droit de représentation. 2e édition. 1 fort vol. in-8. 1894. 11 fr.

Protection de la propriété industrielle (La Convention d'union internationale du 20 mars 1883 pour la). Commentaire ; par Eug. Pouillet, Bâtonnier de l'ordre des Avocats à la Cour d'appel de Paris, et G. Plé, Avocat à la Cour d'appel de Paris. 1 vol. in-8. 1896. 3 fr.

CHEZ LES MÊMES ÉDITEURS.

Code de commerce annoté, contenant toute la jurisprudence des arrêts et la doctrine des auteurs. 3e édition, complètement refondue et mise au courant, par Jean Sirey, Avocat à la Cour d'appel de Paris, avec le concours de Charles Sirey, Avocat à la Cour d'appel. 1 fort vol. gr. in-8. 1893-1895 . 25 fr.

Actes usuels (sous seing privé) (Formulaire d') annoté d'observations pratiques au point de vue de l'enregistrement et contenant des modèles d'arbitrage, de rapports d'experts, cautionnements, baux et locations verbales, comptes de tutelle, cessions et transports, mitoyenneté, obligations, partages, pouvoirs, procurations, quittances, réméré, rentes viagères, résiliations de toutes sortes, servitudes, testaments, transactions, ventes, etc. ; et annoté d'observations pratiques pour économiser les droits d'enregistrement ; par Lainey, Avocat, ancien Notaire. 2e édition, revue, corrigée et augmentée d'un *Supplément*. 1 vol. in-8. 1897. 6 fr. 50

Manufactures et ateliers (Traité théorique et pratique des) dangereux, insalubres ou incommodes (Etablissements classés). Conditions de leur construction et de leur exploitation. Obligations et responsabilité de l'industriel à l'égard des voisins ; par MM. Henri Porée, Avocat à la Cour de Paris, et Ach. Livache, Inspecteur des établissements classés. 1 vol. in-8. 1887. 10 fr.

Codes et Lois pour la France, l'Algérie et les Colonies, ouvrage contenant sous chaque article des Codes de nombreuses références aux articles correspondants et aux lois d'intérêt général, les arrêts de principe les plus récents, la législation algérienne et coloniale et donnant en outre la concordance des lois et des décrets entre eux et les principaux Traités internationaux relatifs au droit privé, avec droit au *Supplément annuel* pendant quatre ans ; par Adrien Carpentier, Agrégé des Facultés de droit, Avocat à la Cour d'appel de Paris. 3e édition, refondue et mise au courant. 2 forts vol. in-8 jésus. 1899. Brochés, 25 fr. ; reliés, 31 fr.

Se vendent séparément.

— Codes et Traités. 1 vol. Broché, 12 fr. 50 ; relié, 15 fr. 50
— Lois et Décrets. 1 vol. Broché, 12 fr. 50 ; relié, 15 fr. 50

Il paraît une édition nouvelle tous les ans.

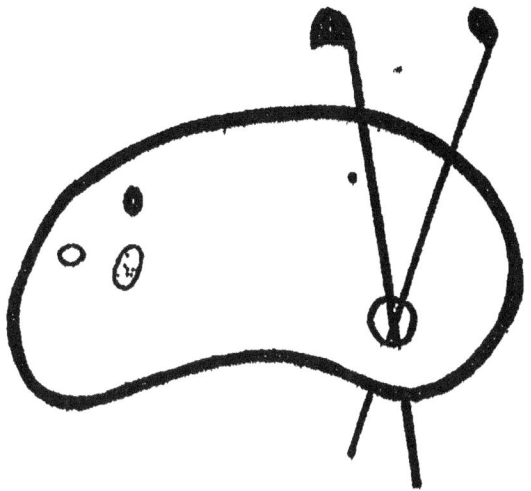

**FIN D UNE SERIE DE DOCUMENTS
EN COULEUR**

TRAITÉ
THÉORIQUE ET PRATIQUE
DES
DESSINS ET MODÈLES
DE FABRIQUE

TRAITÉ

THÉORIQUE ET PRATIQUE

DES

DESSINS ET MODÈLES

DE FABRIQUE

PAR

Eugène POUILLET

AVOCAT A LA COUR D'APPEL DE PARIS
ANCIEN BATONNIER

TROISIÈME ÉDITION

PARIS

Marchal et BILLARD

IMPRIMEURS-ÉDITEURS, LIBRAIRES DE LA COUR DE CASSATION

Maison principale : Place Dauphine, 27
Succursale : Rue Soufflot, 7

—

1899

Tous droits réservés

INTRODUCTION

A LA DEUXILME LDITION

Nous offrons aujourd'hui au public la deuxième édition de notre *Traité des dessins et modèles de fabrique*, paru pour la première fois en 1868, et depuis longtemps epuisé. Nous devons à nos lecteurs l'explication du retard que nous avons apporté à la publication d'une nouvelle édition de ce petit ouvrage. La faute en doit être imputée non à nous, qui avons recueilli et rassemblé au jour le jour tous les documents nécessaires pour cette publication, mais au législateur, qui nous promet depuis dix ans une loi nouvelle sur la matière. Cette loi semblait presque faite ; elle avait subi l'épreuve de la discussion au Sénat qui l'avait adoptée, et elle était présentée à la Chambre des députés, quand des difficultés de diverses sortes sont survenues et ont empêché jusqu'ici qu'elle devînt définitive. Ces difficultés tiennent, d'une part, à la politique générale qui, chaque jour, nous envahit davantage, et ne permet plus guère qu'une loi d'affaires trouve sa place dans l'ordre du jour du Parlement ; elles tiennent, d'autre part, aux réflexions, aux hésitations qu'a fait naître l'examen du projet de loi voté par le Sénat. Des premieres difficultés nous n'avons rien à dire ; elles ne sont pas de notre ressort, du moins dans la place ou nous écrivons en ce moment; mais nous devons parler des secondes.

On ne peut méconnaître que la confection d'une bonne loi sur la matière des dessins et des modèles de fabrique ne soit chose ardue et laborieuse, puisque nous voyons que tous les gouvernements qui se sont succédé en France depuis 1806 ont entrepris cette tâche et y ont échoué. D'où vient ceci ? Uniquement de la difficulté, nous dirions volontiers de l'impossibilité, de définir nettement les caractères du dessin et du modèle industriel C'est cette définition, indispensable suivant nous pour donner un sens à la loi, et dont l'absence rendrait fatalement la législation incertaine, et partant inutile, c'est cette définition que l'on a vainement cherchée jusqu'ici, et qu'on cherche vainement encore aujourd'hui. La commission de la Chambre des députés, chargée dans une précédente session d'examiner la loi, a reconnu que la définition adoptée au Sénat n'était ni tout à fait complète, ni tout à fait exacte, et, après avoir vainement cherché une formule meilleure, elle a fini, un beau matin, par proposer de la supprimer On dit même que l'honorable sénateur, à l'initiative duquel on devait le projet, et qui en avait été le rapporteur au Sénat, consulté officieusement par la commission, a accepté lui-même cette proposition, et a fait le sacrifice de sa définition. Si le fait est vrai, il le faut regretter. Sans une définition de l'objet même qu'elle entend réglementer, la loi, à nos yeux, n'a plus d'intérêt pratique, et ne vaut ni le temps ni les paroles qu'on perdra pour la discuter. C'est le point que nous voulons établir.

D'où vient la difficulté que l'on éprouve à définir clairement la nature et les caractères du dessin et du modèle de fabrique ? Elle vient, selon nous, de ce que la

législateur s'est mis en tête de séparer deux choses, faites pour s'allier et s'unir, l'art et l'industrie, et qu'il a rêvé d'établir entre elles une ligne de démarcation.

Si le dessin, si le modèle de fabrique, ne revêtait jamais le moindre caractère artistique, la définition serait tout de suite trouvée ; il suffirait de dire que le dessin ou le modèle de fabrique consiste dans tout effet de lignes, de couleurs ou de formes ayant pour but de donner à l'objet auquel il s'applique une individualité nouvelle.

C'est à cela, en effet, que tend d'abord la création d'un dessin ou d'un modèle de fabrique, elle a pour but de distinguer l'article d'aujourd'hui de l'article mis en vente hier, en lui donnant un aspect nouveau, une autre physionomie : l'article, à le prendre en soi, reste le même ; c'est toujours le même tissu, si c'est d'un tissu qu'il s'agit ; il fera le même usage, il rendra les mêmes services qu'auparavant ; au point de vue de l'utilité, il n'y aura pas de différence entre l'article nouveau et l'ancien ; mais, le jeu de la chaîne et de la trame étant autre, il présentera des côtes, des rayures, un pointillé, qui feront de lui un tissu tout à fait pareil par son service aux tissus analogues, dissemblable par son aspect.

Ce qui est vrai du tissu le sera de tout autre objet : dans l'industrie à laquelle cet objet appartiendra, l'article nouvellement paru aura son existence propre, sa personnalité, son individualité ; et, plus ces efforts des fabricants pour varier la physionomie d'un même objet seront nombreux, plus le consommateur sera séduit, charmé, entraîné à donner son argent en échange de l'article nouveau.

Ce caractère d'individualité commerciale ou indus-

trielle est, dans la réalité des choses, celui qui sait le mieux à définir le dessin et le modèle de fabrique.

Mais les choses ne se passent pas toujours ainsi ; il arrive souvent que cet effet particulier, que nous venons de rappeler, prend une physionomie plus distincte, et, par degrés, se rapproche d'un véritable dessin, du dessin que l'on est convenu d'appeler *artistique*. Ce n'est plus une simple combinaison de lignes géométriques, ce n'est plus un assemblage, une opposition quelconque de couleurs, c'est un dessin, ayant un sens déterminé, parlant à l'esprit, lui rappelant un objet, une figure qui existe dans la nature : feuille, fleur ou fruit ; ce sera, par exemple, une branche d'arbre, soit telle que nos yeux la peuvent voir dans les champs, soit affectant une disposition de fantaisie. Ce sera même, si l'on veut, quelque chose de plus ; ce sera un sujet, une scène comportant des personnages dans une attitude, dans un rapport déterminé les uns vis-à-vis des autres.

Dans ce cas, le dessin, appliqué à un article commercial, tissu ou faïence, aura toujours le même résultat ; il lui imprimera une physionomie propre, le distinguant des articles analogues, mais il produira, en même temps, un autre résultat : il se fera admirer pour lui-même, il fera en quelque sorte oublier l'objet dont la matière lui sert de support ; il captivera, il absorbera l'attention, et, en achetant l'objet sur lequel il est appliqué, c'est lui surtout qu'on aura en vue d'acquérir.

J'insiste sur ce point : le dessin de fabrique, envisagé au point de vue de son but, sert avant tout à parer la marchandise à laquelle il est associé, et à décider le choix du consommateur ; il est d'abord un accessoire ; puis,

s'élevant par degrés, prenant en quelque sorte un corps, s'épurant, se perfectionnant, il devient peu à peu le principal. Et, vu, étudié ainsi, dans cette transformation tout à fait insensible d'un infiniment petit en un infiniment grand, il apparaît toujours comme une création, création de l'esprit dans tous les cas, quelquefois création du génie.

La nature du dessin de fabrique étant déterminée, demandons-nous quelle protection il lui faut accorder Serait-il injuste — nous ne disons pas encore : est-il juste — de lui accorder la même protection qu'aux ouvrages des beaux-arts proprement dits ? Tout le monde est d'accord pour répondre qu'il est certains dessins de certains modèles de fabrique, dans lesquels le caractère artistique est tellement indéniable qu'ils constituent, en dépit de leur destination, de véritables œuvres d'art. Pour ceux-là, on est unanime à réclamer la même protection que pour les ouvrages artistiques. On convient que Michel-Ange imaginant sa fameuse salière, que Benvenuto Cellini concevant et exécutant ses coupes et ses aiguières, sont, même dans ces ouvrages, d'immortels artistes. La destination, plus ou moins utile, de ces objets n'enlève rien au génie qui les a créés. On verra du reste, dans notre commentaire, que la théorie, dite *de la destination* qui consiste, pour définir le dessin et le modèle de fabrique, à n'envisager que le but utile que les objets doivent remplir, est aujourd'hui universellement condamnée.

S'il est hors de doute que le caractère artistique du dessin doit, tout au moins en certains cas, comme nous venons de l'établir, l'emporter sur le caractère d'utilité

de l'objet auquel le dessin s'applique, nous demandons sincèrement à quels signes le juge pourra reconnaître les cas où cette règle devra s'appliquer, à quels signes il reconnaîtra les cas où la règle, au contraire, devra fléchir La loi érigera-t-elle le juge en professeur d'esthétique, et le chargera-t-elle, comme un autre Pâris, de décerner la pomme à la beauté ? Mais, d'abord, qu'est-ce que la beauté ? Où est-ce que commence le beau ? Où est-ce qu'il finit ? Même parmi les artistes reconnus avérés, dans tous les pays et dans tous les siècles, n'y a-t-il pas des écoles qui, partant de principes opposés, envisagent l'art et conçoivent le beau d'une façon diamétralement différente ? Est-ce que le beau est absolu ? Ne varie-t-il pas selon la nature, les caractères, les milieux et les mœurs des pays ou des individus ? Qui rêvera jamais d'établir une ligne de démarcation, nette et définie, entre le beau et ce qui ne l'est pas, ou, ce qui revient au même, entre ce qui est l'art et ce qui ne l'est pas ?

L'art, il faut le dire, n'a pas de limite ; il n'a ni commencement ni fin ; il n'est que l'expression de la création conçue par l'esprit humain. Dès qu'il y a création de l'esprit, l'art se manifeste La forme sera plus ou moins châtiée, la manifestation plus ou moins grandiose, l'œuvre sera plus ou moins éphémère ; l'art n'en persistera pas moins. Le vulgaire, accoutumé à ne juger de l'art que par ses manifestations les plus éclatantes, ne voudra pas le reconnaître dans une manifestation à peine ébauchée et, pour ainsi dire, embryonnaire ; mais le philosophe et, par conséquent, le législateur, remontant de l'effet à la cause, confondra dans une

même vue toutes ces manifestations, et certain qu'elles procèdent toutes de la même origine, il ne distinguera pas entre elles ; il leur appliquera la même loi.

C'est pour avoir tenté une distinction impossible, c'est pour avoir voulu admettre l'existence du dessin industriel à côté et en dehors du dessin artistique, c'est pour avoir rêvé de séparer ce que la nature même des choses unit au point de les confondre, c'est pour cela que, jusqu'ici, le législateur français, épris malgré lui de logique, n'a pu mener à bonne fin la loi sur les dessins et modèles de fabrique.

Admettez, au contraire, avec nous, que la loi doit être uniforme pour toutes les œuvres qui tiennent à l'art et qui, de près ou de loin, en procèdent, tout s'aplanit, les difficultés s'évanouissent. Il suffit d'un article de loi pour abroger le décret de 1806 qui régit encore actuellement dans notre pays la matière des dessins et des modèles de fabrique, et pour déclarer que la législation, relative à la propriété artistique, s'appliquera désormais même aux dessins et modèles industriels.

A dire le vrai, nous ne voyons pas quelle objection on peut élever contre notre système ; à qui ferait-il tort ? Je laisse de côté cet argument, tout de sentiment, qui consiste à dire que l'auteur d'un dessin destiné à être appliqué sur tissu et consistant, je suppose, dans une simple combinaison de traits ou de couleurs, ne saurait avoir droit à la même protection qu'un tableau de Raphaël ou de Michel-Ange.

Cet argument ne nous touche pas ; il ne nous semble même pas sérieux, non pas que nous méconnaissions

la distance incalculable, l'abîme qui sépare une rayure d'étoffe d'un tableau de maître ; mais qu'importe que l'auteur de l'une obtienne la même protection que l'auteur de l'autre ! A qui cela pourrait-il préjudicier ! Le progrès industriel en souffrira-t-il ? Sera-t-il le moins du monde entravé ? En matière de dessins, c'est-à-dire en matière d'ornementation, le champ de l'imagination et, par conséquent, celui de la création est illimité. Quant à la disproportion de la récompense, qui songerait à s'y arrêter ? Est-ce que l'image d'Epinal n'est pas aussi loin du tableau de Raphaël que le dessin de fabrique, qui consiste dans une heureuse combinaison de lignes ou de couleurs ? Et pourtant l'image d'Epinal est considérée comme une œuvre d'art, au sens de la loi de 1793 !

Nous pensons donc aujourd'hui, comme nous le pensions déjà lors de la première édition de cet ouvrage, que la meilleure loi à faire en matière de dessins et de modèles de fabrique serait d'assimiler, purement et simplement, le dessin de fabrique au dessin artistique et de les confondre dans une même protection.

De cette façon on mettrait dans notre législation une unité parfaite : tout ce qui touche au domaine de la propriété intellectuelle tiendrait dans deux lois : l'une réglementant le progrès industriel, c'est-à-dire le progrès de tout ce qui est utile à nos besoins matériels, progrès qui ne saurait être longtemps entravé sans que la société en souffre ; l'autre réglementant le progrès artistique, c'est-à-dire le progrès de tout ce qui sert à embellir notre existence, à la charmer ; de tout ce qui répond à cette aspiration vers le beau, vers l'idéal qui est au fond de toute âme humaine.

Il faut dire que cette idée que nous avons été des premiers à formuler, a fait peu à peu son chemin ; en France, la Société des inventeurs et des artistes industriels lui a donné son approbation et en a fait l'objet d'un rapport qui a été, en 1881, adressé au ministre compétent ; en Belgique, nous avons eu la satisfaction de la voir également adoptée par deux hommes éminents. M. Demeur, député au Parlement belge, l'éminent rapporteur de la loi sur les marques de fabrique et de commerce, et M. Alex. Braun, avocat à la Cour de Bruxelles, et auteur d'ouvrages remarquables sur ces matières spéciales. On sait d'ailleurs qu'une loi sur les dessins et les modèles de fabrique est en préparation chez nos voisins, et que M. Demeur a proposé d'y introduire le principe que nous avons toujours défendu. Qu'il parvienne ou non à faire triompher sa proposition, il nous suffit de constater le chemin qu'a fait notre idée ; comme toutes les idées justes, elle aura son heure et finira par s'imposer.

Nous avons tenu à résumer ici nos vues sur la matière des dessins et des modèles de fabrique ; ceux qui auront bien voulu nous lire, et qui reporteront ensuite leur attention sur le projet de loi voté par le Sénat, y verront, en l'étudiant, qu'il renferme comme une consécration de notre théorie. Ils remarqueront, en effet, que le projet, tel qu'il est sorti des délibérations du Sénat, après avoir défini d'une façon aussi exacte que possible le dessin et le modèle de fabrique, ajoute : *Les œuvres, dans lesquelles le caractère artistique sera prédominant, continueront à être protégées par la loi du 19 juillet 1793 et par les autres lois relatives à la propriété artistique.* Le légis-

lateur reconnaît donc que, dans tout dessin, dans tout modèle de fabrique, il y a, dans une proportion variable, un caractère artistique, seulement, s'arrêtant à mi-chemin, répugnant à l'idée d'une assimilation complète de toutes les œuvres du dessin, il établit une graduation arbitraire, une sorte d'echelle mobile, et n'admet à la protection de la loi qui régit la propriété artistique que les dessins de fabrique dans lesquels le caractère artistique sera prédominant. Quelle est la raison de cette distinction? Pourquoi exiger que le caractère artistique soit prédominant? et enfin, des qu'on admet qu'il faut tenir compte du caractère artistique quand il apparaît dans une mesure plus importante, impossible, du reste, à déterminer, pourquoi ne pas admettre qu'on en doit tenir compte dans tous les cas, à quelque degré qu'il existe? Ne voit-on pas que le législateur a cédé à ce penchant inconscient du vulgaire qui attache au mot *artistique* le sens de beau, d'exquis, de parfait, jugeant d'après l'effet et non d'après la cause? Lorsque l'art s'affirme par un résultat remarquable, qui, comme on dit, saute d'abord aux yeux, le législateur ne pouvant le nier, le protège, mais, si l'art se dissimule, si le résultat est petit, mince, à peine perceptible, le législateur se détourne, le dédaigne et le nie, oubliant que le mérite ou l'importance du résultat obtenu ne doit jamais être la règle de la protection du droit; que le droit du plus humble est pareil au droit du plus puissant, et que le droit tire sa raison d'être, non pas des effets qu'il produit, mais uniquement de la cause supérieure qui l'engendre.

Le lecteur nous pardonnera de nous être étendu sur une question de doctrine qui nous est chère, il recon-

naîtra d'ailleurs, nous l'espérons, que le nouveau volume que nous lui présentons n'est pas indigne de ses aînés, il est conçu, exécuté sur le même plan que nos autres traités sur *les brevets d'invention*, sur *les marques*, sur *la propriété littéraire et artistique*. Nous avons complètement refait l'ouvrage que nous avions publié en 1868. Nous n'en avons gardé que la pensée première. Nous en étions alors à nos débuts, et notre inexpérience était visible. Le public a cependant fait bon accueil à notre volume ; c'est cet accueil qui nous a encouragé et qui nous a poussé plus tard à publier une série d'ouvrages sur la propriété intellectuelle. Nous ne saurions trop remercier nos lecteurs, dont la bienveillance ne s'est jamais démentie, et qui, par cette bienveillance même, nous ont soutenu dans la tâche que nous avions entreprise. Cette tâche, nous l'avons menée jusqu'au bout, et nous n'aurons désormais qu'une pensée : c'est, par des éditions successives, de maintenir nos ouvrages au courant de la législation et de la jurisprudence.

AVERTISSEMENT

POUR LA TROISIÈME ÉDITION

La deuxième édition de ce petit ouvrage, depuis longtemps épuisée, remonte à quinze années en arrière, c'est-à-dire à une époque où nous n'étions pas encore loin de la jeunesse, où nous en avions gardé toutes les ardeurs et toutes les illusions, où nous avions foi dans nos rêves Nous présentions, pour les dessins et modèles de fabrique, un système qui nous paraissait si simple, si raisonnable, si juste que nous nous imaginions qu'il était de nature à séduire et même à convaincre tous ceux qui, sans parti pris, voudraient bien y prêter un peu d'attention ; nous étions du reste encouragé dans cet espoir par la sympathie que nos idées rencontraient, en France et à l'étranger, chez des hommes éminents et compétents, et déjà nous croyions toucher au but Pures chimères ! Au moment où nous pensions que notre rêve allait prendre un corps et se réaliser, nous l'avons vu tout à coup s'évanouir. Nous disions alors, comme aujourd'hui, que l'art n'a pas de degré, qu'il est indéfinissable, qu'il échappe à tout critérium comme le beau lui-même, dont il n'est que l'expression, et que, dans l'impossibilité où l'on est, où l'on sera toujours de préciser le caractère de l'art et ses limites, il est sage de le reconnaître dans tout effort créateur qui a pour but, non de réaliser un avantage dans le domaine utile de

l'humanité, mais d'ajouter quelque chose, si peu que ce soit, à son domaine agréable en vue de l'embellir jusque dans ses plus humbles manifestations. M. Pierre Nolhac, le distingué conservateur du Musée de Versailles, parlant de l'histoire qu'on pourrait écrire sur l'art au siècle dernier, disait avec un sens admirable, dans le *Monde moderne* du 2 décembre 1895 : « Aucune his-
« toire ne serait plus à l'honneur de la vieille adminis-
« tration française et du goût national, aucune ne
« mettrait mieux en lumière, je puis l'attester par les
« documents, combien prévalait alors, dans les com-
« mandes artistiques, cette idée chère à tant de bons
« esprits de nos jours, de *l'égale noblesse de toutes les*
« *formes de l'art. Les travailleurs du bois et du stuc,*
« *par exemple, qui n'ont jamais fait de statues, qui n'ont*
« *jamais touché au marbre, sont honorés au même titre*
« *que les autres artistes et qualifiés, comme eux, de sculp-*
« *teurs du roi* » C'est la même vérité que proclamait à son tour, solennellement, en 1889, le Congrès des arts décoratifs. Et, de tout ce mouvement auquel nous sommes fier d'avoir contribué, qu'est-il sorti ? Des decisions de justice, et. ce qui est plus grave, un livre de doctrine, qui ont déclaré, à l'étonnement général, que les affiches illustrées de Cheret ne sont pas des œuvres d'art?

Constatons donc avec mélancolie que nos efforts sont restés vains, et que la question de la protection due aux dessins et modèles de fabrique n'a pas fait un pas en avant Hélas ! Nous ne pouvons désormais espérer que nous verrons nous-même le succès de ces tentatives. Mais qu'importe ! La vérité a toujours son heure, nous

continuerons de la servir ; nous y userons nos forces jusqu'au bout. Après nous, de vaillants successeurs reprenant la tâche où nous l'aurons laissée, sauront la mener à bonne fin et, plus heureux que nous-même, ils auront la joie de saluer le triomphe de ce que nous croyons être la vérité

<div style="text-align:right">Eug. Pouillet.</div>

Cannes, 26 mars 1899

BIBLIOGRAPHIE

Annales de la propriété industrielle, artistique et littéraire, fondées par Pataille, revue mensuelle paraissant depuis 1855, in-8.
Bert. — Le droit industriel, revue mensuelle paraissant depuis 1886, in-8.
Blanc. — Traité de la contrefaçon, 4e éd., in-8, 1885.
Blanc et Beaume. — Code général de la propriété industrielle, littéraire et artistique, in-8, 1854.
Bozérian. — Rapport parlementaire, 1878.
Calmels. — De la propriété et de la contrefaçon des œuvres de l'intelligence, in-8, 1856.
— Législation industrielle des dessins et modèles de fabrique, in-8, 1861.
Couhin. — La propriété industrielle, artistique et littéraire, 3 vol. in-8, 1894-1898.
Dalloz. — Jurisprudence générale et supplément, V° *Industrie*.
Darras. — Des droits intellectuels, in-8, 1887.
— Traité théorique et pratique de la contrefaçon, in-4, 1886.
Devilleneuve, Massé, Dutruc. — Dictionnaire du contentieux commercial et industriel, V¹⁸ *Dessins, Contrefaçon*, etc.
Dictionnaire de la propriété industrielle, artistique et littéraire (cet ouvrage contient la table générale des *Annales de la propriété industrielle* depuis 1855 jusqu'en 1887). 2 vol. in-8, 1887.
Ducreux. — Des dessins et modèles de fabrique, in-8, 1899.
Dufourmantelle. — Précis de législation industrielle, liv. IV. 1 vol. in-12, 1892.
Fauchille. — Traité des dessins et modèles industriels, in-8, 1880.
Garraud. — Traité de droit pénal. T. V, in-8.
Gastambide. — Des contrefaçons en tout genre, in-8, 1837.
Larcher. — Loi sur la conservation et la protection des dessins et modèles de fabrique, in-8, 1896.
Le Senne. — Code des brevets d'invention, dessins et marques de fabrique, in-8, 1858.
Lyon-Caen et Renault. — Traité théorique et pratique du droit commercial, 8 volumes parus, le tome 9 sera consacré à la propriété industrielle.
Morillot. — De la protection accordée aux œuvres d'art, photographies, dessins et modèles industriels, brevets d'invention, dans l'empire d'Allemagne, in-8, 1878.
de Maillard de Marafy. — Grand dictionnaire international de la propriété industrielle, 6 vol. in-4, 1889-1892.
— *Pandectes françaises*, V° *Propriété industrielle*.

Pelletier — Revue pratique du droit industriel, paraît depuis 1893, in-8
— Droit industriel, gr in 8, 1893
Perot — Précis sur les dessins de fabrique et leur contrefaçon, 1861.
Philipon — Traité de la propriété des dessins et modèles industriels, in 8, 1880
— Étude sur la propriété des dessins industriels, in-8, 1893
— Notice historique sur la propriété des dessins de fabrique, in-8, 1888
Pouillet et Plé — La convention d union du 20 mars 1883 sur la protection de la propriété industrielle, in-8, 1896
Prache — Des dessins et modèles de fabrique, in 8, 1881
La propriété industrielle, Organe officiel de l union pour la protection de la propriété industrielle, paraît mensuellement depuis 1884, in-4.
Renouard — Traité des droits d'auteur, 2 vol in-8 1889.
— Du droit industriel dans ses rapports avec les principes du droit civil, in-8, 1860
Répertoire alphabétique du droit français, V° *Propriété industrielle*.
Répertoire encyclopédique du droit français, V° *Propriété industrielle*
Rousseau — Des réformes à apporter à la législation sur les dessins et modèles de fabrique, in 8 1875.
Rousseau et Laisney — Dictionnaire théorique et pratique de procédure civile et commerciale, V° *Contrefaçon*
Ruben de Couder — Dictionnaire du droit commercial, V° *Dessins et modèles*, in-8, 1877-1881.
Say et Chailley — Nouveau dictionnaire d économie politique, V° *Propriété intellectuelle*, in-8
Schmoll — Traité pratique des brevets d'invention, dessins et marques de fabrique, in-8, 1868
Soleau — Étude sur la propriété des modèles d art appliqués à l industrie, in 8, 1897
Thirion — Dessins et modèles de fabrique en France et à l'étranger, in-8, 1877
Vaunois — Dessins et modèles de fabrique, in-8, 1898
Waelbroeck — Des dessins et modèles de fabrique, in-8

DES
DESSINS ET MODÈLES
DE FABRIQUE

CHAPITRE PREMIER

HISTORIQUE

SOMMAIRE

1 Législation ancienne, dessins de fabrique — 2 Législation ancienne, modèles de fabrique — Législation actuelle.

1. Législation ancienne ; dessins de fabrique — On chercherait vainement, avant les temps modernes, quelque disposition de loi ayant pour but de protéger contre le plagiat les auteurs de dessins ou de modèles de fabrique. Nous avons eu l'occasion de dire, dans notre *Traité de la propriété littéraire et artistique*, que les créations de l'art n'ont commencé d'être protégées par la loi que fort tard, et il s'ensuit naturellement que les créations de dessins et modèles de fabrique restaient aussi sans protection, ces créations, quoique dans un ordre inférieur, n'étant en définitive que des créations de l'art. Du reste, il ne pouvait guère s'agir de dessins et modèles de fabrique, alors que la fabrication était à peine développée et que l'industrie se bornait à procurer à l'homme les objets de première nécessité.

On sait comment, dès le moyen âge, Lyon était devenu le grand marché des étoffes de soie que la France tirait des fabriques d'Italie M Philipon, qui a fait aux archives et à la bibliothèque de Lyon de patientes recherches, nous donne sur l'origine même de la législation française, en matière

de dessins de fabrique, d'intéressants détails, que nous demandons la permission de lui emprunter, en lui en reportant tout l'honneur. Il a jeté sur ce point de l'histoire de notre législation industrielle une merveilleuse clarté (1).

Il rapporte une ordonnance de Louis XI, en date du 29 novembre 1466, qui établit à Lyon la première manufacture de draps d'or et de soie. Cet établissement avait pour but de remédier « au grand vuidange d'or et d'argent que chascun an se fait du royaume, au moyen et occasion des draps d'or et de soye qui sont débitez et exploictez en diverses manières ». Il paraît, en effet, que ce commerce des étoffes d'or et de soie, qui chaque année se faisait aux célèbres foires de Lyon, avait pour effet d'enlever annuellement au pays huit à dix millions de livres ; et c'est pour arrêter cette exportation du numéraire que Louis XI résolut d'acclimater dans son royaume l'industrie de la soie.

Cette manufacture, imposée d'autorité aux Lyonnais, qui devaient en payer les frais au moyen d'impôts, fut l'occasion de graves dissentiments entre les consuls de Lyon et le roi, qui finit par transporter la manufacture à Tours où elle disparut peu après.

L'élan toutefois était donné. L'initiative privée reprit, à ses risques et périls, l'idée royale.

Sous le règne de François I*er*, un Piémontais, Etienne Turquet, de concert avec son compatriote Barthélemy Narès, monta à Lyon quelques métiers qu'il confia à des « compaignons de Gennes ».

Le consulat de Lyon d'abord, par une ordonnance du 25 août 1536, puis le roi lui-même, par lettres patentes d'octobre 1536, accordèrent à Etienne Turquet et à ses compagnons des privilèges et indemnités spéciales, telles qu'exemption de toutes tailles et impôts.

La fabrique prospéra ; d'autres fabriques vinrent se grouper autour de la première, et, en 1553, ainsi que l'établissent les documents soigneusement visés par M. Philipon, cette industrie de la soie faisait vivre à Lyon plus de 12,000 personnes.

Le successeur de François I*er* continua sa protection à la

(1) V. Philipon, *De la propriété des dessins et modèles industriels*.

fabrique lyonnaise, et, après un voyage à Lyon, le 4 décembre 1554, il rendit une ordonnance de règlement « touchant l'art et la manufacture des draps d'or, d'argent et de soye, qui se font en la ville de Lyon et fauxbourgs d'icelle et en tout le pays de Lyonnais ».

Cependant cette ordonnance, comme le fait observer M. Philipon, que nous suivons pas à pas, ne s'occupe que de réprimer les fraudes, malfaçons et tromperies qui s'étaient glissées dans la fabrication des étoffes de soie ; elle prévoit en outre et réprime les vols de soie que les ouvriers pouvaient commettre au préjudice des fabricants ; mais on n'y trouve aucune disposition relative à la protection des dessins de fabrique Il est vrai que, selon M Philipon, qui s'appuie ici sur l'autorité de G Paradin (1), à cette époque on ne fabriquait que des étoffes unies dont on variait l'aspect par des passementeries, des guipures, des boutons.

De nouveaux règlements vinrent successivement compléter l'ordonnance de 1554, en 1596, en 1619 et en 1667.

C'est alors que, le goût ayant changé et les étoffes façonnées étant entrées en faveur, on vit apparaître les dessinateurs de fabrique. Avant que la loi protégeât leurs créations, le pouvoir central leur prodiguait déjà les encouragements et les récompenses. M. Philipon a trouvé, dans les archives municipales de Lyon, la trace de l'envoi de gratifications importantes aux dessinateurs Hugues Simon et Lamy.

La loi intervient enfin pour protéger la création des dessins

Longtemps on avait cru, et nous avions dit nous-même dans notre première édition, que le plus ancien monument législatif sur notre matière était le règlement du 1er octobre 1737 ; c'est une erreur. Les recherches de M Philipon lui ont fait découvrir une ordonnance du consulat de Lyon, en date du 25 octobre 1711, homologuée par arrêt du Conseil du 1er mars 1712 (2) et suivie de lettres patentes, portant cette homologation, délivrées le 31 octobre suivant et enregistrées au Parlement le 8 juillet 1717.

(1) V *Mémoires de l'histoire de Lyon*, par G Paradin, p 320
(2) Arrêt du 12 mars 1712, dit M. Vaunois, p. 3.

M. Philipon a donc raison de dire que cette ordonnance constituait une véritable loi, la première qui ait, en France réglementé la matière des dessins de fabrique.

Cette ordonnance faisait « très expresses inhibitions et « deffenses à tous marchands, maîtres ouvriers, compa- « gnons ou autres employés dans la manufacture des étof- « fes de soye, de quelque sexe et âge qu'ils puissent être, « de prendre, voler, vendre, prêter, remettre, et se servir « directement ou indirectement des dessins qui leur ont « été confiez pour fabriquer ».

Si l'ordonnance, comme le montrent ses termes, s'attache plus spécialement au vol matériel, si elle punit surtout le fait d'infidélité de l'ouvrier, si elle a pour but d'assurer d'abord le secret pendant la période de la fabrication, il n'en est pas moins vrai que c'est déjà une reconnaissance du droit de propriété du fabricant sur la création même du dessin, conçu dans ses ateliers. Sans doute, il n'apparaît pas encore que le propriétaire du dessin ait une action contre celui qui l'usurperait, après qu'il serait entré dans le commerce, après qu'il aurait été mis en vente ; le droit exclusif de reproduction n'est pas encore complètement assuré au créateur du dessin, mais malgré tout, c'est un commencement de protection, et, à ce titre, le document, produit pour la première fois par M. Philipon, a une valeur que nous nous plaisons à reconnaître.

Comme on pouvait s'y attendre, le vol des dessins ne s'arrêta pas. Pour que, en pareille matière, la loi ait quelque efficacité, elle doit atteindre non seulement l'ouvrier qui détourne le dessin au préjudice de son patron pour en faire profiter un concurrent, mais en même temps et d'abord le concurrent qui spécule sur l'infidélité de l'ouvrier.

On le comprit, et un règlement du 1ᵉʳ octobre 1737 prononça « la confiscation des étoffes furtivement fabriquées sur les dessins, avec cinq cents livres d'amende, déchéance de la maîtrise et punition corporelle ».

La loi ne s'établit pas toutefois sans protestation. Les marchands et négociants, qui faisaient commerce des étoffes, obtinrent qu'un arrêt du Conseil d'Etat, du 17 novembre 1739, suspendît l'exécution du règlement de 1737. Ce triomphe des contrefacteurs ne fut pas de longue durée, et

un nouvel arrêt du Conseil d'État, en date du 19 juin 1744, tout en abrogeant le règlement de 1737, approuva les « nou- « veaux statuts et règlement pour la communauté des « maîtres marchands et maîtres ouvriers à façon en étoffes « d'or, d'argent, de soie et autres mêlées de soie, laine, poil, « fil et coton de la ville et fauxbourgs de Lyon et pour la « fabrication desdites étoffes ».

Nous en extrayons ce qui suit :

TITRE IX — *De la police concernant la fabrique.*

« Art. 12 Pareilles défenses sont faites auxdits maîtres ouvriers de vendre, donner ni prêter, pour quelque cause et quelque prétexte que ce soit, les dessins qui leur ont été confiés pour fabriquer, à peine de cent livres d'amende et de déchéance de la maîtrise, même de punition corporelle, au payement de laquelle amende, lesdits maîtres ouvriers seront contraints par corps, en vertu du jugement du consulat qui les y aura condamnés

« Art. 13. Pareilles défenses sont faites à tous dessinateurs et autres personnes, quelles qu'elles soient, de lever et copier, faire lever et copier directement ni indirectement, et en quelque façon que ce puisse être, aucun dessin sur des étoffes tant vieilles que neuves, ni sur les cartes des dessins desdites étoffes à peine de mille livres d'amende contre le dessinateur qui aurait levé ou copié lesdits dessins et de pareille amende contre celui qui les lui aurait fait lever ou copier, et en outre de confiscation des étoffes fabriquées sur des dessins levés ou copiés, ladite confiscation applicable moitié au profit de ladite communauté et moitié au profit du maître marchand dont les dessins auraient été levés ou copiés »

Cette fois, la reconnaissance du droit exclusif de fabrication est formelle, et il est même à remarquer que rien, dans l'arrêt, ne limite la durée de ce droit exclusif ; on doit penser que le droit était perpétuel, puisque la défense s'applique aux étoffes « tant vieilles que neuves »

Nous trouvons une nouvelle reconnaissance de ce droit dans une ordonnance consulaire du 3 février 1778, destinée à protéger les dessins obtenus, non plus par le tissage, mais par la broderie

Nous voyons apparaître ici le mot de *contrefaçon* : « Si « un fabricant, dit l'ordonnance, après avoir fait des frais « considérables en dessins, en échantillons de broderie,

« dans l'espérance d'avoir des commissions, se voit enle-
« ver le fruit de son travail, de son industrie par la *con-*
« *trefaçon* de ses dessins, s'il ne jouit pas du droit qui as-
« sure à chacun sa propriété, il sera condamné à abandon-
« ner un commerce ruineux dont la bonne foi ne sera plus
« la base. »

La propriété du dessin au profit du fabricant qui l'a créé est définitivement consacrée ; mais, qu'on y prenne garde, ces règlements sont spéciaux à la fabrique lyonnaise. Ils protègent le fabricant, auteur du dessin, contre la contrefaçon de ses concurrents, mais ils le protègent à Lyon seulement, et rien qu'à Lyon (1). Il suffit de l'envoi d'un échantillon à une fabrique étrangère pour que la contrefaçon, venue de cette fabrique, reste impunie.

Un règlement spécial, du 16 avril 1765, défendit sous les peines les plus sévères l'envoi hors de Lyon des échantillons. Précaution inutile ! Les contrefacteurs trouvaient quand même le moyen de se les procurer. On copia bientôt les dessins des fabricants lyonnais, non seulement à l'étranger, mais même en France, et par exemple à Tours, à Nîmes, à Avignon, où des ateliers s'étaient installés

Les fabricants de Lyon s'avisèrent alors que le remède à cet état de choses pouvait être de rendre générale l'exécution du règlement de 1744, qui n'avait jusqu'alors été que locale, et ils présentèrent *aux syndics jurés-gardes de la grande fabrique de Lyon une requête* (2) qui, transmise au pouvoir central, fut accueillie par l'arrêt du Conseil du roi, en date du 14 juillet 1787

(1) Ce n'est pas que les fabricants des autres localités n'élevassent la voix pour obtenir la même protection, mais leurs plaintes n'étaient pas entendues M Fauchille (*Traité des dessins de fabrique*, p. 30) cite une supplique adressée aux seigneurs hauts justiciers de la châtellenie de Lille par un sieur Castel, lequel, inventeur d'un nouveau genre d'étoffe qui se prêtait à la combinaison de dessins multiples, réclamait une protection, il disait « Ne serait-il pas plus juste que celui qui invente soit des dessins nouveaux, soit une étoffe nouvelle, profite seul, pendant quelque temps, des avantages de son invention au lieu de la voir rendue publique presque aussitôt communiquée à l'ouvrier ? » Castel n'obtint, nous dit M Fauchille, que l'exemption des octrois pour lui et sa famille.

(2) V. Philipon, p 26, *la note.*

En voici le texte :

« ARRÊT DU CONSEIL

« *Portant règlement pour les nouveaux dessins que les fabriques d'étoffes de soieries et de dorure du royaume auront composés ou fait composer.*

(14 juillet 1787.)

« Le roi s'étant fait représenter en son conseil les requêtes et mémoires des corps et communautés des fabricants de Tours et de Lyon, sur les atteintes portées à leurs propriétés et à l'intérêt général des manufactures par la copie et contrefaçon des dessins, Sa Majesté aurait reconnu que la supériorité qu'ont acquise les manufactures de soieries de son royaume est principalement due à l'invention, à la correction et au bon goût des dessins ; que l'émulation qui anime les fabricants et dessinateurs s'anéantiraient s'ils n'étaient assurés de recueillir les fruits de leurs travaux ; que cette certitude, d'accord avec les droits de la propriété, a maintenu jusqu'à présent ce genre de fabrication et lui a mérité la préférence dans les pays étrangers. Elle aurait, en conséquence, jugé nécessaire, pour lui conserver tous ses avantages, d'étendre aux autres manufactures de son royaume les règlements faits, en 1737 et en 1744, pour celles de Lyon, sur la copie et la contrefaçon des dessins, et, en donnant aux véritables inventeurs la faculté de constater à l'avenir d'une manière sûre et invariable leur propriété, d'exciter de plus en plus les talents par une jouissance exclusive proportionnée dans sa durée aux frais et mérites de l'invention ; à quoi voulant pourvoir, vu l'avis des députés du commerce, ouï le rapport, etc., le roi, étant en son conseil, a ordonné et ordonne ce qui suit .

« Art 1ᵉʳ. Les fabricants qui auront composé ou fait composer de nouveaux dessins auront seuls exclusivement à tous autres le droit de les faire exécuter en étoffes de soie, soie et dorure, ou mélangées de soie , la durée de ce privilège sera de quinze années pour les étoffes destinées aux ameublements et ornements d'église, et de six pour celles brochées et façonnées servant à l'habillement ou à tout autre usage , le tout à compter du jour auquel ils auront rempli les formalités ci-après prescrites

« Art 2 (*Le même que l'art. 12 du règlement de 1744, sauf la fin qui est ainsi modifiée*) en vertu du jugement des juges auxquels est attribuée par les règlements la police et la connaissance des causes des manufactures.

« Art 3. (*Le même que l'art. 13 du règlement de 1744.*)

« Art. 4. Les ouvrages faits à la marche avec une chaîne vulgairement appelée *poil* seront censés *dessins* et, en conséquence, compris dans les défenses portées par les deux articles précédents, comme ceux qui se font à la tire et au bouton.

« Art. 5. Les fabricants qui auront inventé ou fait faire un dessin et qui désireront s'en conserver l'exécution seront tenus, pour les nouveaux dessins qui seront faits à compter du jour de la publication du présent arrêt, d'en présenter l'esquisse originale, ou un échantillon, à leur choix, au bureau de leur communauté, dont sera dressé procès-verbal de description sans frais par les syndics jurés gardes en exercice, sur un registre tenu à cet effet et paraphé par eux ou le syndic et garde de semestre, lequel procès verbal contiendra les nom, raison et demeure du maître et marchand-fabricant qui voudra, comme auteur et inventeur desdits dessins ou étoffes, faire constater sa propriété, la date de l'année, du mois et du jour à laquelle il aura présenté son dessin ou l'échantillon. Tous les procès-verbaux seront de suite et sans blanc, le numéro sera mis en marge de l'acte qui sera dressé sur ce registre, le cachet de la communauté et celui du propriétaire seront apposés à l'instant de la rédaction sur l'esquisse du dessin ou sur l'échantillon, lequel restera entre les mains du propriétaire, et sur ce carré sera fait mention du procès-verbal par extrait et de son numéro certifié par le syndic de semestre pour y avoir recours au besoin. Sera libre le maître et marchand-fabricant de se faire délivrer copie en entier du procès-verbal en payant 2 livres pour tous droits.

« Art. 6. Faute par les fabricants d'avoir rempli les formalités prescrites par l'article précédent, avant la mise en vente des étoffes fabriquées suivant de nouveaux dessins, ils seront et demeureront déchus de toutes réclamations.

« Art. 7. Les fabricants qui auront rempli les formalités prescrites par l'art. 5 seront censés propriétaires uniques des dessins qu'ils auront présentés au bureau de leur communauté, en conséquence, il leur sera libre de poursuivre par devant les juges de la police des arts et métiers du domicile des contrevenants, tant ceux qui feraient lever, copier ou calquer les mêmes dessins, que ceux qui les feraient exécuter, de requérir contre eux la prononciation des peines portées par les art. 2, 3 et 4 ci-dessus, et la confiscation des étoffes tant sur le fabricant qui les ferait exécuter que sur le marchand qui les exposerait en vente, sauf le recours des marchands, pour la valeur des marchandises et dommages-intérêts qui pourraient leur être dus, contre le fabricant qui aurait vendu les étoffes fabriquées sur dessins levés, copiés ou calqués.

« Art 8 Défend Sa Majesté a tout fabricant de faire exécuter en étoffe de soie, en étoffe de soie et dorure, ou en étoffe mélangée de soie, aucun dessin exécuté en papier peint ou autrement, sans s'être assuré si le dessin exécuté en papier ne l'a pas été déjà en étoffe, en conséquence, le fabricant qui exécuterait en étoffe un dessin de papier déjà imité d'après l'étoffe sera contrevenant à l'art 5 et encourra les peines y portées

« Art 9 Enjoint Sa Majesté au sieur lieutenant, etc »

On le voit, l'arrêt reconnaît expressément aux fabricants de soieries qui auront composé ou fait composer de nouveaux dessins, le droit exclusif de les faire exécuter, toutefois, il limite ce privilège à quinze ans pour les étoffes destinées aux ameublements et ornements d'église, et à six ans pour celles brochées et façonnées servant à l'habillement ou à tout autre usage

Seulement, l'arrêt impose aux inventeurs de dessins nouveaux une formalité, dont il n'avait pas encore été question; l'inventeur d'un nouveau dessin est tenu d'en présenter l'esquisse originale ou un échantillon, à son choix, au bureau de la communauté; et, faute par les fabricants d'avoir rempli les formalités prescrites, avant la mise en vente des étoffes fabriquées suivant de nouveaux dessins, « ils seront, dit l'arrêt, et demeureront déchus de toutes réclamations »

Cet arrêt modifiait donc profondément la législation ; car, au lieu de la perpétuité du droit, il n'accordait aux inventeurs qu'un privilège essentiellement limité dans sa durée, et, d'autre part, il imposait aux fabricants la formalité de la présentation au bureau de la communauté avant toute mise en vente

Il semble certain que cet arrêt souleva de vives protestations de la part des fabricants; si leur droit était plus étendu, plus complet, puisqu'il leur permettait de poursuivre la contrefaçon en quelque endroit qu'elle se produisît, il est évident, d'un autre côté, que la limitation de la durée du droit et l'obligation d'une sorte de dépôt constituaient une grave atteinte aux usages établis

M. Philipon cite, sans pouvoir en indiquer la date, une requête des fabricants lyonnais qui demandaient qu'il fût ordonné « qu'il ne sera rien innové aux art. 12, 13 et 14

« du titre IX du règlement contenu en l'arrêt du Conseil
« du 19 juin 1744 ; en conséquence, qu'ils seront mainte-
« nus dans la propriété illimitée des dessins de leurs fabri-
« ques, et qu'ils pourront, conformément audit règlement,
« réclamer dans tous les temps et dans toutes les fabriques
« du royaume la propriété desdits dessins ».

Le roi fit, paraît-il, droit à cette requête, et, malgré les termes si formels de l'arrêt de 1787, la fabrique de Lyon continua, en vertu d'un privilège tout local, à jouir de la perpétuité du droit.

Tel était l'état des choses, en matière de dessins de fabrique, au moment où commence la Révolution, et l'on remarquera que les seuls dessins de fabrique, dont s'occupât la loi, étaient les dessins destinés à être exécutés en étoffes de soie ou mélangées de soie. Tous autres dessins restaient sans protection.

Notons, toutefois, au passage, cette prudente réflexion de M. Vaunois : « Etaient-ils dépourvus de toute protec-
« tion ? Il serait téméraire de l'affirmer, avant d'avoir vé-
« rifié les archives des diverses communautés. » En tout cas, les défenses que certaines corporations auraient pu imposer à leurs membres, en vue du respect de la propriété des dessins ou modèles créés par eux, ne pouvaient être que locales, les règlements de métier n'ayant, comme le dit M. Vaunois, qu'une autorité tout à fait locale et restreinte.

2. Législation ancienne ; modèles de fabrique. — Nous devons maintenant faire l'historique de la législation, antérieure à la Révolution, en ce qui concerne les modèles de fabrique.

De même que la loi ne réglementait que certains dessins de fabrique, les dessins pour étoffes de soie, de même nous ne trouvons de règlements que pour certains modèles de fabrique, les modèles obtenus en métal fondu.

C'est ainsi que le plus ancien document que nous trouvions est une sentence de police du 11 juillet 1702, qui fait
« défense aux fondeurs de contremouler ni donner à d'au-
« tres les ouvrages que les sculpteurs leur auront donnés
« à fondre, et aux sculpteurs de faire part à qui que ce soit
« des modèles qu'ils auront faits pour les fondeurs ou que

« les fondeurs leur auront communiqués, à peine de 500 fr.
« d'amende ».

Ici, c'est bien la propriété du modèle qui est protégée au profit de celui qui l'a composé ; le doute n'est pas possible

Nous voyons ensuite, en mars 1730, le même privilège accordé, par *nouveaux règlements*, à la communauté des maîtres peintres, devenue au XVII° siècle *Communauté et Académie de Saint-Luc*, quand elle eut obtenu la permission d'ouvrir une académie ou école publique qu'on appela *Académie de Saint-Luc* (1).

Les art. 69 et 70 interdisaient, entre les maîtres de la communauté, la copie de leurs ouvrages ; l'énumération comprenait, dit M. Vaunois, les dessins, esquisses ou tableaux, figures de ronde bosse, bas-reliefs, ornements et autres ouvrages. Le règlement exigeait pour que la copie fût licite, le consentement par écrit du premier auteur desdits ouvrages

Voici enfin et surtout (car c'est le document capital dans notre matière) une déclaration de la communauté des maîtres fondeurs, approuvée par sentence de police du 16 juillet 1766 et par arrêt du Parlement du 30 du même mois ; elle est ainsi conçue (2).

« MM. les jurés en charge de ladite communauté ont représenté à ladite compagnie que, depuis nombre d'années, il a été porté des plaintes à la communauté de la part de plusieurs maîtres d'icelle, au sujet des vols et pillages qui se font journellement des modèles Cependant aucun des maîtres de la communauté n'ignore les peines et les dépenses qu'un modèle coûte à l'artiste qui se propose d'en faire un Le modèle fait et parfait

(1) V., pour l'histoire de cette corporation, le très intéressant volume de M Vaunois, *La condition et les droits d'auteur des artistes jusqu'à la Révolution*. Dans notre précédente édition, nous avions emprunté à M Philipon certains détails sur *l'Académie de Saint-Luc*, qu'il avait lui même puisés dans Dulaure et qui sont en désaccord avec les documents cités par M. Vaunois, auquel nous croyons devoir faire crédit dans toute cette partie historique.

(2) M Vaunois cite une sentence de police du 11 juillet 1702, interdisant aux fondeurs la copie des ouvrages à eux confiés par les sculpteurs et réciproquement (V. Vaunois, *Dessins et modèles de fabrique*, n° 7).

est un fonds qui reste à l'artiste pour en faire dessus autant qu'on lui en commande, et par là il trouve dans le bénéfice de la vente de quoi se dédommager du temps qu'il a employé à la construction de son modèle et des dépenses qu'il a faites pour y parvenir. Mais, si l'on continue de souffrir qu'on lui pille et vole ses modèles, il s'ensuivra que l'artiste perdra tout le fruit de son travail, se dégoûtera, que son imagination ne travaillera plus et que le public se trouvera privé de nouvelles choses et trompé, n'ayant que de mauvais surmoulés qui ont beaucoup dégénéré de leur beauté, valeur et solidité. C'est cependant ce qui arrive journellement. De tels abus méritent toute l'attention de la compagnie, et MM. les jurés ont représenté qu'il était de leur devoir de proposer à la compagnie le règlement suivant :

« Art. 1ᵉʳ. Défenses sont faites à tous marchands merciers, bijoutiers, miroitiers, doreurs, ébénistes, et à tous autres, de quelque qualité qu'ils soient, de piller ou faire piller les modèles des maîtres fondeurs ni de faire mouler sur les modèles desdits maîtres, et à tous maîtres fondeurs et autres ouvriers de les mouler et faire, qu'ils ne soient sûrs que ce n'est point une pièce pillée, à peine par les uns et les autres solidairement de payer le prix du modèle et de mille livres d'amende applicables moitié au profit du roi et l'autre moitié au profit de la communauté des maîtres fondeurs. »

On voit, comme nous le remarquions plus haut, que ces règlements divers, et notamment celui de 1766, n'avaient pas pour objet de reconnaître et de protéger, d'une façon générale, la propriété des modèles de fabrique, à quelque industrie qu'ils appartinssent ; ils protégeaient uniquement les modèles de fabrique provenant de la corporation des maîtres fondeurs.

On voit encore que ces règlements n'imposaient aucune limite de durée au droit privatif reconnu au créateur du modèle, non plus qu'aucune formalité pour l'exercice de ce droit.

Notons cependant qu'en 1776 la communauté des maîtres fondeurs, dans une déclaration qui paraît d'ailleurs être restée à l'état de projet et n'avoir jamais eu force de loi, demanda elle-même que l'enregistrement fût imposé aux artistes, comme condition essentielle de leur droit, « Pour découvrir et empêcher le vol et le pillage des mo-
« dèles, disait le projet de règlement, les maîtres fondeurs

« qui en font, ou feront, ou font faire de nouveaux, quels
« qu'ils soient, seront tenus de faire ou de faire faire un
« dessin de la pièce, très juste et très conforme au mo-
« dèle et de même grandeur. Les dessins et modèles seront
« apportés au bureau de la communauté et présentés aux
« syndics et adjoints. Il y aura au bureau un registre pour
« enregistrer les dessins et modèles. Le dessin restera au
« bureau. »

L'art 5 de ce projet de règlement consacrait sinon la perpétuité du droit, du moins la prolongation de ce droit après le décès de l'auteur pendant la vie de l'acquéreur du modèle (1).

L'art 3 comportait une extension au profit des orfèvres et des sculpteurs en pierre, marbre, etc., et même au profit des simples particuliers qui voudraient avoir une pièce unique (2).

Citons encore un arrêt du Conseil du 17 janvier 1787, qui défendait, sous peine de la confiscation et d'une amende de 3,000 livres, la contrefaçon des figures, groupes et animaux fabriqués dans la manufacture de porcelaine de Sèvres.

C'était encore un règlement tout spécial.

On peut à la rigueur rattacher à notre sujet, quoiqu'il s'agisse plutôt ici de la propriété artistique proprement dite, une déclaration du roi, du 15 mars 1777, concernant les artistes de l'Académie royale de peinture et de sculpture, et faisant défense, sous peine d'amende et de confiscation « à tous sculpteurs et autres, de quelque qualité et
« condition, et sous quelque prétexte que ce fût, de mou-
« ler, exposer en vente, ni donner au public aucun des ou-
« vrages de sculpture de ladite Académie, ni copie d'iceux,
« sans la permission de leur auteur ou de l'Académie. »

Ainsi, au moment où va éclater la Révolution, pas plus

(1) Art. 5. Tout modèle vendu, même après le décès du propriétaire, transportera à l'acquéreur tous les droits qui lui sont attribués ci-dessus.

(2) Art 3 Sera libre aux orfèvres et aux sculpteurs en pierre, marbre, etc., qui ont droit de faire des modèles et qui ont intérêt d'en empêcher le pillage, et même à tous particuliers qui voudront avoir une pièce unique, d'en déposer le dessin au bureau de la communauté

pour les modèles de fabrique que pour les dessins, il n'existe une législation uniforme les protégeant dans leur principe même, dans leur ensemble, au regard et au profit de toutes les industries.

Il n'existe que des règlements particuliers, touchant certaines industries ou plutôt certaines corporations, et créant, au profit de ces corporations, une sorte de privilège qui n'existe pas pour les autres.

8. Législation actuelle. — La loi du 2 mars 1791, confirmée par la loi du 14 juin suivant, puis par la Constitution du 13 septembre de la même année, et, un peu plus tard, par celle de l'an III, abolit définitivement les corporations, les maîtrises et les jurandes, et, du même coup, abrogea tous les règlements qui s'y rapportaient (1).

La liberté du commerce et de l'industrie devint la base fondamentale du droit nouveau, il fut loisible à toute personne de faire tel négoce ou d'exercer telle profession, art ou métier qu'elle jugea bon, mais, comme la liberté de l'industrie ne doit jamais dégénérer en licence ni servir de prétexte à l'usurpation du bien d'autrui ou à la concurrence déloyale, le législateur eut soin, presque aussitôt, de poser en principe que la loi pourvoit à la récompense des inventeurs et leur assure, pour un temps et à des conditions déterminées par la loi, la jouissance exclusive de leurs découvertes et inventions.

(1) Suivant M. Fauchille, il y aurait ici à distinguer entre les dessins de fabrique et les modèles de fabrique. Les règlements, applicables aux dessins, constituaient, suivant cet auteur, de véritables privilèges qui disparurent, avec les autres privilèges, dans la nuit du 4 août 1789, au contraire, les règlements relatifs aux modèles n'étaient que des règlements de communautés, qui tombèrent avec les corporations. Nous ne voyons pas que M. Fauchille appuie son opinion sur aucun document probant. Il est vrai que l'arrêt de 1787 emploie le mot de *privilège*, mais, comme le remarque très justement M. Philipon, « c'était là une « expression impropre, une inexactitude de langage évidente. Qui dit « privilège dit un droit qui, étant données des circonstances identiques, « peut exister ou ne pas exister ; un droit qui peut être accordé aux « uns et refusé aux autres ; or, ce n'était pas là le cas pour le droit « des auteurs de dessins industriels. En effet, sous l'empire des arrêts « du Conseil du roi, tout fabricant, quel qu'il fût, par cela seul qu'il « avait inventé un dessin, avait le droit exclusif de l'exploiter sans être « obligé pour cela d'obtenir aucun privilège royal. »

Telle fut l'origine d'abord de la loi du 17 janvier 1791 sur les brevets d'invention, puis de la loi du 19 juillet 1793 sur la propriété littéraire et artistique, qui dispose en ces termes :

« Art 1er Les auteurs d'écrits en tout genre, les compositeurs de musique, les peintres et dessinateurs qui feront graver des tableaux ou dessins, jouiront durant la vie entière du droit exclusif de vendre, distribuer leurs ouvrages dans le territoire de la République et d'en céder la propriété en tout ou en partie
« Art. 2. Leurs héritiers ou cessionnaires jouiront du même droit durant l'espace de dix ans après la mort des auteurs (1).
« Art 3. Les officiers de paix (2) seront tenus de confisquer à la réquisition et au profit des auteurs, compositeurs, peintres ou dessinateurs et autres, leurs héritiers ou cessionnaires, tous les exemplaires des éditions imprimées ou gravées sans la permission formelle et par écrit des auteurs.

.

« Art 7 Les héritiers d'un ouvrage de littérature ou de gravure, ou de toute autre production de l'esprit et du génie, qui appartient aux beaux-arts, en auront la propriété exclusive pendant dix ans. »

A défaut d'autre disposition législative, ce fut cette dernière loi que l'on appliqua, bon gré mal gré, aux créateurs de dessins de fabrique, et, à dire le vrai, on n'en forçait pas démesurément le sens, puisqu'elle s'applique nommément aux dessinateurs, et ne distingue pas entre eux. On ne saurait s'arrêter à cette considération que la loi de 1793 parle des dessinateurs qui font graver leurs dessins, et que cela exclut les dessinateurs de fabrique, par ce double motif, d'une part qu'il est unanimement reconnu que même le dessinateur artistique, s'il est permis de s'exprimer ainsi, jouit des droits que lui assure la loi, encore qu'il ne ferait pas graver son dessin, et, d'une autre part, que souvent les

(1) La loi du 14 juillet 1866 a porté à 50 ans après la mort de l'auteur le droit des ayants cause de l'auteur, veuve, héritiers ou cessionnaires.

(2) Aujourd'hui les commissaires de police ou les juges de paix dans les lieux où il n'y a pas de commissaire de police (Loi du 18 juin 1795).

dessins de fabrique, au moins ceux qui sont destinés à l'impression des tissus, sont gravés.

Toutefois on ne peut méconnaître que la loi de 1793, suivant l'expression de M. Renouard, n'avait pas été faite « en contemplation des fabricants et de leurs dessins » De là une incertitude qui mettait le droit des dessinateurs de fabrique en péril.

M. Philipon relève à cet égard un arrêt rendu en l'an XIII par la Cour criminelle du Loiret qui avait formellement décidé que la loi de 1793 ne s'appliquait pas aux dessins de papiers peints Il est vrai que, sur le pourvoi, la Cour de cassation, par un arrêt du 5 brumaire an XIII, tout en maintenant le bien jugé à raison des circonstances de fait, semble repousser, repousse même expressément peut-on dire, la doctrine juridique admise par la Cour du Loiret (1)

(1) On ne sait pas de quel genre de papier peint il s'agissait dans l'espèce, on voit seulement qu'il s'agissait d'un *dominotier*, c'est-à-dire d'un fabricant de papier colorié Le papier en question comportait-il un dessin proprement dit, ayant même une configuration déterminée ? On peut en douter, car un arrêtiste du temps, dont M. Vaunois cite un passage, disait « la question était de savoir si la loi de 1793 s'appli-
« quait à des dominotiers, si ce genre d'industrie comporte l'élévation
« ou la profondeur du génie en faveur de qui est faite la loi qui prohibe
« les contrefaçons » Le tribunal de Gien et la Cour criminelle du Loiret répondirent 1° que la loi de 1793 n'était pas applicable aux dominotiers, 2° que, dans tous les cas, il n'y avait pas contrefaçon parce que le demandeur n'avait rien imaginé de nouveau Sur le pourvoi, arrêt de la Cour de cassation ainsi conçu « Attendu que les avantages accor-
« dés aux auteurs par la loi de 1793 ne peuvent être réclamés que par
« ceux qui sont véritablement auteurs, par ceux auxquels appartient la
« première conception d'un ouvrage soit de littérature, soit des arts
« que cette loi leur assimile à cet égard, et qu'il a été jugé en fait, que
« Letourmy père, de qui Letourmy fils tenait le dessin dont s'agit, avait
« copié ce dessin sur ceux de Legendre et des frères Fresneaux, Rejette
« (Dall, V° *Prop litt*, n° 87, note 1). » M Vaunois, après avoir rappelé ces faits et cité l'arrêt de la Cour de cassation ajoute « cet arrêt, mo-
« tivé en fait, élude le problème La décision des premiers juges a seule
« un intérêt doctrinal Conformément à l'opinion émise plus haut, ils
« refusaient aux industriels la protection réservée aux artistes. Il est
« indispensable de ne pas oublier cette solution . L'interprétation que
« la loi de 1793 a reçue dès l'origine a une importance capitale » Il nous semble que M Vaunois se fait illusion Il nous paraît impossible d'attacher à la décision du tribunal de Gien l'importance qu'il lui attribue. D'abord on ne peut méconnaître que les termes de l'arrêt de la

Quoi qu'il en soit, cet état de choses se perpétua, malgré ses inconvénients, comme il arrive trop souvent.

Les plaintes des fabricants lyonnais, qui voyaient leurs dessins pillés sans pudeur par leurs concurrents, amenèrent la loi du 18 mars 1806, portant établissement d'un conseil de prud'hommes à Lyon ; ce sont les plaintes émanées de la même ville qui avaient déjà, on se le rappelle, provoqué les règlements protecteurs de 1737, de 1744 et de 1787.

Il n'est peut-être pas sans intérêt de rappeler et de préciser ici les origines de cette loi du 18 mars 1806.

M. Philipon, dans ses recherches à la bibliothèque de Lyon, a retrouvé un projet de règlement adressé en l'an IX par un citoyen de Lyon, J.-C. Déglise, au ministre de l'intérieur, Chaptal, pour la fabrication des étoffes d'or, d'argent et de soie de la fabrique de Lyon. Ce projet, dont le législateur de 1806 paraît s'être directement inspiré, propose de créer « un jury conservateur de la police des arts

Cour de cassation semblent bien supposer que l'auteur d'un dessin même appliqué à l'industrie, même émané d'un dominotier, peut être rangé parmi ceux auxquels appartient la première conception d'un ouvrage des arts ; l'arrêt semble encore admettre que la loi de 1793 protège, sans distinction, tous les auteurs d'ouvrages de littérature ou d'art, pourvu qu'ils en aient eu la première conception. Pas un mot ne laisse supposer que la Cour suprême ait rejeté hors de la protection de la loi les auteurs d'ouvrages d'art appliqués à l'industrie, ce qu'elle n'eut pas manqué de faire s'il lui avait paru certain que la loi de 1793 n'était pas faite pour l'art industriel ; le moins qu'on puisse dire c'est que la question lui a paru douteuse et la théorie du premier juge discutable. Ensuite, pour que la décision du tribunal de Gien eût la portée que veut lui donner M. Vaunois, il faudrait établir que, dans l'espèce, il s'agissait d'un dessin qui, tout appliqué qu'il était à du papier, pouvait être considéré comme rentrant dans le domaine des beaux arts. Le tribunal de Gien ne s'est pas *doctrinalement*, suivant l'expression un peu ambitieuse, peut-être, de M. Vaunois, prononcé entre l'art et l'industrie, excluant l'une de la protection qu'il accordait à l'autre ; il a tout simplement prononcé sur une disposition, sur un dessin de papier colorié, et il a dit que ce dessin-là, mais non tous les dessins de papier peint, n'était pas protégé par la loi de 1793. Il y a loin de là, croyons-nous, à la portée doctrinale, à l'importance capitale de cette décision dont M. Vaunois fait tout le fondement de sa propre doctrine (*loc cit*, n° 17). M. Couhin est d'accord avec nous et nous pouvons dire avec tous les auteurs (V. Gastambide, n° 329, Renouard, t. 2, n° 83) sur le sens et la portée de cet arrêt.

et métiers pour la manufacture des étoffes de soie Il renferme un titre spécial consacré « à la police des dessins » et qui reproduit à peu près les règlements de 1737 et de 1744. Il organise le dépôt des dessins au bureau du jury conservateur, avec mention sur un registre à ce destiné, et payement d'une taxe, et il règle, en la faisant rentrer dans les attributions du jury, la poursuite en contrefaçon.

Il est probable que ce document, oublié au ministère de l'intérieur, y fut retrouvé fort à propos lorsque l'empereur Napoléon, au retour d'un voyage à Lyon où il avait reçu des fabricants une réception enthousiaste, ordonna à ses conseillers de préparer sur le champ une loi qui répondît aux doléances des fabricants Lyonnais

Toujours est-il que, dans la séance du Corps législatif du 8 mars 1806, M Regnault de Saint-Jean-d'Angély présenta un projet de décret « portant établissement d'un conseil de prud hommes à Lyon » et organisant en même temps la protection des dessins de fabrique. Voici dans quels termes il exposait les motifs de la loi (1) :

« Plusieurs institutions utiles se rattachaient au régime des
« corporations Les privilèges dont elles se prévalaient, les en-
« traves qu'elles mettaient à l'exercice de l'industrie, les tributs
« qu'elles levaient sur ceux qu'elles recevaient à l'agrégation, ont
« disparu sans retour La liberté dans l'exercice des professions
« est un bienfait qui sera conservé aux Français, et elle conti-
« nuera de favoriser le perfectionnement de nos arts, la restau-
« ration de nos manufactures, le rétablissement de nos rapports
« commerciaux avec l'étranger Cependant, parmi les manufac-
« turiers et leurs ouvriers, les artisans et leurs compagnons, la
« liberté a eu aussi sa licence qu'il a fallu réprimer ; elle a encore
« des abus qu'il faut détruire...

« Enfin, la troisième section du second titre attribue aux
« prud hommes une fonction nouvelle, protectrice de la pro-
« priété, et qui, offrant à ceux qui inventent ou perfectionnent la
« partie de la fabrication qui appartient aux arts du dessin une
« nouvelle garantie, sera à la fois un encouragement à faire et
« une récompense d'avoir fait un pas de plus dans la carrière.
« Chaque jour voit varier à Lyon ces dessins pleins de goût et
« de grâce, où l'on imite tantôt les étoffes légères et éclatantes

(1) V *Moniteur officiel* du 9 mars 1806

« dont se parent les sultanes et les odalisques, tantôt les etoffes
« riches et fortes dont se couvrent les grands de la Turquie et
« de la Perse, ces dessins où l'on prend pour modèle aujourd'hui
« les fleurs dont sont ornés les tissus déliés de Cachemire, de-
« main les fines broderies de l'Inde ou les couleurs brillantes de
« la Chine Souvent la nouveauté d'un dessin quadruple le prix
« d'une étoffe, plus d'une fois une fleur tracée et habilement
« tissée, un amalgame heureux de couleurs, une imitation plus
« voisine de l'inimitable coloris de la nature, a fait connaître,
« achalander, enrichir une fabrique Et, pourtant, le plagiat ou
« plutôt le larcin de cette espèce de propriété est devenu assez
« commun à Lyon et ailleurs, pour que la répression de ce délit
« soit un besoin de la société et un devoir de la législation.

« La section 3 du titre II de la loi que je vous présente satis-
« fait ce besoin et remplit ce devoir Vous y trouverez, messieurs,
« un moyen facile et heureux de conserver les droits des proprié-
« taires de dessins, de prononcer entre des rivaux qui par ha-
« sard auraient conçu les mêmes idées ou qui essayeraient d'as-
« surer à une imitation adroite les prérogatives de l'invention.
« Ce moyen se rapproche de celui employé pour les auteurs des
« procédés, machines, étoffes ou instruments nouveaux qui
« s'assurent la propriété par un brevet Mais ce moyen de ga-
« rantie aura désormais l'avantage d'être sous la main du fabri-
« cant, confié, pour son exécution, à des hommes de l'art, ca-
« pables de la maintenir en même temps sans faiblesse, sans
« erreurs, sans abus, intéressés à être juste envers les autres,
« afin qu'on soit juste envers eux Il a l'avantage d'être d'un
« usage presque gratuit, car la modique rétribution attachée au
« droit de l'enregistrement des dessins déposés ne peut être
« regardée comme un sacrifice, tandis que les brevets d'inven-
« tion payent un droit considérable

« Enfin, il assure que le conservatoire de la ville de Lyon en-
« richira sa collection, déjà immense, de tous les dessins dont
« la propriété aura cessé, et, s'il est vrai qu'en ce genre, comme
« en tant d'autres, le fonds des idées soit presque toujours le
« même, que ce qui semble nouveau ne soit autre chose que ce
« qu'on dérobe aux temps passés en changeant la disposition des
« formes ou la nuance des couleurs, le dépôt de tant de modèles,
« ouvrage de tant d'artistes, création de tant d'imaginations,
« production de tant de goûts divers, sera un riche trésor, où,
« dans l'avenir, l'industrie épuisée, le goût blasé, viendront
« chercher le moyen de se ranimer... »

A la séance du 18 mars 1806, l'orateur du Tribunat,
M. Pernon, prit la parole en ces termes :

« .. La loi que j'ai l'honneur de vous présenter est une suite
« de dispositions qui tendent à régénérer les manufactures fran-
« çaises Ses 1er et 2° titres établissent et organisent un conseil
« de prud'hommes dans la ville de Lyon et règlent ses attribu-
« tions Ce conseil doit remplacer l'ancien corps des juges-gardes,
« débarrassé dans ses formes de tout ce que l'expérience a mon-
« tré être nuisible au progrès de l'industrie et à la liberté du
« commerce La 3° section du titre II charge les prud'hommes
« des mesures conservatrices de la propriété des dessins La pro-
« priété indéfinie des dessins, que la loi permet d'acquérir, a
« appartenu de tout temps aux manufacturiers qui les ont pro-
« duits Cet usage assurait à chacun le fruit de ses découvertes.
« Il faisait rechercher et permettait de payer les artistes les plus
« distingués C'est à cet usage que les manufactures ont dû la
« faculté de varier a tel point leurs inventions qu'elles ont pu
« satisfaire à tous les caprices de la mode en même temps qu'elles
« ont contribué a les multiplier chez presque tous les peuples
« de l'ancien et du nouveau monde, au grand avantage de ces
« mêmes manufactures Vous observerez, messieurs, que la fac-
« ture d'un dessin ne saurait être assimilée aux inventions dans
« les arts, pour lesquelles s'obtiennent des brevets d'invention
« Ceux-ci sont toujours le résultat d'une découverte ou d'un
« perfectionnement d'un objet utile qu'il importe de faire con-
« naître et de multiplier Il n'en est pas de même du dessin
« d'une étoffe, qui n'a le plus souvent d'intéressant que de four-
« nir au consommateur la facilité de faire un choix qui lui plaise
« davantage (1) »

A la suite de ce discours, le Corps législatif adopta à
l'unanimité moins une voix la loi dont nous extrayons ce
qui a directement trait à notre matière :

LOI DU 18 MARS 1806

PORTANT ÉTABLISSEMENT D'UN CONSEIL DE PRUD'HOMMES A LYON.

TITRE II.

SECT. II. — *Des contraventions aux lois et règlements.*

« Art. 10. Le conseil des prud'hommes sera spécialement
chargé de constater, d'après les plaintes qui pourraient lui être

(1) V. Phillipon, p 37, *la note*

adressées, les contraventions aux lois et règlements nouveaux ou remis en vigueur

« Art 11 Les procès-verbaux dressés par les prud'hommes pour constater ces contraventions seront renvoyés aux tribunaux compétents, ainsi que les objets saisis

« Art. 13 Les prud'hommes, dans les cas ci-dessus et sur la réquisition verbale ou écrite des parties, pourront, au nombre de deux au moins, assistés d'un officier public, dont un fabricant et un chef d'atelier, faire des visites chez les fabricants, chefs d'ateliers, ouvriers ou compagnons.

Sect. III — *De la conservation de la propriété des dessins*

« Art 14 Le conseil des prud'hommes est chargé des mesures conservatrices de la propriété des dessins.

« Art 15 Tout fabricant qui voudra pouvoir revendiquer, par la suite, devant le tribunal de commerce, la propriété d'un dessin de son invention, sera tenu d'en déposer aux archives du conseil des prud'hommes un échantillon plié sous enveloppe revêtue de ses cachet et signature, sur laquelle sera également apposé le cachet du conseil des prud'hommes

« Art 16 Les dépôts de dessins seront inscrits sur un registre tenu *ad hoc* par le conseil des prud'hommes, lequel délivrera aux fabricants un certificat rappelant le numéro d'ordre du paquet déposé et constatant la date du dépôt

« Art 17 En cas de contestation entre deux ou plusieurs fabricants sur la propriété d'un dessin, le conseil des prud'hommes procédera à l'ouverture des paquets qui lui auront été déposés par les parties, il fournira un certificat indiquant le nom du fabricant qui aura la priorité de date

« Art 18. En déposant son échantillon, le fabricant déclarera s'il entend se réserver la propriété exclusive pendant une, trois ou cinq années, ou à perpétuité, il sera tenu note de cette déclaration A l'expiration du délai fixé par ladite déclaration, si la réserve est temporaire, tout paquet d'échantillon déposé sous cachet dans les archives du conseil devra être transmis au conservatoire des arts de la ville de Lyon, et les échantillons y contenus être joints à la collection du conservatoire

« Art 19. En déposant son échantillon, le fabricant acquittera entre les mains du receveur de la commune une indemnité qui sera réglée par le conseil des prud'hommes et ne pourra excéder 1 franc pour chacune des années pendant lesquelles il voudra conserver la propriété exclusive de son dessin, et sera de 10 fr. pour la propriété perpétuelle

« TITRE IV. — DISPOSITIONS GÉNÉRALES.

« Art. 34. Il pourra être établi par un règlement d'administration publique, délibéré en Conseil d'État, un conseil de prud'hommes dans les villes de fabrique où le Gouvernement le jugera convenable.

« Art. 35. Sa composition pourra être différente selon les lieux ; mais ses attributions seront les mêmes. »

La loi de 1806 nous ramène en quelque sorte aux anciens règlements. C'est le régime du privilège qui, en dépit des événements, renaît et s'impose. La loi est encore une loi spéciale, faite uniquement dans l'intérêt des fabricants lyonnais. Toutefois, elle contient en elle-même le principe d'une application générale, le Gouvernement est investi du droit de créer où bon lui semble, par un simple règlement d'administration publique, des conseils de prud'hommes, et il est formellement dit dans la loi que leurs attributions seront les mêmes que celles du conseil des prud'hommes de Lyon. Il s'ensuit que, partout où il y aura un conseil de prud'hommes, la propriété des dessins de fabrique sera garantie et protégée.

Mais une difficulté s'éleva presque aussitôt. La loi de 1806, faite en vue de la fabrique de Lyon, ne vise que les dessins d'étoffes. Est-ce que, malgré cela, elle va pouvoir protéger des dessins qui s'appliquent à d'autres objets, par exemple des dessins de papiers peints ?

Il ne semble pas, en vérité, que la difficulté fût sérieuse. Puisque le Gouvernement était autorisé à créer des conseils de prud'hommes où il le jugeait convenable, sans que rien limitât cette faculté aux villes de fabriques d'étoffes, il s'ensuit nécessairement qu'il dépendait de lui de rendre la loi applicable à d'autres industries que celle des tissus.

La question, toutefois, s'étant élevée précisément à l'occasion de dessins de papiers peints, le gouvernement, sans doute pour dégager sa responsabilité, crut devoir consulter le Conseil d'État, qui, le 30 mai 1823, émit l'avis suivant :

« Les membres du Conseil du Roi, composant le Comité de
« l'intérieur et du commerce ..

« Considérant que la législation sur la propriété des dessins

« est tout entière dans la loi du 19 juillet 1793 et dans le décret
« du conseil des prud'hommes de Lyon du 18 mars 1806 ;
 « Que, la loi précitée étant évidemment relative aux seuls ou-
« vrages qui font partie du domaine des beaux-arts, elle ne peut
« être applicable aux dessins destinés à être imprimés sur des
« papiers de tenture, puisque, malgré les progrès considérables
« qu'a faits cette fabrication et quoiqu'elle imite les tableaux ou
« les gravures, les procédés qu'elle emploie sont purement mé-
« caniques et susceptibles d'une facile imitation par des person-
« nes qui ne seraient pas habituées à la pratique des arts du
« dessin ; qu'ainsi il n'y a pas lieu de déposer à la Bibliothèque
« du Roi les dessins destinés aux papiers à tenture (1).
 « Que, dès lors, s'il y a utilité de donner aux propriétaires de
« tels dessins le moyen légal d'en conserver la propriété, en lui
« indiquant un lieu de dépôt, on ne peut appuyer ce privilège
« que par le décret d'organisation des prud'hommes de Lyon,
« qui, dans sa section III, règle tout ce qui concerne la conser-
« vation de la propriété des dessins ; que, quoique le décret pré-
« cité paraisse avoir particulièrement en vue les dessins desti-
« nés à être exécutés en étoffe de soie, il y a une analogie assez
« frappante entre ce genre de dessins et ceux qui sont destinés
« à être imprimés sur papier, pour les placer sous les mêmes
« règles ;
 « Sont d'avis :
 « Que le lieu de dépôt pour les dessins destinés aux papiers
« de tenture doit être le bureau du conseil des prud'hommes,

(1) M. Vaunois (loc. cit., n° 20) se fait naturellement une arme de cet avis, d'ailleurs sans force légale par lui-même, et remarque que le Conseil d'Etat, en 1823, est du même avis que lui en 1897. Seulement, il convient d'observer que le Conseil d'Etat range les dessins destinés à être imprimés sur des papiers de tenture dans la catégorie des dessins de fabrique parce que « malgré les progrès considérables qu'a faits cette
« fabrication et quoiqu'elle imite les tableaux ou les gravures, les pro-
« cédés qu'elle emploie sont purement mécaniques » Or, M. Vaunois lui-
même (n° 37) s'exprime ainsi : « quelques auteurs ont proposé de recon-
« naître comme dessins industriels tous ceux dont la reproduction se fait
« par des procédés mécaniques. Ce critérium offre une part de vérité,
« mais il n'est pas toujours exact. Il est vrai que l'industrie emploie en
« général des procédés mécaniques ; pourtant, l'impression des gravures,
« qui est bien un procédé mécanique, la reproduction des statues par le
« moulage ou par la méthode de réduction Collas, la lithographie des des-
« sins artistiques, sont réglés par la loi de 1793.. Le mode de fabrication
« n'est pas le critérium du dessin protégé par la loi de 1806. » On con-
viendra qu'on ne peut pas mieux dire son fait au Conseil d'Etat de 1823.

« Mais, comme les conseils de prud'hommes n'ont de juridic-
« tion que sur un territoire délimité par le décret d'institution,
« le dépôt des dessins doit être fait par les fabricants qui ont un
« domicile hors de ce ressort, dans le bureau du conseil des
« prud'hommes situé dans l'arrondissement du lieu de la fabri-
« que .. »

Cet avis résolvait bien la question, peu douteuse selon nous, de savoir si les dessins, relatifs à d'autres industries que celles des étoffes, pouvaient être protégés par la loi dans les lieux où il est institué un conseil de prud'hommes. Mais que décider dans le cas où l'auteur d'un dessin n'aurait ni son domicile ni sa fabrique dans le ressort d'un conseil de prud'hommes ? Le dessin, en ce cas, resterait-il sans protection légale ? On conçoit que les industriels intéressés se soient bien vite préoccupés de cette difficulté.

Le Conseil d'Etat fut de nouveau consulté, et le comité de l'intérieur et du commerce, dans sa séance du 18 mars 1825, émit l'avis qu'il convenait de décider, par voie de règlement d'administration publique, « que tout fabricant,
« établi dans un lieu où il n'existe pas de conseil de prud'-
« hommes et qui voudra user, pour s'assurer la pro-
« priété d'un dessin de son invention, de la faculté accor-
« dée par la section III, titre II, de la loi du 18 mars 1806,
« aux fabricants résidant dans le ressort d'un conseil de
« prud'hommes, pourra faire le dépôt d'un échantillon de
« ce dessin aux archives du conseil de prud'hommes le
« plus voisin de son domicile, en se conformant aux dis-
« positions et en acquittant le droit porté dans les art. 14
« et 19 de la loi du 18 mars 1806 ».

L'avis du comité ne fut pas partagé par la chancellerie qui exprima l'opinion que, dans les villes où il n'y aurait pas de conseil de prud'hommes, les fabricants devraient déposer leurs dessins de fabrique au greffe du tribunal de commerce de leur arrondissement (1)

La question fut soumise aux comités réunis du contentieux et de l'intérieur, qui, le 28 juillet 1825, déclarèrent adopter l'avis de la Chancellerie

(1) V Rapport de Bozérian au Sénat, p 19

Il intervint alors une ordonnance royale dans les termes suivants :

« Ordonnance du Roi

« *portant règlement sur le dépôt des dessins de fabrique.*
(17 août 1825.)

« Art. 1ᵉʳ. Le dépôt des échantillons de dessins qui doit être fait, conformément à l'art. 15 de la loi du 18 mars 1806, aux archives des conseils de prud'hommes, pour les fabriques situées dans le ressort de ces conseils, sera reçu, pour toutes les fabriques situées hors du ressort d'un conseil de prud'hommes, au greffe du tribunal de commerce ou au greffe du tribunal de première instance, dans les arrondissements où les tribunaux civils exerceront la juridiction des tribunaux de commerce.

« Art. 2. Ce dépôt se fera dans les formes prescrites pour le même dépôt aux archives des conseils de prud'hommes par les art. 15, 16 et 18, sect. III, titre II, de la loi du 18 mars 1806.

« Il sera reçu gratuitement, sauf le droit du greffier pour la délivrance du certificat constatant ledit dépôt. »

On a adressé à cette ordonnance le reproche d'inconstitutionnalité, mais, suivant M. Philipon, c'est là un reproche immérité, l'art. 14 de la Charte reconnaissant au roi le droit de faire « les ordonnances nécessaires pour l'exécution des lois », et l'ordonnance du 26 août 1825 n'ayant d'autre but et d'autre résultat que de permettre l'exécution, dans tout le royaume, de la partie de la loi de 1806 qui consacre la propriété des dessins de fabrique.

Le reproche est peut-être plus justifié que ne semble le croire M. Philipon, car il est difficile d'admettre que l'ordonnance ait pour effet d'assurer l'exécution de la loi de 1806, puisque cette loi a pour objet principal de créer un conseil de prud'hommes avec des attributions déterminées, et que l'ordonnance a pour objet de confier ces mêmes attributions à d'autres que les prud'hommes.

Mais nous n'avons pas à insister sur un point qui, après un demi-siècle d'une application générale et incontestée, est devenu sans intérêt. L'ordonnance de 1825 est entrée, on peut le dire, dans la loi, parce qu'elle est entrée dans les mœurs, et le reproche d'inconstitutionnalité, que peut-

être à l'origine on aurait pu soulever, est aujourd'hui en quelque sorte proscrit.

Toutefois il est permis de dire que cette législation, faite d'interprétations successives, n'est pas l'idéal d'une bonne législation; on verra d'ailleurs quelle extension lui a donnée et a dû lui donner la jurisprudence pour répondre aux nécessités de l'industrie. Aussi ne peut-on que souhaiter (sans beaucoup l'espérer pourtant, au milieu de nos vaines agitations politiques) de voir aboutir les projets de réforme qui, depuis quarante ans, sont à l'ordre du jour, et restent immuablement ensevelis dans la poussière des bureaux de nos parlements.

En 1845, le gouvernement du roi Louis-Philippe, désireux de coordonner les lois diverses qui jusque-là avaient régi la propriété intellectuelle, fit préparer des projets de loi sur les brevets d'invention, sur les marques de fabrique, sur la propriété littéraire et artistique, sur les dessins et modèles de fabrique. De tous ces projets, un seul a passé dans la législation : c'est celui qui réglemente la matière des brevets d'invention et qui est devenu la loi du 5 juillet 1844. Les autres projets n'ont pas abouti. Le projet de loi sur les marques de fabrique a été repris plus tard, sous le second Empire, et a passé en partie dans la loi du 23 juin 1857. A deux reprises, en 1854 et en 1866, le législateur s'est également occupé de la propriété littéraire et artistique, sinon pour déterminer le droit des auteurs dans les cas non prévus ou mal définis par la loi de 1793, du moins pour en prolonger la durée. Quant au projet sur les dessins et modèles de fabrique, si soigneusement élaboré et discuté par la Chambre des pairs en 1845, il a été porté en 1847 devant la Chambre des députés ; mais la révolution de 1848 l'a rejeté brusquement dans l'oubli. Étudié à nouveau en 1856, puis en 1869, il fut écarté par la révolution de 1870. Il a été repris en 1877 devant le Sénat, grâce à l'initiative parlementaire, dont ce jour-là il a été fait un utile usage. Malheureusement les lois relatives à l'industrie sont trop spéciales et trop étrangères à la politique pour que nos législateurs s'y puissent intéresser. Le projet de loi de M. Bozérian, modifié et corrigé par lui à la suite du congrès de la propriété industrielle, en 1878, a été voté par le Sénat le 29 mars 1879

Depuis, M. Philipon, qui faisait alors partie du Parlement, a pris l'initiative d'un projet de loi plus ample, comprenant tout ce qui a trait à la propriété littéraire et artistique et ne séparant pas les dessins de fabrique des arts graphiques en général. Ce projet, qui témoigne d'une connaissance approfondie de la matière, et qui s'inspire de toutes les décisions de la jurisprudence, corrigeant certaines de ses erreurs et comblant certaines de ses lacunes, n'a pas abouti, et, selon toute probabilité, n'aboutira pas. Chose curieuse ! il a été repoussé par les hommes de lettres, non qu'il leur parût le moins du monde critiquable en soi, mais parce que, tenant de la jurisprudence toute la protection qu'ils peuvent désirer, ils ont craint que le projet de M. Philipon ne fût, comme il arrive parfois, transformé, au cours de la discussion, par des amendements inattendus, sortît de là mutilé et les laissât moins complètement protégés qu'ils ne le sont aujourd'hui. Le Parlement d'ailleurs, tout occupé de questions politiques, économiques et sociales, n'a guère le temps d'étudier les lois usuelles.

On a vu, par cet historique, que la législation actuelle, spéciale aux dessins de la fabrique de Lyon, a été, par voie d'interprétation, appliquée aux dessins des autres industries ; mais on a remarqué en même temps que la loi ne s'occupe pas des modèles de fabrique, dont le nom même n'est pas prononcé. Il y a là une lacune considérable, que la jurisprudence a comblée — nous aurons occasion de le dire plus loin — en décidant, logiquement, mais non sans qu'il y ait eu quelque résistance, que le mot « dessins de fabrique » doit être pris dans son sens le plus général, et comprend, par suite, même les modèles de fabrique.

Cet exposé fait, nous abordons le commentaire de la loi.

CHAPITRE II

DE LA NATURE DU DROIT DE L'AUTEUR.

SOMMAIRE.

4 En quoi consiste le droit des auteurs — 5 Le droit de l'auteur est constaté par un titre

4. En quoi consiste le droit des auteurs. — On peut dire, en empruntant cette définition à la loi de 1844 sur les brevets d'invention, que l'auteur d'un dessin ou d'un modèle de fabrique a le droit exclusif, par lui-même, par ses héritiers ou ayants cause, de l'exploiter pour le temps et sous les conditions déterminées par la loi Cette définition a l'avantage d'être claire et précise Le droit de l'auteur, en effet, que son œuvre rentre dans le domaine de l'industrie ou dans le domaine de l'art, consiste essentiellement dans le droit exclusif de reproduire cette œuvre Cette faculté de reproduction, concentrée pour un temps entre les mains de l'auteur, garantie par une protection efficace de la loi, est le prix que la société consent à payer en échange des avantages qu'elle retire de la communication de l'œuvre nouvelle. Nous avons expliqué cela dans de précédents ouvrages Nous avons montré alors, et nous aurons l'occasion de répéter, que ce contrat est naturel et légitime, et laisse tout entière la question, du reste purement théorique, de savoir si le droit de l'auteur est une propriété On sait d'ailleurs que nous estimons, quant à nous, que le droit de l'auteur sur son œuvre est un véritable droit de propriété « La plus sacrée, disait Chapelier à l'Assemblée consti-
« tuante, la plus légitime, la plus inattaquable, et, si je
« puis ainsi parler, la plus personnelle de toutes les pro-
« priétés, est l'ouvrage, fruit de la pensée. » De même, sur notre initiative, le congrès de la propriété industrielle en 1878, a voté que « le droit de l'inventeur d'un dessin de
« fabrique est un droit de propriété ; la loi civile ne le crée
« pas, elle ne fait que le réglementer ».

M. Philipon fait remarquer avec raison que, en ce qui concerne spécialement les dessins de fabrique, tels qu'ils sont régis par la loi de 1806, le doute n'est pas possible ; cette loi qualifie, à plusieurs reprises, de droit de propriété, le droit exclusif qu'elle reconnaît aux fabricants sur les dessins de leur invention. « De plus, ajoute-t-il, ce droit est
« ou du moins peut être perpétuel, de sorte qu'on ne sau-
« rait invoquer contre nous le seul argument sérieux sur
« lequel on puisse s'appuyer pour soutenir que la propriété
« intellectuelle n'est pas une propriété (1) »

Au surplus, et quelque opinion que l'on professe sur ce point, disons, en employant l'expression plus ou moins heureuse du rapport présenté au Sénat par M. Bozérian, que cette façon de régler le droit des auteurs a permis « d'établir une pondération équitable entre les droits de « l'auteur et ceux du domaine public »

Remarquons, en passant, que le projet de loi, voté par le Sénat, emploie les mots : *dessins et modèles industriels*, au lieu des mots : *dessins et modèles de fabrique*, usités auparavant dans le langage juridique. Le rapporteur a donné deux raisons de ce changement : la première, c'est que l'auteur du dessin ou du modèle n'est pas nécessairement un fabricant, la seconde, c'est que, au moment où l'on voit se manifester de nombreuses tendances vers une législation internationale uniforme, il est désirable que les mots employés par les législateurs des divers pays soient aussi généraux que possible. Le rapporteur semble avoir hésité à dire qu'il avait emprunté ces expressions nouvelles à la loi allemande du 11 janvier 1876. Pour nous, nous ne voyons aucun inconvénient à ce changement ; nous y verrions même plutôt un avantage, il serait désormais entendu qu'il y a deux sortes de dessins, le dessin artistique, le dessin industriel. Le dessin artistique sera celui qui, à un degré quelconque, éveille le sentiment esthétique, qui a une signification par lui-même, qui est une représenta-

(1) V. Philipon, n° 29 — V. aussi notre *Traité de la prop. litt.*, n° 9, Walbroeck, n°ˢ 7 et 29 ; Gastambide, p. 8 ; Calmels, n° 492 ; Blanc, p. 38 et 123 ; Rendu et Delorme, n° 718 ; Nion, p. 10. — V *en sens contraire*, Renouard, t. I, p. 433.

tion plus ou moins fidèle des objets ou des êtres que la nature met sous nos yeux ; le dessin industriel sera celui qui, sans signification propre, se borne à combiner des traits, des lignes, des couleurs, qui donne à un produit industriel un cachet d'individualité, en variant son aspect, sa physionomie. A ce point de vue, l'emploi du mot *dessin industriel* ne peut qu'être approuvé, puisqu'il fera cesser une confusion contre laquelle la doctrine n'a pu mettre en garde la jurisprudence.

5. Le droit de l'auteur est constaté par un titre. — La loi exige que l'auteur, soit avant toute mise en circulation de son dessin ou de son modèle, soit, en tous cas, avant toute poursuite en justice (le point est controversé), en opère le dépôt au secrétariat du conseil des prud'hommes. Ce dépôt est constaté par un procès-verbal, qui forme le titre même de l'auteur. Nous verrons dans quelle forme ce dépôt doit avoir lieu pour être régulier. Constatons ici que tout autre acte que celui qui est prescrit par la loi serait inopérant. A défaut de s'être conformé aux dispositions relatives au dépôt, l'auteur du dessin ou du modèle verrait, soit sa propriété lui échapper, si on admet que le dépôt doive précéder la mise en vente, soit tout au moins une fin de non-recevoir s'élever contre ses réclamations en justice.

CHAPITRE III

DES OBJETS SUR LESQUELS PORTE LE DROIT D'AUTEUR.

Sect Ire. — Dessins de fabrique
Sect II — Modèles de fabrique.

SECTION Ire
Dessins de fabrique

SOMMAIRE.

6. Définition du dessin de fabrique. — 7 *Jurisprudence* — 8 Caractères du dessin de fabrique — 9 Du mode de fabrication. —

10. *Quid* des combinaisons de fils ou armures ? — 11. *Jurisprudence* — 12. La loi protège tous les genres d'industrie. — 13 *Jurisprudence.* — 14. Importance ou mérite du dessin — 15. Le dessin est indépendant du procédé — 16. Le dessin doit être apparent. — 17. Le dessin de fabrique suppose une configuration reconnaissable — 18 Le genre est-il protégé indépendamment de la disposition ? — 19. Application d'une œuvre d'art à l'industrie ; distinction. — 20 Premier cas l'œuvre est du domaine public ; renvoi. — 21. Deuxième cas l'œuvre est du domaine privé ; nécessité de l'autorisation de l'auteur — 22. *Quid* si l'œuvre artistique est composée en vue de son application à l'industrie ? — 23 *Quid* du contrôle de la Cour de cassation ? — 23 bis *Jurisprudence* — 24 *Quid* d'un album représentant des objets industriels ? — 24 bis *Jurisprudence.* — 25 *Quid* des affiches illustrées ? — 25 bis, *Jurisprudence contraire* — 26. Système de M. Vaunois, l'emploi industriel fait le dessin de fabrique

6. Définition du dessin de fabrique. — Le législateur n'ayant pas défini le dessin de fabrique, l'usage a dû suppléer au silence de la loi. On est aujourd'hui d'accord pour reconnaître comme dessin de fabrique toute disposition, généralement quelconque, de lignes ou de couleurs ; et ce mot *disposition*, que les industriels ont depuis longtemps substitué au mot *dessin*, indique toutes les variétés de combinaisons qui peuvent se produire même en dehors de l'art du dessin proprement dit.

La définition, du reste, est, selon nous, tout entière dans le mot lui-même : un dessin de fabrique est un dessin destiné à être considéré, non pas isolément et en lui-même, mais dans sa relation avec l'objet auquel le fabricant l'applique, et, dès lors, par ce mot *dessin*, il faut entendre non pas une composition ayant un sens déterminé, mais tout effet d'ornementation destiné à donner à un objet quelconque un cachet de nouveauté et une individualité propre, que cet effet, d'ailleurs, résulte d'un ensemble de lignes, ou seulement d'une opposition de couleurs, ou de toute autre combinaison même sans régularité. Par exemple, celui qui le premier a eu l'idée de projeter en quelque sorte au hasard, et sans obéir à un dessin arrêté à l'avance, de la couleur sur une étoffe pour produire ce qu'on appelle en fabrique un effet de *granité*, celui-là, à notre sens, a fait un véritable dessin de fabrique.

7 Jurisprudence — Il a été jugé à cet égard : 1° qu'il y a dessin de fabrique dans une certaine disposition de fils,

représentant dans le tissu, sous des formes particulières, une sorte de grillage à jour (Lyon, 20 mars 1852, Mazillier, Blanc, p 324) ; 2° qu'un assemblage de points et de lignes qui donne à un article (dans l'espèce, une dentelle) le caractère et l'attrait de la nouveauté, constitue un dessin de fabrique, susceptible d'une propriété privative (Riom, 18 mai 1853, Seguin, Dall., 54.2.50), 3° qu'il faut entendre par dessin de fabrique toute conception ou combinaison nouvelle qui, considérée en elle-même, et abstraction faite du procédé de fabrication, présente, soit par l'emploi des fils, soit par la distribution des lignes ou des couleurs, une configuration distincte et reconnaissable, spécialement, la chenille, dite muguet, consistant en brins de soie disposés par petites masses et à intervalles égaux, sur une tige soyeuse, le long de laquelle ils retombent symétriquement en forme de clochettes, imitant le muguet, constitue, abstraction faite du moyen de fabrication, un dessin de fabrique dans le sens de la loi du 18 mars 1806 (Paris, 22 février 1882, Brun, Pataille, 82 345);— 4° que la forme en spirale, donnée par torsion à la chenille, de façon à ce qu'elle prenne l'aspect d'une sorte de tire-bouchon, constitue un dessin de fabrique, dont la propriété ne peut être conservée que par un dépôt au conseil des prud'hommes (Trib. civ. Seine, 18 avril 1879, Depoully (1), Pataille, 81.305) ; — 5° qu'une chenille de laine (dans l'espèce, la chenille frisette) présentant un aspect et un effet nouveaux, constitue un dessin de fabrique dans le sens de la loi de 1806 (Paris, 11 février 1880, Perret-Cazebonne, Pataille, 80 250) , — 6° mais qu'on ne saurait voir un dessin de fabrique dans une combinaison de pleins et de vides formés par les mailles d'un tissu qui est le produit nécessaire du fonctionnement d'un métier (Nîmes, 2 août 1844, Joyeux, Dall , 45.1 283).

8 Caractères du dessin de fabrique — Le dessin de fabrique n'existe pas, à proprement parler, par lui-même, c'est-à-dire qu'il n'est pas destiné, comme le dessin artistique, à exprimer un sentiment, à parler à l'intelligence en même temps qu'aux yeux Il est destiné uniquement à orner l'objet auquel il s'applique, ou plutôt à varier son

(1) V la note qui accompagne l'arrêt

aspect, à lui donner un cachet d'individualité, qui en fasse, comme on dit, une nouveauté commerciale. Ainsi des rayures, disposées d'une certaine façon sur une étoffe, constitueront au premier chef un dessin de fabrique ; il en sera de même d'une combinaison de couleurs, donnant par elle-même à l'étoffe, même en dehors d'une figure déterminée, une physionomie propre et caractérisée. Pour ce dernier cas, M. Blanc va jusqu'à enseigner que, étant donnée une disposition *genre écossais*, on peut en varier la physionomie et par conséquent créer autant de dessins industriels en changeant seulement les couleurs juxtaposées, sans rien changer d'ailleurs aux traits, et à leur combinaison (1).

L'orateur du Tribunat, M. Pernon, définissait très bien le caractère du dessin de fabrique, lorsqu'il disait : « Le « dessin d'une étoffe n'a le plus souvent d'intéressant que « de fournir au consommateur la facilité de faire un choix « qui lui plaise davantage »

Cherchant nous-même à déterminer le caractère exact du dessin de fabrique, nous disions déjà, dans la première édition de cet ouvrage, que le dessin de fabrique devait être considéré non pas isolément et en soi, mais dans sa relation avec l'objet auquel il s'applique.

M Philipon a trouvé une heureuse formule, pour exprimer la même pensée, quand il a imaginé à son tour de s'attacher, pour distinguer le dessin de fabrique du dessin artistique, à ce qu'il appelle avec une grande justesse le *caractère accessoire* du dessin de fabrique

« Ce qui, suivant nous, dit-il, caractérise le dessin de
« fabrique, c'est qu'il n'a aucune existence par lui-même,
« c'est qu'il n'est jamais que l'accessoire d'un objet dont il
« peut augmenter le charme et la valeur, mais dont il
« n'augmente pas l'utilité. Quand on achète le produit sur
« lequel il a été appliqué, il est possible qu'on se laisse in-
« fluencer par sa plus ou moins grande beauté, mais ce
« n'est pas lui qu'on achète, ce n'est pas de lui qu'on pré-
« tend se servir. Dépourvu de dessin, l'objet qu'on a choisi
« pourrait être moins agréable à l'œil, il n'en serait pas
« moins utile et n'en remplirait pas moins bien le but qu'on
« s'est proposé en l'achetant. Le dessin artistique, au con-

(1) V. Blanc, son article dans la *Prop ind*, n° 187.

« traite, a une existence propre et indépendante : la toile
« ou le papier sur lequel il est tracé n'ont aucune valeur,
« aucune utilité, par eux-mêmes

« Un exemple fera bien comprendre la différence qui
« existe à cet égard entre le dessin industriel et le dessin
« artistique. Si, par un procédé chimique, vous faites dis-
« paraître les traits d'une eau-forte de maître, la feuille de
« papier blanc qui subsistera seule après l'opération ne
« pourra plus rendre aucun des services que rendait la gra-
« vure disparue. Au contraire, si vous parvenez à effacer
« les dessins qui recouvrent une assiette, par exemple, cet
« ustensile de ménage n'en gardera pas moins après cette
« opération toute son utilité première. »

Tout cela est très bien dit et très juste, et ce caractère accessoire du dessin de fabrique est d'un observateur ingénieux.

Mais M. Philipon ne tire pas de sa formule toutes les conséquences qu'elle comporte. Il va même jusqu'à en faire une application qui, selon nous, en dénature le sens et en restreint tout à fait la portée. Il dit, en effet, que, dans son système, on devra forcément ranger dans la catégorie des dessins de fabrique les dessins ayant un caractère artistique, lorsque ces dessins viendront s'incorporer à un objet industriel pour le décorer. S'il en est ainsi, son système ne se distingue pas du système dit de la *destination*, que nous avons toujours combattu, qu'il combat lui-même, et que nous ne saurions davantage admettre aujourd'hui, parce qu'à nos yeux il est tout à fait irrationnel Mais nous démontrerons cela plus loin et nous ne devons pas anticiper (1).

9. Du mode de fabrication. — Il est clair que la propriété du dessin ne dépend en aucune manière du mode de fabrication. La loi ne recherche pas si le dessin est obtenu par impression, tissage, broderie, ou par toute autre méthode. Elle considère l'effet seulement, non la cause ; l'ornement qui frappe les yeux, non le procédé mis en œuvre pour le produire.

Quelques auteurs proposent une distinction; suivant eux,

(1) V. *infra*, n° 22

il n'y aurait dessin industriel que si la reproduction peut avoir lieu par des procédés mécaniques, quand chaque reproduction exige un travail nouveau à la main, elle constitue une œuvre d'art (1). Cette distinction ne saurait être admise ; elle ne trouve en effet d'appui ni dans le texte, ni dans l'esprit de la loi, ni même dans l'usage. C'est la nature du dessin qui en fait un dessin industriel ; si le dessin n'a rien d'artistique, s'il n'est qu'une pure ornementation, simple accessoire de l'objet auquel il s'applique, c'est un dessin industriel, quel que soit du reste le mode de fabrication Aussi bien, on n'a jamais douté que les dessins de dentelles fussent des dessins de fabrique, quoique la dentelle se fabrique d'ordinaire à la main. C'est ce que M. Bozérian constate dans son rapport au Sénat « Il n'y a pas lieu, « d'ailleurs, dit-il, de distinguer entre les diverses indus- « tries, tout dessin créé pour une industrie quelconque, et « destiné à varier l'aspect d'un produit industriel, est un « dessin de fabrique (2). »

10 *Quid* **des combinaisons de fils ou d'armures ?** — Plusieurs chambres de commerce avaient demandé que le projet de loi comprît nommément dans la définition du dessin industriel les combinaisons de fils ou d'armures. Le rapporteur a déclaré devant le Sénat que cette addition était inutile, les termes de la loi étant énonciatifs et non limitatifs : « La commission, dit le rapport, a pensé qu'il « fallait s'en tenir aux généralités, sans entrer dans les dé- « tails, les dispositions ou combinaisons de fils ou d'ar- « mures lui ont paru n'être, en définitive, qu'une sorte de « dispositions ou de combinaisons, soit de traits, soit de cou- « leurs La loi ayant défini le genre, c'est la jurisprudence « qui classera les espèces » En s'exprimant ainsi, le rapporteur ne faisait que se conformer à une jurisprudence constante, et la jurisprudence que nous allons rapporter n'a fait elle-même que se conformer au bon sens Puisque

(1) V Calmels, n° 55, Pataille, *Code intern*, p 72, Ruben de Couder, v° *Dessin de fabrique*, n° 30 — V en sens contraire, Goujet et Merger, v° *Propr ind*, n° 24, Gastambide, p 327, Devilleneuve et Massé, *Content comm*, v° *Contref*, n° 22

(2) V Rapport au Sénat, p 21

nous avons établi que le dessin était indépendant du mode de fabrication, qu'importe qu'il soit obtenu par tissage ou par impression? Or, l'armure n'est autre chose qu'une façon de combiner les fils de chaîne avec les fils de trame, de les faire jouer entre eux, et de produire ainsi des effets divers sur le tissus. Cet effet d'armure, destiné uniquement à donner à l'étoffe le cachet de la nouveauté, est donc bien un dessin de fabrique ; nous serions tenté de dire que c'est le dessin de fabrique dans toute sa pureté (1).

On verra toutefois que, sur ce point, la jurisprudence a hésité parfois, non pas qu'elle ait jamais méconnu qu'un dessin de fabrique pouvait résulter d'une simple contexture de fils, mais, quand elle s'est trouvée en face d'étoffes unies, elle a parfois refusé de voir un dessin de fabrique dans un effet nouveau, qui, tout apparent, tout reconnaissable, tout caractéristique qu'il était, ne présentait aucune configuration de lignes, ni aucun effet de nuances. On peut assurément douter que cette solution soit juste (2)

11 Jurisprudence. — Il a été jugé : 1° que toute représentation d'une forme, d'une figure quelconque, constitue un dessin, alors même que cette représentation ne consiste que dans la configuration du contour ; ainsi les objets naturels, les produits de l'art, les figures géométriques et toutes celles que peut créer l'imagination, peuvent être le sujet d'un dessin, soit que leur contour soit déterminé à l'aide du crayon ou à l'aide de tout autre procédé, et notamment par les pleins et vides d'une étoffe, d'une dentelle; vainement on prétendrait que le réseau d'une étoffe présenterait non un dessin, mais une armure, les armures étant un moyen de produire sur tissu des formes et des dessins variés (Nîmes, 28 juin 1843, Joyeux (3), Blanc, p. 325) ; 2° qu'il y a création d'un dessin de fabrique dans le fait de produire un effet nouveau par une certaine disposition des fils servant au tissage d'une étoffe ; spécialement, a pu être valablement conservée, par un simple dépôt au conseil des prud'hommes, la propriété

(1) Comp. Phillipon, p. 59.
(2) V. Couhin, t. 3, p. 15.
(3) V. toutefois Cass., 16 nov. 1846, même affaire, Sir., 47.1.33.

d'une combinaison de fils donnant à une étoffe un velouté, en quelque sorte un grain qui lui est propre, ce qu'en termes de fabrique on appelle une armure (Lyon, 7 janvier 1862, Chanas, Pataille, 62 106), 3° que, sous la dénomination de dessin de fabrique, dont la loi de 1806 protège la propriété, on doit comprendre toute conception ou combinaison nouvelle qui, considérée en elle-même et abstraction faite du procédé à l'aide duquel elle peut être appliquée aux tissus, représente, soit par l'emploi des fils, soit par la distribution des lignes ou des couleurs, une configuration distincte et reconnaissable (Rej., 29 avril 1862, Gérinon, Pataille, 62 195) ; 4° que la combinaison de deux armures, appropriées dans des proportions nouvelles et particulières à l'article ombrelle, constitue un dessin de fabrique susceptible d'être protégé (Lyon, 18 mars 1863, Bardou et Ritton, Pataille, 63 243), 5° que des rayures ou côtes d'un genre particulier, produites dans le tissu par un effet d'armures, peuvent constituer un dessin de fabrique quand leur disposition donne au tissu une physionomie particulière et constitue une nouveauté industrielle (Douai, 29 juin 1867, Dubar-Delespaul, Pataille, 68.77) ; 6° que, toutefois, sous la dénomination de dessins de fabrique, protégés par la loi du 18 mars 1806, on ne doit comprendre que les conceptions et les combinaisons nouvelles qui représentent, soit par l'emploi des fils, soit par la distribution des lignes ou des couleurs, une configuration distincte et reconnaissable; l'aspect spécial d'une étoffe absolument unie, caractérisé surtout par un velouté qui lui est propre, mais ne présentant aucune configuration de lignes, ni aucun effet de nuances, ne saurait être assimilé à un dessin de fabrique (Rej., 12 mars 1890, Ducôté (1), Pataille, 90.260) ; 7° que le législateur, par le mot *dessin*, a suffisamment indiqué qu'il n'entendait accorder de privilège qu'à une opération de l'intelligence et non au résultat purement mécanique obtenu par le fonctionnement normal d'une machine; spécialement, ne sauraient être protégées par la loi de

(1) V. la note de l'arrêtiste, qui critique vivement et avec raison, croyons nous, l'arrêt de la Cour de Lyon contre lequel le pourvoi était formé

1806, les pelotes obtenues à l'aide d'une machine à peloter, alors d'une part que l'entrecroisement des spires de la pelote amène fatalement la création de carrés ou de losanges, qui peuvent varier à l'infini suivant la grandeur de la broche ou son inclinaison, et que d'autre part, à l'aide de simples changements de manœuvre de la machine à peloter, on obtient des pleins ou des vides qui ne constituent qu'un résultat et non une idée nouvelle venant s'incorporer au produit de la machine (Trib. civ. Nantes, 10 août 1885, Vezac, Pataille, 87.140).

12 La loi protège tous les genres d'industrie. — La loi de 1806 ne s'appliquait, nous le savons, qu'à la fabrique de Lyon et uniquement aux étoffes de soie. Mais, depuis, par la création d'un très grand nombre de conseils de prud'hommes, dans les industries les plus différentes, la loi s'est démesurément étendue, et l'on peut dire aujourd'hui, avec une jurisprudence unanime, qu'elle comprend toutes les branches d'industrie sans exception ; elle embrasse donc non seulement la fabrication des étoffes qui sont cependant le produit auquel le dessin industriel s'applique le plus naturellement, mais encore celle de tous produits ou objets quelconques susceptibles d'ornementation (1) On verra que la jurisprudence est allée jusqu'à décider qu'un dessin créé par un imprimeur pour un genre d'étiquettes, par exemple une disposition de filets servant d'encadrement, constitue un dessin industriel, dont il peut revendiquer à bon droit la propriété privative en vertu de la loi du 18 mars 1806.

13 Jurisprudence. — Il a été jugé à cet égard : 1° que la loi de 1806, qui permet de conserver la propriété d'un dessin de fabrique en en faisant le dépôt au secrétariat du conseil des prud'hommes, s'applique à tous les dessins reproduits par des procédés mécaniques, quels que soient le genre de fabrication et la matière sur laquelle ils sont reproduits : spécialement, un dessin destiné à être reproduit sur papier de tenture, et imitant le capitonnage des étoffes, constitue un dessin de fabrique protégé par la loi de 1806 et non un dessin artistique soumis au dépôt spécial pres-

(1) V. Dalloz, v° *Industrie*, n° 281.

crit par la loi de 1793 (Paris, 27 mars 1862, et Rej., 10 déc. 1863, Desfossé, Pataille, 64.254); 2° que la disposition de l'art. 15 de la loi du 18 mars 1806, qui permet à tout fabricant de se réserver la propriété de ses dessins, par le dépôt au conseil des prud'hommes, est générale et s'étend à tous les produits industriels susceptibles d'ornements à l'aide du dessin, il est donc certain que toutes les fois que dans l'intérêt d'une industrie un dessin sera créé et qu'il sera destiné uniquement à la composition d'un produit industriel, il constituera un dessin de fabrique, auquel la loi de 1806 sera seule applicable ; en conséquence, est valable le dépôt fait au conseil des prud'hommes d'un dessin destiné à être reproduit sur des étiquettes, alors même que, pris isolément et en dehors de son application, ce dessin constituerait une œuvre artistique (Cass., 30 déc. 1865, Romain et Palyart (1), Pataille, 67 46); 3° que le dessin, formé par des tresses en ficelle grise, enlacées sur des brins de rotin noir, peut, s'il est nouveau, constituer un dessin de fabrique (Paris, 27 nov. 1863, Defer, Pataille, 64.38),

14. Importance ou mérite du dessin. — La loi ne s'attache pas à l'importance ou au mérite du dessin; elle le protège, quelle que soit sa valeur, à la seule condition qu'il constitue une création nouvelle. C'est là une règle que nous avons eu souvent l'occasion de rappeler (2).

Il a été jugé en ce sens : 1° que la loi garantit la propriété des dessins de fabrique, sans faire aucune distinction entre les divers genres de dessins, et le plus ou moins de complication dans la disposition des figures ou des lignes (Paris, 7 juin 1844, Eggly-Roux (3), Blanc, p. 341); 2° que toute invention de dessin, quelles que soient sa forme et son importance, est susceptible de propriété privée et peut dès lors constituer un privilège (Lyon, 16 mai 1853,

(1) V. sur le renvoi, Rouen, 15 juin 1866, même affaire, *eod. loc.* — V. en sens contraire, Paris, 7 juin 1859, Lalande et Liot, Pataille, 59. 248, Paris, 23 juin 1865, Romain et Palyart, Pataille, 67 49, Limoges, 3 déc. 1881, Palyart. — Comp. l'article de M. Bozérian, *Propr. industr.*, n°s 411 et 412, et celui de M. Huard, *Propr. industr.*, n° 427.

(2) V. notre *Traité des brevets d'invention*, n° 15 — V. aussi notre *Traité de la propriété littéraire*, n° 16. — V. aussi Philipon, n° 28.

(3) V. aussi Paris, 24 juin 1837, Brun, Dalloz, v° *Industrie*, n° 386.

Serie (1), Dall., 54. 2 141) ; 3° que l'arrêt qui décide que les modifications ou corrections, apportées à un modèle de fabrique (dans l'espèce, un tire-bouchon), ne sont ni assez importantes, ni assez intéressantes au point de vue industriel et commercial, pour qu'il en résulte une création vraiment personnelle, méconnaît et viole la loi du 18 mars 1806 (Cass., 25 nov. 1881, Pérille (2), Pataille, 82 133)

15. Le dessin est indépendant du procédé. — Le fait que, pour obtenir la réalisation du dessin, il ait fallu recourir à un procédé nouveau de fabrication, de nature à être breveté, ne fait pas perdre au dessin son caractère propre. Il se peut que l'auteur ait droit à une double protection, d'abord pour son procédé de fabrication, ensuite pour son dessin. Il invoquera donc la loi des brevets pour le premier, la loi des dessins pour le second, et, si par hasard il a négligé de remplir les formalités prescrites par la loi de 1844 et a perdu la propriété de son nouveau procédé, il ne reste pas moins propriétaire de son dessin, à la condition, bien entendu, qu'il se conforme aux prescriptions de la loi spéciale (3).

Jugé, en ce sens, que, si un produit industriel (dans l'espèce, un genre de chenille), envisagé au point de vue de l'aspect qu'il offre et qui résulte des dispositions qu'occupent entre eux les divers éléments entrant dans sa fabrication, peut constituer un dessin de fabrique protégé par la loi du 18 mars 1806, il ne s'ensuit pas qu'il ne puisse être entaché du délit de contrefaçon réprimé par la loi du 5 juillet 1844, s'il s'obtient par un procédé breveté (Paris, 10 août 1882, Germain frères (4), Pataille, 82 336).

16. Le dessin doit être apparent. — Le dessin industriel a pour but d'ornementer l'objet auquel il s'applique, de lui donner un aspect, une physionomie particulière, un cachet qui lui soit propre. Il s'ensuit qu'il n'existe qu'à la condition d'être apparent, d'être destiné à être vu. Ainsi, l'entrecroisement de fils métalliques, à l'effet de soutenir

(1) M. Blanc, p 323, assigne à cet arrêt la date du 16 mai 1854.
(2) V. aussi Paris, 20 mai 1847, Fetizon, Blanc, p 328 ; trib. corr. Seine, 12 fév. 1885, Pataille. 85.214.
(3) V. Philipon, n° 35.
(4) V. aussi Paris, 22 fév. 1882, Brun, Pataille, 82.345.

la carcasse des chapeaux de femme, ne saurait constituer un dessin de fabrique, par la raison qu'ils sont destinés eux-mêmes à être recouverts d'une étoffe et dérobés à la vue (1).

17. Le dessin de fabrique suppose une configuration reconnaissable — Cette règle est formulée par MM. Rendu et Delorme (2). Elle est juste en tant qu'elle implique la nécessité d'un aspect certain, défini, permanent, et non l'état momentané du produit au cours de la fabrication, état ne persistant pas lorsqu'il est entièrement achevé. Ainsi, pour nous, un effet de jaspé, de moiré, c'est-à-dire un de ces effets qui n'ont aucun contour précis, qui ne présentent aucune figure déterminée, mais qui cependant donnent à l'étofe une physionomie bien caractérisée, constitue un dessin industriel, lorsqu'il est produit sur le tissu, et est destiné à lui donner son aspect définitif. Au contraire, le chinage des fils avant le tissage n'est pas un dessin de fabrique, puisque le fil n'est qu'un élément du tissu, et que, n'ayant aucun emploi lorsqu'il est isolé, lorsqu'il n'est pas introduit dans le tissu, il ne subsiste pas avec son ornementation.

Jugé en ce sens que, si la loi de 1806 a eu pour but d'assurer aux industriels la propriété des dessins qu'ils auraient inventés, cette loi n'a eu en vue que les dessins proprement dits appliqués sur des étoffes quelconques, et non les procédés d'application : spécialement, le chinage appliqué sur fil ne constitue pas un dessin, mais ne forme qu'un des éléments destinés à composer des dessins lorsque le fil sera réuni en tissu (Rouen, 2 fév. 1837, Cellier, Dall., v° *Industrie*, n° 284).

18 Le genre est-il protégé indépendamment de la disposition ? — Voici un exemple qui fera bien comprendre la question : un fabricant de Lyon eut un jour l'idée de faire des foulards blancs dont la chaîne était en coton, la trame en soie. Il obtenait ainsi un effet très heureux ; la disposition apparaissait brillante sur le fond mat qui la faisait ressortir encore. Ce genre de foulards eut un succès

(1) V. Trib. corr. Seine, 4 déc. 1862, Champeval, *Prop. ind*., n° 267.
(2) V. Rendu et Delorme, n° 570. — V aussi Paris, 22 fév. 1862, Brun, Pataille, 82 345.

considérable et fut bientôt imité ; les imitateurs, bien entendu, ne copièrent que le genre, et varièrent la disposition. Ce fabricant pouvait-il prétendre que l'effet, ainsi créé par lui, constituait un dessin industriel ? Il faisait remarquer que ses produits, quelle que fût la disposition, avaient un cachet toujours le même, et que ce cachet, constituant une nouveauté commerciale, devait lui assurer un droit privatif. Or, comment protéger cet effet ? Il n'avait pu songer à prendre un brevet ; car le fait du mélange de la soie et du coton dans un tissu était connu, et le produit, résultant de ce mélange, ne rentrait pas dès lors dans les prévisions de la loi de 1844. Fallait-il donc décider qu'il n'était pas protégé ? Le ministère public conclut en faveur du droit privatif, tel qu'il est assuré par la loi de 1806 ; la Cour de Lyon fut d'un avis différent (1).

La question est délicate : d'un côté, on peut dire que la loi, en protégeant le dessin, s'attache aux traits, aux lignes qui le constituent, et que, lorsque ces lignes viennent à varier, l'effet général restant d'ailleurs semblable, on ne saurait soutenir que le dessin demeure le même. L'effet ici peut être comparé à la couleur ; deux dessins différents exécutés dans une même couleur ne pourront jamais passer pour pareils. D'un autre côté, il faut reconnaître que la création d'un effet nouveau, analogue à celui sur lequel nous raisonnons, constitue un genre d'articles, reconnaissables à leur aspect, à leur physionomie, et mérite assurément d'être protégée. Or, si l'on n'y voit pas un dessin de fabrique, si l'on n'y peut appliquer la loi de 1806, il faut convenir qu'aucune loi n'y est applicable et qu'une semblable création, malgré son originalité et son mérite, est privée de toute protection légale. Quant à assimiler un semblable effet à une couleur, c'est comparer deux choses qui n'ont aucun rapport entre elles ; et dès lors il n'y a aucune conclusion à tirer d'une telle comparaison.

De ces deux thèses, la seconde est certainement la plus séduisante ; mais la première nous semble la plus juridique. Nous admettons volontiers qu'un dessin de fabrique peut consister dans un effet de chatoiement, dans un effet

(1) V. Lyon, 9 mars 1875, Graissot, Pataille, 75.327.

de reflet brillant et changeant, mais c'est à la condition qu'il sera tout entier dans cet effet, et qu'il ne consistera pas en même temps dans un arrangement de lignes combiné avec cet effet, au point d'en être inséparable. Nous expliquons notre pensée par un exemple : dans l'espèce que nous rappelons plus haut, l'effet brillant n'avait de raison d'être que parce qu'il faisait ressortir sur le fond uni et mat un dessin proprement dit, une disposition représentant des fleurs, des palmes, des oiseaux. Sans doute, la disposition pouvait varier et l'effet restait le même. Mais l'effet avait pour but et pour résultat de mieux accuser le dessin, de le mettre en relief. L'effet ne pouvait donc se concevoir sans un dessin proprement dit.

Au contraire, supposez le *moiré*, cet effet obtenu par le déplacement des fils à l'aide de la pression. C'est un effet absolument indépendant des dessins que peut porter l'étoffe ; que le fond soit uni, ou qu'il soit à disposition, l'effet de moiré ne se confond pas avec la disposition elle-même, et dans ce cas nous admettons parfaitement qu'un pareil effet puisse être considéré comme un véritable dessin de fabrique (1).

Jugé que le dépôt d'un dessin ou d'un modèle déterminé ne peut créer de droit privatif que sur le dessin ou le modèle déposé ; spécialement le dépôt d'un modèle de boîte à bonbons, dite *boîte brochure*, ne peut constituer en faveur du déposant un droit de propriété sur tous dessins ou modèles, consistant dans l'adaptation de formes de livres quelconques à des boîtes de dragées (Paris, 12 juin 1891, Jolly, Pataille, 92. 100).

19. Application d'une œuvre d'art à l'industrie ; distinction. — On peut admettre qu'un fabricant ait l'idée d'appliquer sur ses produits, tissus, par exemple, ou faïences, des dessins véritablement artistiques qui, nous pouvons le supposer pour rendre notre raisonnement plus net, seront dus au crayon, au pinceau des maîtres les plus éminents, et qui même auront paru, figuré comme tableaux,

(1) V. Pataille, 77.180.— Comp. Paris, 27 nov. 1873, Marquiset, Pataille, 74.78 ; Lyon, 14 mai 1870, Faure, Pataille, 77.237. — V. Rousseau, *Des réformes à apporter à la législation sur les dessins*, p. 12.

dans une exposition ou dans un musée. Est-ce que cette application, faite à un objet industriel de ce dessin artistique, aura pour conséquence de lui faire perdre son caractère et de le transformer en dessin ou en modèle de fabrique ? Il faut distinguer deux cas : celui où l'œuvre artistique appartient au domaine public, et celui où, au contraire, elle est encore dans le domaine privé.

20 Premier cas : l'œuvre est du domaine public ; renvoi — Cette question sera mieux à sa place au chapitre où nous traiterons de la nouveauté du dessin ; nous y renvoyons son examen (1)

21. Deuxième cas : l'œuvre est du domaine privé ; nécessité de l'autorisation de l'auteur — Si l'œuvre artistique n'appartient pas au domaine public, le fabricant, qui voudra l'appliquer à la décoration de ses produits, devra d'abord solliciter l'autorisation de l'artiste ou du moins du propriétaire de l'œuvre. Toute application, qui n'aurait pas été autorisée, pourra être poursuivie par lui comme une contrefaçon. C'est la conséquence nécessaire du droit de propriété qu'il tient de la loi de 1793 et qui comprend, qui absorbe toutes les applications auxquelles son œuvre peut se prêter, toutes les reproductions qui en peuvent être faites, sous quelque forme et de quelque manière qu'elles aient lieu (2). Il n'a pas besoin du secours spécial de la loi de 1806. Par la même raison, le fabricant auquel il aurait cédé le droit exclusif d'appliquer son œuvre comme dessin de fabrique, ne serait pas davantage tenu de remplir les formalités édictées par la loi de 1806 pour exercer ses droits et poursuivre ceux qui l'enfreindraient en faisant des applications semblables du même dessin Toutefois, il ne pourrait agir qu'en sa qualité de cessionnaire de l'artiste, en vertu de sa cession, et aussi longtemps seulement que durerait le droit de la propriété artistique.

Notons seulement que, la loi de 1806 consacrant la per-

(1) V. *infrà*, n° 57.
(2) V. Waelbroeck, n° 90. — V. aussi Trib. corr. Seine, 11 fév. 1836 ; Paris, 26 juin 1841, Paris, 3 mai 1842 ; Paris, 13 mai 1842 — V. pourtant Trib. corr Seine, 19 sept 1830, *Gaz. trib.*, 20 sept

pétuité de la propriété des dessins de fabrique, le fabricant qui aurait acquis de l'artiste le droit exclusif d'appliquer l'œuvre à ses produits industriels ferait sagement en opérant le dépôt du dessin dans les termes de la loi spéciale ; de cette façon, à l'expiration du droit de propriété artistique, il se trouverait encore protégé par la loi de 1806 (1).

Dalloz dit à cet égard : « Il est des dessins, bouquets de
« fleurs, bordures, etc., qui sont incontestablement artisti-
« ques et qui peuvent devenir industriels par leur applica-
« tion à l'industrie, qui le sont même par leur destination.
« De tels dessins sont régis par la loi artistique, dont l'ar-
« tiste peut invoquer les dispositions à l'égard de tous
« ceux qui feraient un usage quelconque de ses dessins,
« qui les emploieraient ou les reproduiraient dans les arts
« ou dans l'industrie. Il importe peu que, avec ou sans son
« consentement, le dessin ait été appliqué dans l'indus-
« trie, il n'en reste pas moins pour lui un objet d'art.
« Quant à la propriété industrielle, elle n'appartient pas à
« l'artiste, elle n'a pas été destinée à assurer ses droits; la
« loi artistique lui suffit. La loi industrielle ne s'applique
« qu'aux dessins de fabrique, qui, par leur nature et leur
« destination, ne sont pas artistiques, ou aux dessins artis-
« tiques, mais les uns et les autres déjà appliqués à l'in-
« dustrie, exécutés déjà dans l'industrie, et elle ne peut
« être invoquée que par ceux dans l'intérêt desquels elle a
« été faite, c'est-à-dire les fabricants et les manufactu-
« riers. »

Et plus loin, il ajoute : « Ainsi le fabricant ou le manu-
« facturier aura seul le droit de poursuivre le contrefac-
« teur en vertu de la loi industrielle, que le dessin soit ar-
« tistique ou non, lorsqu'il aura été exécuté, appliqué dans
« l'industrie, et l'auteur du dessin, si ce dessin est artisti-
« que, aura le droit de poursuivre le contrefacteur dans
« les arts et dans l'industrie, en vertu de la loi de 1793.
« Par cela seul qu'il a été appliqué dans l'industrie, le des-
« sin n'a pas perdu son caractère artistique, et il reste
« comme tel la propriété de son auteur (2). »

(1) V. Philipon, n° 49.
(2) V. Dalloz, v° *Industrie*, n° 279.

Le système de M. Dalloz consiste, on le voit, à distinguer entre l'auteur du dessin, et le fabricant qui l'applique à l'industrie. L'auteur du dessin est et reste un artiste, l'application qui, même avec son consentement, est faite de son dessin à l'industrie, ne lui fait perdre aucun de ses droits ; il est toujours et quand même protégé par la loi de 1793. Au contraire, l'applicateur du dessin, le fabricant, ne peut invoquer que la loi industrielle, la loi de 1806 Nous acceptons la distinction, mais seulement pour le jour où, la loi artistique ayant épuisé ses effets, la loi industrielle, qui accorde une protection plus grande, peut seule être invoquée, mais, tant que le droit, résultant de la loi artistique, subsiste, nous ne comprenons pas comment il pourrait se faire que le fabricant, cessionnaire de l'artiste, n'eût pas les mêmes droits que son cédant et ne pût pas invoquer les mêmes textes de lois. C'est d'ailleurs ce que M. Dalloz semble reconnaître lui-même dans la suite de sa discussion, où nous lisons : « Dans un cas, si le fabricant n'a pas fait
« de dépôt, il agira comme cessionnaire de l'artiste, et il
« aura les mêmes droits que lui ; dans l'autre, et s'il l'a fait,
« il agira comme propriétaire, en son propre nom, en
« vertu des lois protectrices de la propriété indus-
« trielle (1) » Quoi qu'il en soit, ce qu'il faut retenir de l'avis de M. Dalloz c'est qu'il n'admet pas plus que nous que l'application à l'industrie d'un dessin artistique puisse lui faire rien perdre de son caractère d'œuvre d'art. C'est l'essentiel.

22. *Quid si l'œuvre artistique est composée en vue de son application à l'industrie ?* — Nous avons supposé tout à l'heure qu'un fabricant s'avise d'appliquer à la décoration de ses produits un dessin artistique, déjà préexistant, et ayant reçu la consécration d'une exposition des beaux-arts. Le caractère artistique de l'œuvre est ainsi défini, et ce n'est qu'après un temps plus ou moins long que l'œuvre est appliquée à l'industrie. Il va de soi que, dans cette hypothèse, le caractère de l'œuvre ne va pas changer ; il reste ce qu'il était auparavant ; c'est toujours une œuvre d'art, malgré l'application qui en est faite ; elle

(1) V. Dalloz, v° *Industrie*, n° 283

reste sous l'empire de la loi qui régit la propriété artistique. Nous supposerons maintenant que l'œuvre, composée par un artiste éminent, par le même artiste que tout à l'heure, a été composée expressément en vue de son application à l'industrie. C'est un peintre de fleurs qui a composé un bouquet pour la décoration d'une faïence, un sujet pour l'ornementation d'un éventail. La destination de ce dessin va-t-elle en modifier le caractère ? Va-t-elle le transformer, quoiqu'il émane du même pinceau, en un dessin industriel soumis aux règles de la loi de 1806 ? Pour notre part, nous ne l'admettrons jamais. L'œuvre ne tire pas son caractère artistique ou industriel de la façon dont elle est employée, de sa destination à ceci ou à cela ; l'art, même dans l'application industrielle, persiste, il est indélébile, il est ou il n'est pas ; s'il est, qu'importe qu'on l'applique à la décoration d'un objet industriel ? il ne disparaît pas, il ne s'amoindrit même pas pour cela ; il imprime au contraire son caractère à cet objet, il le lui communique. La théorie de la destination, nous ne craignons pas de le dire, nous semble une offense pour l'art.

C'est ce qu'expliquait fort bien le rapport présenté au Sénat à l'occasion du projet de loi dont nous avons parlé :
« Si la récompense que le législateur accorde à l'auteur,
« y lisons-nous, doit être proportionnée au mérite de l'œu-
« vre, qu'importe l'application, la destination de cette œu-
« vre ? Si l'auteur trouve à en faire des applications mul-
« tiples, tant mieux pour lui. Pourquoi lui faire un tort
« de cette multiplicité ? S'il destine principalement à l'in-
« dustrie une œuvre véritablement artistique, pourquoi le
« traiter moins favorablement que l'auteur qui destine
« principalement la sienne à l'art ? On dit qu'il est difficile
« de distinguer l'œuvre artistique de l'œuvre industrielle.
« Est-ce qu'on ne rencontrera pas d'aussi grandes difficul-
« tés quand il s'agira de déterminer la destination princi-
« pale d'un objet ? Si cette difficulté est déjà grande lors-
« que, dans un objet complexe, l'élément artistique est
« séparé ou susceptible d'être séparé de l'industriel, exem-
« ple : une statuette sur une pendule, la difficulté ne sera-
« t-elle pas insurmontable quand les deux éléments seront
« confondus et indivisibles, exemple : des faïences, des

« pièces d'argenterie ? Là ne peut être le critérium de la
« distinction ; le seul critérium admissible, le seul juste,
« c'est la nature intrinsèque de l'œuvre, c'est son caractère.
« Quand le caractère artistique prédominera, l'auteur
« pourra revendiquer le bénéfice de la loi de 1793, dans
« le cas contraire, il ne pourra invoquer que le bénéfice de
« la présente loi. »

On ne saurait mieux dire, et il est assurément regrettable que ces idées, ces définitions n'aient pas encore passé dans la loi. Au moins, le rapport reste avec l'autorité qui s'attache au nom de son rapporteur, lequel, dans l'occasion présente, avait d'autant plus de mérite en s'expliquant comme il l'a fait, qu'il avait été longtemps partisan du système de la destination et l'avait même, quoique sans succès, défendu au congrès de la propriété industrielle, tenu à Paris en 1878. Et ceci nous ramène à ce caractère accessoire, si bien défini par M. Philipon et qui, selon nous, peut aider, quoi qu'il en ait dit, à distinguer le dessin de fabrique du dessin artistique. Ce qu'il faut considérer, en effet, ce n'est pas l'objet sur lequel est appliqué le dessin, c'est le dessin lui-même, c'est sa nature. A-t-il une existence propre ? Peut-il être en quelque sorte séparé de l'objet, quel qu'il soit, auquel il est appliqué et qui en réalité ne lui sert que de support ? A-t-il sa raison d'être en dehors de cet objet ? Peut-il se comprendre sans lui ? En ce cas, on dira avec certitude que c'est un dessin artistique. Mais c'est qu'alors, — et ici nous reprenons l'heureuse expression de M. Philipon pour en tirer une conséquence tout opposée, — c'est qu'alors le dessin n'est pas l'accessoire, il est au contraire l'objet principal ; c'est la matière qui le supporte qui est l'accessoire.

Un exemple éclairera ce que nous disons ici : Supposez une étoffe à laquelle une armure nouvelle, des rayures particulières donneront ce que nous avons appelé un cachet de nouveauté, une physionomie propre ; il est clair qu'ici cet aspect particulier devra être considéré comme un dessin de fabrique. Il est impossible de le concevoir sans l'étoffe qu'il soit à distinguer des autres étoffes semblables ; il n'en est pas séparable, il n'existe pas sans elle. Supposez au contraire une étoffe sur laquelle apparaîtront des fleurs,

des guirlandes, des branches jetées avec plus ou moins de grâce, et présentant aux yeux, à l'aide de moyens mécaniques, par la broderie, le tissage ou même l'impression, une sorte de tableau analogue à ceux que composent les peintres de nature morte. Là, l'étoffe ne fait pas corps avec le dessin, qui au contraire en est séparable. Au lieu d'apparaître sur l'étoffe, et par des moyens mécaniques, la main de l'artiste aurait pu, à l'aide de son crayon et de ses pinceaux, le fixer sur la toile où serait la différence ? L'étoffe, dans le premier cas, sera destinée à servir de tapis ou de rideaux et aura ainsi un côté utile ; la toile dans le second cas sera destinée à être encadrée puis appendue au mur ; elle n'aura d'autre but que de charmer l'esprit en charmant les yeux. Qu'importe alors que ce même dessin, cette même œuvre nous apparaisse sur un tapis, sur un rideau ou au contraire dans un cadre. N'éprouvons nous pas le même sentiment esthétique dans un cas et dans l'autre ? Ne pourrions-nous pas, au lieu de fouler le tapis aux pieds, découper le motif et l'encadrer pour en faire un tableau ? Pourquoi traiter l'artiste et pourquoi traiter son œuvre, selon les cas, d'une façon différente ? Même quand il a travaillé pour l'industrie, l'artiste n'a rien perdu de son talent ni de son caractère ; il est resté le même ; il a droit au même traitement. Quand nous parlerons des modèles de fabrique, c'est-à-dire de la sculpture industrielle, combien cela nous apparaîtra avec plus d'évidence encore (1) !

Nous disons donc que, aussi longtemps qu'on voudra faire deux catégories de dessins, les dessins industriels ou de fabrique et les dessins artistiques, le moins qu'on puisse faire, pour être juste, c'est de ne considérer comme dessins de fabrique que ceux dans lesquels le caractère artistique ne prédominera pas, qui, se confondant avec la chose qu'ils décorent, en seront l'accessoire inséparable. A ceux-là on appliquera la loi de 1806 ; la loi de 1793 s'appliquera à tous les autres.

(1) MM. Lyon-Caen et Renault disent dans le même sens « s'il s'agit d'un dessin qui parle à l'intelligence ou au sentiment, c'est un dessin artistique, s'il s'agit au contraire d'un dessin n'éveillant aucun sentiment esthétique, mais devant satisfaire le goût de la mode, c'est un dessin de fabrique (*Précis de droit commerc.*, t. 2, n. 3410)

4

Cela ne veut pas dire que le juge n'éprouvera jamais aucun embarras à reconnaître si le caractère du dessin est principal ou accessoire, mais quel jugement n'a pas ses difficultés ? Est-ce que, dans un cas analogue, dans le cas où une personne a employé une matière qui ne lui appartenait pas à former une chose d'une nouvelle espèce, est-ce que le Code civil ne laisse pas au juge le soin de décider si la main-d'œuvre, si l'industrie est ou n'est pas la partie principale, pour attribuer la chose soit au propriétaire de la matière, soit à celui qui l'a indûment employée ? Est-ce que le jugement, dans le cas que nous rappelons, ne présente pas les mêmes difficultés que dans le cas qui nous occupe ? Cette considération n'a cependant pas arrêté les rédacteurs du Code civil. Pour que, dans notre matière, il n'y eût pas de difficulté, il faudrait, comme le propose M. Philipon, comme nous l'avions proposé avant lui (1), supprimer toute distinction entre les dessins artistiques et les dessins de fabrique, et les comprendre au même titre dans la même loi. « Il est regrettable et dangereux, dit judicieusement M. Philipon, que la législation sépare ce « que l'usage a réuni (2) » C'est une idée que nous croyons juste, et qui du reste est en train, comme on dit, de faire son chemin. Nous la recommandons au législateur (3).

Jugé, cependant, qu'un dessin purement artistique, dès l'instant qu'il est destiné à être reproduit industriellement, prend le caractère de dessin de fabrique, et la propriété n'en peut être consacrée que par le dépôt dans les termes de la loi de 1806 ; spécialement, des dessins créés pour être reproduits sur des objets de porcelaine ou de faïence doivent, quel que puisse être leur mérite artistique, être considérés comme des dessins de fabrique dont la propriété ne peut être conservée que par un dépôt au secrétariat du conseil des prud'hommes dans les termes de la loi du

(1) V. notre *Traité des dessins de fabrique*, 1re édition, p. 183.
(2) Philipon, p. 53
(3) V. notre article dans la *Propr. ind.*, 1880 1 266, notre rapport au comité de l'Association des inventeurs, *Bulletin* du 1er avril 1881. — V. encore l'article d'Alex. Braun, dans le journal belge *le Palais* du 1er fév. 1882 — V. Fauchille, p 56.

18 mars 1806 (Trib civ. Lunéville, 21 avril 1880, Gallé (1), Pataille, 80.235).

23 *Quid* **du contrôle de la Cour de cassation ?** — C'est au juge du fait qu'il appartiendra nécessairement d'apprécier le caractère de l'œuvre et de décider si elle est ou non artistique. La jurisprudence a toujours attribué à cet égard au juge du fait un pouvoir souverain d'appréciation. Voici pourtant ce qu'on lit, non sans surprise, assurément, dans le rapport fait au Sénat par M Bozérian sur le projet de loi que l'on sait : « Est-ce à dire que l'appré-
« ciation des juges du fait relativement au caractère d'une
« œuvre sera tellement absolue que, malgré son arbitraire
« et son erreur manifestes, elle ne pourra jamais tomber
« sous le contrôle des juges du droit, c'est-à-dire de la Cour
« de cassation ? Votre commission ne le pense pas. A son
« avis, il en doit être en cette matière comme en matière
« de contrats, et cela parce que, entre l'auteur qui réclame
« la protection légale pour son œuvre, et le législateur qui
« l'accorde, il intervient un véritable contrat, dont les par-
« ties doivent exécuter les obligations réciproques. Or, en
« matière de contrats, quelle est la règle adoptée et prati-
« quée par la Cour de cassation ? C'est que, si la fausse in-
« terprétation d'un contrat échappe à sa censure, sa viola-
« tion relève de son contrôle ; il en est ainsi, parce que,
« aux termes de l'art 1134 du Code civil, les conventions
« légalement formées tiennent lieu de loi à ceux qui les
« ont faites, et que la plus haute attribution de la Cour de
« cassation est de veiller à la stricte et scrupuleuse appli-
« cation des lois publiques ou privées. Cette Cour a fait
« maintes fois l'application de ce principe en matière de
« brevets d'invention ; de nombreuses décisions ont été
« cassées pour violation de la loi du brevet » Tout cela est excellent et fort bien dit ; c'est en quelque sorte un avis donné à la Cour de cassation d'avoir à changer sa jurisprudence ; mais, la loi fût-elle définitivement votée, nous doutons fort que la Cour de cassation se rendît à l'avis exprimé par la commission. Autre chose est la matière des contrats ou des brevets et la matière des dessins de fabrique. En

(1) V. *infrà*, n° 35.

matière de contrats ou de brevets, il y a le texte de la convention ou de la description, titre certain pouvant servir de base à une discussion En matière de dessin de fabrique il n'y a pas de titre à apprécier ; il y a un objet matériel à examiner, et qui peut être jugé très diversement, suivant la diversité des esprits Le jugement, porté sur un tel objet, au point de vue de son caractère artistique, a nécessairement quelque chose d'académique, qui ne peut guère tomber sous le contrôle de la Cour de cassation

28 *bis* Jurisprudence. — Il a été jugé à cet égard 1° que l'arrêt qui décide qu'un arrangement particulier de mailles, résultat nécessaire du fonctionnement d'un métier, ne constitue pas un dessin de fabrique au sens de la loi de 1806, ne tombe pas sous la censure de la Cour de cassation (Rej , 15 mars 1845, Joyeux (1), Dall ,45 1 283), 2° que, si la loi du 19 juillet 1793 a voulu assurer la propriété artistique des œuvres de l'esprit et du génie, il appartient aux juges du fait de rechercher, en l'absence de toute disposition légale, si les objets prétendus contrefaits (dans l'espèce, des encriers, des coupes, des plateaux) doivent être classés dans cette catégorie, ou, au contraire, s'ils ont un caractère purement industriel et commercial, en ce cas, la propriété du modèle ne peut être protégée qu'à la condition que la formalité du dépôt, prescrite par l'art 15 de la loi du 18 mars 1806, ait été remplie (Paris, 19 mai 1879, Pautrot et Vallon (2), Pataille, 82 36), 3° qu'il appartient aux tribunaux de décider souverainement si une sculpture en relief, destinée à être reproduite par un moyen mécanique (dans l'espèce, une embase à torsades contrariées servant à l'ornementation des tiges de pelles et pincettes et obtenue au moyen d'étampes incrustées) constitue une œuvre d'art protégée, même en l'absence de tout dépôt, par la loi du 19 juillet 1793, ou une œuvre purement industrielle dont la propriété ne peut être conservée qu'au moyen du

(1) V aussi Trib. civ Nantes, 10 août 1885, Vezac, Pataille, 87 140

(2) V aussi Rej , 17 janv 1882, même affaire, Pataille, 82 36 — V le rapport de M le conseiller Babinet dans un sens contraire à l'arrêt, *eod loc* — V aussi Cass , 28 juill 1856, Riercoh, Pataille, 56 237, Rej , 21 juill 1855, Jouvencel, Pataille, 55 73

dépôt prescrit par la loi du 18 mars 1806, relative aux dessins de fabrique (Rej , 8 juin 1860, Thonus-Lejay, Pataille, 60 393), 4° que les juges du fait apprécient souverainement le caractère du dessin , par suite, un arrêt a pu à bon droit décider, après avoir fait une description minutieuse du dessin litigieux, que ce dessin, étant uniquement destiné à décorer des sacs préparés pour la vente du café en détail, n'a pas un caractère artistique, et qu'il n'aurait pu être protégé que comme dessin de fabrique, conformément à la loi du 18 mars 1806 (Rej , 14 mai 1891, Laurent, Pataille, 91 328).

24. *Quid d'un album, représentant des objets industriels ?* — Beaucoup de fabricants, en guise de prospectus, ont des albums, représentant les divers modèles qu'ils exécutent Ces modèles sont mis sous les yeux des acheteurs et facilitent leur choix Ces albums sont naturellement imprimés et souvent tirés à de nombreux exemplaires, pour être envoyés à la clientèle On s'est posé la question de savoir si les dessins qui composent ces albums sont des dessins industriels au sens de la loi de 1806, et si leur reproduction, sous forme d'albums, par des concurrents, ne peut être poursuivie qu'en vertu de cette loi. Il ne nous semble pas que la question puisse se poser sérieusement. Le dessin de fabrique ne s'entend que du dessin faisant corps avec un objet dont il est l'ornement, auquel il est incorporé. Il n'a trait qu'à des objets fabriqués ; mais tout dessin, quel qu'il soit, fût-ce un dessin purement linéaire, du moment où il est reproduit par l'impression ou la gravure, est un dessin artistique, protégé comme tel par la loi de 1793.

24 bis Jurisprudence — Il a été jugé en ce sens 1° qu'un album, composé de dessins exécutés par la lithographie, constitue une œuvre artistique protégée par la loi du 19 juillet 1793, encore que ces dessins représentent des modèles d'objets industriels ; le juge du fait n'a pas à se préoccuper de la destination industrielle que peuvent ultérieurement recevoir les dessins ; il les apprécie tels qu'ils lui sont soumis dans leur état d'estampes, auxquelles ne saurait être appliquée la loi du 18 mars 1806 (Paris, 11 mai 1878, Camuset, Pataille, 78.123) ; 2° qu'un album composé de des-

sins d'objets industriels et destiné à faciliter le choix des personnes qui veulent faire une commande d'objets de ce genre constitue une propriété protégée par la loi du 19 juillet 1793 (Trib. corr Seine, 31 janv 1879, Coiné, Pataille, 79 46), 3° que la loi du 19 juillet 1793 protège les catalogues industriels contenant des dessins de machines (Limoges, 22 juill 1885, Decauville (1), Pataille, 86 129), 4° que la loi du 18 mars 1806 ne s'applique qu'aux dessins créés en vue de la formation d'un objet industriel et destinés à être reproduits à l'aide d'un moyen industriel, en conséquence le dépôt de dessins étiquettes doit être effectué non au secrétariat du conseil des prud'hommes, mais au ministère de l'intérieur en conformité de la loi du 19 juillet 1793 (Trib. corr Seine, 1ᵉʳ avril 1882, Pichot, Pataille, 88 252) ; 5° que des prospectus industriels représentant le dessin d'une médaille, et de chaque côté un buste d'homme et de femme, sont protégés par la loi du 17 juillet 1793 (Paris, 11 juin 1888, de Boyères, Pataille, 89 216), 6° que la loi des 19-24 juillet 1793 assure une protection efficace aux dessins et gravures sans distinction en ce qui concerne leur degré de perfection ou la nature de leur application, elle protège donc les dessins de montres dans un catalogue d'horlogerie (Besançon, 13 juill. 1892, Loiseau, Pataille, 94. 117) ; 7° qu'on doit considérer comme une production protégée par la loi du 19 juillet 1793 toute œuvre qui a nécessité un travail de l'esprit ou de l'intelligence, et il importe peu que cette œuvre ne soit pas destinée à être vendue, et notamment qu'elle doive être distribuée gratuitement et comme accessoire d'un produit industriel qu'elle est destinée à faire connaître ; spécialement constitue une propriété privée protégée par la loi du 19 juillet 1793 la création d'un catalogue illustré contenant la description et le prix de différents objets de confection en vente dans les magasins du commerçant, auteur du catalogue (Nancy, 18 avril 1893, Dall., 93.2.418) ; 8° jugé pourtant, en sens opposé, que, lorsqu'un dessin, même artistique, est destiné à être reproduit industriellement et par des procédés mécaniques, il constitue un dessin de fabrique, et

(1) V. aussi Paris, 17 déc. 1885, Decauville, *eod loc.*

comme tel est régi par la loi du 18 mars 1806, et non par la loi du 19 juillet 1793, peu importe d'ailleurs le plus ou moins de mérite de sa composition ou même le fait qu'il se rattache à une publication imprimée ou périodique; spécialement, il en est ainsi de dessins destinés à être découpés sur bois au moyen d'une scie mécanique (Paris, 22 avril 1875, Tiersot-Ziégler (1), Pataille, 83 206), 9° qu'on ne peut considérer comme une œuvre d'art, protégée par la loi du 19 juillet 1793, des dessins faits exclusivement pour une industrie et qui, en dehors de leur objet spécial, ne sont pas susceptibles de procurer aucun avantage et n'ont pas même de raison d'être, le fait qu'ils ont été réunis dans un prospectus ou un album ne peut en changer le caractère (Rouen, 18 janv. 1892, Bigot-Renaux (2), Pataille, 94 40).

25 *Quid* **des affiches illustrées?** — On sait l'extension et l'importance qu'ont prises depuis quelques années les affiches illustrées. De grands artistes n'ont pas dédaigné d'y appliquer leur talent. Les chemins de fer, désireux d'attirer les voyageurs par la beauté des sites auxquels leurs lignes conduisent, couvrent leurs gares d'affiches où ces sites apparaissent avec un charme et souvent une poésie extraordinaires. L'œil est irrésistiblement attiré et le moins flâneur s'arrête un moment pour contempler ces lacs, ces montagnes, ces rochers que sans doute il ne verra jamais, mais vers lesquels, laissant trêve pour un instant à ses préoccupations, il se laisse emporter dans un rêve rapide. Les industriels font de même et ils cherchent à séduire les acheteurs, à les attirer dans leurs magasins par la vue d'images pleines de promesses ; les directeurs de théâtre font, par le même moyen, appel aux spectateurs, et, en leur représentant quelque épisode de la pièce jouée sur leur scène, ils espèrent piquer leur curiosité et forcer leur visite. Ce genre de réclame a pris un très grand développement. A

(1) V. Trib. comm. Seine, 3 janv. 1898, *Le Droit*, 27 mars.
(2) V. Rej., 18 déc. 1893, Pataille, 94 47. — Il est à observer que la Cour de cassation n'a pas eu à examiner la question, elle déclare, en effet, qu'il est inutile de rechercher si la loi de 1793 était applicable dans l'espèce, dès l'instant que le juge du fait constate que, dans tous les cas, il n'y a pas contrefaçon. — V. la note critique de l'arrêtiste.

vrai due, il n'est pas nouveau en soi. Il y a longtemps que les journaux illustrés en usent ; un roman nouveau paraît-il ou est-il sur le point de paraître, le journal, qui va le publier, s'efforce d'attirer sur lui l'attention du public, il fait tirer un numéro spécimen, avec gravure, une gravure qui représente la scène la plus pathétique de l'œuvre, — c'est généralement un meurtre, — et ce spécimen est distribué gratuitement au coin des rues Quelquefois, le journal fait mieux et la gravure spécimen, tirée en grandeur d'affiche, est collée sur les murs où elle appelle l'attention des passants. Ce que font aujourd'hui les Compagnies de chemins de fer, les industriels, c'est la même chose, sauf que, grâce aux progrès de la chromo-lithographie, les affiches montrent en couleur ce que la gravure autrefois se bornait à montrer en noir.

Ces affiches sont-elles protégées et par quelle loi ? Quand il s'agissait de la gravure-réclame, distribuée au coin des rues, pas de doute possible, cette gravure, extraite de l'ouvrage lui-même, et vendue séparément, était bien considérée comme une œuvre artistique, et ne pouvait pas être considérée autrement. Quelle que fut sa valeur intrinsèque, elle faisait partie d'une œuvre littéraire et artistique, et, même séparée, elle en conservait le caractère. Ce caractère, elle le gardait encore, quand elle avait été agrandie sous forme d'affiche ; comment en eut-il été autrement ? Elle se rattachait toujours et forcément à l'ouvrage, et, en dépit de son agrandissement qui ne changeait rien à sa nature, elle restait partie intégrante d'une œuvre littéraire et artistique ; elle suivait donc le sort de cette œuvre. Ce qui est vrai pour la gravure extraite d'un roman nouveau et distribuée ou affichée en guise de réclame, n'est-il pas également vrai pour les affiches illustrées dont nous parlons plus haut? Ces affiches ne se rattachent pas à une œuvre littéraire et artistique, voilà toute la différence. Mais, envisagées en elles-mêmes, ne sont-elles pas, au premier chef, des œuvres artistiques ? Ne sont-elles pas une création de l'esprit humain ? N'ont-elles pas une existence propre, indépendante de l'objet auquel elles sont appliquées ? Sont-elles, ainsi que nous l'avons établi plus haut pour le dessin de fabrique, l'ac-

cessoire du papier sur lequel elles sont imprimées ? ou est-ce au contraire le papier qui est l'accessoire ? Sont-elles destinées à donner une valeur quelconque à ce papier ou au contraire le papier n'est-il pas destiné lui-même à les mettre en valeur ? Nous ne parlerons bien entendu ici ni du talent du dessinateur, ni de son esprit, ni de son renom, car tout cela est réuni quelquefois dans ces affiches. Mais, quand il s'agit des images d'Épinal, se demande-t-on quelle est la valeur de l'œuvre, ou quel est le talent de l'artiste qui les a conçues et exécutées ?

Il s'est pourtant trouvé (et il y a là vraiment de quoi surprendre et attrister le jurisconsulte) des magistrats assez oublieux de la loi et de la raison pour proclamer que ces affiches illustrées, merveilles parfois de composition, en tout cas créations plus ou moins ingénieuses révélant un travail essentiellement personnel, étaient des dessins de fabrique soumis à la loi de 1806. Il semble que, pour faire justice d'une pareille erreur, il suffise de rappeler que, de l'aveu de tous, il n'y a de dessin de fabrique que celui qui décore, qui orne un produit industriel, avec lequel il fait corps, auquel il imprime un cachet de nouveauté, auquel il donne un aspect, une physionomie spéciale. Or, ici, où est le produit industriel ? Peut-on soutenir que c'est le papier ? Le papier est-il offert au public, mis en vente, et l'image qu'il porte, a-t-elle pour but de lui donner un cachet de nouveauté qui le fasse préférer à un autre papier ? Comme le dit très bien M. Maillard dans une note où il critique vivement un arrêt contraire de la Cour de Paris, « l'affiche,
« n'est-ce pas une lithographie en couleur ? en quoi le fait de
« l'affichage, ou la présence, dans la composition, du nom
« d'un magasin de nouveautés, peuvent-ils enlever à l'œuvre
« de l'artiste son caractère de dessin reproduit par la litho-
« graphie en couleur ? Ici, la loi de 1806 sur les dessins de fa-
« brique est certainement inapplicable, et les dessins repro-
« duits sur les affiches illustrées ont bien leur vie propre et
« indépendante ; la preuve, c'est que beaucoup d'amateurs
« les apprécient pour eux-mêmes et les collectionnent,
« sans se soucier de la réclame ; c'est qu'on en fait même
« des tirages à part et avant la lettre (1) ».

(1) Pataille, 94.49. — M. Vaunois (n° 57) qui est d'un avis contraire

25 bis. Jurisprudence contraire. — Jugé pourtant 1° que la loi des 19-24 juillet 1793 n'a été faite que pour protéger les œuvres d'art qui ont exigé de la part de l'artiste un travail de l'esprit et de l'intelligence et qui possèdent un certain caractère de nouveauté et d'originalité, elle ne protège point les œuvres qui ne sont point le résultat d'un labeur de l'esprit, alors même qu'elles auraient exigé certains soins particuliers, ces soins ne pouvant élever l'objet auquel ils s'appliquent au rang des créations de l'intelligence et du génie, ainsi, une affiche qui représente un nègre donnant le bras à une femme blanche vêtue d'un costume blanc, dans une attitude plus ou moins excentrique, mais qui n'a rien d'ingénieux, ni de bien nouveau, n'est pas une œuvre d'art, une création de l'imagination et du génie protégée par la loi des 19-24 juillet 1793 (Tr corr Seine, 20 juin 1891, Lévy (1), Pataille, 94 51); 2° qu'un dessin, reproduit par impression sur les affiches et les prospectus d'un magasin de nouveauté, devient un dessin de fabrique par suite de son application à l'industrie et ne peut être protégé que par la loi du 18 mars 1806, c'est-à-dire, par un dépôt au conseil des prud'hommes, même s'il avait eu en lui-même, à l'origine, un caractère artistique (Paris, 21 janv 1892 (2), Parrot, Pataille, 94 48); 3° qu'un dessin, qui est uniquement destiné à décorer des sacs préparés pour la vente du café au détail, n'a pas un caractère artistique, et ne peut être protégé que comme dessin de fabrique, conformément à la loi de 1806 (Poitiers, 31 déc 1890, Laurent, Pataille, 91.328)

s'exprime ainsi « On serait disposé à appliquer ici la loi de 1793, si « on ne se souvenait que la valeur du dessin est indifférente et que la « réclame, s'adressant aux yeux, est aussi industrielle que tout autre « mode de publicité C'est donc la loi de 1806 qui est applicable » Nous avouons ne pas comprendre la conclusion, ni pourquoi, parce que la réclame par affiche est aussi industrielle que tout autre mode de publicité, le dessin d'une affiche doit être considéré comme dessin de fabrique — V aussi Couhin, t. 3, p 17, *note* 1008

(1) Comp. Paris, 28 juillet 1891, même affaire, *eod loc* — La Cour prononce le relaxe à défaut de mauvaise foi constatée, elle dit que, cela étant, « il est sans intérêt de rechercher si le dessin revendiqué est « une création ou une œuvre d'art protégée par la loi du 19 juillet 1793 ».

(2) V. Trib comm Seine, 2 mars 1898, Hugo d'Alési, *Gaz trib*, 9 avril.

26 Système de M Vaunois ; l'emploi industriel fait le dessin de fabrique — M Vaunois, se séparant d'une doctrine à peu près unanime et s'appuyant sur certaines des décisions de jurisprudence les plus critiquées, a repris pour son compte la théorie de la destination ou de l'emploi industriel, et il en fait le critérium, selon lui, infaillible et simple, du dessin de fabrique « Pour savoir de « quels dessins il s'agit, dit-il, on n'apprécie pas l'œuvre, « on en considère l'auteur ou le premier exploitant Est-« ce un fabricant ? exerce-t-il un métier ? Si l'on peut ré-« pondre affirmativement, la loi de 1806 s'applique », et, précisant sa pensée, il ajoute · « la loi de 1806 s'occupe « des dessins employés dans les fabriques, ce qu'elle régle-« mente, c'est le phénomène économique, l'exploitation « par l'industrie Elle parle des dessins des fabricants, elle « est faite pour les fabricants (1). » Il affirme ensuite que cette interprétation est conforme aux traditions du XVIIᵉ et du XVIIIᵉ siècles qui faisaient une distinction, bien ou mal fondée, entre l'artisan et l'artiste, entre l'homme qui s'adonne à une profession libérale et celui qui exerce un métier et fait un commerce

Que cette théorie soit simple, nous le reconnaissons volontiers ; qu'elle soit juste, nous ne le pensons pas D'abord, il faut écarter ce que M Vaunois appelle les traditions du XVIIᵉ et du XVIIIᵉ siècles. A cette époque, il n'y avait pas de loi sur la propriété artistique ; les artistes ne pouvaient donc s'en prévaloir pour revendiquer la propriété de leurs œuvres qui n'étaient pas protégées Dès lors, on comprend que certains d'entre eux travaillassent sans répugnance pour l'industrie, et par exemple pour les fabricants de Lyon, qui sans doute les rémunéraient d'autant mieux que la loi protégeait, entre leurs mains, les dessins achetés d'un artiste et appliqués par eux à l'industrie. Mais cette tradition ne peut plus être invoquée après 1793 ; la loi protège les artistes et protège leurs œuvres. Dès lors, l'artiste qui a fait une œuvre et qui la cède à un fabricant ne saurait perdre le bénéfice de la loi par le seul fait de cette cession. L'œuvre avant la cession est protégée comme œuvre artis-

(1) Vaunois, *Dessins et modèles de fabrique*, nᵒˢ 30 et suiv.

tique, comment cesserait-elle de l'être au même titre après la cession ? Lors donc que M. Vaunois veut qu'on considère le premier exploitant, pour résoudre la question de savoir s'il s'agit d'un dessin de fabrique, il a tort, car, avant cette exploitation, l'œuvre existait déjà et elle était incontestablement une œuvre artistique. M. Vaunois le reconnaît lui-même quand il dit : « Certes, l'artisan peut produire une « œuvre d'art proprement dite en dehors de la fabrica- « tion, tout comme un marchand est maître de passer un « contrat civil en dehors de la vie commerciale. Il peut « aussi réserver sa création, s'opposer à ce qu'elle soit « donnée au commerce, et la laisser sans usage pratique » Il est par cela même admis par M. Vaunois qu'une œuvre d'art, fût-elle sortie des mains d'un artisan, fût-elle par surcroît destinée au commerce, garde pourtant son caractère d'œuvre d'art, si son auteur ne la donne pas au commerce, s'il la laisse sans usage pratique Dès lors, comment M. Vaunois pourrait-il admettre et surtout faire admettre que cette œuvre, œuvre d'art avant son exploitation, perd ce caractère dès qu'on l'exploite ? Il y a mieux ; supposez que cette œuvre d'art n'ait pas été donnée au commerce par son auteur, et qu'un contrefacteur s'en empare et l'exploite pour la destination à laquelle elle est propre L'auteur pourra poursuivre le contrefacteur ; en vertu de quelle loi ? évidemment en vertu de la loi de 1793, puisque l'auteur a laissé, a entendu laisser à son œuvre son caractère absolu d'œuvre d'art. Un peu plus tard l'auteur l'applique à son tour à l'industrie, et cette œuvre, qu'hier encore les tribunaux protégeaient comme œuvre d'art, ils ne pourront plus la protéger que comme œuvre industrielle, si bien que, suivant l'heure, la même œuvre sera traitée d'une façon ou d'une autre Qui voudrait admettre une pareille inconséquence ? Non ; la théorie de la destination est contraire à la raison, heurte même le bon sens. Il faut la repousser résolument, et, puisque la loi de 1806 existe à côté de la loi de 1793, qu'il faut lui trouver une application, disons avec M. Bozérian (1) que, toutes les fois que le caractère artistique prédominera dans un dessin, on devra

(1) V. *suprà*, n° 45.

appliquer la loi de 1793, toutes les fois qu'il ne prédominera pas, et que le dessin consistera par exemple dans un effet de lignes ou de couleurs, c'est la loi de 1806 qui devra s'appliquer (1).

SECTION II

Modèles de fabrique

SOMMAIRE

27 Définition du modèle de fabrique — 28 Le modèle de fabrique est-il protégé par la loi ? — 29 Jurisprudence — 30 Quid des articles de mode ? — 31 Jurisprudence — 32 Quid si la forme produit un résultat industriel ? — 33 Jurisprudence — 34 Jurisprudence (suite) 34 bis Jurisprudence (suite) — 35 Quid de la sculpture industrielle ? — 36 Jurisprudence — 37 Jurisprudence continue

27 Définition du modèle de fabrique. — Le modèle de fabrique n'est autre chose qu'un dessin de fabrique en relief, s'il est permis de se servir d'une semblable expression. En d'autres termes, tandis que le dessin de fabrique consiste essentiellement dans une disposition de lignes ou de couleurs qui s'applique purement et simplement à un objet pour le décorer, le modèle de fabrique consiste essentiellement dans la configuration même de l'objet, dans ses contours, dans les lignes qui le dessinent. C'est donc en principe la forme nouvelle donnée à un produit industriel en vue de l'orner, en vue de lui assurer une physionomie propre, un aspect plus ou moins élégant, en tout cas

(1) M. Couhin arrive à la même solution par un autre argument, s'emparant du mot *fabricant* qui se trouve dans l'art. 15 de la loi de 1806, il déclare que « pour qu'un dessin soit régi par la loi de 1806, il « ne suffit pas qu'il soit destiné à faire corps avec des produits manu-« facturés, mais il faut encore qu'il ait pour auteur un fabricant (t. 3, « p. 22, note 1015 et p. 27, note 1018) ». Il est vrai que M. Couhin déclare en même temps que nul n'avait vu cela avant lui faute d'avoir serré le texte d'assez près, et il ajoute qu'il n'a trouvé qu'une décision qui ait reconnu et appliqué cette condition, un jugement du Tribunal de la Seine du 10 mars 1846, dont la Cour, du reste, n'a pas adopté les motifs sur ce point. La théorie de M. Couhin peut se résumer ainsi : un dessin, même artistique, lorsqu'il est inventé par un fabricant, est un dessin de fabrique, protégé par la loi de 1806, en revanche, un dessin, même sans caractère artistique, même destiné à une application industrielle, si ce n'est pas un fabricant qui l'a inventé, est un dessin qui rentre dans la propriété artistique.

un cachet d'originalité, qui constitue le modèle de fabrique. Ce sont même ces changements de forme qui, en permettant de varier à l'infini des objets les plus usuels, font le succès de l'industrie dite des articles de Paris. Ainsi une boîte à bonbons, un coffret à bijoux, un vide-poche, un porte-montre, un éventail d'une forme nouvelle, constituent incontestablement des modèles de fabrique

M Fauchille définit le modèle de fabrique : « une certaine combinaison de lignes et de couleurs qui, au lieu d'être disposées sur une surface plane, revêtent une forme géométrique plus saillante dans l'espace »

28 Le modèle de fabrique est-il protégé par la loi ? — Nous expliquions, dans la première édition de cet ouvrage, les divers systèmes auxquels cette question a donné naissance L'un de ces systèmes refusait toute protection aux modèles de fabrique ou du moins n'en considérait l'usurpation, la copie, que comme un de ces actes de concurrence déloyale, tombant sous l'application de l'article 1382. Ce système était difficile à soutenir, car, pour que la copie d'un objet quelconque constitue un acte répréhensible, il faut qu'une loi ait d'abord établi au profit du créateur de cet objet un droit exclusif de reproduction. Il n'en est pas ici comme en matière d'enseigne : l'enseigne a pour effet d'individualiser une maison de commerce ; prendre l'enseigne d'un concurrent, c'est créer une confusion avec la maison de ce concurrent, et, partant, lui porter préjudice. Mais est-ce que le seul fait de copier le modèle d'autrui crée une confusion avec sa maison ? assurément non. Il n'y a donc pas là de concurrence déloyale proprement dite, en dehors d'un droit privatif légalement établi (1).

Un second système consistait à dire que la loi de 1806, n'ayant parlé que des dessins de fabrique et spécialement des dessins sur tissus, ne pouvait être applicable à des objets en relief, aux modèles dont le nom même n'est pas mentionné dans la loi ; mais, dans ce système, on admettait que tout objet en relief, si simples que fussent ses contours, rentrait dans la sculpture, et que dès lors la loi de 1793 devait être appliquée aux modèles de fabrique, sans

(1) V. l'article de M. Bozérian dans la *Propr. indust*, n° 407

distinction entre la sculpture artistique et la sculpture industrielle (1).

Enfin un troisième système soutenait que le mot « dessin de fabrique » est une expression générique, comprenant tout ce qui se rattache à l'art du dessin, et que, à ce titre, un objet en relief, par sa forme, ses contours, ses lignes, se rattache certainement à l'art du dessin. On faisait d'ailleurs remarquer, dans ce système, que la loi de 1806, ayant autorisé le Gouvernement à créer, où bon lui semblait, des conseils de prud'hommes, en confiant d'avance à ces conseils les mêmes attributions que celles confiées au conseil des prud'hommes de Lyon, il s'ensuivait que les conseils de prud'hommes, établis pour une industrie telle que la céramique ou la métallurgie, étaient, de par la loi organique elle-même, investis du droit de protéger les ouvrages créés dans ces industries, lesquels constituent forcément des modèles de fabrique. On rappelait, enfin, que le décret du 5 juin 1861, portant établissement d'un conseil de prud'hommes à Sarreguemines, autorisait formellement le dépôt des modèles de poterie au secrétariat de ce conseil.

Ces controverses n'ont plus de raison d'être aujourd'hui. Elles conservent leur intérêt au point de vue purement théorique ; mais dans la pratique cet intérêt est nul. On verra que la Cour de cassation, qui n'avait jamais eu à se prononcer nettement sur la question, s'est trouvée en face d'un arrêt de la Cour de Paris qui, revenant tout à coup sur sa propre jurisprudence, avait déclaré en droit que les modèles de fabrique n'étaient protégés par aucune disposition légale. La Cour de cassation a cassé l'arrêt, en déclarant formellement que la loi de 1806 est générale et s'applique aux modèles comme aux dessins de fabrique (2). Sur le renvoi, la Cour de Rouen a maintenu la doctrine de la Cour suprême. On peut dire que, désormais, la jurisprudence est fixée, et considérer la question comme définitivement résolue.

(1) V. Gastambide, p. 361, Renouard, t. 2, p. 81, Blanc, p. 308; Pataille, *Code intern*, p. 74.

(2) V. Cass., 25 nov. 1881, Périllo, Pataille, 82.133. — V. Mollot, *Code de l'ouvrier*, p. 283. Calmels, n° 210, *la note*.

Disons, au surplus, que le projet de loi voté par le Sénat comprend dans sa protection, au même titre et sur le même rang, les modèles et les dessins industriels C'est ce que font également toutes les législations étrangères, sans exception.

29 Jurisprudence (1). — Il a été jugé : 1° qu'un nouveau modèle de bouton en métal constitue un modèle de fabrique dont la propriété est protégée par la loi de 1806, dès qu'il est justifié du dépôt (Trib. comm. Seine, 2 juin 1847, Hesse, Le Hir, 48 52) ; 2° que le fait d'avoir imaginé une disposition nouvelle de *verre d'eau* et modifié, pour arriver à ce résultat, les formes des différents objets dont il se compose (sucrier, verre et carafe) constitue l'invention d'un dessin de fabrique au sens de la loi de 1806 (Trib. comm. Seine, 14 oct 1846, Ernies, Le Hir, 46 2. 535) , 3° qu'un modèle de vase en porcelaine, n'ayant aucun caractère artistique et constituant un simple produit industriel, appréciable uniquement pour sa valeur commerciale, ne peut obtenir la protection de la loi qu'à la condition d'avoir été préalablement déposé (Paris, 3 août 1854, Ricroch, Blanc, p 313); 4° que la loi du 18 mars 1806, qui autorise les fabricants à se réserver la propriété de leurs dessins par le dépôt au conseil des prud'hommes, s'applique non seulement aux dessins sur étoffes, mais encore aux modèles de fabrique et spécialement à des modèles de bijouterie, tels que des chaînes en spirales présentant une configuration particulière et une forme nouvelle (Paris, 18 août 1863, Lion, Pataille, 69 491) , 5° qu'une réunion de feuilles découpées et coloriées, imitant des feuilles de plantes et d'arbres, et disposées de manière à former un éventail, constitue un modèle de fabrique, dont le dépôt peut être légalement opéré dans les termes de la loi de 1806 (Trib corr Seine, 21 mars 1877, dame Schweich, Pataille, 77. 179) , 6° que la loi du 18 mars 1806 protège sans distinction tous les dessins de fabrique, expression générique qui

(1) V encore Paris, 18 mars 1857, Lacarrière, Teulet, 57 54 , Trib civ Seine, 27 août 1879, Romeuf, Pataille, 80 110 , Paris, 17 janv 1883, et Rej , 21 mai 1884, Aucoc, Pataille, 83 71 et 85 56 , Cass , 23 mars 1888, Potié, Pataille, 89 281

comprend à la fois des combinaisons de lignes ou de couleurs destinées à être mécaniquement reproduites sur les objets fabriqués et les dessins, moules ou reliefs de modèles industriels : spécialement, un vase en verre, d'une forme spéciale et nouvelle, destiné à renfermer du miel ou des confitures, constitue un modèle de fabrique protégé par la loi de 1806 (Paris, 15 mars 1879, Sautter, Pataille, 79.360).

29 bis. Jurisprudence (*suite*). — Jugé encore : 1° que la protection de la loi du 18 mars 1806 s'applique non seulement aux dessins, mais encore aux modèles de fabrique qui se rattachent, comme dans l'espèce (il s'agissait d'un tire-bouchon), à la sculpture industrielle (Cass., 25 nov. 1881, Pérille, Pataille, 82.133) ; 2° qu'un bonbon en sucre et chocolat, affectant la forme d'un obus, constitue un modèle de fabrique au sens de la loi de 1806 (Nancy, 26 mai 1883, Braquier-Simon, Pataille, 83 279) ; 3° mais que la forme, même nouvelle, donnée à des objets en bronze ou en cristal, ne saurait conférer au fabricant un droit de propriété exclusif sur ses modèles, alors qu'il est constant que cette forme, résultat obtenu par un procédé de fabrication, n'est due qu'à l'habileté de l'ouvrier et à ce qu'on appelle, en industrie, tour de main (Trib. comm. Seine, 27 oct. 1859, Boutigny, Pataille, 59 399) ; 4° que de même, le perfectionnement apporté dans la confection d'un objet connu et tombé dans le domaine public ne saurait constituer un droit privatif au profit du fabricant, encore bien qu'il en aurait fait le dépôt au conseil des prud'hommes : spécialement, une boîte d'une forme connue (dans l'espèce une pomme), même si la fabrication en est améliorée, ne constitue pas un modèle de fabrique susceptible de droit privatif (Trib comm Seine, 27 mars 1857, Camproger, Pataille, 57.316), 5° qu'il faut voir, au contraire, un modèle de fabrique protégé par la loi du 18 mars 1806, dans une médaille de forme circulaire, composée de plusieurs métaux de couleur, rouge, jaune et blanche, disposés suivant un ordre concentrique et présentant ainsi une combinaison de lignes et de couleurs qui, abstraction faite de la valeur industrielle de l'objet, lui constituent une individualité propre (Paris, 11 juin 1888, Osselin, Pataille, 89 246) ; 6° qu'une

combinaison de lignes géométriques peut former l'objet d'une propriété privative, lorsque ces lignes présentent des reliefs donnant à un modèle (dans l'espèce un bijou) un caractère particulier (Paris, 10 juin 1885, Ouillon, Pataille, 90.178); 7° qu'il y a un modèle de fabrique, protégé par la loi du 18 mars 1806, dans le fait de la réunion de trois éléments empruntés tous trois au domaine public, mais jusqu'alors employés séparément (Paris, 11 fév. 1880, Javarret, Pataille, 90 180); 8° que les œuvres qui appartiennent aux beaux-arts restent protégées par la loi de 1793, même si l'artiste a cédé à un industriel le droit de les reproduire et de les répandre dans le public; l'industriel, pas plus que l'artiste, n'est tenu de les déposer au conseil des prud'hommes dans les termes de la loi du 18 mars 1806; il en est ainsi même pour une œuvre d'orfèvrerie, telle qu'une brosse à miettes, dont le dos représente une feuille de plante aquatique, exécutée par un artiste attaché à la maison d'orfèvrerie (Trib civ Seine, 12 janv. 1894, Christofle (1), Pataille, 95 45)

30 *Quid des articles de mode ?* — Nous ne voyons pour notre part aucune raison d'exclure de la protection de la loi les articles de mode; un nouveau chapeau, un nouveau genre de coiffure, nous paraissent constituer de véritables modèles de fabrique, modèles éphémères, sans doute, comme la fantaisie qui les a créés, mais qui n'en sont pas moins une conception de l'esprit N'y a-t-il pas autant de goût, d'originalité dans la forme d'un chapeau que dans la forme d'un bijou, d'une boîte, d'un bonbon? Puisque tout le monde convient que la loi s'applique à tous les genres d'industrie, est-il juste d'en exclure l'industrie des modes, cette industrie toute parisienne qui dicte ses arrêts au monde entier ? M. Philipon dit dans le même sens. « Il « nous semble qu'il faut au moins autant d'art pour inven- « ter des formes de confections ou de parures et pour ma- « rier harmonieusement les couleurs et les dessins des « étoffes qu'on emploie, qu'il en faut pour composer de « vulgaires papiers de tenture, par exemple Nous croyons « notamment qu'un directeur de théâtre qui commanderait

(1) V aussi Paris, 17 janv 1895, Soléau, *eod loc* — V *la note*.

« à Grévin les costumes dont il a besoin pour monter un
« opéra ou une féerie, pourrait très légitimement se pré-
« tendre propriétaire des dessins de ces costumes, et,
« pourvu qu'il en ait préalablement déposé les esquisses au
« secrétariat du conseil des prud'hommes, poursuivre en
« contrefaçon les costumiers ou les directeurs de théâtre
« qui les auraient imités ou fait imiter (1) »

On verra pourtant que la jurisprudence a presque toujours refusé la protection de la loi aux articles de mode.

81. Jurisprudence contraire(2) — Il a été jugé : 1° qu'un mode de confectionnement semblable à ceux employés par les tailleurs et les modistes (dans l'espèce, l'agencement d'une dentelle avec un réseau à mailles pour faire une marmottine, sorte de coiffure), nonobstant le goût et les capacités spéciales qu'ils révèlent quelquefois, ne semble pas devoir être classé parmi les produits de l'intelligence (Nîmes, 2 août 1844, Joyeux (3), Dall., 45 1 283) ; 2° que la loi de 1806, qui permet de se réserver la propriété d'un dessin de fabrique par le dépôt au conseil des prud'hommes, ne s'applique pas à une forme, même nouvelle, donnée à des chapeaux confectionnés avec des tissus de paille ordinaire, et qui, par cela même, appartient à la mode (Trib. corr. Seine, 16 mai 1860, Erhardt, Pataille, 60,425) ; 3° que des articles de mode, tels que des broches et des épingles de coiffure, ne sauraient, même en admettant la nouveauté de leur forme ou de leurs éléments, constituer des modèles artistiques ou de fabrique, protégés par la loi de 1793 sur la propriété littéraire et artistique, ou par celle de 1806 sur les dessins de fabrique (Trib. civ. Seine, 5 juin 1860, Celles, Pataille, 60 396) ; 4° jugé pourtant que l'assemblage de tissus connus mais combinés de manière à produire un effet nouveau (dans l'espèce, un chapeau à bavolet), peut constituer un dessin de fabrique susceptible de dépôt et de propriété privée, lorsque l'article qui en résulte a un caractère propre qui permet d'en apprécier l'origine

(1) Philipon, n° 33 — V. aussi Vaunois, n° 84, Couhin, t. 3, p. 23, note 1015

(2) V. encore Paris, 1er mars 1845 (il s'agissait d'un shako de soldat), le Droit, 4 mars

(3) Rej., 15 mars 1845, même affaire, Dalloz, 45 1 283

et porte en lui-même un cachet spécial de nouveauté, qui constitue une individualité (Trib. comm. Seine, 12 juin 1857, Durst-Wild et Cie, Pataille, 57.251).

32. *Quid* **si la forme produit un résultat industriel ?** — Il se peut que la forme, la disposition de l'objet, ait pour but et pour effet, non de concourir à l'ornementation, mais de produire un résultat industriel particulier. En ce cas, il n'y a point création d'un modèle de fabrique ; il y a invention, découverte industrielle. C'est alors la loi sur les brevets qui est applicable, et non celle sur les dessins et modèles industriels. Celui qui remplirait les formalités prescrites par cette dernière loi, commettrait donc une grave erreur et s'exposerait à perdre son droit privatif. Il se peut, bien entendu, que la forme concoure tout à la fois à l'ornementation et au résultat industriel ; l'auteur, en ce cas, pourra s'assurer une double protection en accomplissant, outre les formalités prescrites par la loi de 1844, celles prescrites par la loi de 1806. Notons, toutefois, que, sous prétexte d'avoir créé un nouveau modèle, on ne pourrait pas, à notre sens, usant de la prérogative de la loi de 1806, qui admet la perpétuité de la propriété, en matière de dessins et de modèles, monopoliser à jamais le résultat industriel, conséquence de la forme choisie. En ce cas, la forme, considérée comme invention, venant à tomber dans le domaine public après quinze ans écoulés, ne pourra pas rester dans le domaine privé, à titre de modèle de fabrique. Ce que le domaine public acquiert, ou plutôt conquiert, ne saurait lui être repris.

33. Jurisprudence — Il a été jugé : 1° que la loi de 1806 n'est relative qu'à la conservation des dessins de fabrique, et que son effet ne saurait être étendu à celle d'un nouveau procédé de fabrication ou d'un nouveau mode de confection des étoffes, inventions trop importantes pour que le législateur ait voulu que la société pût en être déshéritée à perpétuité, comme ladite loi le permet pour les dessins (Lyon, 20 mars 1852, Mazillier, Blanc, p. 324) ; 2° que les tuyautures, obtenues par un ruban au moyen de fils tirés, constituent, non un dessin de fabrique, mais un résultat industriel qui ne peut être protégé que par un brevet d'invention (Cass., 20 avril 1853, Fontaine, Sir.,53.1.375); 3° que

les boules de verre creusées à l'intérieur et bossuées à la surface, à usage de presse papier, ne sont ni des dessins ni des modèles de fabrique ; ce sont des produits industriels, rentrant sous la loi des brevets (Paris, 15 février 1854, Thirion, Teulet, 54.134) ; 4° que, lorsque les dessins d'objets en relief se recommandent par la nouveauté, en même temps que par le fini et l'élégance des formes, ou par quelque autre qualité les rattachant au domaine de l'art, le droit exclusif à la propriété est consacré par la loi du 19 juillet 1793, et se conserve indépendamment de tout dépôt : si la forme de ces objets est intimement liée à une idée ou combinaison nouvelle, susceptible de produire un résultat industriel, la propriété en est protégée par la loi du 5 juillet 1844, sur les brevets d'invention ; quant aux produits industriels en relief qui ne rentrent pas dans l'une des deux catégories, ils ne sauraient puiser dans aucune disposition législative le principe d'une propriété privée : spécialement, la loi du 18 mars 1806 n'ayant trait, sous la dénomination de dessins de fabrique, qu'à ceux destinés à être reproduits industriellement par voie de tissage, brochage, impression ou tout autre procédé d'application, on ne saurait en étendre les effets à des dessins d'objets en relief faits de fer, de bois, de bronze ou de toute autre matière (Paris, 31 mars 1857, Tronchon, Pataille, 57 248) ; 5° que si, pour s'assurer la propriété d'un dessin ou d'un modèle de fabrique nouveau, il suffit d'en opérer le dépôt au conseil des prud'hommes, conformément à la loi du 18 mars 1806, il en est autrement lorsqu'il s'agit d'un objet dont les parties constitutives sont combinées de manière à obtenir soit un produit, soit un résultat industriel nouveau en pareil cas, le droit exclusif d'exploitation ne peut être conservé que par un brevet d'invention : spécialement, c'est par un brevet d'invention, et non par un dépôt au conseil des prud'hommes, que peut être protégée la propriété d'une lanterne-phare, dont les dispositions intérieures sont combinées de manière à obtenir un grossissement et une plus forte projection de lumière (Cass., 10 mars 1858, Schwob, Pataille, 58 133).

38 bis Jurisprudence (*suite*). — Il a aussi été jugé . 1° qu'un dessin de fabrique ne perd pas son caractère parce

que, pour en obtenir la réalisation, il a fallu recourir à un nouveau procédé de fabrication ; le fait que le procédé puisse constituer une invention brevetable et cependant n'a pas été breveté, n'empêche pas que le dessin, abstraction faite du procédé, ne reste protégé par la loi de 1806 (Cass., 30 août 1859, Paildieu, Pataille, 82.256) ; 2° que la loi du 18 mars 1806, qui autorise les fabricants à s'assurer, par un dépôt au conseil des prud'hommes, la propriété des dessins de leur invention, ne s'applique qu'aux dessins de fabrique proprement dits, et ne saurait s'étendre dès lors à un mode particulier de pliage ou pelotonnage de la soie qui, en le supposant nouveau et susceptible de propriété privée, ne pourrait être garanti que par un brevet d'invention (Lyon, 25 mars 1863, Jarrcot, Pataille, 63.245), 3° qu'il y a création d'un produit industriel, et non création d'un dessin de fabrique, dans le fait d'obtenir, par la combinaison d'un galon et d'une barrette en fil, un nouveau genre de dentelle, susceptible de produire des dessins indéfiniment diversifiés (Paris, 27 nov. 1853, Marquiset, Pataille, 74.78), 4° que le dépôt fait au conseil des prud'hommes, en vertu de la loi de 1806, ne peut protéger que la propriété de dessins de fabrique ou de modèles combinés pour produire, soit par le relief, soit par la forme, soit de toute autre manière, un objet se rattachant plus ou moins directement à l'art, ou s'adressant au goût ou à la fantaisie du public ; mais, du moment qu'il s'agit d'une invention prétendant à un résultat industriel, comme la conservation plus efficace ou la mise en œuvre plus facile d'une matière ou d'un produit (dans l'espèce, un flacon de forme spéciale), c'est à la loi des brevets que l'inventeur doit demander protection (Paris, 29 janvier 1875, Margelidon, Pataille, 75 217) ; 5° que la loi de 1806 est applicable seulement aux dessins de fabrique, et la propriété d'un procédé industriel ne peut être conservée que par l'obtention d'un brevet pris en conformité de la loi du 5 juillet 1844 : spécialement, l'aspect et le toucher particuliers d'une étoffe, qui sont le résultat, non d'une combinaison de lignes ou d'un effet de tissage ou d'impression, mais de procédés d'apprêt ou de teinture, ne constituent pas un dessin de fabrique au sens de la loi (Lyon, 9 mars 1875, Graissot, Pataille, 75 327).

84. Jurisprudence (*suite*). — Il a aussi été jugé : 1° que la disposition, même nouvelle, d'un produit industriel, tel qu'un porte-monnaie, et consistant à placer le fermoir dans le centre d'une cavité dont les rebords le protègent, pourrait constituer une invention brevetable, mais ne saurait être assimilée à un dessin de fabrique au sens de la loi de 1806 (Trib. corr. Seine, 7 février 1877, Guiardin, Pataille, 77. 183) ; 2° que les modèles de fabrique ne rentrent sous l'application de la loi de 1806 qu'autant qu'ils constituent ou contiennent des dessins proprement dits : spécialement, la disposition, même nouvelle, de trois pièces de lingerie destinées à composer une manchette double, plus commode, plus économique que celles connues antérieurement, ne saurait donner à cette manchette le caractère d'un modèle de fabrique ; un brevet pourrait seul protéger une semblable invention (Trib. corr. Seine, 23 mars 1877, Foret, Pataille, 77 181) ; 3° que le dépôt fait au conseil des prud'-hommes, en vertu de la loi de 1806, ne protège que les dessins de fabrique et, par extension, les modèles en relief qui, par une forme ou disposition décorative, peuvent rentrer dans la catégorie des dessins, et non un objet (dans l'espèce, un fer à cheval) dont la forme, à la supposer nouvelle, procure des avantages industriels, un tel objet ne peut être protégé que par la loi de 1844 (Paris, 6 juillet 1878, Rondeau, Pataille, 78 284) ; 4° que le dessin de fabrique consiste dans une combinaison, un arrangement de lignes, de couleurs ou de fils, donnant à la surface du tissu sur lequel il s'applique un aspect particulier ; dès lors, on ne saurait voir un dessin de fabrique dans une chenille à poils couchés, et formant comme un gros fil de soie ; il ne peut y avoir là que création d'un produit ou d'un résultat industriel (Trib civ. Seine, 18 avril 1879, Depoully, Pataille, 81 305) ; 5° qu'une table, destinée aux écoles, qui se distingue par sa construction spéciale et ses avantages industriels (facilité du balayage et propreté), constitue, non un modèle de fabrique protégé par la loi de 1806, mais un produit industriel nouveau, c'est-à-dire une invention brevetable qui ne peut être garantie que par la loi de 1844 (Trib. civ. Grenoble, 27 mai 1881, Thiervoz, Pataille, 83. 237).

84 bis. Jurisprudence (*suite*). — Jugé encore : 1° qu'un modèle de médaille dont la nouveauté consisterait dans un procédé de fabrication ne saurait être protégé par un simple dépôt effectué au conseil des prud'hommes, ce genre de dépôt ne pouvant avoir pour objet que des dessins ou modèles de fabrique, et non les modes de fabrication pour lesquels existe la loi sur les brevets d'invention (Trib. corr. Seine, 18 fév. 1892, Haidellet, Pataille, 92 227); 2° qu'un modèle de cadrat d'imprimerie ne se distinguant des cadrats ordinaires par aucune disposition ou ornementation décorative, qui, à la supposer nouvelle, soit de nature à donner à l'objet un aspect plus ou moins original, mais qui a pour but de simplifier le travail de l'imprimeur et de produire un résultat industriel particulier, ne peut être considéré comme un dessin ou modèle de fabrique dans le sens de la loi du 18 mars 1806 (Paris, 11 juil. 1890, Doublet, Pataille, 90. 274) ; 3° qu'un dépôt au conseil des prud'hommes ne saurait protéger un produit industriel nouveau; une invention qui n'a trait ni à la forme, ni à l'ornementation d'un objet et ne se réfère qu'à ses avantages industriels ne peut être protégée par un brevet (Rennes, 5 mai 1890, Firmin Colas, Pataille, 90.243); 4° qu'on ne saurait voir un modèle de fabrique dans un modèle de lanterne (lanterne à fond creux de Clanchet) ne présentant aucune combinaison de lignes et de couleurs qui, abstraction faite des avantages d'utilité pratique que pourrait offrir cet objet, lui imprime un caractère de nouveauté et d'originalité capable par lui seul de décider les préférences de l'acheteur (Paris, 1er juin 1892, Clanchet, Pataille, 92 238); 5° que, dans tous les cas, sont souveraines les constatations de l'arrêt qui déclare que les modèles de perles cannelées, déposées par le demandeur au conseil des prud'hommes, ne sauraient constituer une combinaison de lignes ou de couleurs donnant aux objets une physionomie propre et un véritable caractère d'originalité, et qui ajoute que, si l'invention de la cannelure intérieure, qui laisse la surface de la perle absolument lisse, pouvait être revendiquée par le dit demandeur, cette invention produisant un résultat industriel ne saurait être protégée par la loi du 18 mars 1806, mais pourrait seulement faire l'objet d'un brevet dans les termes de la loi

du 5 juillet 1844 ; les juges ont d'ailleurs la libre appréciation des preuves produites par les parties, et il n'appartient pas à la Cour de cassation de rechercher sur quels éléments de preuve ils ont formé leur conviction (Rej., 22 déc. 1893, Biardot, Pataille, 94.163).

35. *Quid* **de la sculpture industrielle ?** — En parlant jusqu'ici des modèles de fabrique, nous n'avons eu en vue que des produits industriels, dont la forme, pour être caractéristique, n'a rien qui la rattache à l'art du sculpteur comme, lorsque nous parlions des dessins de fabrique, nous n'entendions y comprendre que les dessins, incorporés à un produit industriel, et n'ayant aucun sens, aucune existence propre par eux-mêmes. Nous avons considéré les autres comme rentrant dans le domaine de la loi de 1793. On conçoit que, pour les modèles, il en doit être de même. En dehors de cette multitude d'objets, qui rentrent essentiellement dans ce que l'on désigne sous le nom d'*article de Paris*, il y a des objets d'un ordre en quelque sorte plus relevé et qui, tout simples qu'ils peuvent être, tiennent cependant de la sculpture, et forment ce qu'on peut appeler la sculpture industrielle.

Faut-il distinguer, parmi les œuvres de la sculpture, celles qui sont du domaine de l'art proprement dit et celles qui sont du domaine de l'art industriel ? Faut-il réserver aux premières la protection de la loi de 1793 concernant la propriété artistique, et la refuser aux autres ?

Ce que nous avons dit plus haut de l'application à la décoration des objets industriels d'un dessin artistique, trouve ici sa place. C'est même surtout à propos de la sculpture industrielle que la controverse s'est élevée. Les auteurs et la jurisprudence se sont épuisés en vains efforts pour établir cette distinction subtile entre l'art proprement dit et l'art industriel, comme s'il était sage ou seulement possible de la faire, comme s'il y avait plusieurs sortes d'art, comme si l'art, au contraire, n'était pas quelque chose d'unique comme le sentiment d'où il procède ? Sans doute, il revêt les formes les plus diverses, les plus imposantes et les plus humbles ; il est multiple dans ses aspects, qu'importe ! il reste *un* dans son essence. Ses manifestations varient à l'infini suivant les temps, suivant les milieux, suivant les

individus. Chaque époque a ses besoins, ses aspirations, ses goûts, ses tendances ; et les individus reçoivent directement l'effet de ces influences, qui se manifestent naturellement dans la production des œuvres sorties de leurs mains. Voilà pourquoi les œuvres de nos artistes ne ressemblent pas aux œuvres des artistes qui les ont précédés ; voilà pourquoi l'histoire de l'art se lie intimement à celle des peuples, l'éclaire et la complète. Mais la diversité de ces manifestations fait-elle qu'il y ait plusieurs arts, que l'art d'aujourd'hui ne soit plus l'art d'autrefois ? Qui voudrait, de bonne foi, soutenir cette monstrueuse hérésie ?

Après cela qu'importe le résultat ? Il sera peut-être grossier, vulgaire, informe ; il n'en sera pas moins une manifestation de l'art, au moins une aspiration vers lui.

C'est guidé par ces mêmes principes que Victor Cousin s'écriait devant la Chambre des pairs, à qui l'on proposait, en 1846, lors de la discussion d'un projet de loi sur notre matière, de distinguer la sculpture artistique et la sculpture industrielle : « Est-ce que, par hasard, la nature des objets
« d'art est déterminée par la destination arbitraire qu'on
« leur donne ou par le traité que fait nécessairement l'ar-
« tiste avec un industriel qu'on appelle un fabricant d'or-
« fèvrerie, de bronze ou de tapisserie (1) ? » Et, dans la même discussion, M. de Barthélemy disait à son tour :
« Diviser dans un modèle ce qui est industriel, et faire ré-
« gir par des lois différentes l'une ou l'autre partie du mo-
« dèle, cela ne nous avait paru ni juste ni possible, ni con-
« venable, nous persistons dans le même sentiment. Un
« modèle de bronze et d'orfèvrerie forme un tout qui de-
« mande une égale protection, quelle que soit d'ailleurs la
« différence de profession des artistes dont les dessins ou
« modèles ont contribué à le former (2). »

M. Wolowski a dit de même en termes excellents. « Qui
« pourrait, à une époque où l'art descend trop souvent aux
« proportions de l'industrie la plus vulgaire et où l'indus-
« trie s'élève si souvent jusqu'à l'art par la grâce, le fini, la
« perfection des formes, qui pourrait tracer une limite

(1) *Moniteur*, 1846, p 425 et s
(2) *Moniteur*, 1846, p 425 et s

« exacte entre les objets qui viendront se ranger sous cha-
« cune des deux catégories de l'industrie ordinaire, frap-
« pées également du caractère mercantile (1) ? »

V. Hugo, alors pair de France, posait à son tour cette question : « Bernard de Palissy était un potier ; Benvenuto
« Cellini était un orfèvre ; Michel-Ange et Raphaël ont con-
« couru pour le modèle d'un chandelier d'église, et les
« deux flambeaux ont été exécutés. Oserait-on dire que ce
« ne sont pas là des objets d'art (2) ? »

M. Dalloz dit enfin : « Toute œuvre de sculpture est une
« œuvre de l'intelligence, quelle que soit son application.
« Certainement, il y a un art élevé et un art vulgaire ; mais
« c'est le fait de la critique et du goût de classer les objets
« de sculpture dans l'une ou l'autre de ces catégories, et
« cela est aussi impossible à la législation qu'à la jurispru-
« dence (3). »

La distinction est impossible en fait, et, en droit, elle n'est pas dans la loi ; nous pensons donc, sans hésitation, qu'en matière de sculpture, même lorsqu'elle est appliquée à l'industrie, la loi de 1806 ne saurait être invoquée. C'est la loi de 1793, loi protectrice de la propriété artistique, qui protège toutes les œuvres de la sculpture, sans distinction entre l'art proprement dit et l'art industriel.

M. Vaunois applique naturellement ici sa théorie des dessins de fabrique, et professe que la sculpture industrielle, tout artistique qu'elle peut être, n'est protégée que par la loi de 1806. Il fait toutefois une concession. Il admet que l'œuvre, entre les mains de l'artiste, est bien une œuvre d'art et qu'elle reste une œuvre d'art ; si un fabricant, avec l'assentiment de l'artiste, l'utilise pour un emploi industriel, cet emploi ne modifie pas le caractère de l'œuvre, œuvre d'art à la naissance, elle reste œuvre d'art après son utilisation industrielle. Cette œuvre demeure, dans tous les cas, soumise à la loi de 1793, et l'industriel, ayant cause de

(1) *Journal des économistes*, t. 16
(2) *Moniteur*, 1846, p. 425 et s.
(3) Dalloz, v° *Industrie*, n° 394 — V. aussi notre *Traité de la propr. litt. et artist.*, n° 78 — V. encore Renouard, t. 2, p. 81 ; Gastambide, p. 361 ; Rendu et Delorme, n° 887 ; Blanc, p. 249 ; Pataille, 75 286

l'artiste, n'a pas un droit différent de celui de l'auteur ; il peut invoquer comme lui la loi de 1793 et n'en peut invoquer une autre. C'est excellemment dit. En revanche, l'artiste a-t-il donné, dès l'abord, à son œuvre une forme qui la prédispose à un emploi industriel, c'en est fait ; il ne peut invoquer que la loi de 1806. En d'autres termes, si l'emploi industriel d'une œuvre d'art ne vient qu'après coup, il faut appliquer la loi de 1793, parce que l'œuvre aura été un moment purement artistique ; l'artiste a-t-il au contraire envisagé dès le principe la possibilité d'un emploi industriel, c'est la loi de 1806 qui doit être appliquée. A ce compte, ces merveilleux étains qui, sous la forme de vases, d'amphores, d'aiguières, renouvellent un genre longtemps négligé et sont, de nos jours, la gloire de quelques grands artistes, seraient, d'après M. Vaunois, de purs modèles de fabrique. M. Vaunois ajoute, il est vrai, et on ne saurait le contredire : « la distinction pourra sembler illogique, et difficile à préciser dans nombre de cas », mais il s'en console aussitôt en songeant « qu'aucun des systèmes proposés n'échappe à ce reproche (1) » Il nous pardonnera de ne nous avoir pas converti à ses idées.

86 Jurisprudence (2). — Il a été jugé en ce sens : 1° que la propriété des œuvres de sculpture est garantie par la loi du 19 juillet 1793, aussi bien que celle des œuvres de littérature, musique, peinture, dessin ou gravure, sans qu'il soit nécessaire d'opérer le dépôt prescrit par ces derniè-

(1) V Vaunois, *Dessins et modèles de fab*, nos 69 et suiv
(2) V encore Paris, 9 fev 1832 (il s agissait de panonceaux de notaire), *Gaz Trib*, 25 mars, Paris, 5 nov 1838 (modèles de salières), Trib corr Toulouse, 22 déc 1835, Fréquant (chenets de fonte à tête de cheval), Gastambide, p 365, Bordeaux, 21 janv 1836, Morise (marteaux de porte représentant un dauphin frappant sur une coquille), Gastambide, p 387, Trib comm Seine, 18 oct 1843 (pipes dites chinoises), *le Droit*, 19 oct, Paris, 6 mars 1834 (porte-montre en bronze), Sir, 37 2 84, Trib civ Seine, 2 juin 1838 (boutons pour habit de chasse à tête de sanglier), *le Droit*, 3 juin, Paris, 24 mai 1837 (porte-cigare en forme de corne d abondance), Petit, Sir, 37 2 286, Bruxelles, 31 janv 1863 (boutons de porte et crémones de croisée), *Propr industr*, n° 285, Trib civ Seine, 13 sept 1826 (balancier de pendule représentant l A-mour sur une escarpolette), *Gaz Trib*, 24 sept, Cass belge, 5 nov 1860, Sermon (appareil à gaz), Pataille, 65 74, Paris, 19 déc 1862, Robineau (médailles de religion), Teulet, 63 94

res ; il n'y a pas lieu de distinguer, à cet égard, entre les objets de sculpture destinés à l'industrie (dans l'espèce, des modèles d'anses et de pieds en bronze pour cafetières, théières et réchauds) et ceux qui restent dans le domaine exclusif des beaux-arts (Rej., 21 juill. 1855, Jouvencel, Pataille, 55 73) ; 2° que des ornements sculptés (dans l'espèce, un porte-pincettes) peuvent constituer une propriété artistique protégée par la loi du 19 juillet 1793, encore bien qu'ils auraient une destination purement industrielle ; en pareil cas le premier éditeur en conserve la propriété, indépendamment de tout dépôt (Trib. comm. Seine, 13 oct. 1859, Bion, Pataille, 60.423) , 3° que des poignées de sabres, d'épées et couteaux de chasse, présentant un cachet artistique, doivent être rangés dans la catégorie des bronzes d'art, et constituent une propriété privée protégée par la loi du 19 juillet 1793, sans qu'il soit nécessaire de faire le dépôt prescrit par cette loi ni celui prescrit par la loi de 1806 pour les dessins de fabrique ; en conséquence, le fabricant qui a acheté ces modèles ou les a fait composer dans ses ateliers a une action correctionnelle en contrefaçon contre ceux qui les reproduisent par voie de surmoulage (Paris, 12 déc. 1861, Delacour, Pataille, 62 61) ; 4° que des modèles d'orfèvrerie peuvent, par la pureté de leur forme et par leurs ornements, constituer une propriété artistique, et il y a contrefaçon de la part du fabricant qui, au lieu de s'inspirer de sa pensée personnelle et des types connus, copie le modèle d'un autre fabricant, de manière à établir une confusion entre les deux produits (Paris, 8 mars 1866, Christofle, Pataille, 66 236) ; 5° que l'application de l'œuvre artistique à un objet usuel (dans l'espèce un baromètre en bois sculpté) n'empêche pas que la protection de la loi 1793 ne lui soit acquise entre les contrefacteurs (Trib. corr Seine, 22 avr. 1880, Picard, Pataille, 84.353); 6° que des bas-reliefs obtenus, au moyen de matrice et à l'aide de la frappe, en cuivre repoussé, et formant de petits tableaux destinés à être accrochés pour servir d'ornementation, ont par leur nature et leur destination le caractère d'une œuvre essentiellement artistique dont la propriété est conservée en dehors de tout dépôt en vertu de la loi du 19 juillet 1793, en conséquence, quels que soient le nombre des exem-

plaires livrés au commerce, le moyen mécanique employé pour arriver à leur reproduction et le plus ou moins de perfection des exemplaires mis en vente, on ne saurait considérer ces objets comme des modèles de fabrique au sens de la loi de 1806 (Paris, 25 fév. 1888, Lambert, Pataille, 90.172) ; 7° que la reproduction en simili-bronze d'une œuvre de sculpture (duellistes modernes) est protégée par la loi de 1793, et ces industriels, cessionnaires du droit de reproduction de l'œuvre en bronze imitation peuvent poursuivre les contrefacteurs devant le tribunal correctionnel (Paris, 16 nov. 1893, Masse, Pataille, 94.63); 8° qu'une œuvre de sculpture, telle qu'un modèle de mains pour marteau de porte est protégée par la loi du 19 juillet 1793, comme toute œuvre des beaux arts et indépendamment de tout dépôt ; l'utilisation industrielle et commerciale de l'œuvre ne lui enlève pas son caractère et n'oblige pas le fabricant à déposer le modèle en conformité de la loi du 18 mars 1806; la propriété d'une pareille œuvre peut être invoquée par le fabricant, cessionnaire de l'artiste, comme par l'artiste lui-même (Lyon, 9 déc. 1891, Bérault, Pataille, 92.162); 9° que la protection, accordée par la loi du 19 juillet 1793 à toute création, soit des arts proprement dits, soit des arts appliqués à l'industrie, s'étend à la propriété des dessins destinés à être reproduits en relief. Vainement opposerait-on la nature usuelle du produit, la simplicité du dessin et l'absence même d'ornementation (dans l'espèce, un poêle ovale à four), lorsqu'il est établi que ce produit porte en lui un caractère d'individualité propre, et que d'ailleurs son auteur a manifesté, par le dépôt du dessin au conseil des prud'hommes, l'intention de s'en réserver la propriété (Cass., 2 août 1854, Vivaux, Pataille, 56.6).

87. Jurisprudence contraire (1). — Il a été jugé en sens contraire : 1° que des modèles de balcons et d'ornements en fonte constituent une propriété pouvant donner lieu à une instance en contrefaçon, en vertu de la loi du 18 mars 1806, si, d'ailleurs, le dépôt des dessins en a été effectué au conseil des prud'hommes, conformément à

(1) V. Cass., 25 nov. 1881, Pérille, Pataille, 82.138. — Comp. Paris, 24 mai 1837, Petit, Sir., 37.2.286.

cette loi (Aix, 23 janvier 1867, Rochette, Pataille, 68 107 ; 2° qu'un ornement décorant une pipe ne peut être classé dans les œuvres d'art et rentre dans ce que la loi dénomme dessin de fabrique ; à ce titre, il ne peut être protégé qu'à la condition d'avoir été déposé conformément à la loi de 1806 (Paris, 9 mai 1853, Fiolet, Dall., 54 2 49) ; 3° qu'on ne saurait réputer œuvre d'art, dans le sens de la loi du 19 juillet 1793, une sculpture destinée uniquement à une exploitation commerciale et mercantile, par exemple une sculpture devant servir à l'ornementation de vases-carafes, soit en verre, soit en porcelaine, de pareilles sculptures doivent être assimilées à des dessins de fabrique, et, par suite, les inventeurs ou les propriétaires doivent en faire le dépôt préalable, s'ils veulent s'en assurer la propriété exclusive (Paris, 3 août 1854, Ricroch, Pataille, 55 30) ; 4° que, si la loi du 19 juillet 1793 protège toutes les créations, soit des arts proprement dits, soit des arts appliqués à l'industrie, et si cette protection s'étend à la propriété des dessins destinés à être reproduits en relief, sans qu'il y ait lieu de s'arrêter à la nature usuelle du produit, ce n'est qu'autant que l'auteur du dessin a entendu s'en réserver la jouissance exclusive et a fait, pour manifester cette intention, tout ce que lui permettait la nature des choses ; en conséquence, l'auteur des dessins destinés à être reproduits en relief par voie de fabrication industrielle est non recevable dans son action en contrefaçon, lorsqu'il n'en a pas fait le dépôt, conformément à l'art 15 de la loi du 18 mars 1806 (Cass , 28 juillet 1856, Ricroch, Pataille, 56 237) ; 5° qu'un objet sculpté, mais ayant un but industriel et destiné à être reproduit indéfiniment par le moulage, doit être rangé dans la catégorie des dessins et modèles de fabrique : spécialement, si des produits industriels, tels que enciers, pelotes et poudrières, peuvent, à raison de leurs formes et des ornements particuliers qui les distinguent, constituer une propriété privée, c'est à titre de modèles de fabrique et non d'œuvres d'art ; mais la propriété exclusive ne peut en être revendiquée qu'autant qu'ils ont fait l'objet d'un dépôt préalable au conseil des prud'hommes, soit en nature, soit en dessin, conformément à la loi du 18 mars 1806 (Paris, 12 mars 1870, Latry et Cie, Pataille, 70.260).

37 bis Jurisprudence (*suite*) — Il a encore été jugé : 1° qu'un modèle créé dans un but industriel, quel que soit son mérite, doit être rangé dans la catégorie des dessins de fabrique, et, dès lors, n'est protégé qu'autant qu'il a été préalablement déposé au conseil des prud'hommes : spécialement, il en est ainsi d'un objet en bronze, tel qu'une lanterne d'antichambre (Trib. civ. Seine, 30 mai 1877, Aigon, Pataille, 77.287) ; 2° que la protection, accordée par la loi du 19 juillet 1793 à la propriété des ouvrages de littérature et de gravure ou de toute autre production de l'esprit ou du génie qui appartient aux beaux-arts, ne peut être étendue à des objets qui, tels que des galeries de foyer en cuivre poli, sans figures ni ornements sculptés, ne présentent dans leur forme aucune originalité et constituent de simples produits industriels ; les modèles de fabrique, qu'ils se rattachent ou non à la sculpture industrielle, sont régis, à défaut d'une loi spéciale, par la loi du 18 mars 1806 et sont, par suite, soumis à l'obligation du dépôt exigé par l'art 15 de cette loi, ce dépôt, d'ailleurs, pouvant être effectué sous forme d'esquisse, à défaut d'un exemplaire de l'œuvre elle-même (Trib civ. Charleville, 7 mars 1879, Chuchoin, Pataille, 82 251) ; 3° que, du reste, la forme particulière et même nouvelle donnée à des flacons appropriés à un produit spécial ne saurait, en l'absence de dessins ou reliefs artistiques, conférer une propriété privée, ni comme œuvre d'art, ni comme dessin ou modèle de fabrique ; il en est ainsi, même alors que cette forme aurait un but et un résultat industriels ; en conséquence, en admettant que le fait, par des concurrents, d'imiter cette forme pour débiter le même produit, doive être considéré comme constituant une concurrence déloyale, il ne saurait constituer un délit donnant ouverture à une action correctionnelle (Paris, 19 novembre 1863, Laverdet, Pataille, 64 56) ; 4° que des jouets automatiques, ne présentant pas le caractère de véritables œuvres d'art, échappent à la loi du 19 juillet 1793, et ne peuvent être protégés que par la loi du 18 mars 1806 comme modèles de fabrique (Paris, 31 oct. 1889, Vichy, Pataille, 90.161) ; 5° que des produits industriels destinés uniquement à être livrés au commerce, comme des croix et leurs attributs ou accessoires sont pro-

tégés par la loi de 1806 et non par la loi de 1793 (Trib. civ. Lyon, 6 août 1885, Vve Perrin, Pataille, 90.164).

CHAPITRE IV

CONDITIONS CONSTITUTIVES DU DROIT.

Sect. I^{re}. — De la nouveauté.
Sect. II. — De l'application nouvelle

SECTION I^{re}
De la nouveauté

SOMMAIRE

38. Caractères de la nouveauté — 39 Opinion de M Alcan — 40 Opinion de M. Michaud — 41. *Jurisprudence.* — 42 *Jurisprudence* (suite). — 43. *Quid* de l emprunt fait à la nature — 44 Nécessité d un fait antérieur identique pour détruire la nouveauté. — 44 *bis Jurisprudence*. — 45 Le juge doit apprécier l'ensemble du dessin — 46 Le juge apprécie souverainement la nouveauté. — 47 Etendue du droit de propriété sur un dessin nouveau

38. Caractères de la nouveauté. — L'invention est le fondement indispensable de la propriété intellectuelle, quel que soit son objet ; elle en est même la raison d'être. La société ferait un marché de dupe, si elle consacrait un droit, un monopole, si elle accordait une protection, sans rien recevoir en échange ; cela est vrai en matière de dessin de fabrique, comme en toute autre matière, et, bien entendu, ce que nous disons du dessin de fabrique s'applique nécessairement au modèle. Le rapporteur de la loi, Regnault de Saint-Jean-d'Angely, disait du reste expressément, que la loi avait pour but de protéger « ceux qui
« *inventent* ou *perfectionnent* la partie de la fabrication qui
« appartient aux arts du dessin... ».
Le dessin n'est donc protégé que s'il est nouveau ; néan-

moins la loi n'exige pas, ne peut exiger une nouveauté absolue.

« Les œuvres humaines, comme le dit très bien M. Phi-
« lipon, s'inspirent toutes plus ou moins des œuvres qui
« les ont précédées dans la suite des temps, et la nouveau-
« té, ou ce qui paraît tel, n'est jamais que la combinaison
« originale d'éléments connus, le rapport nouveau sous
« lequel on envisage des choses anciennes (1). »

Les filets, les rayures, les palmes, par exemple, ne présentent séparément rien qui soit d'une conception neuve ; il n'en est pas moins certain que l'agencement, la disposition particulière de ces éléments connus, leurs proportions respectives, la diversité de leurs nuances, peuvent constituer une création nouvelle. Cela ressortait déjà de la définition que nous avons admise, et qui s'attache avant tout au cachet d'individualité, résultant, pour un objet quelconque, du dessin qui y est appliqué.

Ce principe est parfaitement mis en lumière par une décision du Tribunal de commerce de Lyon, dans laquelle on lit : « C'est bien à tort que l'on voudrait soutenir qu'un
« bouquet, une fleur ne sont pas une invention, parce que
« de tout temps on a fait des fleurs et des bouquets ; c'est
« au contraire dans ce genre de dessin, que chaque dessi-
« nateur a le droit d'avoir son cachet, soit par l'arrange-
« ment de la fleur, soit par diverses saillies du bouquet
« qui permettent aux nuances de se combiner d'une ma-
« nière plus heureuse ; cela est tellement évident qu'un
« nombre indéterminé de dessinateurs travaillant tous à
« produire un bouquet, une fleur, ne sauraient se rencon-
« trer identiquement (2). »

La nouveauté d'un dessin peut encore résulter de l'armure, du mode de tissage (3), de l'assemblage de plusieurs tissus, de la combinaison d'un fond avec des fils disposés à la surface. Par exemple, dans l'industrie des tulles, il est de principe que, pour apprécier un dessin, il ne faut pas séparer les fils apparents destinés plus particulièrement

(1) V. Philipon, n° 38.
(2) Trib. comm. Lyon, 18 mars 1861, Watine, *Propr. indust.*, n° 175.
(3) V. Blanc, *Propr. indust.*, n° 187.

à rendre la pensée de l'artiste, du fond, tulle ou blonde, qui les supporte, ce fond, par les dispositions qui lui sont propres, prenant lui-même fréquemment part au dessin proprement dit.

Il suffit quelquefois de la modification, la plus insignifiante en apparence, pour changer absolument l'aspect d'un dessin et par conséquent pour créer un dessin nouveau. Il ne faut donc pas se préoccuper de la modification en elle-même ; il faut considérer la physionomie particulière qu'elle donne au dessin.

On peut dire, en effet, avec une grande justesse qu'il en est du dessin de fabrique comme du visage de l'homme. Tout visage se compose des mêmes éléments, placés invariablement dans le même ordre, et pourtant il n'y a pas au monde deux visages qui se ressemblent absolument, parce qu'il n'y a pas deux visages qui aient la même physionomie. Il n'en est pas autrement des dessins de fabrique ; avec les mêmes éléments, placés dans le même ordre, on peut obtenir des aspects complètement différents, des physionomies parfaitement distinctes ; il suffit de varier, même légèrement, les proportions ou les nuances.

La physionomie est donc avant tout, sinon uniquement, ce qu'on doit considérer dans un dessin de fabrique.

39. Opinion de M. Alcan sur les caractères de la nouveauté. — La doctrine industrielle n'est pas moins explicite sur ce point ; M. Alcan, l'éminent et regretté professeur de matières textiles au Conservatoire des arts et métiers de Paris, s'exprimait ainsi dans une consultation : « La nouveauté de ces sortes d'objets, dit-il, réside sur-
« tout dans l'arrangement et la combinaison d'une façon
« particulière de lignes, de formes, d'éléments connus,
« dont le groupement peut donner un produit plus ou
« moins avantageux. Une légère modification dans l'en-
« trelacement des fils suffit parfois pour obtenir un cachet
« spécial ou, comme on l'a dit, une physionomie particu-
« lière. La non-nouveauté ne doit être déclarée que sur la
« préexistence de dessins identiques à ceux contre lesquels
« ils sont invoqués (1). »

(1) V. *Propr. Indust.*, n° 187.

40. Opinion de M. Michaud — M. Michaud, ancien fabricant et dessinateur de fabrique, professeur de matières textiles, qui fut souvent nommé expert dans ces sortes d'affaires, est du même avis : « On entend, dit-il, par des-
« sin industriel l'effet d'ensemble, la physionomie que pro-
« duit la disposition. Aussi tout est important dans les
« dessins de fabrique ; la plus minime différence dans la
« disposition peut modifier la physionomie et lui donner
« un caractère distinct et privé. Rien n'y est indifférent
« C'est pourquoi il est d'usage de ne considérer, comme
« antériorités, que des dispositions absolument identi-
« ques (1). »

41. Jurisprudence. — Il a été jugé à cet égard : 1° que, quoique les dessins des châles de l'Inde rentrent, par leur origine étrangère, dans le domaine public, si un fabricant, en s'inspirant à cette source commune, fait subir une transformation à un dessin, soit par des additions, des corrections ou des combinaisons particulières, il en résulte une création nouvelle qui constitue une œuvre personnelle, et dès lors, est susceptible d'une propriété exclusive (Trib. comm Seine, 7 juin 1843, Hébert (2), Dall., 43 2.135); 2° que, si les rayures, filets et encadrement ne présentent pas, d'une manière détachée, une conception neuve, il restera toujours évident que l'agencement, la disposition entre eux de ces éléments connus constitueront une propriété, la seule qui, dans l'état actuel de la fabrique, puisse se concevoir : spécialement des dessins d'indienne, quoique puisés dans le domaine public, peuvent, par leur agencement et leurs dispositions, constituer une nouveauté, une sorte d'invention dont la contrefaçon doit être réprimée (Rouen, 17 mars 1843, Barbet, Dall., 43.2.135) ; 3° qu'il y a création d'un dessin de fabrique, au sens légal, dans le fait d'assembler des tissus déjà connus, mais combinés de manière à produire un effet nouveau : spécialement, il y a création d'un dessin de fabrique nouveau dans le fait d'assembler du satin et du velours épinglé pour faire un nou-

(1) V. Propr indust, n° 187.
(2) V. aussi Paris, 27 février 1844, même affaire, Moniteur des prud'-
hommes, 15 mars.

veau genre de rubans (Lyon, 9 juillet 1847, *Le Droit*, 21 juillet); 4° que, s'il est constant que des palmes, en tant qu'éléments de dessin de fabrique, sont dans le domaine public, il n'en résulte pas moins qu'il est possible de composer avec ces éléments connus, par des dispositions spéciales, des colorations variées, des rapports différents de leurs nuances avec celles des fonds sur lesquels ils sont posés, des dessins nouveaux, susceptibles de devenir une propriété exclusive (Paris,16 août 1843,Lepley-Vardon (1), Blanc, p. 331); 5° qu'une disposition nouvelle et particulière de lignes droites et parallèles, au moyen de leur arrangement entre elles et de la combinaison des couleurs et des nuances (dans l'espèce, un damier ou écossais nuancé de couleurs et combiné avec un effet d'armure), doit être considérée comme dessin nouveau, bien que les éléments généraux en soient depuis longtemps dans le domaine public (Paris, 7 juin 1844, Eggly-Roux, Blanc, p. 321).

41 bis. Jurisprudence (*suite*) — Il a encore été jugé : 1° qu'encore bien que les éléments d'un ruban pris isolément, tels que le fond satin, les filets intérieurs de coton formant boyaux, le tramage maïs, soient dans le domaine public, on doit reconnaître que, par un certain assemblage des armures et tel arrangement des rayures et des couleurs, on peut arriver à une disposition qui, sans être une invention proprement dite, constitue une nouveauté susceptible de propriété (Lyon, 25 nov. 1847 (2), Barlet, Dall., 48.2. 198) ; 2° que toute représentation d'une forme, d'une figure quelconque, constitue un dessin, et un dessin de fabrique n'est pas nécessairement une forme ou une figure déterminée par des signes, mais peut être constitué par une combinaison de couleurs, l'art d'employer celles-ci, de les combiner et de les assembler en un tout harmonieux, doit être classé dans les arts du dessin : spécialement, un ruban en velours nacré à effet changeant, encore que ses éléments pris séparément seraient du domaine public, n'en constitue pas moins dans son ensemble une nouveauté suscepti-

(1) V. aussi Trib. comm. Calais, 6 nov. 1860, Gaillard, Pataille, 61. 219.

(2) V. aussi Lyon, 25 mars 1846, Lecomte, Dalloz, 48.2.198.

ble de propriété privative (Lyon, 16 mai 1854, Serre, Su., 54 2 708), 3° qu'il y a propriété nouvelle et invention, lorsqu'on a choisi, dans le domaine public, des parties de dessin pour les combiner et arranger d'une manière particulière, afin de composer un ensemble nouveau, que la combinaison de ces éléments, qui est le fruit du travail et du goût de l'auteur, appartient évidemment à celui qui l'a conçue et constitue de son chef une propriété nouvelle (Gand, 4 nov. 1853, Nyssen, Dall., 54 5.610) ; 4° qu'il importe peu que le dessin se compose d'éléments depuis longtemps connus, si, par la manière dont ils sont combinés, ils présentent un aspect particulier, et donnent à l'étoffe un cachet spécial qui en fait une nouveauté (Caen, 30 août 1859, Puildieu, Pataille, 62 256) ; 5° que, pour être composé d'éléments connus, le dessin n'est pas moins nouveau, lorsque l'agencement ou la distribution de ces éléments a pour résultat de leur imprimer un cachet de nouveauté ; il en est spécialement ainsi d'un ruban qui, par la réunion nouvelle d'un dessin et d'une armure séparément connus, affecte un caractère propre, une forme à lui, une manière d'être particulière qui en font un produit nouveau (Rej., 29 avril 1862, Gerinon, Pataille, 62 195) ; 6° que, si toute combinaison de lignes et de couleurs, et spécialement des tresses composées de ficelles grises, enlacées sur des brins de rotin noir et destinées à recevoir des flacons, peuvent constituer un dessin de fabrique, le dépôt qui en est fait ne peut conférer un droit de propriété qu'autant que la combinaison revendiquée est réellement nouvelle, et il ne peut y avoir contrefaçon qu'autant que c'est cette combinaison même qui a été usurpée (Paris, 27 nov. 1863, Defer, Pataille, 64 38).

42 Jurisprudence (*suite*). — Il a été jugé de même : 1° que la combinaison nouvelle d'éléments connus, telle que la réunion de deux armures connues, constitue un dessin de fabrique susceptible d'être protégé dans les termes de la loi de 1806, lorsqu'elle donne à cette étoffe un aspect et une contexture particuliers, qui en font une nouveauté (Lyon, 17 mars 1870, Mantoux, Pataille, 73,111) ; 2° que ce qui fait le dessin de fabrique, ce qui constitue sa nouveauté, c'est l'aspect nouveau, original qu'il présente,

alors même que les éléments dont il se compose seraient antérieurement connus ; en conséquence, conformément à l'opinion des auteurs, la plus minime différence dans la disposition ou l'entrelacement des fils peut, en modifiant la physionomie du dessin, constituer un dessin nouveau, et, par suite, il est de règle qu'on ne doit considérer comme antériorités que des dispositions identiques : spécialement, bien que la peluche et le tour anglais soient connus depuis bien longtemps, il y a lieu de déclarer nouvelle la disposition d'un ruban composée pour la première fois de trois bandes peluche, séparées par deux bandes du tour anglais formant bien la grille (Lyon, 27 mai 1879, Rebourg, Pataille, 81 42) ; 3° que la nouveauté d'un modèle ou d'un dessin de fabrique réside surtout dans l'arrangement et la combinaison, d'une façon particulière, de lignes, de formes, d'éléments qui peuvent être connus, mais dont le groupement et l'agencement peuvent donner un produit d'un cachet spécial ou d'une physionomie particulière ; on ne peut dès lors considérer comme antériorité, que des dispositions complètement identiques (Trib. civ. Seine, 27 août 1879, Romeuf, Pataille, 80.110) ; 4° mais que la juxtaposition d'éléments déjà connus, et tombés dans le domaine public ne peut conférer à son auteur une propriété exclusive, qu'autant que de leur agencement résulte un dessin nouveau : spécialement, la simple juxtaposition, dans une dentelle, des trois éléments simples suivants : des olives, des étoiles et des crêtes, reconnus tombés depuis longtemps dans le domaine public, ne constitue pas un dessin nouveau (Nancy, 2 février 1858, Chardot, Pataille, 58 209).

42 bis. Jurisprudence (*suite*). — Jugé encore : 1° qu'un objet déposé régulièrement, spécialement un plissé qualifié de *Fraise Henri II*, bien que composé d'éléments connus et journellement employés dans le commerce, peut constituer une propriété privative alors qu'il présente un aspect nouveau, distinct, reconnaissable et qu'il a une physionomie propre et particulière, une individualité originale (Trib. com. Seine, 11 août 1884, Tabourier, Pataille, 88.181) ; 2° qu'il faut considérer comme nouveau et susceptible de propriété privative, le dessin de fabrique qui,

exécuté d'après des motifs antérieurement connus et tombés dans le domaine public, présente néanmoins un aspect original (C Douai, 24 mai 1887, Lenique (1), Pataille, 88. 153) ; 3° qu'il faut voir un modèle de fabrique dans un objet (un éventail) qui présente réunis trois éléments jusque-là employés séparément, et qui, par la disposition spéciale donnée à son ensemble, a son caractère et son aspect propres (Paris, 21 fév. 1888, Vve Ettlinger, Pataille, 89-183) ; 4° que la loi du 18 mars 1806 ne protège que les modèles de fabrique qui ont une individualité propre et se distinguent par leur nouveauté et leur originalité. N'ont pas ce caractère des chéneaux qui ressemblent à peu de chose près dans leur forme générale à tous ceux antérieurement connus, et n'en diffèrent pas par une disposition particulière ou par une ornementation les rendant plus agréables à l'œil (Rouen, 18 janv. 1892, Bigot-Renaux, Pataille, 94.40) ; 5° que d'ailleurs l'arrêt, qui constate que des dessins et modèles par leurs traits principaux et secondaires, par leur couleur et leur ornementation aussi bien que par leur forme caractéristique, présentent un cachet d'individualité qui leur assure un droit privatif et ne permet pas de soutenir qu'ils soient tombés dans le domaine public, exprime le caractère de nouveauté par des motifs suffisamment explicites, alors surtout que les juges du fond n'ont pas été par des conclusions spéciales provoqués à donner des explications plus détaillées (Rej., 21 mars 1884, Dall., 85.1.181)

43. *Quid de l'emprunt fait à la nature ?* — On peut supposer que le dessin ou le modèle sera la représentation, la copie d'un objet existant dans la nature. Ce sera, si l'on veut, une fleur, une branche d'arbre, un animal. Est-ce que le fait de cet emprunt fera périr le droit privatif ? Pourra-t-on imiter, contrefaire librement cette fleur, cette branche, cet animal, sous prétexte qu'ils existent tels dans la nature ? Évidemment non ; c'est le cas de dire que la nature pose pour tout le monde ; chacun reste assurément libre de la copier ; mais, pas plus en notre matière que

(1) V. aussi Douai, 27 janv. 1887, *Rec. arr. Douai*, 87 61 ; Douai, 24 mai 1887, *Rec. arr. Douai*, 87.257.

lorsqu'il s'agit de propriété artistique, on ne peut copier la copie qui est l'œuvre d'autrui. En effet, le même objet copié par deux personnes différentes donnera deux dessins qui ne se ressembleront pas complètement ; il y aura toujours quelque point par où l'individualité de chacune de ces personnes se révèlera, se trahira. Or, c'est l'individualité ainsi donnée au dessin qui, en en faisant une œuvre nouvelle, crée le droit de propriété

Jugé en ce sens 1° que le fait qu'un modèle de fabrique reproduise soit un animal existant dans la nature, soit un objet livré de tout temps à l'usage général, tel qu'un faisan ou un chapeau, n'empêche pas qu'il ne puisse être l'objet d'un droit privatif, si le modèle a été individualisé à raison de l'attitude ou de la forme caractéristique que leur a imprimée l'inventeur (Paris, 17 janvier 1883, Aucoc (1), Pataille, 83.71) ; 2° que la loi protège le dessin lorsqu'il est une reproduction personnelle et individuelle d'un objet, fût-il dans le domaine public (Besançon, 13 juill. 1892, Pataille, 94.109) ; 3° mais qu'il ne saurait y avoir création d'un modèle nouveau dans le fait, par une reproduction (la servile et grossière de la nature, d'emprunter à un insecte bête à bon Dieu) sa structure, ses lignes et sa couleur pour en faire un jouet (Paris, 20 janvier 1898, *Le Droit*, 24 mars).

44 Nécessité d'un fait antérieur identique pour détruire la nouveauté. — Nous avons montré que, dans la matière des dessins de fabrique, la nouveauté était la condition première et essentielle du droit privatif, mais que la nouveauté résidait avant tout dans l'ensemble, dans l'aspect du dessin. Nous en avons conclu, avec la jurisprudence, que la combinaison d'éléments connus suffisait à constituer un dessin nouveau, et nous avons tâché de faire bien comprendre qu'une modification, en apparence insignifiante, changeait parfois la physionomie du dessin et lui donnait le caractère, le cachet de la nouveauté. Cela étant, on comprendra facilement que, dans notre matière, la nouveauté du dessin ne peut être combattue que par un fait

(1) V. Rej., 21 mai 1884, même affaire, Pataille, 85 56. — V. aussi Paris, 9 mai 1895 et 29 juillet 1898, Keller frères, Pataille, 95.154 et *Gaz. Trib.*, 28 août.

antérieur identique. C'est ce qu'exprimaient déjà MM. Alcan et Michaud dans les passages que nous avons cités, et nous devons le répéter en y insistant. Ici, on ne peut se contenter d'un à peu près ; il faut, dans l'antériorité, trouver une identité. Voilà le principe qui doit guider le juge dans l'examen et dans l'étude qu'il fait des antériorités.

44 bis. Jurisprudence. — Il a été jugé en ce sens : 1° qu'on ne saurait opposer comme antériorité à un dessin de dentelle, qui se compose d'un fond sur lequel jouent les fils, un dessin dont le fond est différent ou qui n'a pas de fond du tout sous les fils (Paris, 25 avril 1861, Mallet, *Propr. industr*, n° 175) ; 2° qu'on ne saurait opposer comme antériorité à un dessin de fabrique, qui est composé de la combinaison de deux armures connues, une étoffe présentant une combinaison analogue, mais qui diffère essentiellement de la première par l'envers, lié en taffetas et non en serge, ce qui donne un toucher plus rude et moins convenable à la vente (Lyon, 17 mars 1870, Mantoux, Pataille, 73.111), 3° qu'un dessin ne perd pas son caractère de nouveauté, par cela seul que des dessins analogues ont été exécutés antérieurement au dépôt ; il faut qu'il y ait identité entre le dessin déposé et le dessin antérieur (Trib. corr. Seine, 28 février 1877, Dame Fourmy-Loriot, Pataille, 77. 174), 4° qu'un dessin annexé à la description d'un brevet, ne saurait être invoqué comme une antériorité faisant échec à la nouveauté d'un modèle de fabrique ultérieurement déposé, alors, d'une part, que ce dessin ne reproduit qu'une partie du modèle et que, d'autre part, il n'apparaît pas qu'il ait été suivi d'une réalisation industrielle (Paris, 15 mars 1879, Saulter, Pataille, 79 360) ; 5° que le témoignage d'un individu prétendant avoir fabriqué le modèle longtemps avant le dépôt, ne suffit pas par lui seul, en l'absence de toute facture, de toute pièce, pour établir que la création revendiquée appartenait au domaine public (Trib. corr. Seine, 12 février 1885, Fayet, Pataille, 85.214).

45. Le juge doit apprécier l'ensemble du dessin. — Puisque c'est une règle certaine que la nouveauté du dessin peut résulter de la réunion, de la combinaison d'éléments connus, il en faut conclure que le juge ne peut trancher légalement la question de nouveauté qu'à la condition

d'apprécier non seulement les éléments isolés, mais leur ensemble. Le juge manquerait donc au premier de ses devoirs s'il n'envisageait pas l'ensemble des éléments, l'ensemble du dessin. L'évidence de cette proposition est si claire qu'il serait oiseux d'y insister.

Jugé en ce sens 1° que, pour arriver à formuler sa décision sur la nouveauté d'un dessin de fabrique, le juge du fond doit interroger les divers éléments du dessin, soit pris isolément, soit dans leur ensemble (Rej., 1er mai 1880, Simonnot-Godard, Pataille, 81 174), 2° que le tribunal, saisi d'une demande en contrefaçon d'un dessin de fabrique, doit apprécier l'ensemble de ce dessin et non les parties prises séparément ; il s'ensuit qu'il n'y a point à s'arrêter à la preuve offerte du défaut de nouveauté, quand cette offre de preuve est présentée de manière à scinder les éléments divers qui ont contribué à la composition du dessin (Trib. comm. Saint-Etienne, 1er octobre 1850, Donzel, Blanc, p. 330), 3° qu'un modèle de fabrique n'est pas nouveau, et par conséquent ne saurait être valablement déposé, lorsqu'il ne diffère que par des détails presque imperceptibles des modèles analogues du domaine public. Spécialement un modèle de table-banc pour école n'est pas déposable, lorsque sa forme générale et ses dimensions étaient connues et qu'il se distingue seulement par des nervures presque imperceptibles pouvant ajouter à son élégance (Besançon, 2 fév. 1884, Garcet, Pataille, 85 216).

46. Le juge apprécie souverainement la nouveauté. — Le juge, sur la question de nouveauté du dessin, forme sa conviction comme il l'entend ; il ne doit compte à personne de ses impressions et de son sentiment à cet égard, il ne relève que de sa conscience. Il apprécie donc souverainement la nouveauté du dessin revendiqué, et, quand il a déclaré soit qu'il est nouveau, soit qu'il ne l'est pas, sa décision échappe au contrôle de la Cour de cassation. Cela n'est vrai, bien entendu, qu'à la condition qu'il n'ait pas violé les règles fondamentales qui s'imposent à lui ; par exemple, sa décision tomberait directement sous la censure de la Cour suprême, s'il décidait qu'un dessin n'est pas nouveau, parce que les modifications qu'il présente avec les dessins antérieurs sont de trop peu d'im-

portance, ou parce que chacun des éléments qui le composent sont isolément connus. Mais, en dehors de cela, sa décision est souveraine ; les antériorités qu'il a admises ou repoussées ne peuvent être revisées par la Cour de cassation

Jugé en ce sens : 1° que, si un dessin même composé d'éléments connus, peut être considéré comme nouveau lorsque l'agencement ou la disposition de ces éléments a pour résultat de leur imprimer un cachet de nouveauté, il est certain qu'il appartient au juge du fait de rechercher et de dire si le dessin qui lui est soumis présente ce caractère de nouveauté qui en assure la propriété à son auteur (Rej., 1ᵉʳ mai 1880, Simonnot-Godard, Pataille, 81.174) ; 2° que le juge du fait apprécie souverainement la nouveauté (Rej., 23 avril 1880, Perret-Cazebonne (1), Pataille, 80 250).

47. Étendue du droit de propriété sur un dessin nouveau. — L'auteur d'un dessin nouveau a sur son œuvre un droit absolu de propriété ; il peut interdire toute imitation de son dessin, même en vue d'une application nouvelle, nous voulons dire même en vue d'une application à un objet différent. Il importe peu que cette application ne soit pas de nature à lui causer une concurrence directe et préjudiciable ; son droit dérive, en effet, de sa création, qui est son bien propre et qui, par cela même, lui appartient en dehors de l'usage qu'on en fait.

M Blanc, d'ailleurs, fait remarquer avec raison que, même une application différente engendre, pour l'auteur, un préjudice certain : « Le sujet multiplié à l'infini, dit-il,
« pollué par une reproduction générale, avili par l'appli-
« cation faite de son dessin à certains objets, se trouve *vul-*
« *garisé*, si nous pouvons nous servir de cette expression,
« souvent même défiguré ; le goût du public, fatigué par
« la vue de ces mille productions, se dégoûte du sujet qui
« a coûté à l'artiste tant de soins et de veilles. C'est là un

(1) V. encore Rej , 31 mai 1827, Marescal, Dalloz, 27.1 260 ; Rej , 15 mars 1845, Joyeux, Dalloz, 45 1 284 , Rej., 24 avril 1858, Chardot, Pataille, 58 209 , Rej , 27 juin 1879, Sautter, Pataille, 79.360 ; Rej., 21 déc. 1888, Vve Ettinger, Pataille, 89.186.

« préjudice incontestable, surtout lorsque le dessin origi-
« nal a été appliqué à des objets de mode et de fantaisie
« dont la vogue est si passagère. Qu'on ne dise pas que ce
« droit absolu du propriétaire sera une entrave à l'indus-
« trie ; car celui qui emprunte le dessin pourra très bien
« l'acheter, et en cela il n'y aura que justice, puisque ce
« dessin a été le fruit d'un travail rémunéré par le pro-
« priétaire (1). » Néanmoins les tribunaux, nous en conve-
nons volontiers, doivent appliquer ce principe avec pru-
dence et se rappeler que, s'il est interdit d'usurper la pro-
priété d'autrui, il est toujours permis de s'inspirer d'un
dessin, surtout de l'esprit d'un dessin, même quand il est
dans le domaine privé, pour composer un dessin différent
et nouveau ; autre chose est le dessin lui-même, autre
chose le genre, le style du dessin. Ce qui appartient à l'ar-
tiste, c'est son œuvre, sa composition, mais non sa ma-
nière, que chacun peut admirer, étudier, imiter.

SECTION II
Application nouvelle.

SOMMAIRE

48. L'application nouvelle est-elle protégée ? — 49. *Jurisprudence* -
50 *Jurisprudence contraire* — 51. Imitation d'un objet connu —
52 Imitation d'un dessin de fabrique ancien — 53 Etendue du
droit de propriété — 54 L'emploi nouveau ne doit pas être confondu
avec l'application nouvelle — 55 *Jurisprudence* — 56 A quels
signes on reconnait l'application nouvelle — 57 *Quid* de l'applica-
tion nouvelle d'une œuvre d'art tombée dans le domaine public ?

48. L'application nouvelle est-elle protégée ?
— L'application d'un dessin connu, appartenant au do-
maine public, à un objet, auquel il n'avait jamais été ap-
pliqué, constitue également une création, susceptible de
propriété privative

(1) Et Blanc, p 343, Devilleneuve et Massé, *Content commerc*,
v° *Contrefaçon*, n° 79, Waelbroeck, n° 88, Calmels, n° 59 — *Contra*,
Gastambide, p 335 et 389 (mais la doctrine de cet auteur ne manque
pas d'une certaine obscurité) ; Dalloz, v° *Industrie*, n° 304

M. Et. Blanc, qui est de cet avis, ajoute : « Citons un
« exemple pour être mieux compris : Un fabricant de tis-
« sus trouve dans les sculptures d'un meuble ancien une
« disposition qui lui paraît devoir produire un effet heu-
« reux sur une étoffe façonnée. Aura-t-il le droit exclusif
« d'employer cette disposition ? Nous n'hésitons pas à sou-
« tenir l'affirmative. Le législateur n'a pas exigé et n'a pas
« pu exiger que la nouveauté fût absolue. Ce qu'il veut,
« c'est que toute fabrique qui livre à la consommation un
« produit distinct soit protégée dans l'exploitation de son
« idée. Il ne mesure nulle part sa protection au mérite de
« l'invention ; il tient uniquement à ce que les traits soient
« distinctifs du produit. Le dessin le plus informe, comme
« le plus habile, est également digne de sa faveur. Pour-
« quoi aurait-il traité avec moins de faveur l'application
« heureuse d'un dessin connu ? On ne peut l'admettre,
« quand on voit ce qu'il faut de sûreté de goût, pour guider
« un fabricant dans le choix d'une disposition connue et
« dans l'application à tel ou tel tissu. Et quand le choix,
« tenté aux risques et périls d'un fabricant, a réussi selon
« ses prévisions plus ou moins téméraires ou plus ou moins
« éclairées, serait-il juste d'en gaspiller le bénéfice au pro-
« fit des plagiaires (1) ? »

49. Jurisprudence — Il a été jugé en ce sens : 1° que
le fait d'avoir, le premier, fait usage sur les papiers peints
des *crêtes* et *lézardes*, auparavant connues dans la passe-
menterie, constituait une application nouvelle d'un dessin
connu, susceptible de propriété privative (Paris, 24 juin
1837, Brun, Dall., v° *Industrie*, n° 286) ; 2° que, de même,
bien que la disposition particulière donnée aux étoffes dites
capitonnées soit depuis longtemps dans le domaine public,
l'application qui en est faite sur papier de tenture prend
le caractère d'un dessin de fabrique, quand cette applica-
tion, par l'écartement spécial des lignes, par l'arrangement

(1) V. l'article de M. Blanc dans la *Propr. ind*, n° 191. — V. aussi
Rendu et Delorme, n° 583 ; Philipon, n° 50, Fauchille, p. 74 — *Contrà*,
Vaunois *Dessins et modèles*, n° 99. — L'auteur, un peu sévère pour ses
devanciers, déclare « que la théorie de l'application nouvelle, empruntée
de toutes pièces à la loi des brevets, n'a aucune raison d'être étendue
aux dessins de fabrique »

des couleurs, présente un cachet et une individualité qui lui sont propres (Trib. corr. Seine, 15 janvier 1862, Desfossé, Pataille, 63.42) ; 3° qu'il n'est pas nécessaire qu'un modèle de fabrique soit nouveau en lui-même, il suffit qu'il soit le résultat d'effets déjà connus, de formes déjà usitées, mais appliquées pour la première fois à un objet de manière à lui donner une physionomie nouvelle, un cachet propre d'individualité : spécialement, un bonbon au sucre et chocolat affectant la forme d'un obus, constitue un modèle de fabrique déposable, alors même qu'auparavant il aurait existé dans le commerce des boîtes de carton destinées à recevoir des bonbons et présentant la même forme (Nancy, 26 mai 1883, Braquier-Simon, Pataille, 83 279).

50 Jurisprudence contraire — Il a été jugé cependant : 1° que si, d'après la législation sur les brevets d'invention, la nouveauté d'application constitue une invention brevetable, d'après celle sur les dessins de fabrique, la nouveauté d'application d'un dessin de ce genre, en ce qu'on l'emploierait dans les tissus de laine, alors qu'il n'avait été encore appliqué qu'à des dentelles ou à des tissus de fil, est insuffisante pour donner au fabricant le droit de s'attribuer la propriété exclusive de cette application ; la loi sur les dessins de fabrique, ne concernant que la propriété exclusive des dessins nouvellement imaginés ou exécutés pour la première fois par l'art du dessin, ne peut être invoquée pour protéger l'application exclusive de l'application nouvelle d'un dessin connu et déjà tombé dans le domaine public (Cass , 16 nov. 1846, Rouvière (1), Dall ,47. 1 28) ; 2° que le fait qu'un dessin existe sur porcelaine empêche qu'il n'y ait propriété privative au profit du fabricant qui l'applique ensuite à l'indienne (Rouen, 17 mars 1859, Levesque, Le Hir, 60.2.277).

51 Imitation d'un objet connu. — Des lettres de l'alphabet, des chiffres, des hiéroglyphes, peuvent encore, par l'application qui en est faite, constituer un véritable dessin de fabrique. Un jugement du tribunal de commerce de Lyon consacre expressément ce principe à l'occasion

(1) Il est à remarquer que, dans l'espèce, le fait que le dessin eût déjà été appliqué sur tissu, suffit à justifier la décision — V. *infra*, n° 54.

de l'emploi, comme dessin de fabrique, d'une phrase du Coran tracée en texte arabe (1).

Par la même raison, un dessin pris d'un paysage, d'un monument public, d'un animal, est susceptible d'une propriété privative par l'application et l'expropriation spéciales qui en sont faites à l'industrie.

Jugé 1° qu'il importe peu qu'un dessin soit la représentation d'un monument public que chacun est libre de reproduire ; il y aura contrefaçon du dessin, s'il est constant que le prévenu, au lieu de dessiner à son tour le monument et de faire ainsi une œuvre personnelle, n'a réellement fait que copier le dessin déposé (Colmar, 27 mars 1844, Logier, Dall., 45.2 8) ; 2° que la reproduction d'un animal, pris dans la nature, tel qu'un éléphant, est susceptible d'appropriation privative en tant que modèle de fabrique, lorsque l'artiste, par son travail personnel, a donné à l'image un caractère original et distinctif (Paris, 9 mai 1895, Keller frères, Pataille, 95 154).

52. Imitation d'un dessin de fabrique ancien. — La règle est la même en cas d'imitation d'un dessin de fabrique ancien, nous voulons dire tombé dans le domaine public Ce dessin, par suite d'additions, de corrections, de dispositions particulières, peut incontestablement devenir l'objet d'une propriété privative (2). Nous pensons même que le fait qu'un dessin aurait été appliqué, à une époque fort éloignée, de telle sorte qu'il eût disparu de la circulation commerciale, ne ferait pas nécessairement obstacle à ce que les tribunaux vissent, dans son application nouvelle, la source légitime d'un droit privatif. La loi n'exige pas ici, comme en matière de brevets, une nouveauté rigoureusement absolue, et les magistrats restent souverains appréciateurs de la question de nouveauté.

53 Étendue du droit de propriété en cas d'application nouvelle. — L'application nouvelle ne donne pas un droit de propriété aussi étendu que la création d'un dessin nouveau en lui-même ; il va de soi que le droit pri-

(1) V Tr comm Lyon, 18 fév 1848, Vacher, Blanc, p. 333. — V. aussi Blanc, *Propr. industr* , n° 191 — V *suprà*, n° 43
(2) V. Douai, 25 janv. 1862, Gaillard, Pataille, 62 397.

vatif, en ce cas, ne peut aller jusqu'à confisquer définitivement au profit d'un seul ce qui appartient à tous ; chacun demeure libre de copier le même paysage, le même monument, le même dessin, et d'en faire un objet, un article différent. Le domaine public reste d'ailleurs libre de s'inspirer des mêmes éléments, à la condition d'en composer d'autres dessins ou d'autres modèles tout à fait dissemblables, ne pouvant se confondre avec les premiers (1).

Jugé : 1° que, lorsque le modèle consiste dans la reproduction d'un animal pris dans la nature, tel qu'un éléphant, il y a contrefaçon dans le fait d'avoir pris comme modèle de fabrique le même animal en imitant les détails d'ornementation propres à distinguer le modèle du premier fabricant, de telle sorte que la confusion soit possible entre les deux modèles (Paris, 9 mai 1895, Keller frères, Pataille, 95.154) ; 2° mais que la contrefaçon n'existe pas, quand, en dehors de la ressemblance nécessaire provenant de la reproduction du même animal (un éléphant), il y a entre les deux objets des dissemblances d'ensemble et de détail, qui donnent à chacun une individualité distincte (Paris, 29 juillet 1898, Keller frères, *Gaz. trib*, 28 août).

54 L'emploi nouveau ne doit pas être confondu avec l'application nouvelle — Si loin que nous poussions le droit d'application, nous croyons qu'il faut établir une distinction entre l'emploi nouveau et l'application nouvelle. L'emploi nouveau ne suppose aucun effort créateur : il ne dote l'industrie d'aucune figure nouvelle, d'aucun article nouveau ; il se borne à copier ce qui existe et à l'appliquer de la même façon. Ainsi, le seul fait de transporter le dessin d'un objet à un autre qui lui est analogue constitue un emploi nouveau, non une application nouvelle, et ne crée, par suite, aucun droit de propriété.

55. Jurisprudence — Il a été jugé par exemple : 1° que le fait d'appliquer sur du galon un dessin de moire déjà connu ne constitue pas une création nouvelle (Paris, 23 juin 1852, Brichard, Teulet, 53 289) ; 2° qu'il en est de même de l'application à des cache-nez d'un dessin déjà appliqué sur tissus (Trib. comm. Seine, 16 août 1855, Delon, Le Hir, 56.2 295) ; 3° qu'il n'y a qu'un emploi nouveau dans

(1) V Douai, 25 janv. 1862, Gaillard, Pataille, 62 397.

7

le fait de reproduire sur des lainages ou des indiennes des dessins déjà appliqués à des étoffes de soie (Paris, 29 décembre 1835, Depoully, Dall., 36.2.25); 4° que, lorsqu'un fabricant n'a fait qu'appliquer à une étoffe un dessin connu et dont par conséquent il n'est pas le créateur (dans l'espèce, une inscription en caractères arabes appliquée en bordure sur des étoffes pour ombrelles), il ne peut avoir de droit de revendication que sur le même genre d'étoffe, et ne saurait se plaindre que ce dessin soit appliqué par d'autres fabricants sur des étoffes qui ne sont ni du même genre, ni pour la même destination, par exemple, dans l'espèce, à des étoffes pour écharpes et fichus (Trib. comm Lyon, 10 février 1848, Vacher, Blanc, p. 333) ; 5° que, si, quant aux industries régies par la législation des brevets, la nouveauté d'application constitue une invention valablement brevetable, il n'en est pas de même quant aux dessins de fabrique, qui, s'ils sont comme tels anciens et déjà connus, ne deviennent pas nouveaux par la seule nouveauté de leur emploi : spécialement, il y a violation de la loi dans le fait d'un arrêt qui déclare nouvelle et susceptible de propriété privative l'application faite à un tissu nouveau d'un dessin déjà antérieurement appliqué à d'autres tissus, par exemple à des dentelles ou à des tissus de fils, et par suite tombé dans le domaine public (Cass., 16 nov 1846, Rouvière, Dall , 47.1 28); 6° que le fait de transporter d'un tissu sur un autre un dessin de fabrique constitue un emploi nouveau, non susceptible d'être protégé par la loi (Rej., 1ᵉʳ mai 1880, Simonnot-Godard (1), Pataille, 81.174) ; 7° que la loi du 18 mars 1806 a eu pour but exclusif de favoriser les progrès de l'industrie en permettant au négociant qui a inventé un dessin nouveau d'en conserver la propriété et non pas de donner un privilège pour l'application nouvelle sur les mêmes tissus d'un dessin déjà connu et entré dans le commerce (Lyon, 30 juin 1883, *Monit. judic.*, 13 octobre) ; 8° jugé même — mais la décision prête à critique — que l'idée de reproduire en bonbons un dessin connu, tel que celui des dominos, ne saurait donner un droit privatif au fabricant qui aurait fait le premier cette application, encore bien qu'il en aurait

(1) V aussi Paris, 10 janv 1880, Simonnot-Godard, Pataille, 80 140

fait le dépôt au conseil des prud'hommes (Trib. comm. Seine, 2 novembre 1867, Létang (1), Pataille, 67.379).

56. A quels signes on reconnaît l'application nouvelle. — On admet, en règle générale, qu'il y a application nouvelle toutes les fois qu'il y a transport d'une industrie dans une autre. Il nous paraît donc certain que celui qui reproduit en dentelle, c'est-à-dire au moyen de vides et de pleins plus ou moins déliés, un dessin qui auparavant avait été appliqué soit sur étoffe, soit sur papier, crée un effet nouveau et, partant, un nouveau dessin. D'une part, en effet, on ne peut méconnaître que l'industrie des dentelles soit radicalement différente de celle des papiers peints ou des tissus, et, d'autre part, il faut un véritable travail de l'intelligence pour arriver à reproduire avec des fils un dessin qui primitivement était rendu par des traits ou des couleurs. M. Blanc émet pourtant un avis contraire, mais sans donner de raisons à l'appui.

57. *Quid* **de l'application d'une œuvre d'art tombée dans le domaine public ?** — Si l'application à l'industrie a lieu après que l'œuvre d'art est tombée dans le domaine public, nul doute qu'elle ne constitue l'application nouvelle telle que nous venons de la définir, et qu'il ne faille suivre les règles de la loi de 1806. Cette œuvre, en effet, ne peut rentrer dans le domaine privé qu'à titre de dessin industriel et au profit de celui qui l'emploie en cette qualité. L'œuvre ne peut plus retenir son caractère artistique au regard du domaine public, qui s'en est emparé, qui se l'est appropriée. Seulement, cette œuvre, appliquée à un objet industriel, peut servir à changer sa physionomie, à lui imprimer un cachet de nouveauté, d'individualité. Ce n'est plus qu'à ce titre, et comme simple accessoire de cet objet, que l'œuvre d'art peut rentrer dans le domaine privé.

M. Philipon dit à ce propos : « D'abord, il est bien certain
« que cette invention procure à l'industrie une nouvelle
« forme d'ornementation ; en second lieu, il n'est pas dou-
« teux, surtout en ce qui concerne l'industrie des tissus,
« que cette application nouvelle d'un dessin tombé dans le
« domaine public ne demande un travail intellectuel sou-
« vent fort considérable. » Et, après avoir justifié sa pro-

(1) V. Nancy, 26 mai 1883, Braquier-Simon, Pataille, 83.279.

position par des détails techniques précis, il conclut :
« Celui qui le premier applique à l'industrie un dessin ar-
« tistique pris dans le domaine public fait donc une inven-
« tion et peut réclamer la protection de la loi de 1806 (1). »

CHAPITRE V

DU DÉPOT.

Sect. I^{re} — Formes du dépôt
Sect. II. — Lieu où s'effectue le dépôt.
Sect III. — Des personnes qui peuvent déposer.
Sect IV — De la durée du droit
Sect. V. — Des effets du dépôt.

SECTION I^{re}

Formes du dépôt.

SOMMAIRE

58 La loi exige un dépôt — 59 Formes du dépôt — 60 Ces formalités sont-elles prescrites à peine de nullité ? — 61. Que doit on déposer ? — 62 *Jurisprudence* — 63 Faut il effectuer autant de dépôts qu'il y a de dessins ? — 64 Il est délivré un certificat de dépôt — 65 *Quid* du défaut de payement de l'indemnité ? — 66 On ne peut suppléer au défaut de dépôt — 66 *bis Jurisprudence*.

58. La loi exige un dépôt. — La loi subordonne la protection que le législateur assure aux auteurs de dessins et modèles à l'obligation d'un dépôt préalable. Cette formalité n'est pas nouvelle dans notre législation. Elle existe en matière de propriété littéraire ; elle existe également en matière de propriété industrielle, qu'il s'agisse de brevets d'invention ou de marques de fabrique. Dans le premier cas, le dépôt a pour but d'enrichir nos collections nationales ; dans le second, de porter les inventions nouvelles à la connaissance du public, et de le mettre en garde contre d'involontaires usurpations. C'est dans un but analogue que,

(1) Philipon, n° 45. — V. Vaunois, n° 99.

dans notre matière, le dépôt est prescrit ; il a d'ailleurs pour effet immédiat de fixer le point de départ du droit privatif revendiqué par le déposant ; il a en même temps cet avantage de procurer au déposant un titre constatant sa propriété, et de lui permettre de manifester publiquement, à l'égard des tiers, sa volonté de conserver cette propriété. L'idée de cette formalité, en matière de dessins de fabrique, n'est pas nouvelle en France ; on a vu que l'arrêt du Conseil du 14 juill. 1787 disposait déjà que l'auteur d'un dessin ne pourrait s'en réserver la jouissance exclusive qu'à la condition d'en présenter un échantillon au bureau de sa communauté. La loi de 1806, qui s'est d'ailleurs manifestement inspirée de l'arrêt du Conseil, a maintenu la même formalité, avec cette différence pourtant que, tandis que sous l'empire de l'arrêt du Conseil le fabricant n'était tenu que de *présenter* son esquisse, qui lui était rendue avec le cachet de la communauté, la loi de 1806 exige que l'esquisse ou l'échantillon soit *déposé*, c'est-à-dire reste au secrétariat du conseil des prud'hommes.

59. Formes du dépôt. — Aux termes de l'art. 15 de la loi de 1806, « tout fabricant qui voudra pouvoir revendiquer par la suite la propriété d'un dessin de son invention, est tenu d'en déposer aux archives du conseil des prud'hommes (1) *un échantillon plié sous enveloppe revêtue de ses cachet et signature, sur laquelle est également apposé le cachet du conseil des prud'hommes* ». Rien n'est plus clair ; le déposant apporte la boîte ou l'enveloppe, dans laquelle il a enfermé le dessin dont il entend s'assurer la propriété, toute cachetée, et revêtue de sa signature. Le secrétaire du conseil des prud'hommes n'a aucune vérification à faire ; il constate seulement si l'enveloppe est revêtue des cachet et signature du déposant, et, cela constaté, il reçoit le dépôt, qu'il inscrit sur un registre spécial. Il ne peut se refuser à le recevoir, sous aucun prétexte, dès que les conditions matérielles, que nous venons de rappeler, sont remplies.

60. Ces formalités sont-elles prescrites à peine de nullité ? — On a soutenu que les formalités prescrites

(1) Au greffe du tribunal de commerce, quand il n'y a pas de conseil de prud'hommes. — V. *infrà*, n° 67

par l'art. 15 (c'est-à-dire : 1° dépôt sous enveloppe ; 2° cachet et signature du déposant ; 3° cachet du conseil des prud'hommes), sont substantielles, et que l'omission de l'une d'elles entraîne la nullité du dépôt ; que, par exemple, le sceau du conseil, tout en assurant l'authenticité du dépôt, ne peut remplacer le cachet qui en assure l'inviolabilité et empêche toute substitution (1). Cette doctrine paraît bien hasardée, en l'absence d'une disposition expresse de la loi qui prononce la nullité du dépôt. En tout cas, il faut distinguer entre les formalités ; il est impossible de rendre le déposant responsable, à un degré quelconque, de l'oubli d'une formalité qu'il ne remplit pas lui-même et qu'il ne peut contrôler. Ainsi l'oubli du cachet du conseil ne peut porter préjudice au déposant. Comment pourrait-il s'assurer que cette formalité, à laquelle il ne participe pas, a été exactement accomplie ? Quant à la négligence qui lui serait personnelle, et qui consisterait à n'avoir pas enfermé son dessin dans une enveloppe, ou à ne pas avoir apposé sur l'enveloppe son cachet et sa signature, nous admettrions plus volontiers un certain pouvoir d'appréciation pour le juge, et, sans ériger en règle absolue la nullité du dépôt pour un cas pareil, nous comprendrions qu'il se rencontrât telle circonstance où l'impossibilité pour le juge de savoir si le dépôt se rapporte bien à la date invoquée et à l'objet revendiqué le conduisît à le tenir pour nul et non avenu (2).

61 Que doit on déposer ? — C'est l'échantillon même dont le dépôt est prescrit par la loi, c'est-à-dire une partie de l'objet auquel le dessin est appliqué ; néanmoins le dépôt du dessin, en esquisse, a toujours été regardé comme suffisant, alors surtout qu'il s'agit d'objets dont les dimensions ou le prix élevé rendraient le dépôt embarrassant ou trop dispendieux. Exiger, par exemple, d'un fabricant d'étoffes d'ameublement qu'il dépose un spécimen en nature de chacun de ses dessins, ce serait lui faire acheter bien

(1) V Trib corr Louvain, 24 avril 1860, Paridant, *Propr industr*, n° 131 ; Bruxelles, 17 janv 1852, *Belg jud*, 52 194 — V aussi Waelbroeck, n° 57
(2) V Ruben de Couder, n° 48

cher la protection que la loi lui accorde. D'un autre côté, en ce qui concerne les dessins sur porcelaine, sur tôle, sur bois, il est matériellement impossible d'en déposer les échantillons, « pliés sous enveloppe » comme le prescrit l'art. 15. « Il faut donc, dit justement M. Philipon, ou re-
« fuser à ces dessins la protection légale, ce qui est inad-
« missible, ou se résoudre à violer, d'une façon ou d'une
« autre, la lettre de la loi (1). » Bien entendu, le dessin doit, autant que possible, reproduire les couleurs aussi bien que les traits. On peut d'ailleurs joindre à l'esquisse une légende explicative.

62 Jurisprudence (2). — Il a été jugé à cet égard : 1° que, si au lieu de déposer l'objet lui-même, le créateur d'un modèle en dépose le dessin, il suffit que ce dessin présente un caractère assez précis et assez détaillé pour spécialiser le modèle et lui donner un cachet individuel (Paris, 17 janv. 1883, Aucoc, Pataille, 83.71) ; 2° que, d'ailleurs, le dépôt d'un dessin au crayon (dans l'espèce, il s'agissait d'une dentelle) est tout aussi valable que celui d'un échantillon (Paris, 27 juillet 1876, Deneubourg et Gaillard, Pataille, 76 206) ; 3° mais que, lorsque celui qui dépose un dessin de fabrique ne se borne pas à revendiquer ce dessin tel qu'il est dans l'échantillon déposé, mais explique dans son acte de dépôt que ce dessin peut varier dans certaines conditions, c'est d'après cette définition que son droit doit être apprécié par le juge, qui ne doit pas s'en tenir à l'échantillon déposé (Paris, 10 janv. 1880, Simonnot-Godard, Pataille, 80.140).

63. Faut-il effectuer autant de dépôts qu'il y a de dessins ? — La loi ne défend pas de déposer, sous la même enveloppe, plusieurs échantillons de dessins (3), et c'est à tort que les secrétaires des conseils de prud'hommes exigent quelquefois autant d'indemnités distinctes qu'il y a de dessins ou d'échantillons contenus dans l'enveloppe, d'après la déclaration du déposant. Les secrétaires ont à

(1) Philipon, n° 56 — V. aussi Blanc, p 351, Dalloz, v° *Industrie*, n° 289, Gastambide, n° 340, Ruben de Couder, n° 49
(2) V aussi Colmar, 7 août 1855, Katz, Le Hir, 56 2 155, Trib. civ. Charleville, 7 mars 1879, Chachoin, Pataille, 82 251
(3) V. Mollot, *Code de l'ouvrier*, p. 285

recevoir l'enveloppe qui leur est présentée et à consigner sur le registre la date du dépôt. Leur rôle se borne là.

A plus forte raison, le propriétaire d'un modèle de fabrique qui comprend diverses parties n'est-il tenu qu'au dépôt de l'objet qui constitue le modèle; il n'est pas tenu de déposer chacune des parties séparément, et le dépôt du modèle dans son ensemble comprend nécessairement toutes les parties dont il se compose (1).

64. Il est délivré un certificat de dépôt. — Le dépôt est inscrit sur un registre tenu *ad hoc* par le conseil des prud'hommes, lequel doit délivrer aux déposants un certificat rappelant le numéro d'ordre du paquet déposé, et constatant la date du dépôt. Ce certificat est le titre du fabricant, et lui sert à prouver son dépôt.

Dans la pratique, les secrétaires des conseils des prud'hommes délivrent immédiatement le certificat dont nous venons de parler; mais on peut supposer, — le cas s'est d'ailleurs présenté, — que le certificat n'a pas été délivré, ou qu'il l'a été tardivement. Ce fait pourrait-il faire grief au droit du déposant? Assurément non; il sera toujours à temps pour le réclamer; et, en admettant qu'après un long délai écoulé le secrétaire du conseil des prud'hommes se refuse à le délivrer (refus qui d'ailleurs engagerait sa responsabilité), le déposant sera toujours recevable à prouver la réalité de son dépôt. Du reste, un cas moins rare peut se présenter: supposez que le déposant a perdu, égaré son certificat, et qu'il trouve chez le conseil des prud'hommes assez de mauvaise volonté pour qu'il refuse, en l'absence d'une disposition expresse de la loi, d'en délivrer un duplicata. Le déposant, dans un cas pareil, ne serait-il pas recevable à remplacer la preuve qui lui fait défaut par une autre preuve? Il est clair qu'il le pourrait; pourquoi, dès lors, n'aurait-il pas la même faculté dans le cas que nous signalons plus haut?

Jugé, en ce sens, que le défaut de délivrance immédiate de certificat de dépôt ne constitue évidemment pas un cas de nullité de dépôt, aucun délai n'étant prescrit pour cette délivrance, et cela d'ailleurs par la raison bien simple que

(1) V. Cass., 14 mai 1891, Guyard, Pataille, 91 251

le droit de propriété ne dérive pas du certificat de dépôt, mais du dépôt lui-même, qui peut être prouvé, en cas de non-délivrance ou de perte du certificat, par les moyens que la loi indique (Lyon, 14 mai 1870, Faure, Pataille, 74.237).

65. *Quid du défaut de payement de l'indemnité ?* — La loi de 1806 (art. 19) dispose que, « en déposant son « échantillon, le fabricant acquittera entre les mains du « receveur de la commune une indemnité *qui sera réglée* « *par le conseil des prud'hommes* (1), et ne pourra excéder « un franc pour chacune des années pendant lesquelles « il voudra conserver la propriété exclusive de son des- « sin, et sera de dix francs pour la propriété perpétuelle ».

Il est arrivé cependant que certains conseils, celui de Calais par exemple, prenant en considération le petit nombre des dépôts effectués dans ses archives, et la nécessité d'accorder à l'industrie toutes les facilités et économies désirables, n'a fixé aucune indemnité à payer lors du dépôt.

De là est née la question de savoir si, en ce cas et à défaut de payement d'une indemnité, le fabricant est déchu de son droit privatif. Nous répétons ici comme plus haut, que ce fait qui ne peut être imputable au déposant, ne saurait entraîner la déchéance de son droit, en l'absence d'une disposition formelle de la loi. Et il en serait ainsi du reste alors même que l'indemnité aurait été fixée par le conseil des prud'hommes : les nullités ne se suppléent pas.

La question ne peut même pas naître, lorsque, à défaut de conseil de prud'hommes, c'est au greffe du tribunal de commerce que s'effectue le dépôt ; car l'ordonnance de 1825 dispose expressément que le dépôt sera reçu *gratuitement* sauf, bien entendu, le droit du greffier pour la délivrance du certificat.

Jugé, à cet égard, que le retard apporté au payement des droits de dépôt ne saurait être une cause de nullité du dépôt ; en tout cas, les tiers ne sont pas recevables à se pré-

(1) Le déposant doit, en outre, verser entre les mains du secrétaire du conseil des prud'hommes une indemnité à raison de la délivrance du certificat de dépôt. Cette indemnité est calculée sur le pied de 40 centimes le rôle d'expédition de vingt lignes à la page et de dix syllabes à la ligne. — Décret du 20 fév. 1809, art. 59. — V. Philipon, n° 81.

valoir des droits qui, à cet égard, ne peuvent appartenir qu'au Trésor et au conseil des prud'hommes (Lyon, 14 mai 1870, Faure (1), Pataille, 74 237).

66 On ne peut pas suppléer au défaut de dépôt.
— Le dépôt qui doit, suivant le cas, être fait soit au conseil des prud'hommes, soit au tribunal de commerce, ne peut être remplacé par aucune autre formalité analogue. Ainsi, le dépôt au greffe du tribunal civil, au secrétariat d'une société savante, au greffe de la justice de paix, serait absolument sans valeur. Il n'en serait pas autrement du dépôt au tribunal de commerce, lorsqu'il existe dans la localité un conseil de prud'hommes.

M. Ruben de Couder dit dans le même sens : « La loi « n'accorde un droit exclusif, une espèce de privilège, qu'à « certaines conditions Tout fabricant qui voudra *pouvoir* « *revendiquer* par la suite, devant les tribunaux de com- « merce, la propriété d'un dessin de son invention, *sera* « *tenu* de déposer.... Si ces conditions ne sont pas accom- « plies, le fabricant ne peut revendiquer un droit de pro- « priété Le dépôt qui n'est pas fait dans les termes de la « loi, c'est-à-dire aux archives du conseil des prud'hom- « mes, et, à défaut, au greffe du tribunal dans le ressort « duquel se trouve la fabrique (et c'est bien ainsi que l'en- « tend l'ordonnance), est un dépôt qui n'a pas d'existence « légale (2). »

M. Et. Blanc enseigne cependant l'opinion contraire et admet l'efficacité entière d'un dépôt même irrégulier (3).

M. Philipon fait une distinction : selon lui, le dépôt fait auprès de la juridiction compétente, mais dans un autre ressort que celui de la fabrique, conserverait le droit du déposant, malgré son irrégularité : au contraire, le dépôt fait auprès d'une juridiction incompétente, par exemple, au greffe du tribunal de commerce alors qu'il existerait un conseil de prud'hommes, serait absolument inopérant. Voici comment il s'exprime : « Le dépôt, qu'il soit fait

(1) V. aussi Trib. comm Calais, 1ᵉʳ mai 1860, Maxton, *Propr. indust*, n° 125

(2) Ruben de Couder, n° 55 — V. aussi Gastambide, n° 338 ; Fauchille, p. 180

(3) V. Blanc, p. 350

« dans un ressort ou dans un autre, remplit toujours
« exactement le but que s'est proposé le législateur en
« l'imposant aux auteurs de dessins de fabrique. Il cons-
« tate, aussi bien dans un cas que dans l'autre, la volonté
« du déposant de se réserver la propriété de son dessin,
« et délimite également bien l'étendue de ses droits. Re-
« marquons enfin que l'intérêt des tiers n'est point en jeu
« dans la question que nous examinons. Le dépôt, en effet,
« n'a nullement pour mission de préserver les tiers contre
« les contrefaçons involontaires, puisqu'il est destiné à
« rester secret ; dans quel but, alors, exiger qu'il soit fait
« ici plutôt que là ? Mais nous reconnaissons que le dépôt
« effectué au greffe du tribunal civil, de la justice de paix
« ou même du tribunal de commerce là où il y a un con-
« seil de prud'hommes, est absolument nul ; c'est que
« dans ce cas le dépôt est fait auprès d'une juridiction en-
« tièrement incompétente pour le recevoir. Il en serait de
« même du dépôt fait au greffe du tribunal civil, dans les
« lieux où il existe un tribunal de commerce (1). »

Nous ne comprenons guère la distinction proposée par M. Philipon ; si l'on admet que la loi commande que le dépôt ait lieu au secrétariat du conseil des prud'hommes dans le ressort duquel la fabrique est située, il faut bien reconnaître que tout autre conseil des prud'hommes n'a pas qualité pour recevoir le dépôt. Ce conseil des prud'hommes sera donc une juridiction aussi incompétente que le serait le tribunal de commerce. Que devient alors le raisonnement de M. Philipon ?

Quant à M. Dalloz, il s'exprime ainsi : « Nous pensons
« que le dépôt, fait dans un lieu autre que celui qui est
« prescrit par la loi de 1806 ou par l'ordonnance de 1825,
« ne suffira pas pour donner ouverture à l'action en con-
« trefaçon ; mais le fabricant pourra toujours régulariser
« cette action, et il pourra se servir du certificat de dépôt
« irrégulier pour constater la date à laquelle remonte la
« propriété (2). »

Cela est juste à la condition qu'on admette, avec nous,

(1) Philipon, nos 75 et 76.
(2) Dalloz, v° *Industrie*, n° 206.

que la publicité donnée au dessin avant le dépôt ne le fait pas tomber dans le domaine public (1).

66 bis. Jurisprudence (2). — Il a été jugé en ce sens : 1° que le dépôt fait dans le greffe d'un autre ressort que celui de la fabrique est inopérant et ne peut conserver le droit privatif du déposant (Trib. corr. Seine, 14 août 1833, Blanc, p. 350) ; 2° que le dépôt, effectué par l'imprimeur, conformément aux lois sur l'imprimerie, du dessin imprimé, ne peut remplacer le dépôt au conseil des prud'hommes (Paris, 22 avril 1875, Tiersot-Ziegler, Pataille, 83.206)

SECTION II

Lieu où s'effectue le dépôt

SOMMAIRE

67 Juridiction compétente pour recevoir le dépôt. — 68 Lieu où le dépôt doit être effectué — 69. *Quid* au cas de plusieurs usines ? — 70 *Quid* au cas d'une fabrication par des ouvriers isolés ? — 71 *Quid* si le déposant n'est pas fabricant ? — 72. Le dépôt s'étend à tout le territoire.

67. Juridiction compétente pour recevoir le dépôt. — C'est le conseil des prud'hommes qui, aux termes de la loi de 1806, est seul compétent pour recevoir le dépôt des dessins de fabrique (3). A défaut de conseil des prud'hommes, l'ordonnance du 29 août 1825 (4) permet d'effectuer le dépôt au greffe du tribunal de commerce, et, à défaut de tribunal de commerce, au greffe du tribunal civil,

(1) V. *infrà*, n° 92
(2) V Couhin, t 3, p. 58, note 1064. — V aussi trib. corr. Seine, 14 août 1833, cité par Couhin, trib corr. Montmédy, 3 fév. 1891, Habrie, Pataille, 91.354 ; Limoges, 28 nov. 1894, Haviland, *Gaz. Pal.*, 95.1 661. — Comp. Vaunois, n° 148.
(3) Aucune disposition de la loi ne détermine d'une manière précise l'étendue de la juridiction du conseil des prud'hommes. Il est naturel de penser qu'elle ne s'étend pas en dehors du canton où le conseil est établi, cependant, en différents cas, la juridiction des conseils a été étendue par les décrets qui les créaient à plusieurs cantons (celui de Mamers), même à un arrondissement tout entier (ceux de Tours et de Thiers)
(4) V. *suprà*

qui, en ce cas, fait les fonctions de tribunal de commerce.

68. Lieu où le dépôt doit être effectué. — La loi ne dit pas à quel conseil de prud'hommes le dépôt doit être effectué. Il est raisonnable d'admettre, et l'on admet généralement, que c'est la situation de la fabrique qui détermine la compétence du conseil (1), et non celle du domicile du fabricant ; c'est, en effet, d'après ce principe, que se règle, pour les autres matières, la compétence des conseils de prud'hommes, et il n'y a aucune raison d'y déroger (2).

M. Philipon, qui adopte cette opinion, la justifie en ces termes : « C'est là en effet (à la fabrique) que le dépôt sera
« le plus aisément effectué, car c'est à sa fabrique, non à
« son domicile, que l'industriel fait travailler ses dessina-
« teurs, choisit ses dessins, fait ses essais et reçoit ses pre-
« miers échantillons d'étoffes nouvelles ; ajoutons d'ail-
« leurs que, lorsqu'on voudra se renseigner sur la durée des
« droits d'un fabricant sur un dessin de son invention, c'est
« toujours au conseil du lieu de situation de la fabrique
« que l'on ira d'abord. Enfin, le domicile du fabricant peut
« être inconnu des tiers, le lieu de la fabrication le sera
« bien rarement (3). »

La règle est la même lorsqu'il s'agit d'un dépôt à opérer, non plus au conseil des prud'hommes, mais au tribunal de commerce, dans les termes de l'ordonnance de 1825. Il résulte, en effet, de l'ordonnance que le dépôt doit être fait au tribunal de commerce du lieu où est située la fabrique. « Le dépôt, dit l'ordonnance, sera reçu, *pour toutes les fa-*
« *briques situées hors du ressort d'un conseil de prud'hom-*
« *mes,* au greffe du tribunal de commerce. »

Rien n'est plus clair assurément.

Jugé, à cet égard, que le dépôt d'un dessin de fabrique dans les termes de la loi du 18 mars 1806 est nul, s'il n'est pas fait aux archives du conseil des prud'hommes ou (suivant les cas) au greffe du tribunal de commerce du siège

(1) Dans les villes où, comme à Paris, il y a un conseil de prud'hommes pour chaque industrie, il faut, de plus, que le dépôt soit fait au secrétariat du conseil dont l'industrie comprend celle du déposant.
(2) V. Waelbroeck, n° 48.
(3) Philipon, n° 68.

de la fabrique ou du principal établissement; spécialement est nul le dépôt fait dans le ressort d'une succursale de la fabrique, par exemple d'une maison de vente installée par le fabricant (Tr. corr. Montmédy, 3 fév. 1891, Parent, Pataille, 91.354).

69 *Quid* **au cas de plusieurs usines ?** — Lorsqu'un fabricant a deux fabriques situées dans le ressort de deux conseils de prud'hommes différents, le dépôt de son dessin aux archives de l'un de ces conseils seulement suffit pour lui conserver son droit (1).

Il en serait de même si les deux fabriques, au lieu d'être situées chacune dans le ressort d'un conseil de prud'hommes, étaient situées, la première dans le ressort d'un conseil de prud'hommes, la seconde dans le ressort d'un tribunal de commerce Le dépôt du dessin serait valablement effectué soit aux archives du conseil, soit au greffe du tribunal (2)

70 *Quid* **au cas d'une fabrication par des ouvriers isolés ?** — Il importerait peu que le dessin s'exécutât habituellement dans la circonscription d'un autre conseil de prud'hommes, si ce travail était fait par des ouvriers disséminés auxquels sont transmis les matières premières et les cartons et qui renvoient ensuite au fabricant le produit de leur travail. Cette fabrication isolée ne peut attribuer compétence au conseil des prud'hommes du lieu de la fabrication, car, ainsi que le remarque très justement M. Philipon, les ouvriers d'un même fabricant peuvent être domiciliés dans divers arrondissements, et, dès lors, sur quoi se fonderait-on pour décider que l'on doit déposer dans tel arrondissement plutôt que dans tel autre ? Il est donc naturel d'admettre que, dans ce cas, c'est au lieu où le fabricant a son principal établissement que le dépôt doit être effectué ; c'est de là en effet que partent les commandes, c'est là que réside la pensée créatrice, c'est là en réalité que s'inventent les dessins (3).

(1) V Waelbroeck, nos 48 et 55 ; Blanc, p. 584 ; Renouard, t 2, no 225 , Mollot, p 819 ; Philipon, n° 73 , Ruben de Couder, n° 51.
(2) V Ruben de Couder, n° 54 , Deville et Massé, *Content comm*, v° *Contrefaç*, n° 40, Renouard, t 2, p 380 ; Dalloz, v° *Industrie*, n° 294
(3) V Philipon, n° 74. — V aussi Waelbroeck, n° 40 ; Calmels,

Jugé en ce sens que le dépôt d'un dessin est régulièrement fait aux archives du conseil des prud'hommes, dans la circonscription duquel le fabricant, inventeur ou propriétaire, a son établissement de commerce et son domicile, quoique ce dessin s'exécute habituellement dans la circonscription d'un autre conseil de prud'hommes, alors que cette fabrication est confiée à des ouvriers disséminés auxquels sont transmis les matières premières et les cartons et qui renvoient au fabricant le produit de leur travail, cette fabrication isolée ne peut attribuer juridiction au conseil des prud'hommes du lieu de fabrication (Riom, 18 mai 1853, Seguin, Dall., 54.2 50).

71 *Quid si le déposant n'est pas fabricant ?* — Il se peut que le créateur du dessin ne soit pas fabricant, par exemple que ce soit un dessinateur de profession et que, désirant s'assurer la protection de la loi, il tienne à opérer le dépôt de son dessin en son propre et privé nom Où opérera-t-il ce dépôt ? En ce cas, il paraît bien certain que le dépôt devra être effectué au conseil des prud'hommes, ou, à défaut de conseil des prud'hommes, au greffe du tribunal de commerce du domicile de ce dessinateur. Où le dépôt, sans cela, pourrait-il être opéré ? On verra qu'un arrêt a décidé que le dépôt était régulièrement opéré au lieu où est la fabrique qui exécute le dessin pour le compte du propriétaire de ce dessin, encore que personnellement il soit étranger à cette fabrique ; la décision ajoute que, sans cela, il faudrait priver le propriétaire du dessin du droit qui lui est reconnu par la loi, parce que le dépôt opéré au lieu de son domicile serait formellement contraire à la volonté du législateur. Nous ne saurions approuver cette doctrine ; car on peut supposer qu'un dessinateur, n'ayant pas de fabrique, ait conçu des dessins dont il veuille se réserver la propriété et qu'il tienne à les déposer avant même de savoir à quels fabricants il s'adressera pour les exécuter. Dans ce cas, d'après l'arrêt, où déposera-t-il ? Il semble résulter des termes de la décision

n° 207, Blanc, p 595, Deville et Massé, *Cont commerc.*, v° *Contref*, n° 119

qu'il ne pourrait pas faire un dépôt légal au lieu de son domicile; est-ce raisonnable (1) ?

Jugé que le dépôt est régulier dès qu'il est effectué au lieu où est la fabrique qui exécute le dessin, encore que le déposant n'ait lui même en cet endroit ni une fabrique personnelle, ni son domicile; la prétention contraire, si elle pouvait être accueillie, n'irait à rien moins qu'à priver l'inventeur d'un dessin de fabrique d'un droit de propriété reconnu par la loi, ou de substituer, pour le dépôt du dessin, le lieu du domicile de l'inventeur à celui de la fabrique, contrairement au texte précis de la loi; du reste, en exigeant que le dépôt soit effectué au lieu même où est la fabrique, la loi a voulu rapprocher l'objet fabriqué et destiné à être protégé par le dépôt, du lieu même où le dépôt doit se faire; cette mesure a pour but de favoriser le secret du dessin, tant qu'il n'est pas fabriqué, contre l'usurpation (Paris, 15 mars 1882, Salvador Cahen, Pataille, 83.286).

72 Le dépôt s'étend à tout le territoire — Si le dépôt doit être fait au secrétariat du conseil des prud'hommes, ou, à défaut de conseil, au greffe du tribunal de commerce dans le ressort duquel est située la fabrique, il n'en faudrait pas conclure que l'effet du dépôt est limité à la circonscription de ce conseil ou de ce tribunal; il s'étend au contraire à tout le territoire, dès qu'il a été fait dans les conditions et au lieu prescrits par la loi.

Jugé en ce sens que le dépôt d'un dessin de fabrique, fait au lieu déterminé par la loi, protège la propriété du déposant sur toute l'étendue du territoire et lui donne par conséquent le droit de poursuivre le contrefacteur en quelque lieu du territoire que la contrefaçon ait eu lieu (Riom, 18 mai 1853, Seguin, Dall., 54.2.50).

SECTION III

Des personnes qui peuvent déposer.

SOMMAIRE.

73 La loi n'exige pas que le déposant soit créateur du dessin. — 73 *bis.*

(1) V. Vaunois, n° 190.

Jurisprudence. — 74. Il faut que le déposant soit propriétaire du dessin — 75. On peut déposer par mandataire — 76. *Quid* des incapables ? — 76 *bis Quid* d'une société ou d'une collectivité ? — 77. *Quid* du fait de commissionner un dessin sur échantillon ? — 78 *Jurisprudence.*

73. La loi n'exige pas que le déposant soit créateur du dessin. — A prendre au pied de la lettre l'art. 15 de la loi de 1806, il faudrait admettre que sa protection ne couvre que l'inventeur, le créateur du dessin. Dans la pratique pourtant, ce n'est jamais ou presque jamais le dessinateur qui fait le dépôt du dessin ; quoiqu'il ait seul fait usage de son intelligence, qu'il ait seul le mérite d'avoir conçu avec goût et tracé avec habileté, il reste complètement ignoré et tout à fait en dehors de la protection spéciale résultant de la loi de 1806. Il travaille pour le compte du fabricant, soit que chaque dessin lui soit payé isolément, soit que, comme il arrive souvent, il reçoive un traitement annuel pour l'ensemble de ses travaux. Le dessin devient alors la chose, la propriété du fabricant, qui se trouve, suivant la règle commune, subrogé dans tous les droits de son cédant. Il importe donc peu qu'il soit ou non lui-même l'inspirateur ou l'inventeur du dessin ; il est le représentant légal de l'inventeur, et à ce titre la loi ne peut pas plus lui refuser sa protection qu'elle ne la refuserait à l'inventeur lui-même (1).

73 *bis.* Jurisprudence. — Il a été jugé : 1° qu'on peut être inventeur tant par l'aide, l'assistance ou l'intermédiaire des personnes tierces que par soi-même ; c'est en ce sens qu'on doit interpréter les mots : *de leur invention*, dont se sert l'art. 15 de la loi de 1806 ; il s'ensuit que celui-là est inventeur d'un dessin de fabrique au sens légal, pour le compte duquel le dessinateur l'a exécuté et auquel il l'a cédé : spécialement, le dépôt est valablement opéré par celui qui, n'étant ni l'auteur ni l'inventeur d'un dessin de dentelle, l'a commandé à son ouvrière, patroneuse de profession, qui l'a étudié et travaillé pour son compte et lui en a fait cession exclusive (Gand, 4 nov. 1853, Nyssen, Dall., 54.5.

(1) V. l'article de M. Blanc dans la *Propr. indust.*, n° 230. — V. aussi Philipon, n° 88.

610) ; 2° qu'il importe peu de rechercher si le dessin déposé a été composé par le déposant, ou par un dessinateur agissant sur ses indications, ou par un artiste qui lui aurait cédé un travail de son invention moyennant un prix convenu ; dès lors, le déposant doit être considéré, jusqu'à preuve contraire, comme le propriétaire du dessin déposé, et il a qualité pour exercer l'action en contrefaçon tant que la propriété de ce dessin n'est revendiquée par personne (Trib. corr. Seine, 28 fév. 1877, dame Fourmy-Loriot, Pataille, 77 74) ; 3° que la propriété appartient non à celui qui a exécuté l'œuvre, mais à celui qui l'a commandée ; par suite, l'imprimeur qui exécute une affiche-réclame pour une pantomime de cirque, sur la commande du directeur du cirque, et après avoir pris connaissance du livret de la pantomime, n'a pas le droit exclusif de reproduction (Trib. corr Seine, 20 juin 1891, Lévy, Pataille, 94 52)

74 Il faut que le déposant soit propriétaire du dessin. — S'il n'est pas nécessaire que le déposant soit le créateur ou l'inspirateur du dessin, il faut du moins qu'il en soit le propriétaire, à quelque titre et de quelque façon qu'il le soit devenu. Il suit de là — et il est à peine besoin de le dire — que le fabricant, qui reçoit la commande d'une étoffe d'après un dessin qu'on lui confie, ne peut opérer valablement le dépôt en son nom, alors même qu'il aurait indiqué quelques changements à apporter dans ce dessin (1). En ce cas, en effet, il n'est pas devenu propriétaire du dessin ; il ne l'a possédé qu'à titre précaire, suivant l'expression juridique, et ne peut dès lors, à aucun titre, se l'approprier. C'est par une conséquence du même principe qu'il a été jugé que le dépôt effectué par l'auteur du dessin à une époque où il n'en est plus propriétaire n'est pas valable (2).

75. On peut déposer par mandataire. — L'auteur ou le propriétaire du dessin n'est pas tenu de faire le dépôt en personne ; il peut se faire représenter par un mandataire, suivant les règles du droit commun Un pouvoir sous seing privé suffit, pourvu qu'il soit enregistré. Il est, en effet, de

(1) V. Trib. comm. Seine, 18 nov. 1845, *Le Droit*, 19 nov.
(2) Trib. corr. Rochefort, 12 juin 1890, Laurent, Pataille, 91.328.

principe que, à moins que la loi n'ait explicitement exigé une procuration authentique, un acte sous seing privé suffit pour constater, vis-à-vis des tiers, l'existence du mandat (1).

Disons que, dans la pratique, le secrétaire du conseil des prud'hommes se contente d'un mandat purement verbal, que nombre de dépôts sont effectués par des employés au nom et pour compte de leurs patrons.

« Le dépôt, dit avec raison M. Dalloz, a une grande im-
« portance pour les manufacturiers, en ce qu'il constate
« leur propriété d'une manière certaine. Jusqu'au jour du
« dépôt, en effet, le dessin n'est censé la propriété de per-
« sonne, à moins que le fabricant ne justifie qu'il en est
« inventeur, preuve difficile à cause de l'infinie variété des
« dessins (2) »

Il est certain que le dépôt a cet avantage inappréciable de former un titre entre les mains du fabricant, et de lui procurer une preuve de sa propriété, comme un certificat de naissance de son invention. En l'absence d'un dépôt, il serait souvent fort embarrassé de préciser d'une façon irrécusable la date exacte à laquelle remonte sa création.

76. *Quid* **des incapables ?** — Le dépôt est reçu sans examen préalable, et le conseil des prud'hommes n'a pas à discuter la qualité des personnes qui présentent le dépôt. Tirons-en cette conséquence, c'est qu'un incapable, mineur, femme mariée, interdit ou failli, ne peut se voir refuser l'acceptation du pli qu'il dépose. Rien dans la loi n'y fait obstacle, et d'ailleurs ce dépôt, qui ne les engage que pour le payement d'une taxe fort minime, pourra souvent leur procurer de sérieux avantages (3).

76 *bis. Quid* **d'une société ou d'une collectivité ?** — Ce que nous venons de dire des incapables s'applique à plus forte raison ici. Rien n'empêche qu'un dessin ne puisse être la propriété commune de plusieurs personnes ou celle d'une société. La société pourra donc valablement déposer

(1) V. Cass., 6 fév. 1837, Sir., 37 1.201 — Comp. Philipon, n° 55
(2) Dalloz, v° *Industrie*, n° 288.
(3) V. notre traité de la *Propr. litt. et artist.*, n° 200 — V. Fauchille, p. 94.

le dessin ; et, de même, les différentes personnes, qui seraient même en dehors de toute association propriétaires d'un dessin, pourraient, à ce titre de copropriétaires, en effectuer valablement le dépôt.

77. *Quid* **du fait de commissionner un dessin sur échantillon ?** — Il arrive souvent qu'un fabricant propose ses échantillons à des négociants, et que ceux-ci commissionnent une certaine quantité de marchandises sur le vu de ces échantillons ; il arrive même souvent qu'un négociant *retient* (c'est le mot consacré) un ou plusieurs dessins que le fabricant, par cela même, s'interdit de livrer à d'autres. Suit-il de là que le négociant qui a retenu le dessin en soit devenu le propriétaire, qu'il puisse en autoriser la reproduction ou le déposer en son propre nom ? On conçoit que c'est avant tout une question de fait ; il y a là une convention à interpréter. Mais, en principe, nous n'hésitons pas à penser que le fait de retenir un dessin n'est pas en lui-même attributif de la propriété de ce dessin. Le fabricant, qui en est le créateur, en demeure, à moins de convention contraire, le propriétaire. De ce qu'il a pris l'obligation de ne le livrer qu'au négociant qui l'a retenu, on ne saurait conclure qu'il a abandonné, cédé sa propriété. Il aura donc seul le droit de déposer le dessin, et il aura une action contre le négociant qui autoriserait, sans son consentement, des tiers à le reproduire.

78. Jurisprudence. — Il a été jugé en ce sens : 1° que le dépôt d'un dessin au secrétariat du conseil des prud'hommes établit, jusqu'à preuve contraire, une présomption de propriété au profit du déposant : spécialement, le négociant qui, en faisant une commande importante sur échantillon, laisse le fabricant opérer directement, en son nom, le dépôt du dessin choisi, et se borne à s'en réserver la vente exclusive, se rend par cela même non recevable à prétendre, sans en faire la preuve, soit que le dessin lui appartenait en propre, soit qu'il était dans le domaine public ; en conséquence, le fait par ce négociant d'avoir fait une commande du même dessin à un second fabricant, donne au premier une action en revendication du dessin et en dommages-intérêts (Lyon, 23 juillet 1869, Storm et Cⁱᵉ, Pataille, 70.360) ; 3° que la maison, qui commissionne à un

fabricant une certaine quantité d'étoffe sur un même dessin et retient ce dessin, n'en devient pas pour cela propriétaire ; le fabricant créateur du dessin en garde la propriété et sa seule obligation est limitée à ne vendre aucune étoffe du dessin retenu qui puisse faire concurrence à l'étoffe à lui commissionnée : il suit de là que la maison qui a commissionné ladite marchandise est sans droit et sans qualité pour faire reproduire le dessin (Trib. comm. Lyon, 5 juillet 1844, Chavant, Blanc, p. 365).

SECTION IV
De la durée du dépôt.

SOMMAIRE

79. La date du dépôt détermine la durée du droit. — 80. Ce qu'il faut entendre par la perpétuité — 81. *Quid* si le déposant n'a pas déterminé la durée de son droit ? — 82. Peut-on déposer pour un temps moindre que la perpétuité.

79. La date du dépôt détermine la durée du droit. — La date légale du dépôt résulte de l'inscription portée sur le registre et non du jour de la délivrance du certificat, qui peut être postérieure au dépôt (1). Elle sert de point de départ pour fixer la durée du droit exclusif, puisque, en effectuant le dépôt, le déposant doit déclarer (art. 18) « s'il entend se réserver la propriété exclusive pendant une, trois ou cinq années, ou à perpétuité ».

80. Ce qu'il faut entendre « par la perpétuité ». — La perpétuité s'entend ici dans le sens absolu du mot ; il résulte de l'exposé des motifs et de la discussion de la loi qu'il s'agit, en effet, d'une propriété indéfinie et destinée à survivre à celui dans la personne duquel elle a pris naissance. Il est à remarquer que ce principe de la perpétuité, qui rencontre une opposition presque générale, lorsqu'il s'agit de la propriété littéraire ou artistique, s'applique ici, depuis près d'un siècle, sans inconvénient et sans danger. La raison en est qu'en matière de dessins de fabrique l'intérêt général n'est pas en jeu et qu'il importe peu, pour le

(1) V. Mollot, *Code de l'ouvrier*, p. 285.

progrès social, que tel ou tel dessin appartienne au domaine public, d'ailleurs, en fait, dans la plupart des cas, les fabricants ne déposent guère à perpétuité.

81 *Quid* **si le déposant n'a pas déterminé la durée de son droit ?** — Les auteurs sont généralement d'accord pour décider que le dépôt, fait sans déclaration du temps pour lequel le déposant entend se réserver un droit exclusif, doit être considéré comme fait pour le terme le plus court, c'est-à-dire pour un an. La raison qui est donnée a l'appui de cette opinion, c'est que le terme le plus court est le plus favorable à l'industrie (1)

On peut assurément critiquer cette opinion Ce n'est pas dans la loi qu'elle puise son fondement ; la loi est muette D'ailleurs, est-il juste de faire peser sur le fabricant seul la faute de cette omission ? Qui sait si la faute n'est pas à l'employé chargé d'enregistrer le dépôt, lequel a peut-être reçu la déclaration prescrite par la loi, et n'en a pas tenu note ? Pourquoi se montrer plus favorable à l'industrie en général qu'à l'inventeur en particulier ? Sans doute on pourrait admettre ce système, si le droit de l'inventeur était un simple privilège, non un droit de propriété, parce qu'alors on invoquerait la maxime que les privilèges sont de droit étroit et s'interprètent contre ceux qui en jouissent. Mais en notre matière la loi elle-même pose en principe qu'il s'agit d'un droit de propriété, et que ce droit de propriété est de sa nature perpétuel. Dès lors, s'il est loisible au déposant de restreindre le temps de sa jouissance exclusive, cette faculté lui est accordée dans son intérêt particulier, et notamment pour lui permettre de payer un droit de dépôt moins élevé. Nous croyons donc que, en l'absence de toute déclaration, le dépôt doit être considéré comme fait à perpétuité (2).

M. Philipon appuie cette opinion de l'observation suivante : « Remarquons, dit-il, que le droit de l'inventeur
« d'un dessin de fabrique n'est pas un privilège, mais bien
« un droit de propriété ; or, il est de l'essence de la pro-
« priété d'être perpétuelle. Est-ce que, quand on achète

(1) V. Blanc, p 354 ; Ruben de Couder, n° 75 ; Vaunois n° 186
(2) V. Waelbroeck, n° 38.

« une maison, on a besoin de dire qu'on entend a devenir
« propriétaire pour toujours ? Non, cela va de soi. Eh bien,
« de même l'auteur d'un dessin doit être censé s'en être
« réservé la propriété perpétuelle, toutes les fois qu'il n'a
« pas fait de déclaration en sens contraire (1) »

En fait, d'ailleurs, et lorsque le dépôt aura été effectué au conseil des prud'hommes, il sera facile de suppléer à l'absence de cette déclaration. Il suffira d'examiner la somme payée par le déposant, à titre de droit de dépôt, et par là on déterminera le temps pour lequel a été fait le dépôt.

82 Peut-on déposer pour un temps moindre que la perpétuité ? — Il semblerait résulter du texte de la loi (art 18), à le prendre dans son sens littéral, que le fabricant, qui veut se réserver la propriété exclusive de son dessin pour une période de temps plus longue que cinq années, est alors obligé de réclamer la perpétuité Contrairement à l'opinion exprimée par plusieurs auteurs, et notamment par M Ruben de Couder, qui laisse d'ailleurs entendre que la loi interprétée de cette façon n'est guère logique (2), nous ne pensons pas qu'il en soit ainsi

Nous croyons que le législateur n'a accordé à l'inventeur d'un dessin de fabrique une propriété indéfinie que comme terme extrême, et pour indiquer qu'il était de l'essence du droit, en cette matière, d'aller jusque-là ; mais il n'a point eu la pensée de lui interdire un terme moins long. Il est facile de voir par l'exposé des motifs que le législateur, en concédant la perpétuité du droit, ne s'est pas fait illusion sur les objections qu'on pouvait tirer, contre son système, de l'intérêt public ; il n'est pas dès lors probable qu'il n'ait laissé aux fabricants d'autre alternative que le choix entre le délai si court de cinq années et la perpétuité. On peut donc, selon nous, en opérant le dépôt, déclarer qu'on le fait pour une période de temps plus longue que cinq années et moins longue que la perpétuité, par exemple pour dix ou quinze ans, sans se mettre le moins du monde en contradiction avec la loi. Ajoutons qu'en fait, au secrétariat du conseil des prud'hommes de Saint-

(1) Philipon, n° 79.
(2) V Ruben de Couder, n° 77.

Étienne on relèverait nombre de dépôts de six ans et de vingt ans, c'est-à-dire d'une durée qui ne rentre pas dans les termes fixés par la loi. En tout cas, il est hors de doute qu'une déclaration faite en ces termes ne pourrait entraîner la nullité du dépôt.

Il a été jugé, en ce sens, que, du moment où le déposant peut se réserver son droit privatif à perpétuité, on ne comprendrait pas que des tiers fussent fondés à se plaindre de ce qu'il n'aurait pas jugé à propos de faire une réserve aussi absolue, et de ce qu'il l'aurait limité à un temps moindre, en faisant ainsi une concession à laquelle il n'était pas obligé ; on ne saurait donc déclarer nul le dépôt fait pour quinze ans, alors que la loi permet de le faire pour une, trois ou cinq années, ou à perpétuité ; en tout cas, le dépôt fait pour quinze ans vaut au moins pour cinq ans (Lyon, 14 mai 1870, Faure, Pataille, 74.237).

SECTION V

Des effets du dépôt.

SOMMAIRE

83. Le dépôt établit une présomption de propriété en faveur du déposant. — 84. *Jurisprudence.* — 85. Cas où le dépôt est attributif de propriété. — 86. Comment on procède, dans ce cas, à l'ouverture des dépôts. — 87 Exception en cas de fraude — 88. Comment cessent les effets du dépôt — 89. *Quid* de la mise en vente avant le dépôt ? controverse. — 90 Premier système la mise en vente emporte déchéance — 91 *Jurisprudence* — 92. Deuxième système : la mise en vente n'emporte pas déchéance — 93. *Jurisprudence.* — 94. Troisième système ⋅ la déchéance n'est encourue que si des tiers ont fait usage du dessin avant le dépôt. — 95 *Jurisprudence.* — 96 *Quid* de la communication du dessin avant le dépôt ? — 97. L'usurpation frauduleuse avant le dépôt ne constitue pas une divulgation — 98 Responsabilité de celui qui divulgue un dessin à lui confié. — 99. Dépôt au Conservatoire des arts des dessins tombés dans le domaine public.

83. Le dépôt établit une présomption de propriété en faveur du déposant. — Ce serait une grave erreur que de croire qu'il suffit de déposer un dessin pour s'en assurer la propriété ; au contraire, le dépôt n'est pas attributif de la propriété du dessin, et, si le déposant, comme

nous l'avons expliqué, n'est pas, à un titre quelconque, propriétaire du dessin, le dépôt ne saurait lui conférer aucun droit. Nous verrons que le propriétaire véritable a une action contre celui qui aurait indûment déposé le dessin, et, de même, le domaine public, lorsqu'il est en possession d'un dessin, ne saurait en être dépouillé par le dépôt qu'un fabricant aurait eu la fantaisie d'effectuer ; le dessin, nous le savons, pour être l'objet d'un droit privatif, doit constituer une création, une invention ; il doit être nouveau. Mais, s'il n'est pas attributif de propriété, le dépôt établit du moins au profit du déposant une véritable présomption, qui sans doute peut être combattue par la preuve contraire, mais qui néanmoins a cet avantage de mettre le fardeau de la preuve à la charge de celui qui conteste la propriété du déposant.

84 Jurisprudence. — Il a été jugé en ce sens : 1° que le dépôt d'un dessin de fabrique n'est pas, par lui-même, attributif d'un droit de propriété ; il faut que ce dessin constitue une invention, une création nouvelle (Nancy, 2 févr. 1858, Chardot, Pataille, 58.209) ; 2° que le dépôt régulier d'un dessin de fabrique établit au profit du fabricant qui a fait ce dépôt une présomption de nouveauté qui, jusqu'à preuve contraire, lui en assure la propriété exclusive (Paris, 19 février 1858, de Germann (1), Pataille, 58. 212).

85 Cas où le dépôt est attributif de propriété — Le dépôt constate la propriété ; il ne la crée pas ; il est pourtant attributif de propriété dans le cas où en dehors de toute fraude, le même dessin a été déposé et est revendiqué par deux fabricants. En ce cas, le dépôt qui est le premier en date emporte au profit de celui qui l'a fait une présomption légale de propriété, laquelle ne peut être combattue par la preuve contraire. Cela résulte expressément de l'art. 17 de la loi 1806 (2).

M. Philipon n'est pas de cet avis. Il pense qu'il n'y a pas là une présomption légale, une présomption *juris et de jure*, et il admet que le second déposant peut être reçu à prouver qu'il avait inventé lui-même le dessin en litige antérieure-

(1) V. Rouen, 24 juin 1887, Bigot Renaux, Pataille, 88 65.
(2) V. Ruben de Couder, n° 66, Gastambide, n° 350.

ment au jour où le premier dépôt a été effectué. Cette preuve faite, son dépôt, quoique effectué le second, n'en sera pas moins valable ; mais il ne pourra s'en prévaloir vis-à-vis du premier déposant, qui en jouira en quelque sorte à titre personnel (1). Nous ne saurions partager l'avis de M. Philipon. Entre deux déposants de bonne foi, il ne saurait y avoir qu'un dépôt valable, celui qui a la priorité de date. C'est même ce que dit formellement l'art. 17 de la loi de 1806, et nous ne comprenons pas que M. Philipon puisse le contester.

Quant à la question de savoir si celui qui, avec ou sans dépôt, peut justifier de la possession du dessin antérieurement à la date de ce dépôt, est à l'abri du reproche de contrefaçon, c'est une question tout à fait différente que nous examinerons plus loin (2).

86 Comment on procède, dans ce cas, à l'ouverture des dépôts — Lorsqu'il y a lieu, pour vider un débat relatif à la propriété d'un dessin, de procéder à l'ouverture du dépôt, c'est le conseil des prud'hommes qui est chargé de ce soin, il procède alors en assemblée générale, la loi n'exige pas que les parties soient présentes (3).

Le conseil, après vérification des dépôts, délivre un certificat de priorité. C'est au tribunal de commerce qu'il appartient ensuite de décider sur le vu de ce certificat, dont les énonciations, d'ailleurs, ne peuvent être discutées, et qui fait foi jusqu'à inscription de faux.

87 Exception en cas de fraude — Il faut excepter, bien entendu, le cas de fraude ; si celui qui a déposé son dessin le second prouve qu'il est le véritable inventeur et que c'est son invention qui a été usurpée par le premier déposant, il a évidemment le droit de demander la nullité de ce dépôt frauduleux et la confirmation du sien (4) Il pourrait même si l'usurpateur avait exploité le dessin, le poursuivre en contrefaçon, et lui faire appliquer les dispositions de la loi pénale (5).

(1) V Philipon, n° 84. — V aussi Rendu et Delorme, n° 595
(2) V infrà, n° 140.
(3) V. Mollot, *Code de l'ouvrier*, p. 286.
(4) V. Gastambide, n° 350.
(5) V. infrà n° 143

Au lieu de l'action en nullité, le véritable inventeur pourrait exercer contre le premier déposant l'action en revendication. Cette action, si elle était accueillie, aurait pour résultat de lui faire attribuer tous les effets que peut produire le dépôt fait en fraude de ses droits, de telle sorte que le dépôt serait censé avoir été fait par lui-même. Cette manière de procéder aurait l'avantage de faire remonter son droit de poursuite contre les contrefacteurs au jour du premier dépôt, et de couvrir les faits de divulgation qui se seraient produits, on peut le supposer, dans l'intervalle des deux dépôts, et qui, d'après certains arrêts, sont une cause de déchéance (1).

88. Comment cessent les effets du dépôt ; expiration du terme — L'expiration du terme pour lequel le dépôt a été effectué, lorsque le déposant ne s'est réservé qu'une propriété temporaire, emporte cessation de tous les effets du dépôt. Il résulte expressément des art. 18 et 19 que le déposant ne peut, par aucun moyen, revenir sur la déclaration qu'il a faite en opérant son dépôt, et prolonger son droit au delà du terme pour lequel il se l'est réservé, même en offrant de payer une nouvelle indemnité. Puisqu'il se fait lui-même sa loi, et se la fait telle qu'il la veut, il ne peut ensuite la changer (2).

89. *Quid* **de la mise en vente avant le dépôt ? Controverse** — Une question grave et très controversée est celle de savoir quelle influence la mise en vente du dessin, antérieurement au dépôt, a sur sa validité. Trois systèmes se sont produits, et nous devons les examiner séparément.

90. Premier système : la mise en vente emporte déchéance — M. Gastambide est d'avis que la mise en vente du dessin avant le dépôt le fait tomber dans le domaine public ; il tire cette conséquence du texte même de la loi de 1806, qui dispose, art. 15 « Tout fabricant qui vou-
« dra pouvoir revendiquer *par la suite* la propriété de son
« dessin sera tenu de déposer, etc. » ; et art. 18 : « En dé-
« posant son échantillon, le fabricant déclarera s'il entend

(1) V. *infrà*, n° 92
(2) V. Waelbroeck, n° 39, Ruben de Couder, n° 79

« *se réserver* la propriété exclusive pendant une, trois, cinq
« années, ou à perpétuité. » Ces mots : *par la suite*, indiquent suffisamment, selon M. Gastambide, que le dépôt
doit être fait tout d'abord, c'est-à-dire avant la mise en
vente, et que, plus tard, il ne serait plus temps ; cette interprétation lui semble confirmée par l'expression *se réserver*, qui voudrait dire d'après lui, que l'auteur du dessin
ne peut revendiquer sa propriété que *s'il se la réserve* ;
d'où la conséquence qu'il la perd par la mise en vente,
c'est-à-dire *faute de se l'être préalablement réservée*. Enfin
M. Gastambide invoque les dispositions du règlement de
1787, qui déclarait expressément que la mise en vente avant
le dépôt emportait déchéance de la propriété exclusive et
dont l'esprit, sinon le texte, a passé dans la loi de 1806.

On ajoute encore dans le même système, que le dépôt
prescrit par la loi de 1806 serait une formalité inutile, s'il
pouvait être fait après la mise en vente ; qu'il ne constituerait plus, en effet, ni un mode de preuve, ni une constatation de priorité ; que, de plus, il deviendrait facile d'éluder la loi, puisque le fabricant qui ne déposerait son
dessin qu'après l'avoir mis en vente pendant un certain
temps et déclarerait alors s'en réserver la propriété pendant
trois ans, par exemple, en jouirait pendant un temps plus
long sans payer l'indemnité proportionnée au temps de sa
jouissance (1).

91. Jurisprudence (2). — Il a été jugé en ce sens : 1° que,

(1) V Gastambide, p 345 et s , Waelbroeck, n° 43 , Ruben de Couder,
n° 60 ; Philipon, n° 117 , Fauchille, p 78. — M Couhin (t. 3, p 54)
insiste sur les mots *conservation de la propriété des dessins de fabrique*,
qui sont en tête de la loi de 1806, « d'où il résulte manifestement, dit-
« il, que le dépôt est, essentiellement, la mesure conservatrice de la pro-
« priété des dessins et que cette propriété, par suite, se perd à défaut
« du dépôt »

(2) V encore Rej., 31 mai 1827, Marescal, Dall , 27 1 260 , Paris,
10 juill 1846, Dall , 47 2 13 , Lyon, 11 mai 1842, Palle-Gilly, Dall ,
51 2 14 Lyon, 27 janv 1843, *Monit des prud hommes*, 1er déc 1843 ,
Paris, 6 avril 1853, Rosset et Normand, Dall , 54 2 35 , Rej , 15 nov. 1853,
Valansot, Dall , 54 1 316 , Lyon, 3 juin 1870, Pramondon, Pataille, 70.363,
Trib civ Lyon, 18 juin 1885, Gallet, Pataille, 88 274 , Paris, 31 oct.
1889, Vichy, Pataille, 90 162 , Trib. corr Rochefort, 12 juin 1890, Laurent, Pataille, 90.328 ; Trib. corr. Seine, 3 déc. 1891, Durbec, Pataille,

si un dessin de fabrique appartient à son auteur comme toute autre propriété, la nature particulière de ce genre de propriété la met dans d'autres conditions que la propriété ordinaire ; échappant à toute possession matérielle, elle tombe par sa seule publicité au pouvoir de tous ; il appartient donc à la loi de régler les conditions au moyen desquelles cette propriété tout à fait spéciale peut être conservée ; et ce n'est qu'à ces conditions seules qu'elle protège l'invention nouvelle et conserve la propriété à son auteur, malgré la publicité qui lui serait ultérieurement donnée ; il s'ensuit que l'inventeur, qui néglige de remplir la condition du dépôt préalable au prix de laquelle la loi a mis sa garantie, est présumé renoncer par cela même, à en réclamer le bénéfice (Lyon, 6 août 1849, Valansot, Dall., 50.1.203) ; 2° que toute création nouvelle, volontairement livrée au public par son inventeur, sans que celui-ci ait préalablement rempli les conditions exigées par la loi pour en conserver la propriété exclusive, tombe dans le domaine public, qui en permet à chacun l'imitation ; pour que l'exercice de cette faculté de reproduction soit interdit, il faut qu'une disposition expresse de la loi, enlevant à la publicité cet effet nécessaire, ait stipulé pour l'auteur la réserve d'un droit de copie ; or, il résulte des termes de la loi de 1806 que, s'il est vrai, que c'est l'invention du dessin qui en confère la propriété à son auteur, c'est le dépôt de l'échantillon qui le lui conserve, en réservant, pendant le temps que sa déclaration détermine, le droit exclusif pour lui de le reproduire : d'où il suit que le fait de mettre, avant le dépôt, le dessin dans le commerce a pour effet immédiat d'en saisir le domaine public (Rej., 1er juillet 1850, Valansot, Dall., 50.1.203) ; 3° que, si la propriété des modèles de fabrique est, comme celle des dessins d'étoffes et autres, protégée par la loi du 18 mars 1806, c'est à la condition que le dépôt en aura été opéré au conseil des prud'hommes antérieurement à la mise dans le commerce ; en conséquence, un fabricant de bijoux, qui n'a fait le dépôt de ses modèles que longtemps après la

92 224, Dijon, 5 fév 1894, Dall, 94 2 175, Lyon, 25 mars 1898, Helfiger, *La Loi*, 19 sept. — V aussi Rej Belg, 28 oct. 1861, Pataille, 62 255

mise en vente, n'est pas recevable dans ses poursuites en contrefaçon, encore bien qu'il y aurait reproduction servile à l'aide de surmoulage (Paris, 23 déc. 1868, Chancel, Pataille, 69 59) ; 4° que la publication du dessin avant son dépôt au conseil des prud'hommes a pour résultat de le faire tomber dans le domaine public (Paris, 22 avril 1875, Tiersot-Ziegler, Pataille, 83.206) ; 5° que la fabrication et la mise dans le commerce, antérieurement au dépôt, constituent une divulgation qui met obstacle à la revendication de la propriété du modèle de fabrique (Paris, 17 mai 1879, Ulman, Pataille, 81 71) ; 6° que la vente d'un modèle de fabrique par son auteur antérieurement au dépôt prescrit par la loi de 1806 le fait tomber dans le domaine public et entraîne la nullité du dépôt (Trib. corr Seine, 25 mai 1882, Aigon, Pataille, 83.62) ; 7° que par cela même que la loi du 18 mars 1806, à la différence de la loi du 24 juillet 1793, abandonne à la volonté de l'inventeur d'un dessin de fabrique le soin de déterminer la durée du privilège de reproduction qu'il entend se réserver et lui enjoint de faire cette déclaration relative à la durée de son droit au moment même où il opère son dépôt, il faut conclure que le dépôt doit être effectué avant toute mise en vente du dessin, s'il est vrai que c'est l'invention du dessin qui en confère la propriété c'est le dépôt qui la consacre, par suite lorsque l'inventeur d'un dessin de fabrique a commencé avant le dépôt, volontairement, au grand jour et sans réserve l'exploitation commerciale de ce dessin, la présomption est qu'il a entendu livrer sa création au domaine public (Rouen, 3 mars 1882, Pérille (1), Pataille, 84.281).

92 Deuxième système : la mise en vente n'emporte pas déchéance. — Nous pensons, au contraire (et c'est une prémisse que nul ne conteste), que le droit privatif prend sa source dans l'invention même, que, dès lors, la formalité du dépôt donne seulement ouverture au droit de poursuite, et que, par voie de conséquence, la loi n'impose au propriétaire aucun délai, soit pour poursuivre, soit pour déposer

Voici les motifs de notre opinion. Suivant nous, ces

(1) V Rej , 24 janv 1884, même affaire, *eod loc.*

mots : *par la suite*, qui se trouvent dans l'art. 15, sont équivalents à ceux-ci : *à dater de la loi nouvelle* ; ils veulent dire tout simplement que *dorénavant* la poursuite en contrefaçon de dessins ne sera recevable qu'à de certaines conditions. Il nous est impossible d'y voir autre chose, et surtout d'y voir tout ce qui frappe l'imagination de M. Gastambide. Quant à ces expressions : « Le fabricant déclarera s'il entend *se réserver* la propriété pendant une, trois, cinq années, ou à perpétuité », n'est-ce pas leur prêter une signification bien subtile que de les entendre en ce sens que la propriété n'existe que si l'auteur *se la réserve* par un dépôt? S'il en était ainsi, le législateur ne serait-il pas impardonnable pour son obscurité ? Au contraire, son langage n'est-il pas naturel et clair, s'il veut dire que la propriété dure une, trois, cinq années, ou à perpétuité, selon *les réserves* faites à cet égard ? Les arguments de texte, invoqués en faveur de l'opinion contraire, manquent donc assurément de solidité.

L'argument tiré du règlement de 1787 ne paraît pas plus décisif ; et même, ne peut-on pas dire qu'il se retourne contre ceux qui l'invoquent ? Il est évident que le législateur avait ce règlement sous les yeux quand il a rédigé la loi de 1806 ; il l'a copié textuellement en de certains passages. S'il n'a pas reproduit celui qui est en question, n'est-ce pas qu'il prétendait s'en écarter ?

N'est-il pas d'ailleurs naturel de penser, à défaut d'une disposition contraire qui soit formelle, qu'il adoptait en 1806 le principe qu'il avait suivi dans la loi de 1793, aux termes de laquelle le dépôt est également nécessaire pour poursuivre les contrefacteurs, sans néanmoins que son retard entraîne aucune déchéance du droit ? Cette assimilation n'est-elle pas d'autant plus probable que la loi de 1793 et la loi de 1806 sont issues du même principe, et que même il est constant que la seconde n'a fait que compléter la première, étendre expressément sa protection à certains objets que, de l'aveu de tous, elle comprenait déjà implicitement ?

Est-il vrai de dire que le dépôt, dans notre système, est inutile? D'abord il sert de point de départ à la propriété temporaire ; ensuite, il suffit de jeter les yeux sur l'exposé

de la loi pour se convaincre qu'il n'est pas exigé uniquement dans l'intérêt privé du déposant. Le législateur de 1806, en effet, obéissant au même sentiment qui l'avait déjà guidé lors de la loi de 1793, a voulu que les dessins déposés fussent conservés et mis à la disposition du public à l'expiration des droits y attachés, et formassent ainsi des collections destinées à éclairer et à inspirer le goût public. C'est pour assurer la formation de ce musée industriel que la loi prescrit ce dépôt, elle l'a exigé comme condition indispensable de toute poursuite en contrefaçon. Ce système n'est-il pas logique, conforme à la pensée du législateur?

Il n'est pas plus sérieux de prétendre que ce système permet d'éluder la loi et de se soustraire impunément au payement de la taxe qu'elle exige pendant un temps plus ou moins long. D'abord l'importance de cette taxe est si minime qu'il n'est guère possible d'admettre qu'un fabricant retarde le dépôt pour s'en exonérer ; ensuite l'argument manque de base quand le dépôt est fait à perpétuité ; car, en ce cas (et c'est le plus général), la taxe est uniforme ; de sorte que, si le dépôt eût été fait plus tôt, le fabricant n'eût pas payé une taxe plus forte. De plus, le payement de cette taxe n'est pas exigé à peine de nullité (1) ; la fixation en est abandonnée aux conseils des prud'hommes, qui quelquefois n'en fixent aucune ; enfin, lorsque, à défaut de conseil de prud'hommes, le dépôt se fait au greffe du tribunal de commerce, il a lieu gratuitement.

Les arguments présentés par M. Gastambide se réfutent donc presque d'eux-mêmes. On peut ajouter à ce que nous venons de dire que le texte, lu avec simplicité, semble condamner son système ; car il dispose que « tout fabricant qui voudra *pouvoir revendiquer* la propriété de son dessin sera tenu de déposer », d'où il faut bien conclure que le dépôt est la condition, non de la propriété, c'est-à-dire du droit de poursuite ; que, par conséquent, il n'est exigé que le jour où le fabricant veut exercer son action. Faut-il encore une preuve ? La loi de 1857 sur les marques de fabrique emploie les mêmes expressions : « Nul *ne peut revendiquer* la propriété exclusive d'une marque s'il n'a pas été

(1) V. *suprà*, n° 60

déposé, etc. » Or, le rapport présenté sur cette loi, sa discussion, les commentateurs, la jurisprudence, sont d'accord pour reconnaître que, pour les marques de fabrique, l'usage antérieur au dépôt n'entraîne pas la déchéance du droit. Comment les mêmes mots signifieraient-ils ici une chose et là le contraire? C'est faire injure au législateur que de lui supposer une pareille légèreté.

Telle était d'ailleurs l'opinion du ministre de l'agriculture et du commerce, dans son exposé des motifs du projet de loi de 1845, dans lequel on lit « On tient aujourd'hui, « d'après les termes de la loi de 1806 combinés avec l'art. 18 « de la loi du 21 germinal an XI, que le dépôt n'est pas « nécessaire pour constituer le droit des dessinateurs ou « des fabricants, et qu'il n'est qu'une formalité préalable à « l'exercice de l'action en revendication du dessin, formalité « que les ayants droit *peuvent utilement remplir même* « *après avoir mis leurs produits dans le commerce.* »

A tous ces arguments, M. Dalloz en ajoute un dernier qui a bien sa valeur : « Au milieu des inventions nom-« breuses que la mode fait éclore, dit-il, quelle est celle « que le goût du public approuvera? Et, tant que cette « manifestation ne se sera pas prononcée, où est l'utilité « d'un dépôt pour des inventions qui restent au moins « provisoirement (car la mode peut revenir à elles) sans « nulle valeur actuelle (1) ? »

En résumé, à tous les points de vue, soit qu'on examine le texte, soit qu'on se pénètre de son esprit, et surtout si l'on remarque que la loi de 1806 n'a été que la confirmation, le complément de la loi de 1793, on est autorisé à penser que le principe de celle-ci, relativement au dépôt, a passé dans celle-là ; c'est-à-dire que le dépôt ne crée pas la propriété, et qu'il n'est nécessaire que le jour où le fabricant veut se mettre en mesure de revendiquer son droit (2)

Ajoutons, pour finir, que notre système a reçu du législateur lui-même une consécration toute récente; on trouve,

(1) Dalloz, v° *Industrie*, n° 291
(2) V Renouard, t. II, p 383 et suiv , Rendu et Delorme, n° 590, Favard, *Répert* , v° *Manufactures*, n° 14, Calmels, n° 223, Le Hir 49
1 307

en effet, dans le traité de commerce, conclu, le 3 nov. 1881, entre la France et l'Italie, un article 15 qui est ainsi conçu :
« Le dépôt, prescrit par l'art. 13 de la convention conclue,
« le 29 juin 1862, entre la France et l'Italie, étant décla-
« ratif et non attributif de propriété la contrefaçon qui
« serait faite d'une marque de fabrique ou de commerce,
« *ainsi que des dessins ou modèles industriels et de fabri-*
« *que*, avant que le dépôt en eût été opéré conformément
« aux dispositions de l'art. 13 précité, n'infirme pas les
« droits du propriétaire desdites marques ou *dessins* contre
« les auteurs de cette contrefaçon » Il est donc certain que le sujet italien peut opérer valablement le dépôt de son dessin, même après que la contrefaçon s'est manifestée ; pour lui, la convention le dit en termes formels, le dépôt est simplement déclaratif de la propriété du dessin ; il en est des dessins comme des marques. Voilà ce que proclame le législateur Peut-on admettre que ce qui est vrai pour les sujets italiens ne l'est pas pour les citoyens français, et que la loi de 1806 ait un sens ou un autre suivant la nationalité de celui qui l'invoque ?

93 Jurisprudence (1) — Il a été jugé en ce sens : 1° que l'inventeur du dessin d'une étoffe, bien qu'il l'ait confectionné et publiquement vendu avant d'en opérer le dépôt pour en conserver la propriété, n'en est pas moins fondé à en revendiquer la propriété exclusive et à actionner ceux qui, avant ou après le dépôt, l'auraient contrefait , il est en effet manifeste que le dépôt, prescrit par la loi de 1806, n'est qu'une formalité préalable qui doit être remplie par tout fabricant, inventeur d'un dessin quelconque, pour qu'il puisse être admis à en revendiquer la propriété ; mais son droit de propriété n'est pas moins préexistant à cette même formalité, et, par conséquent, lorsque ledit dépôt a été une fois effectué de sa part, son action en revendication lui est ouverte contre tous ceux qui ont attenté à sa propriété, soit depuis le dépôt soit auparavant (Lyon,

(1) V. aussi Rej , 31 mai 1827, Marescal, Dall , 27 1 260 , Trib comm Seine, 3 fév 1835, Gastambide, p 348 , Nimes, 22 fév 1842, Delon, Dall , 43 1 327 , Paris, 24 juin 1837, Brun, Dall , v° *Industrie*, n° 286 , Trib comm Lille, 16 avril 1844, *Monit des prud hommes*, 1ᵉʳ juin

7 avril 1824, Bouillet, Dall., v° *Industrie*, n° 290) ; 2° que, dès qu'il est reconnu, en fait, qu'un fabricant est inventeur d'un dessin de fabrique et qu'il en avait la propriété au moment où il en a opéré le dépôt conformément à l'art. 15 de la loi du 10 mars 1806, le juge du fond peut se dispenser d'admettre la preuve offerte que le dessin a été vendu avant le dépôt (Rej., 14 janv. 1828, Bouillet, Dall., v° *Industrie*, n° 290) ; 3° que la mise en vente antérieurement au dépôt n'a pas pour effet de faire tomber le dessin dans le domaine public, la propriété dudit dessin remontant au jour de sa création ; toutefois, en cas d'imitation de ce dessin, il ne peut être demandé réparation que du préjudice causé postérieurement au dépôt, c'est-à-dire postérieurement à l'accomplissement des formalités nécessaires pour autoriser l'action en revendication (Paris, 29 déc. 1835, Depoully, Godmard et C¹ᵉ, Dall. 36.2 26) ; 4° que la propriété de l'inventeur existe avant le dépôt, cette formalité n'est prescrite que préalablement à l'action qui a pour objet la revendication de la propriété du dessin, il s'ensuit que, dès qu'il est constant, en fait, que le dépôt a eu lieu avant l'action, le juge du fait, loin de violer aucune loi, fait une juste application des textes, en condamnant la contrefaçon qui s'est produite même avant le dépôt (Rej , 17 mai 1843, Delon, Dall , 43 1.327) ; 5° que, bien que le dépôt n'ait été fait par l'inventeur que postérieurement à la mise en vente de son dessin, son droit n'en était pas moins préexistant, la formalité du dépôt n'ayant eu pour but que de lui permettre de revendiquer la propriété dudit dessin (Paris, 27 fév 1844, Habert (1), *Monit des prud'hommes*, 15 mars) ; 6° qu'en matière de modèles de fabrique, le dépôt au conseil des prud'hommes n'est pas attributif, mais simplement déclaratif de propriété, et s'il est nécessaire pour pouvoir exercer une action en justice, la loi n'ayant fixé aucun délai, il suffit qu'il ait été fait avant les poursuites (Cass , 30 juin 1865, Auclair, Pataille, 65.332)

(1) M le premier président Séguier, dans cette affaire, interrompit Mᵉ Marie qui voulait discuter la question, en déclarant que la jurisprudence était définitivement fixée dans le sens où fut rendu l'arrêt

94 Troisième système : la déchéance n'est encourue que si des tiers ont fait usage du dessin avant le dépôt — Entre les deux opinions extrêmes que nous venons d'indiquer, il s'est formé un système intermédiaire, et qu'on pourrait appeler de conciliation. Dans ce système, la mise en vente d'un dessin de fabrique avant le dépôt ne le fait pas nécessairement tomber dans le domaine public ; il faut encore, indépendamment de la divulgation résultant du fait de l'auteur, que des tiers se soient réellement emparés du dessin. Cette prise de possession par le domaine public avant tout dépôt est nécessaire pour emporter la déchéance du droit privatif. Autrement, le dessin reste de fait, comme il l'est de droit, la propriété de son auteur.

95. Jurisprudence. — Il a été jugé en ce dernier sens : 1° qu'il résulte de la nature même du droit de propriété des dessins de fabrique, et d'ailleurs des termes de la loi de 1806, que ce droit naît au moment et par le fait de l'invention ; le dépôt exigé par l'art. 15 a pour but, non de le créer, mais seulement de le conserver, et ni cet article, ni aucun autre de la même loi, n'en prononce la déchéance par le seul fait de la mise en vente de la marchandise fabriquée ; il s'ensuit que, lorsque au moment du dépôt personne ne s'est emparé du dessin de fabrique, qui est resté par le fait la propriété de l'inventeur comme il l'était par le droit, on ne trouve, ni dans la loi spéciale, ni dans le droit commun, ni dans l'équité, ni dans la raison, aucun motif pour déclarer cette propriété perdue, par cela seul qu'avant de remplir la formalité que la loi exige pour empêcher les tiers d'y prendre part, l'inventeur a voulu, par quelques essais de vente, s'assurer qu'elle méritait d'être conservée (Caen, 30 août 1859, Paildieu, Pataille, 62.256) ; 2° que le droit de propriété des dessins de fabrique naît au moment et par le fait même de l'invention ; mais, pour qu'il soit conservé et puisse être revendiqué par la suite, il faut que le dépôt des dessins ait été opéré, si la loi du 28 mars 1806 ne prononce pas expressément la déchéance, résultant de la mise en vente antérieurement au dépôt, il est cependant de toute justice, en cas d'inobservation de cette formalité, que les fabricants qui auraient imité les dessins

non encore déposés ne puissent être poursuivis comme contrefacteurs (Caen, 28 nov. 1873, Ballu, Pataille, 83 231).

96 *Quid* **de la communication du dessin avant le dépôt ?** — Que faut-il penser du fait par le propriétaire du dessin d'avoir, antérieurement au dépôt, communiqué ce dessin à des tiers, par exemple d'en avoir fait exécuter des échantillons et de les avoir remis à un commissionnaire ou à un marchand, en vue de savoir s'il était de nature à plaire et à s'assurer des commandes ? Ce fait constituera-t-il une publicité destructive de la nouveauté ? Devra-t-il être assimilé à la mise dans le commerce, qui, du moins dans l'opinion de certains auteurs, entraîne la déchéance du droit ? A quelque opinion qu'on se range, on ne saurait attribuer de pareils effets à la simple communication du dessin. Que la mise en vente, la mise dans le commerce, soit considérée comme un abandon de la propriété, comme une renonciation au droit privatif, on peut à la rigueur l'admettre. Mais punir le fabricant d'avoir eu confiance dans les intermédiaires du secours desquels il ne saurait se passer, c'est ce que nul ne saurait accepter. La communication, en quelque sorte à l'état de confidence, n'est pas la publicité et n'y peut être assimilée ; même en matière de brevets d'invention, où la loi est si rigoureuse, on ne va pas jusque-là ; comment en serait-il autrement en matière de dessins de fabrique (1) ?

Jugé en ce sens 1° qu'en droit, la communication faite à des marchands à l'effet d'en obtenir des commandes, ne peut pas être considérée à elle seule comme ayant livré ce dessin à la publicité, dès lors il n'y a pas lieu d'appliquer à un tel cas le principe en vertu duquel un dessin de fabrique, qui a été livré à la connaissance du public avant son dépôt aux archives du conseil des prud'hommes, ne peut plus devenir l'objet d'un droit privatif (Rej., 15 nov. 1852, Valansot (2), Dall., 54 1.316) ; 2° que l'envoi d'une étoffe par un fabricant à un marchand, soit à l'examen, soit à titre d'échantillon, ne constitue pas une mise en vente qui fasse

(1) V. Blanc, p. 338, Philipon, n° 118.
(2) V. Lyon, 19 juin 1851, même affaire, Dall., 52 2 275.— V. aussi Paris, 6 avril 1853, Teulet, 53 251.

tomber le dessin dans le domaine public ; le dépôt postérieur opère tous ses effets quant à la conservation de la propriété (Bruxelles, 26 juin 1856, *Belg. judic*, 57 77) ; 3° que l'arrêt qui déclare d'après la correspondance et les circonstances de fait, que l'envoi à l'étranger d'un modèle de fabrique n'a eu lieu qu'à titre d'essai et n'impliquait pas de la part de l'inventeur, une renonciation, soit expresse, soit tacite au bénéfice de son invention, émet une appréciation souveraine qui échappe au contrôle de la Cour de cassation (Rej., 19 oct 1897, Jourde, Dalloz, 98 1 24).

97 L'usurpation frauduleuse avant le dépôt ne constitue pas une divulgation — En tout cas, c'est la divulgation du fait de l'auteur qui emporte déchéance du droit privatif Si donc, avant tout dépôt du dessin, mais aussi avant toute mise en vente provenant du fait de l'auteur, un tiers parvient à s'en emparer, le copie et le met lui-même en vente, cette usurpation frauduleuse non seulement n'invalidera pas le dépôt, mais constituera même une contrefaçon tombant directement sous le coup de la loi (1). Il est bien entendu, nous l'avons déjà dit, que le fait que l'auteur de cette usurpation frauduleuse aurait déposé le dessin ainsi usurpé ne modifierait pas la situation. Son dépôt ne le garantirait pas de la poursuite Nous savons, en effet, que le dépôt n'engendre pas le droit ; il le suppose Effectué par un autre que le propriétaire du dessin, il constitue une fraude, et voilà tout.

Il a été jugé, dans cet ordre d'idées, que le dépôt d'un dessin de fabrique au conseil des prud'hommes n'en conserve la propriété exclusive au fabricant qu'autant que ce dépôt a eu lieu antérieurement à toute vente ; si, par suite, il n'y a ni contrefaçon ni concurrence déloyale dans le fait de reproduire, même servilement, les dessins d'une maison de commerce qui n'en a pas opéré le dépôt régulier avant la mise en vente, il en est autrement lorsque cette reproduction a eu lieu par suite d'abus de confiance ou de faits répréhensibles engageant directement la respon-

(1) V. Ruben de Couder, n° 63 ; Blanc, p. 341 et 590 ; Gastambide, n° 342. — V aussi Trib comm. Seine, 14 janv. 1839 ; Trib. comm. Seine, 2 mars 1854, Boas, l'oulet, 54.143.

sabilité des reproducteurs : spécialement, il y a concurrence déloyale dans le fait d'anciens commis d'une maison de commerce qui, en créant une maison rivale, ont fait reproduire servilement par les mêmes fabricants et ont mis en vente des dessins créés par leur ancienne maison, qu'ils se sont procurés pendant qu'ils y étaient encore employés (Lyon, 3 juin 1870, Pramondon, Pataille, 70 363).

98 Responsabilité de celui qui divulgue un dessin à lui confié. — On admet encore dans tous les systèmes — et ce n'est que justice — que celui auquel a été remis un dessin de fabrique en vue d'une exécution qui ne s'est pas réalisée, est responsable du dommage causé par la divulgation du dessin resté entre ses mains, alors même que cette divulgation ne serait pas le résultat de son fait personnel ; sa négligence, en effet, engage nécessairement sa responsabilité. C'est un principe de droit commun (1).

Disons également que la communication d'un dessin du domaine public pourrait dans certains cas donner lieu à une action en réparation de préjudice contre l'auteur de cette communication. Supposez, en effet, qu'un négociant puise dans le domaine public un dessin oublié ou passé de mode depuis longtemps, et le confie à un fabricant pour l'exécuter pour son compte, espérant, peut-être à juste titre, que ce dessin, remis à la mode, aura une vogue nouvelle. Il est évident que le fabricant qui, ayant accepté ce travail, communiquera le dessin à des concurrents du négociant, de telle sorte qu'ils mettent à leur tour la même idée à profit et offrent à leur clientèle le même dessin, causera un préjudice incontestable à son commettant, et qu'il en sera responsable. Si même ce fabricant avait accepté d'exécuter le dessin, sous la condition expresse qu'il ne le communiquerait à personne et ne l'exécuterait pour aucun autre négociant, il pourrait y avoir de la part du fabricant, qui aurait accepté ce contrat, un véritable abus de confiance (2).

(1) V. Paris, 15 mai 1865, Guichot, Feulet, 66 162.
(2) V. Trib corr Seine, 28 fév. 1877, Fourmy-Lorlot, Pataille, 77, 74.

Il y aurait certainement abus de confiance tombant sous l'application de l'art. 40 du Code pénal, dans le fait, de la part d'un ouvrier, de se servir, pour en livrer des produits à des tiers, des modèles ou matrices qui ne lui ont été confiés que pour un usage déterminé et spécial au mandant (1).

99. Dépôt au Conservatoire des arts des dessins tombés dans le domaine public. — L'art. 18 de la loi de 1806 (on n'oublie pas qu'elle était spéciale à la fabrique lyonnaise) dispose qu'à l'expiration du dépôt, tout paquet d'échantillons déposé sous cachet dans les archives du conseil devra être transmis au Conservatoire des arts de la ville de Lyon, et les échantillons y contenus être joints à la collection du Conservatoire. Il paraît que cette disposition de la loi a toujours été fidèlement exécutée à Lyon, et que plus de 80,000 échantillons de tissus, formant ainsi la plus curieuse des collections, ont été réunis au Conservatoire des arts de la ville (2). D'après M. Fauchille (3), il existerait également à Roubaix un musée de dessins et d'étoffes, contenant tous les dépôts faits soit depuis 1806, soit sous l'ancien régime, et classés avec le plus grand soin.

Ce que la loi prescrivait pour la ville de Lyon est naturellement devenu applicable à toute ville dans laquelle a été créé un conseil de prud'hommes; mais il s'en faut que toute ville ait un conservatoire des arts, comme Lyon. Que deviennent ainsi, à l'expiration des dépôts, les échantillons des dessins tombés dans le domaine public? C'est ce que nous ne saurions dire. Pendant longtemps, le Conservatoire des arts et métiers a reçu tout au moins les échantillons provenant des dépôts faits à Paris et expirés; mais il paraîtrait que ce transfert ne s'effectue plus. A dire le vrai, on ne saurait en faire un grief à l'Administration, quand on songe au nombre considérable des dépôts faits chaque année et se rapportant à des objets si divers, parfois si encombrants que le classement en serait à peu près impossible (4).

(1) V. Trib corr. Seine, 30 mai 1868, Boivin, Pataille, 68 191
(2) V. Philipon, p 108, *la note*.
(3) V l'auchille, 98.
(4) D'après M Philipon, qui cite un document officiel, le nombre

CHAPITRE VI

GARANTIE PROVISOIRE DES DESSINS DANS LES EXPOSITIONS PUBLIQUES

SOMMAIRE

100 Lois transitoires de 1855 et de 1867 — 101 Loi permanente du 11 mai 1868 — 102 *Quid* du certificat si l'inventeur n'opère pas de dépôt ?

100 Lois transitoires de 1855 et de 1867. — Les expositions universelles de 1855 et de 1867 avaient été l'occasion de lois temporaires, destinées à protéger les inventions industrielles ou les dessins de fabrique admis à ces expositions. Ces lois autorisaient les inventeurs à demander à l'Administration un certificat constatant l'admission de l'objet de leur invention. Ce certificat protégeait leur propriété pendant la durée de l'exposition, et même pendant un certain temps après sa fermeture ; à l'expiration de ce terme, les inventeurs devaient se pourvoir dans

des dépôts, tant de dessins que de modèles, se serait élevé en France, pour la seule année 1878, au chiffre de 25,676 dont 21,065 dépôts d'objets en nature. Depuis cette époque, le nombre des dépôts a considérablement augmenté, voici, en effet, les chiffres que donne le *Bulletin officiel de la prop. indust.*, publié par les soins du ministère du commerce (n° du 12 août 1897). en 1892, dépôt de 42 644 dessins dont 35 620 en nature et 7 024 sous forme d'esquisse, de 5 970 modèles, dont 4 483 en nature, 1 487 sous forme d'esquisse ; en 1893, dépôt de 47.671 dessins, dont 39 386 en nature, et 8 285 sous forme d'esquisse, de 5.504 modèles, dont 2 781 en nature et 2 723 sous forme d'esquisse, en 1894, dépôt de 44 837 dessins, dont 42 987 en nature, et 1 850 sous forme d'esquisse, de 5 845 modèles, dont 4 610 en nature et 1 235 sous forme d'esquisse ; en 1895, dépôt de 50 025 dessins, dont 40 029 en nature, et 9 996 sous forme d'esquisse, de 5 438 modèles, dont 4 491 en nature et 947 sous forme d'esquisse ; en 1896, 48 684 dessins, dont 32 294 en nature et 16 390 sous forme d'esquisse, de 6 427 modèles, dont 4.363 en nature et 2 064 sous forme d'esquisse.

Dans ces chiffres, sont compris 12 367 dessins et 180 modèles déposés par des étrangers ou des français, établis hors du territoire français

la forme ordinaire, c'est-à-dire en prenant un brevet d'invention, s'il s'agissait d'une découverte industrielle, ou en opérant un dépôt au conseil des prud'hommes, s'il s'agissait d'un dessin de fabrique.

101 Loi permanente du 11 mai 1868. — Une loi du 11 mai 1868 a rendu permanentes ces dispositions Sans nous étendre sur leurs inconvénients, parfaitement mis en lumière dans la discussion par M. Marie (1), nous voulons en préciser seulement quelques points (2). Il est d'abord bien entendu que la loi n'est applicable que lorsqu'il s'agit d'une exposition *publique autorisée par l'Administration*, quel qu'en soit le but général ou restreint, qu'il s'agisse d'une exposition maritime ou d'un simple concours agricole. Il suffira, ensuite, de se présenter à la préfecture ou à la sous-préfecture dans le département ou l'arrondis-

(1) V *Moniteur* du 12 mai 1868 — V notre *Traité des brevets*, nos 544 et suiv.

(2) Voici le texte de la loi

Loi du 28 mai 1868, *relative à la garantie des inventions susceptibles d'être brevetées et des dessins de fabrique, qui seront admis aux expositions publiques, autorisées par l'Administration dans toute l'étendue de l'Empire*.

Art 1er. Tout Français ou étranger, auteur soit d'une découverte ou invention susceptible d'être brevetée aux termes de la loi du 5 juillet 1844, soit d'un dessin de fabrique qui doive être déposé conformément à la loi du 18 mars 1806, ou ses ayants droit, peuvent, s'ils sont admis dans une exposition publique, autorisée par l'Administration, se faire délivrer, par le préfet ou le sous-préfet dans l'arrondissement duquel cette exposition est ouverte, un certificat descriptif de l'objet déposé

Art 2 Ce certificat assure à celui qui l'obtient les mêmes droits que lui conférerait un brevet d'invention ou un dépôt légal de dessins de fabrique, à dater du jour de l'admission jusqu'à la fin du troisième mois qui suivra la clôture de l'exposition, sans préjudice du brevet que l'exposant peut prendre, ou du dépôt qu'il peut opérer avant l'expiration de ce terme.

Art 3 La demande de ce certificat doit être faite dans le premier mois, au plus tard, de l'ouverture de l'exposition Elle est adressée à la préfecture ou à la sous-préfecture, et accompagnée d'une description exacte de l'objet à garantir, et, s'il y a lieu, d'un plan ou d'un dessin dudit objet. — Les demandes, ainsi que les décisions prises par le préfet ou par le sous-préfet, sont inscrites sur un registre spécial, qui est ultérieurement transmis au ministère de l'agriculture, du commerce et des travaux publics, et communiqué sans frais à toute réquisition. La délivrance du certificat est gratuite.

sement duquel l'exposition sera ouverte, et d'y réclamer, dans le premier mois au plus tard qui suivra l'ouverture de l'exposition, un certificat descriptif de l'objet exposé Ce certificat ne pourra pas être refusé. C'est ce qui ressort des déclarations du rapporteur et des termes d'un amendement admis par la commission Le projet de loi portait que tout inventeur pourrait « obtenir » un certificat, la loi porte qu'il pourra « se faire délivrer » le certificat. « Il « nous a paru, a dit le rapporteur, que nous donnions ainsi « une sorte d'assurance que ce certificat ne serait jamais « refusé, la formalité à remplir sera des plus simples , on « ira déposer sa demande de certificat provisoire et on rece-« vra une réponse immédiate, comme si on allait deman-« der un passeport ou une autre pièce à la préfecture ou « à la sous-préfecture » Il faut ajouter que l'exposant doit joindre à sa demande de certificat une description aussi exacte que possible du dessin ou du modèle qu'il revendique, avec un plan ou un tracé graphique s'il le croit utile Il pourrait encore déposer un spécimen en nature Sans cette précaution, il serait impossible de savoir à quel objet se rapporte le certificat.

Le certificat assure d'ailleurs à celui qui l'obtient les mêmes droits que lui conférerait un brevet d'invention ou un dépôt, même pour la période de temps qui se sera écoulée entre l'ouverture de l'exposition et l'expiration du premier mois à dater de l'ouverture, pendant tout le cours duquel l'inventeur peut réclamer le certificat provisoire. C'est ce qui résulte expressément de la discussion. Nous avons montré ailleurs les inconvénients de cette disposition (1). Si, trois mois au plus tard après la fermeture de l'exposition, l'inventeur ou ses ayants droit ne se sont pas pourvus par les voies ordinaires, les effets du certificat cessent et le domaine public reprend tous ses droits.

102. *Quid* **du certificat si l'inventeur n'opère pas de dépôt ?**—Il semble résulter du texte de la loi que celui qui se sera pourvu d'un certificat provisoire pourra, en vertu de ce certificat, poursuivre les contrefacteurs, puisque ce certificat lui assure tous les droits résultant d'un brevet ou

(1) V notre *Traité des brevets*, n° 552

d'un dépôt régulier. Ce droit est-il subordonné à cette condition qu'il remplira ensuite, dans les délais prescrits par la loi, les formalités ordinaires à fin d'obtention d'un brevet ou de régularisation d'un dépôt? En d'autres termes, si l'inventeur, une fois l'exposition fermée, ne prend pas de brevet ou n'opère pas de dépôt, est-ce que le certificat doit être considéré comme n'ayant pu produire aucun effet? La loi est muette à cet égard; M. Rendu, qui a fait une brochure intéressante sur ce sujet, soutient que le certificat a par lui-même une existence et une force indépendantes, et qu'il protège la propriété de l'inventeur pendant tout le temps que la loi détermine, sauf à l'inventeur à obtenir la continuation de cette protection au delà de ce temps, en prenant un brevet ou en opérant un dépôt. Cependant, si on se reporte à la discussion de la loi, aux explications données par le rapporteur, il semble qu'il doit être entendu que le certificat est essentiellement provisoire, et doit être en quelque sorte complété par l'accomplissement des formalités ordinaires dans le délai prescrit par la loi. Il faut ajouter seulement, pour ne rien oublier, que les réponses du rapporteur se rapportent plutôt à l'invention industrielle et au brevet, qu'au dessin de fabrique et au dépôt (1).

CHAPITRE VII

PROPRIÉTÉ ET TRANSMISSION DES DESSINS.

SOMMAIRE

103. Le droit de l'auteur est transmissible. — 104. Aucune forme n'est imposée pour les cessions. — 105. La cession peut être totale ou partielle — 106. Vente sans réserve; ses conséquences. — 107. La vente du fonds de commerce emporte-t-elle aliénation des dessins de fabrique? — 108. Du droit d'auteur dans ses rapports avec le droit civil — 109. Peut-on saisir la propriété d'un dessin de fabrique? —

(1) V. Rendu, *Vade-mecum des exposants*, p. 64 et suiv. — Comp. notre *Traité des brevets*, n° 552.

110 Interdiction de fabriquer, ses conséquences — 111 Actions relatives à la propriété ou à la cession d'un dépôt, compétence — 112 Le dessinateur n'est pas justiciable du conseil des prud'hommes

103. Le droit de l'auteur est transmissible. — Le droit de l'auteur n'est point attaché à la personne ; il est transmissible comme toute autre propriété. Elle se transmet par testament ou par succession, d'après les règles et suivant l'ordre établi par la loi. Elle peut aussi se transmettre par convention ; l'auteur d'un dessin de fabrique peut en céder la propriété, soit à titre gratuit, soit à titre onéreux.

104. Aucune forme n'est imposée pour les cessions. — La propriété résultant du dépôt d'un dessin est susceptible de cession comme toute autre propriété. Aucune formalité n'est d'ailleurs imposée, soit au cédant, soit au cessionnaire. La loi n'exige même pas un acte écrit ; la cession peut donc être verbale, sauf à celui qui se prévaut d'une semblable cession à user de tous les modes de preuves que la loi autorise, et notamment de la preuve testimoniale, que les tribunaux de commerce peuvent toujours ordonner aux termes de l'art. 432 du Code de procédure civile (1). A plus forte raison un acte sous seing privé est valable et opposable aux tiers, suivant les règles du droit commun (2).

M. Philipon ajoute, et sa réflexion est juste : « Remar-
« quons en outre que, comme les questions de propriété
« de dessins de fabrique sont de la compétence des tribu-
« naux de commerce, et que devant ces tribunaux la preuve
« testimoniale peut être admise, alors même que l'intérêt
« engagé au procès dépassera 150 francs, la cession pourra
« être établie par témoins quand bien même la valeur
« du dessin cédé dépasserait de beaucoup cette somme.
« La preuve de la cession pourrait même résulter d'un
« ensemble de présomptions graves, précises et concor-
« dantes, puisque, comme nous venons de le dire, la preuve

(1) V. Renouard, t. II, p 286, Gastambide, p 131, Waelbroeck, n° 64, Cass., 27 mars 1835. — *Contrà*, Favard de Langlade, *Rép*, v° *Propr litté*.

(2) V. notre *Traité de la prop litt. et artist.*, n°s 239 et suiv.

« testimoniale est toujours admissible devant les tribunaux
« de commerce, et que toutes les fois que la loi autorise la
« preuve par témoins, il est permis aux juges de baser leur
« décision sur des présomptions (1) »

105 La cession peut être totale ou partielle. — La cession peut être totale ou partielle, selon qu'elle comprend la totalité des droits attachés au dépôt, ou seulement une partie de ces droits, par exemple lorsqu'elle est restreinte à une localité ou à une période de temps déterminée, ou limitée à un article spécial. La cession peut, d'ailleurs, être soumise à toutes les conditions qu'il convient aux parties de s'imposer.

106 Vente sans réserve ; ses conséquences. — On s'est demandé si le dessinateur, qui a vendu un dessin de son invention à un fabricant, peut encore vendre le même dessin à un autre pour être utilisé dans une industrie différente.

Il paraît que, dans les relations ordinaires entre fabricants et dessinateurs, on est fort tolérant sur ce point, et que l'on ne se préoccupe pas de la reproduction du dessin par tout autre qu'un rival d'industrie. Il est certain qu'à cet égard les parties sont libres de faire telle convention qu'il leur convient, et que le dessinateur peut, en vendant son dessin pour l'appliquer dans une industrie, se réserver le droit de le vendre pour l'appliquer dans une autre industrie. Mais, en dehors d'une réserve formelle, nous n'hésitons pas à admettre en principe qu'il ne conserve aucun droit sur le dessin qu'il a vendu ; c'est, en effet, le dessin lui-même avec tous ses accessoires qu'il vend au fabricant, et ce que celui-ci entend acheter, c'est, avant tout un dessin qui n'ait pas encore été vulgarisé. Or, s'il est vrai de dire que l'application du même dessin dans une industrie différente ne constitue pas une concurrence, il est hors de doute qu'elle constitue une vulgarisation. Cette considération est à nos yeux déterminante (2) D'ail-

(1) Philipon, n° 103
(2) V Blanc (*Prop. ind*, 230), *Monit des prud hommes*, 18 sept. 1847, Conseil des prud'hommes de Lyon, août 1847, Le Hir, 48 2 87. — Comp Cass, 27 mai 1842, Gros, Sir, 42 1 385 — V toutefois Waelbroeck, n° 65

leurs, n'est-ce pas une règle écrite dans l'art. 1162 du Code civil, que tout pacte ambigu ou obscur s'interprète contre celui qui a stipulé et en faveur de celui qui a contracté l'obligation, c'est-à-dire contre le vendeur et en faveur de l'acquéreur (1)?

Remarquons qu'il n'en est pas ici comme en matière d'œuvres artistiques; nous savons que la question de savoir si la vente d'une œuvre d'art emporte par elle-même, en l'absence d'une réserve formulée, aliénation du droit de reproduction, est une question controversée, mais c'est que l'artiste qui vend son œuvre a la prétention de la vendre pour elle-même, pour le plaisir que sa seule possession procure, et l'on conçoit dès lors qu'on puisse soutenir dans l'intérêt des artistes, que le droit de reproduction est séparé de l'objet matériel, qu'il ne lui est pas incorporé. Mais ici la vente du dessin de fabrique n'a pour but que sa reproduction, le fabricant qui l'achète au dessinateur ne l'achète que pour l'exploiter. Dès lors, le droit d'exploitation passe à l'acheteur en l'absence de réserve, et passe tout entier, sans qu'il soit possible de distinguer entre les divers objets auxquels le dessin peut s'appliquer.

Ajoutons du reste que la réserve peut être tacite et résulter des faits eux-mêmes.

107. La vente du fonds de commerce emporte-t-elle aliénation des dessins de fabrique ? — Nous n'hésitons pas à penser que les dessins de fabrique font partie du fonds de commerce dans lequel ils sont exploités. A dire le vrai, ils le constituent. Pourrait-on comprendre une fabrique de papiers peints, d'indiennes ou de cretonnes, sans les dessins qui servent à varier ces produits et, par leur diversité, à achalander la maison? Que serait la vente d'une de ces fabriques, sans les dessins, sans les collections qu'ils forment? Il est donc naturel de décider que la vente du fonds de commerce emporte aliénation des dessins de fabrique qui y sont exploités; l'accessoire suit le principal (2).

(1) V. Philipon, n° 99.
(2) V. Philipon, n° 99 bis. — Comp. Trib. corr. Seine, 4 déc. 1867, Ledot, Pataille, 68 56.

Jugé pourtant (mais il ne semble pas qu'il s'agit de la vente du fonds de commerce lui-même) qu'on ne peut considérer les dessins de fabrique comme des immeubles par destination, ni, par conséquent, les comprendre, en l'absence d'une stipulation expresse, dans la vente d'une usine avec son matériel et son outillage ; on ne peut non plus les comprendre dans la vente en bloc des meubles garnissant le cabinet du chef de l'usine, surtout quand ils n'ont pas été portés sur le procès-verbal d'inventaire dressé avant la vente ; ils restent donc la propriété personnelle du vendeur ; mais, si celui-ci est en faillite, les dessins et modèles qu'il a exécutés font partie de son actif et doivent être vendus au profit de la masse : le syndic excède ses pouvoirs en remettant ces dessins et modèles à leur auteur (Trib. comm. Nantes, 4 nov. 1868, *Jurisp. Nantes*, 68.1 132).

108 Du droit d'auteur dans ses rapports avec le droit civil — Nous avons déterminé les caractères du droit de l'auteur dans notre *Traité de la propriété littéraire et artistique* (1) Tout ce que nous avons dit alors s'applique ici de la même manière. Rappelons, sans y insister, que le droit de l'auteur est mobilier, et, par cela même, qu'il tombe dans la communauté, rappelons qu'il est susceptible d'être l'objet d'un usufruit ou d'un nantissement, rappelons enfin qu'il peut être l'objet d'une copropriété ou d'un apport en société (2) Tout cela, en effet, est vrai dans la matière des dessins de fabrique comme dans la matière des ouvrages littéraires ou artistiques ; les règles à suivre sont pareilles Nous nous sommes également occupé des droits des incapables, mineur, femme mariée, prodigue, interdit ou failli (3). Nous ne saurions nous répéter ici, sous peine de redites inutiles. Il suffit d'avoir toujours présent à l'esprit que la loi de 1806 n'est en définitive qu'une loi complémentaire de celle qui régit la propriété artistique et littéraire. Certaines formalités peuvent être spéciales aux dessins de fabrique ; les principes généraux restent les mêmes.

(1) V. notre *Traité de la prop. litt et artist*, n°° 171 et suiv.
(2) V même ouvrage, n° 385
(3) V même ouvrage, n°° 262 et suiv. — Comp Philipon, n° 101.

109. Peut-on saisir la propriété d'un dessin de fabrique ? — Il est évident qu'un dessin de fabrique est, comme tous autres biens, le gage des créanciers, et qu'à ce titre il peut être saisi par eux et vendu ; néanmoins, suivant le principe admis en matière de propriété littéraire et artistique, le dessin n'est saisissable qu'autant que son auteur a manifesté l'intention de le publier. Tant qu'il n'est qu'à l'état d'étude, tant que son auteur le conserve secret par une raison ou par une autre, le dessin est hors du commerce, et, conséquemment, ne peut être saisi (1).

Quant à la forme dans laquelle se fera la saisie, M. Philipon fait remarquer avec raison que la saisie arrêt, admise en matière de brevets d'invention, est ici inapplicable, faute d'un objet qui puisse être atteint, saisi entre les mains de l'Administration ; et il propose la voie de la saisie-exécution, qui est, en effet, la seule possible à suivre, malgré les difficultés plus apparentes que réelles qu'il signale (2).

110. Interdiction de fabriquer ; ses conséquences — Il arrive quelquefois qu'un fabricant s'engage à ne fabriquer un dessin que pour une maison, et s'interdit de le fabriquer pour toute autre. Quelle est l'étendue de cette obligation ? Est-elle indéfinie ?

Il a été jugé, avec raison, que l'obligation, prise par un fabricant envers un négociant, de ne fabriquer que sur sa commande et à son profit certains dessins déterminés, est résolue et prend fin par la cessation du commerce de ce négociant. En conséquence, si ce négociant, par suite d'événements politiques ou d'autres circonstances, ne continue pas à faire le commerce, le fabricant reprend la libre et entière disposition de ses dessins, et peut les fabriquer pour qui bon lui semble, malgré l'interdiction qu'il s'était imposée (3).

111. Actions relatives à la propriété ou à la cession d'un dépôt ; compétence. — La cession d'un dépôt peut donner naissance à de nombreuses contestations, soit

(1) V. Waelbroeck, n° 63 — V. notre *Traité de la prop. litt. et artist.*, n° 173.
(2) V. Philipon, n° 95
(3) V Rej , 9 janv. 1884, Dieux, Le Hir, 55.2 62

que le cessionnaire soutienne que le cédant a manqué à ses engagements, par exemple en lui créant une concurrence, ou de toute autre façon, soit que le débat s'élève sur le prix ou l'étendue des obligations de chacune des parties.

Aux termes de la loi de 1806, ces différentes actions sont de la compétence du tribunal de commerce (1).

M. Le Hir pense cependant que le tribunal de commerce n'est compétent qu'autant que la contestation a lieu entre commerçants ; autrement, le tribunal civil seul serait compétent (2).

M. Philipon pense, au contraire, que la compétence du tribunal de commerce est absolue, *ratione materiæ*, et que l'action, qu'elle soit d'ailleurs intentée contre un commerçant ou contre un non-commerçant, doit toujours être portée devant le tribunal (3).

Après réflexion, nous ne sommes pas de cet avis. La juridiction commerciale est avant tout une juridiction exceptionnelle. Elle a été instituée pour juger les rapports des commerçants entre eux. Il est certain qu'en principe les commerçants seuls en sont justiciables. Pour y soumettre les non-commerçants, il faudrait une disposition formelle, impérative, de la loi ; or, cette disposition, on la chercherait en vain dans la loi de 1806. L'art. 15 se borne à dire que tout fabricant qui voudra pouvoir revendiquer, devant le tribunal de commerce, la propriété d'un dessin de son invention, sera tenu d'en déposer un échantillon. La loi, faite en vue des fabricants, ne parle, naturellement, que des fabricants ; et elle n'institue pas le tribunal de commerce comme juridiction exclusive en matière de dessins de fabrique ; elle indique incidemment que le tribunal de commerce jugera les questions de revendication de propriété des dessins, parce que, s'agissant d'un fabricant et d'un acte de son commerce, il est naturellement soumis à la juridiction consulaire. Ce n'est pas une désignation impérative ; c'est une simple mention, conforme à l'état de

(1) Trib. civ. Seine, 16 mai 1861, Renault, *Propr. indust.*, n° 177.
(2) V. Le Hir, 1863 1.267.
(3) V. Philipon, n°s 183 et s. ; Darras, *De la contrefaçon*, n° 290 — Comp. Cass., 17 mai 1843, Delon, Sir., 43 1.702.

choses ordinaire. Il ne nous paraît pas possible de conclure de là que l'inventeur d'un dessin de fabrique qui ne sera pas un commerçant devra, quand même, et en dépit des principes, porter son action devant le tribunal de commerce. La loi a statué sur le *plerumque fit* ; mais elle n'a pas entendu violer la règle ordinaire, et imposer aux non-commerçants une juridiction qui ne s'applique qu'aux commerçants

En tous cas, s'il est vrai que les demandes en revendication de dessins de fabrique sont de la compétence du tribunal de commerce, néanmoins le tribunal civil peut valablement en connaître lorsque l'exception d'incompétence n'a pas été proposée *in limine litis* (1).

112. Le dessinateur n'est pas justiciable du conseil des prud'hommes. — Signalons en passant cette question tout à fait accessoire qui, tout intéressante qu'elle est, ne rentre pas dans le cadre de notre ouvrage. On est, pensons-nous, d'accord pour reconnaître que les ateliers de dessin organisés chez les négociants, en dehors de l'atelier de fabrication, pour la création et la composition des articles de nouveautés et de saison, n'ont pas le caractère d'une fabrique ; les dessinateurs employés à ce genre de travail ont toujours été considérés comme artistes et non comme ouvriers ; or, la juridiction des prud'hommes, qui ne s'applique qu'aux *fabriques* et à ceux qu'elles occupent comme marchands-fabricants, ouvriers et apprentis, ne saurait être compétente pour statuer entre un négociant et son employé dessinateur (2).

(1) V Trib civ. Lyon, 4 juin 1886, *Mon. jud.*, 30 août 1886, Aix, 22 janv 1867, Rochelle, Pataille, 68 107 — *Contrà*, Philipon, n° 180, Couhin, t 3, p. 73, note 1095. — V *infrà*, n° 161
(2) V Trib. comm Seine, 6 avril 1854, Arnoult, Le Hir, 63.2 484

CHAPITRE VIII

NULLITÉS ET DÉCHÉANCES

SOMMAIRE

113 Différence entre la nullité et la déchéance — 114 Cas où la nullité du dépôt peut être demandée — 115 Le deposant n'a pas à prouver la validité de son titre — 116 Effet de la nullité — 117 *Quid* dans le cas de l'irrégularité du dépôt ? — 118 La fabrication à l'étranger constitue t-elle une déchéance ? — 119 *Jurisprudence contraire*. — 120 *Quid* du défaut d'exploitation ? — 121. Toute personne y ayant intérêt peut exercer l'action en nullité — 122 Tribunal compétent pour statuer sur l'action en nullité

113 Différence entre la nullité et la déchéance. — Nous avons expliqué ailleurs (1), et nous rappellerons sommairement ici, ce qui constitue la nullité ou la déchéance et ce qui les différencie. La nullité est le fait même de l'inexistence du droit ; c'est la constatation qu'il n'a jamais eu de fondement légal. Elle l'abolit donc, ou plutôt elle fait disparaître ce qui n'était en réalité qu'une apparence, aussi bien dans le passé que dans le présent et dans l'avenir. La déchéance est la cessation du droit par suite d'un événement qui le fait périr, il a eu un fondement légal, il a existé pendant un temps plus ou moins long ; mais un événement, un accident survient qui met fin à cette existence. La déchéance n'atteint donc le droit que dans l'avenir. Ainsi, dans un cas, le droit n'a jamais eu d'existence et n'a pu produire aucun effet ; dans l'autre, après avoir existé, après avoir produit des effets légaux, il meurt.

114 Cas où la nullité du dépôt peut être demandée. — La loi n'a pas spécifié d'une manière précise les cas dans lesquels il y a nullité du dépôt. On admet pourtant — et c'est la conséquence nécessaire de l'application des textes—que le dépôt est nul et ne peut produire aucun effet, lorsqu'il est effectué en dehors même des dispositions de

(1) V. notre *Traité des brevets*, n° 363.

la loi Quel effet, en ce cas, pourrait-il produire? Où puiserait-il sa protection? Quelle serait la sanction des infractions qui seraient commises à son égard? Il faut donc reconnaître que le dépôt est nul lorsqu'il est fait : soit pour un objet autre qu'un dessin de fabrique; soit pour un dessin de fabrique dénué de nouveauté; soit enfin dans un lieu autre que ceux prescrits par la loi.

Il est à peine besoin d'insister sur ces divers points. La nullité du dépôt, dans les cas dont nous parlons, est le corollaire naturel des règles que nous avons posées plus haut. Il est clair que, si un inventeur dépose, au conseil des prud'hommes, à titre de dessin de fabrique, ce qui dans la réalité est une invention, le dépôt ne peut produire aucun effet, lui assurer aucun droit. Tout de même, si le dessin déposé n'est pas nouveau; s'il est connu, vulgaire, tombé dans le domaine public, ce n'est pas le dépôt qui peut l'en retirer et lui rendre la nouveauté qui lui fait défaut. De même encore, lorsque le dépôt est fait dans un lieu autre que celui qui est prescrit par la loi ; en ce cas, il est inopérant. Il en est du dépôt, en matière de dessins de fabrique, comme de tout autre acte pour lequel des formes spéciales, sacramentelles, sont prescrites. Est-ce qu'un contrat de mariage, est-ce qu'une donation faite par acte sous seing privé serait valable? Le dépôt, fait hors des cas ou en dehors des formes prévues par la loi, est comme s'il n'existait pas ; c'est précisément en cela que consiste la nullité d'un acte.

115 Le déposant n'a pas à prouver la validité de son titre. — Si le dépôt peut être nul, c'est du moins à celui qui argue de cette nullité, qui prétend s'en faire une arme, à en faire la preuve. Le dépôt est un titre entre les mains du déposant ; il constitue en sa faveur, jusqu'à preuve contraire, une présomption de propriété. Il n'a donc personnellement aucune preuve à faire. Foi est due à son titre aussi longtemps qu'il n'est pas attaqué.

Jugé à cet égard : 1° que c'est au prévenu de contrefaçon qu'il incombe de faire la preuve de l'antériorité qu'il prétend opposer au droit privatif du déposant (Trib. corr. Seine, 28 fév. 1877, dame Fourmy-Loriot, Pataille, 77 174); 2° que, d'ailleurs, la partie, qui devient demande-

...esse en soulevant une exception, ne peut se soustraire à l'obligation de la preuve qui lui incombe et qu'elle n'est pas en état d'administrer, en demandant que des experts soient chargés de la faire en son lieu et place (Paris, 27 juill. 1876, Deneuborg et Gaillard, Pataille, 76 206)

116 Effet de la nullité — La nullité du dépôt, quand elle résulte de ce que le dessin n'est pas nouveau, a pour effet de rendre le dessin au domaine public, et, en enlevant au déposant toute prétention à un droit privatif, de faire cesser la présomption que ce dépôt créait en sa faveur. La nullité du dépôt, quand il a été fait pour un objet autre qu'un dessin de fabrique, a de même pour résultat d'empêcher le déposant de puiser dans son titre un droit apparent. Le titre disparaît et toute procédure instituée en vertu de ce titre est mise à néant. Quant à la question de savoir si l'objet, mal à propos déposé au conseil des prud'hommes, peut être ressaisi par son inventeur et si cet inventeur peut, par un nouveau titre, par un titre régulier cette fois, protéger sa propriété et se l'assurer, nous n'avons pas à la traiter ici. On verra, par exemple, dans notre *Traité des brevets*, ce que nous avons dit de l'influence d'un dépôt au conseil des prud'hommes sur la nouveauté et sur la brevetabilité d'une invention.

117 *Quid* **dans le cas de l'irrégularité du dépôt ?** — La nullité du dépôt, quand elle résulte seulement de ce qu'il est irrégulier (c'est-à-dire fait dans un lieu ou dans une forme autres que ceux prescrits par la loi), n'a pas le même effet, suivant qu'on est ou qu'on n'est pas d'avis que la mise en vente du dessin antérieurement au dépôt emporte abandon du droit de propriété lui-même.

Si l'on pense que la mise en vente du dessin antérieurement au dépôt emporte abandon du droit de propriété, la nullité du dépôt irrégulier a pour effet de saisir irrévocablement le domaine public. La nullité, dans ce cas, n'est que la prise de possession par le domaine public au détriment du fabricant, qui est considéré comme ayant définitivement renoncé à sa propriété. Si on est de l'avis contraire, c'est-à-dire de notre avis (1), la nullité du dépôt

(1) V. *suprà*, n° 92

irrégulier a seulement pour effet d'obliger le déposant à recommencer son dépôt dans la forme voulue.

118 La fabrication à l'étranger constitue-t-elle une déchéance ? — Certains auteurs pensent que la loi de 1806 ne protège que les produits nationaux et que la fabrication à l'étranger d'un dessin, déposé en France, en fait perdre à son auteur la propriété privative (1)

Dans ce système, la loi de 1806 contiendrait implicitement la déchéance, formulée dans l'art 32 de la loi du 5 juillet 1844, et imposerait même au Français, auteur d'un dessin de fabrique régulièrement déposé, l'obligation sous peine de déchéance de le fabriquer sur le sol français.

Il nous est impossible d'accepter cette opinion, car elle tend à introduire dans la loi une déchéance qui n'y est pas formulée ; or, il est de principe que les nullités et déchéances ne peuvent résulter que d'un texte formel et ne se présument jamais Il importe peu que la déchéance dont il s'agit soit édictée par la loi de 1844 sur les brevets d'invention, puisque cette loi n'a aucun rapport avec la matière qui nous occupe, et que, surtout en matière de déchéance, on ne saurait procéder par analogie. Quant à l'intérêt de l'industrie nationale, est-il vrai que la loi de 1806 s'en soit à ce point préoccupée ? Il est permis d'en douter Cette loi, en effet, n'impose au déposant aucune obligation d'exploiter, dans quelque délai que ce soit, le dessin qu'il a composé ; d'où la conséquence que la propriété, quoiqu'elle puisse être perpétuelle, est absolument indépendante de l'exploitation. Il n'est pas douteux cependant que le défaut absolu d'exploitation ne soit plus préjudiciable à notre industrie que la fabrication à l'étranger, avec les chances assurées de débit et de consommation en France Dès lors, n'est-il pas démontré, *à fortiori*, que la loi n'a pas imposé au déposant l'obligation de fabriquer en France, puisqu'elle ne lui a même pas imposé l'obligation de fabriquer (2).

Recherchons pourtant, la loi n'ayant rien prescrit à cet

(1) V. Gastambide, n° 345 ; Calmels, n° 237, Waelbroeck, n° 35, Rendu et Delorme, n° 585 ; Couhin, t 2, p 74, note 1098
(2) V. en ce sens, Philipon, n° 124 ; Fauchille, p. 82, Vaunois, n° 164

égard, quel est l'argument sur lequel on a pu se fonder pour soutenir que le fabricant est tenu, à peine de déchéance, de fabriquer en France. On fait remarquer qu'il est unanimement admis, ce qui est exact, que le dépôt du dessin doit être fait au lieu où est la fabrique, et que l'ordonnance de 1825, rendue en éxécution de la loi de 1806, le dit même expressément, quand, instituant les tribunaux de commerce pour recevoir le dépôt dans les endroits où il n'existe pas de conseil de prud'hommes, elle s'exprime ainsi : « Le « dépôt des échantillons de dessins qui doit être fait, con- « formément à l'art 15 de la loi du 18 mars 1806, aux ar- « chives des conseils de prud'hommes, pour les fabriques « situées dans le ressort de ces conseils, sera reçu, pour « toutes les fabriques, situées hors du ressort d'un conseil « des prud'hommes, au greffe du tribunal de commerce » On conclut de ces termes que le dépôt, pour assurer la conservation de la propriété du dessin de fabrique, est expressément soumis à la condition d'être fait pour une fabrique située dans une localité française, c'est-à-dire doit avoir pour objet un dessin fabriqué en France et pour but la protection d'une industrie s'exerçant en France. Tel est le raisonnement, a-t-il la force qu'on lui attribue? Nous ne le croyons pas. Il est clair qu'on s'est attaché à la situation de la fabrique pour déterminer le lieu où doit être opéré le dépôt, ayant à choisir entre le domicile du fabricant, son principal établissement et la fabrique, le législateur a pensé que le dépôt devait être fait de préférence au lieu où est située la fabrique. Voilà tout Et même on est d'accord pour reconnaître que si l'inventeur du dessin n'a pas de fabrique, si c'est, par exemple, un dessinateur de fabrique, il pourra valablement déposer son dessin aux archives du conseil des prud'hommes de son domicile. Il en serait de même, pensons-nous, s'il s'agissait d'un industriel qui n'aurait pas de fabrique personnelle, et qui, ayant imaginé des dessins de fabrique, les ferait fabriquer à façon par des manufacturiers différents. Il est impossible de croire que le législateur a voulu exclure de toute protection ceux qui, au moment de l'invention d'un dessin, n'auraient pas une fabrique leur appartenant et les obliger à construire une fabrique, avant de le déposer. Il a statué pour le cas le

plus général, celui où l'inventeur serait en même temps un fabricant. Mais, même en admettant que la loi ne protège l'inventeur d'un dessin qu'à la condition qu'il possède une fabrique, et qu'il puisse opérer son dépôt au lieu où est sa fabrique, comment pourra-t-on raisonnablement conclure de là, qu'il ne pourra fabriquer son dessin que dans cette fabrique? Il est vrai qu'on admet qu'ayant une fabrique et ayant déposé son dessin aux archives du conseil des prud'hommes auquel ressort cette fabrique, il n'est pas tenu d'y fabriquer, soit qu'il ne fabrique nulle part, ce qui est licite et ne porte aucune atteinte à son droit de propriété, soit qu'il fabrique ou fasse fabriquer ailleurs, dans une fabrique quelconque, à condition seulement qu'elle soit située sur le sol français. Ainsi, un individu a une fabrique à Paris, il dépose valablement son dessin à Paris, ensuite, ce dépôt régulièrement fait, qu'il fabrique au Tonkin, en Nouvelle-Calédonie, à Madagascar, il reste dans la légalité et ne perd pas son droit de propriété, la fabrication dans ces lointaines colonies n'en étant pas moins une fabrication française. Mais, si dans ces mêmes conditions de régularité primordiale du dépôt, il s'avise de faire fabriquer en Suisse, c'est-à-dire hors de France, son droit s'évanouit comme par enchantement. Nous comprenons, sans le moins du monde les approuver, toutes les rigueurs du protectionnisme ; mais encore faut-il que la loi s'exprime clairement, positivement. Où a-t-elle dit, où a-t-elle laissé pressentir que ce mot de *fabrique*, qui se trouve, non pas même dans la loi de 1806 mais dans l'ordonnance de 1825, avait cette signification tout à fait inattendue que, non seulement il marquait le lieu où doit s'effectuer le dépôt, mais encore contenait la menace d'une déchéance du droit lui-même ? C'est ce que, pour notre part, nous n'admettrions jamais. Libre aux tribunaux de violer la loi sous prétexte de sauvegarder le travail national ; pour nous, nous y resterons fidèles : quand un droit est né, que les formalités légales pour le conserver ont été remplies, nous ne concevrons jamais qu'un citoyen puisse être dépouillé de sa propriété, même pour défendre la production nationale, en l'absence d'une disposition expresse et formelle de la loi (1).

(1) V. *infrà*, n° 125 *bis*.

M. Defert admet un système différent tout à la fois de celui que nous critiquons et du nôtre. D'accord avec nous pour écarter l'idée d'une déchéance introduite après coup dans la loi, il admet que l'inventeur d'un dessin, déposé en France, ne perd pas nécessairement son droit par le seul fait qu'il ferait fabriquer à l'étranger, mais il le perd, ou du moins il ne peut pas l'exercer, s'il fait fabriquer *exclusivement* à l'étranger. La loi, en effet, suivant M. Defert, ne protège que les fabriques françaises, et, par cela seul, elle exige que le dessin soit fabriqué en France, pour si peu que ce soit. Il suffira donc (nous reproduisons textuellement l'article de M. Defert) de fabriquer en France quelques mètres d'étoffe pour être en règle avec la loi. Ces quelques mètres fabriqués en France répondront à tout, et, « comme il n'y a aucune déchéance possible pour le fait « de la fabrication à l'étranger, le fabricant pourra ensuite « transporter sa fabrication où bon lui semblera, en dehors « des frontières, et tant qu'il y trouvera son compte ». Et M. Defert insiste sur sa théorie, il la développe, il l'explique : « Le droit, dit-il, est acquis une fois pour toutes par « le fait de la fabrication en France, quelle qu'en soit « l'importance, car l'action qui en découle est indivisible. « A partir du moment où j'ai fabriqué en France, ne fût-« ce qu'un mètre d'étoffe, j'ai le droit, pour mon dessin, à « la protection de la loi. Si, plus tard, après avoir fabriqué « à l'étranger, je veux poursuivre en France la contrefa-« çon, comment scinder mon action ? La contrefaçon est « *une*, comme le droit du fabricant, et s'applique autant « au dessin qui a vu le jour en France qu'au dessin exé-« cuté à l'étranger. Dira-t-on que, dans ce cas, les juges « auront à apprécier si la fabrication en France a été suf-« fisamment sérieuse pour donner droit à l'action ? Mais « rien, ni dans la loi de 1806, ni dans l'ordonnance de 1825, « n'autorise le juge à rechercher si la fabrication a été ou « non sérieuse. Il n'en est pas ici comme en matière de « brevets d'invention, où un texte formel exige qu'il y ait « exploitation de la part du breveté, ce qui ne peut s'enten-« dre, ainsi que l'a compris la jurisprudence, que d'une « exploitation sérieuse et réelle (1). »

(1) V. observations de M. Defert, Pataille, 80.280.

Nous ne saurions nous rallier à l'opinion de M. Defert, si ingénieuse qu'elle puisse être, nous la trouvons même trop ingénieuse, et nous n'y pouvons guère voir qu'une façon, plus ou moins habile et hardie, d'éluder la jurisprudence. A la rigueur, nous pouvons admettre que le besoin de protéger nos produits nationaux s'impose avec une telle force à certains esprits, qu'il les conduit jusqu'à punir, par la déchéance de ses droits, celui qui fait fabriquer à l'étranger. C'est une théorie que nous croyons fausse et qui, dans le cas présent, a le tort de ne trouver aucun appui dans la loi, mais enfin c'est une théorie qui a sa raison d'être, et qui par cela même est raisonnable. Mais dire hautement, ouvertement : « Fabriquez un mètre d'étoffe en France, et « après cela, fabriquez tout ce que vous voudrez à l'étran-« ger ; vous serez en paix avec la loi et vous aurez suffi-« samment fait pour l'industrie », cela ne nous paraît ni bien raisonnable ni bien sérieux. En tout cas, nous ne croirons jamais qu'un pareil système réponde à la pensée du législateur, si imprévoyant qu'on le suppose.

118 *bis*. Jurisprudence contraire (1). — Il a été jugé : 1° que l'inventeur d'un dessin de fabrique ne peut, après avoir vendu ce dessin à l'étranger et l'y avoir fait exécuter, poursuivre en France les contrefaçons de ces dessins faites d'après les étoffes fabriquées à l'étranger, bien qu'en le vendant il s'en soit réservé la propriété en France et qu'il en ait régulièrement effectué le dépôt (Paris, 10 juill. 1846, Lubienski, Dall., 47.2.13) ; 2° que, si la loi du 18 mars 1806, qui trace les mesures conservatrices de la propriété des dessins, n'exprime pas formellement la déchéance à l'égard du déposant qui introduirait en France des produits fabriqués à l'étranger sur le dessin déposé, la condition absolue de la nationalité des produits ne ressort pas moins des termes mêmes comme de l'esprit de ladite loi, eu égard à son époque et à son objet ; elle n'a évidemment jamais pu avoir pour objet que la protection des produits manufacturés dans les ressorts des conseils de prud'hommes, dans lesquels les dessins étaient déposés et, dès lors, comme conséquence forcée, on ne peut réclamer, pour les produits

(1) V. encore Rouen, 29 juin 1843, Logeard, Dall., 43.2.178

étrangers, le bénéfice de ladite loi non plus que le privilège de propriété exclusive qu'elle conserve en faveur du déposant d'un dessin de fabrique ; il suit de là que le fait de faire mettre en œuvre à l'étranger des dessins déposés en France emporte pour le déposant déchéance du droit résultant de son dépôt (Paris, 6 avril 1853, Rosset et Normand, Dall ,54 2 35); 3° qu'il résulte tant de l'art. 15 de la loi du 18 mars 1806 que de l'art. 1er de la loi du 17 août 1825 que le dépôt, pour assurer la propriété d'un dessin de fabrique et ensuite servir de base à la poursuite correctionnelle en contrefaçon, est expressément soumis à la condition d'être fait pour une des fabriques situées dans un arrondissement de France, c'est-à-dire d'avoir pour objet un dessin fabriqué en France, et pour but la protection d'une industrie s'exerçant en France ; il suit de là que le fait, par le propriétaire d'un dessin déposé en France, de le faire exécuter à l'étranger, a pour résultat de le priver du bénéfice de la loi et de le rendre non recevable à poursuivre en contrefaçon ceux qui en France imitent ou copient son dessin (Paris, 13 fév 1880, Jollivard et Villain (1), Pataille, 80 276).

119. Exposé des motifs de la loi du 30 octobre 1888. — On sait que, chaque fois qu'une exposition a lieu, des lois interviennent pour garantir les étrangers contre les déchéances qu'ils pourraient encourir à l'occasion de l'exhibition, sur le sol français, de leurs produits ou de leurs inventions. En particulier, la situation des brevetés a préoccupé le législateur, et il a, par exemple, pris soin de relever les étrangers, brevetés en France, de la déchéance qu'ils auraient pu encourir aux termes de l'art. 32 de la loi de 1844 par l'introduction de leurs inventions sur le territoire français. C'est ainsi qu'une loi est intervenue à l'approche de l'exposition universelle de 1889. Au point de vue de la question que nous avons examinée dans les paragraphes précédents, nous trouvons dans le rapport de M le député Philipon une déclaration qui, on va le voir, a une importance d'autant plus considérable que d'une part cette déclaration a été approuvée par la Chambre

(1) V. *la note de Ch Lyon-Caen*, Su , 80.2.129.

des députés tout entière, et que, d'autre part, elle a été répétée au Sénat.

M. Philipon, après avoir rappelé les arrêts que nous avons cités plus haut, s'exprimait ainsi : « C'est là, à n'en « pas douter, une interprétation erronée de la loi du « 18 mars 1806. Cette loi ne formule en effet aucune dé- « chéance à l'encontre de l'inventeur d'un dessin de fabri- « que qui, après l'avoir déposé en France, le fait exécuter « à l'étranger ; or, il est de principe que les déchéances ne « peuvent résulter que d'un texte formel, et ne se suppléent « jamais. D'autre part, de nombreux traités de commerce « stipulent en faveur de nos nationaux, à charge de réci- « procité, le droit de déposer et de revendiquer à l'étran- « ger les dessins ou modèles de leur invention, sans que « ce droit soit subordonné à l'obligation d'y exploiter les- « dits dessins et modèles. Est-il admissible que les Fran- « çais soient traités moins favorablement dans leur pro- « pre pays qu'ils ne le sont en pays étranger et ne serait-il « pas surprenant de voir l'Italien, le Suisse, l'Allemand « revendiquer en France la propriété d'un dessin qu'il n'y « a jamais fait exécuter, alors que ce même droit serait « refusé à des Français ? » M. Philipon rappelle ensuite que les lois faites à l'occasion des expositions de 1878 et de 1881 ne contenaient aucune disposition destinée à pro- téger les dessins et modèles étrangers, apportés à ces expo- sitions, et il en tire cette conclusion, c'est que la loi de 1806, différente de celle de 1844 sur les brevets d'invention, ne fait pas de la fabrication en France une condition de la conservation du droit qu'elle reconnaît à l'auteur. Et il ter- mine ainsi : « Ainsi donc il doit être bien entendu que, si « les articles 1er et 2 du projet de loi, soumis à nos délibé- « rations, ne font pas mention des dessins de fabrique, « c'est uniquement parce qu'il n'y avait pas à relever l'au- « teur de ces dessins d'une déchéance que la loi n'établit « pas contre lui. » Cette rédaction ne laisse aucune place à l'équivoque. M. Bozérian, rapporteur de la loi au Sénat, a reproduit la même thèse. La loi a été votée, dans les deux Chambres, conformément aux conclusions des rap porteurs. Comment n'en pas conclure que la jurisprudence de la Cour de Paris a été expressément condamnée par le législateur ?

120 *Quid* **du défaut d'exploitation ?** — Nous avons dit, dans le paragraphe précédent, que le défaut d'exploitation ne pouvait constituer une déchéance ayant pour effet de faire tomber le dessin dans le domaine public. D'abord, nous répéterons que les nullités et les déchéances ne se suppléent pas, la loi seule peut les créer, quand elle est muette, on ne saurait ajouter à son texte. En second lieu, où serait l'intérêt qui dicterait cette déchéance ? En matière de brevets, l'intérêt public, dans une certaine mesure, est engagé Il est utile qu'un procédé, destiné à produire un résultat industriel avantageux, tombe le plus tôt possible dans le domaine public. Ici, quel intérêt y a-t-il pour la société à posséder tel ou tel dessin ? La variété des dessins est infinie. Enfin, ne sait-on pas que le dessin qui est de vogue aujourd'hui ne le sera plus demain, et pourra redevenir à la mode quelques années plus tard ? Dès lors mettra-t-on le fabricant dans l'alternative ou de fabriquer des produits démodés qu'il ne vendra pas, ou de perdre son droit de propriété ? Il suit de là avec évidence que la conservation du droit ne dépend aucunement de l'exploitation du dessin (1).

121 Toute personne y ayant intérêt peut exercer l'action en nullité. — Le dépôt ne crée pas la propriété, qui prend sa source dans le fait même de l'invention du dessin ; nous l'avons dit ailleurs. Il n'en est pas moins vrai pourtant que le dépôt est une présomption de propriété, surtout pour le public ; le consommateur s'en va, en effet, tout droit chez le fabricant qui met sur son article le mot *déposé*, avec la pensée que celui-là en est le créateur, le propriétaire exclusif.

Les rivaux d'industrie ont donc un intérêt direct à ce qu'un autre ne se prévale pas d'un dépôt qui, quoique sans valeur, leur est préjudiciable, et, par conséquent, ils ont intérêt à le faire annuler lorsqu'il est fait contrairement aux dispositions de la loi.

Ce droit n'appartient pas aux concurrents seulement ; il appartient à toute personne qui justifie d'un intérêt sérieux. L'intérêt est, en effet, la base de toute action ; c'est

(1) V. Philipon, n° 131.

aux tribunaux, du reste, à l'apprécier, et ils ont, à cet égard, un pouvoir discrétionnaire.

L'action en nullité ou en déchéance peut être exercée, soit par voie de demande principale, soit sous forme d'exception, ou de demande reconventionnelle, en réponse à une action en contrefaçon. C'est même la forme la plus ordinaire. On peut dire qu'il n'est pas un prévenu de contrefaçon qui ne se défende en opposant que le dépôt est sans valeur pour l'une des raisons que nous avons indiquées, sinon pour toutes ; car, par mesure de précaution, on commence souvent par les invoquer toutes, dans l'espérance que, dans le nombre, une au moins sera justifiée.

122. Tribunal compétent pour statuer sur l'action en nullité. — En principe, c'est au tribunal de commerce qu'il appartient de juger les actions en nullité. Il est, en effet, investi par l'art. 5 de la loi de 1806 du droit de juger les questions de propriété en matière de dessins de fabrique, et l'on ne peut nier que l'action en nullité ou en déchéance du dépôt d'un dessin ne touche à la propriété même de ce dessin. C'est bien la propriété que l'on conteste au déposant, et, si le demandeur ne la revendique pas pour lui-même, il la revendique en définitive pour le domaine public. C'est donc, au fond, une question de propriété qui s'agite.

Toutefois, si, en principe, nous reconnaissons juridiction au tribunal de commerce, nous ne pouvons, par les motifs que nous avons déjà développés, lui reconnaître une juridiction exclusive à ce point que des parties non commerçantes, non justiciables du tribunal de commerce, soient contraintes de s'y rendre. Sur ce point nous nous séparons complètement de l'avis de M. Philipon (1).

Quant à la question de savoir si l'exception de nullité peut être complètement soulevée devant la juridiction civile, ou si au contraire elle doit être distraite du jugement de l'action principale, que nous supposons pendante devant le tribunal civil, et portée nécessairement devant le tribunal de commerce, elle ne nous paraît souffrir aucune difficulté. C'est un principe certain que, à moins d'une dé-

(1) V. Philipon, n° 136.

rogation formelle, le juge de l'action est juge de l'exception.

CHAPITRE IX

DROIT DES ÉTRANGERS

SOMMAIRE

123 L'étranger peut-il valablement déposer un dessin de fabrique ? — 123 bis La convention d'Union du 20 mars 1883. — 124. Durée du dépôt fait par l'étranger en France — 125 Où l'étranger doit il opérer son dépôt ? — 125 bis Quid sous l'empire de la convention d'Union ? — 126 De la caution *judicatum solvi*.

123. L'étranger peut il déposer valablement en France un dessin de fabrique ? — La question de savoir si l'étranger peut revendiquer en France la propriété d'un dessin de fabrique se rattache à la question, plus générale, de savoir si les lois qui garantissent la propriété industrielle sont des lois purement civiles et, par conséquent, particulières aux Français.

Nous ne voulons pas ici discuter cette question, qu'on trouve développée dans tous les ouvrages spéciaux. Qu'il nous suffise de rappeler que l'unanimité ou la presque unanimité des écrivains qui ont écrit sur ce sujet est d'avis que la propriété industrielle est essentiellement du droit des gens et peut, par suite, être revendiquée par toute personne, même par l'étranger. Dans ce système, il n'y a même pas lieu de distinguer entre le cas où l'étranger réside en France et le cas où il n'y réside pas. Il suffit qu'il accomplisse les formalités prescrites par la loi française pour qu'il en puisse réclamer le bénéfice (1).

(1) V. Massé, *Droit comm*, t I, n° 519, Serrigny, *Droit public*, t. I, p. 252, Demolombe, *Cours de droit civil*, t. I, n° 246 bis ; Fœlix, *Traité de droit internat.*, n° 607 ; Pardessus, t VI, n° 1479 ; Philipon, n° 105. — *Contrà*, Dalloz, v° *Industrie*, n°s 269 et suiv.

Cette interprétation, qui, à notre sens, est la seule vraie, la seule admissible, n'a pas prévalu dans la jurisprudence, qui, se plaçant à un point de vue étroit, mais pratique, a décidé que l'étranger ne peut revendiquer un droit privatif en France qu'autant que la nation à laquelle il appartient accorde le même droit aux Français. En un mot, le système de la réciprocité a prévalu. Au point de vue purement théorique, on ne saurait trop s'élever contre une doctrine qui, sous prétexte de représailles, permet aux peuples de se dévaliser les uns les autres. La propriété, quel que soit l'objet auquel elle s'applique, est un de ces droits primordiaux qu'une nation civilisée doit protéger chez elle sans distinction de personne et de nationalité.

Il faut d'ailleurs reconnaître que le gouvernement français s'est toujours efforcé, autant qu'il était en lui, d'atténuer ou même de faire disparaître les inconvénients du système de la réciprocité, en provoquant la conclusion de nombreux traités internationaux qui l'organisent et le développent.

Pour nous, tout en louant ces efforts, nous faisions remarquer, dans la première édition de cet ouvrage, qu'ils nous semblaient inutiles depuis le décret du 28 mars 1852, qui protège les étrangers sans condition de réciprocité, et qui, d'ailleurs, visant tous les ouvrages mentionnés en l'art. 425 du Code pénal, semblait comprendre par cela même dans sa généralité les dessins de fabrique (1).

Tous les raisonnements viennent échouer aujourd'hui contre l'art. 9 de la loi du 26 nov. 1873, qui (sans qu'on sache comment le législateur y a inséré une semblable disposition qui ne se rattache pas au reste de la loi) est ainsi conçu : « Les dispositions des autres lois en vigueur touchant le « nom commercial, les marques, *dessins ou modèles de* « *fabrique*, seront appliquées au profit des étrangers, si, « dans leur pays, la législation ou des traités internatio- « naux assurent aux Français les mêmes garanties. »

Il n'y a donc plus à discuter ; le législateur a parlé ; il a formellement proclamé le système de la réciprocité, ad-

(1) V. en sens contraire, Fauchille, p. 295. — Comp. Renault, *Journal de droit intern.*, 1878, p. 130.

mettant toutefois, qu'on le remarque, la réciprocité légale au même titre que la réciprocité diplomatique. Nous n'avons qu'à nous incliner.

123 bis. La Convention d'Union du 20 mars 1883. — On sait que le 20 mars 1883 il s'est formé entre un certain nombre d'Etats une convention d'Union pour la protection de la propriété industrielle avec un bureau international à Berne, chargé de centraliser les renseignements de toute nature relatifs à la protection de la propriété industrielle, et de publier en langue française une feuille périodique sur les questions concernant l'objet de l'Union Cette union, qui fonctionne depuis lors, embrasse aujourd'hui, outre les Etats-Unis d'Amérique, presque tous les grands pays de l'Europe, à l'exception pourtant de l'Allemagne, de l'Autriche et de la Russie ; mais le jour n'est pas loin où l'Autriche adhérera à la Convention, et il se fait en Allemagne un mouvement qui l'y amènera fatalement dans un temps plus ou moins prochain (1). Nous avons expliqué ailleurs le mécanisme de la Convention et vous n'y revenons pas ici (2)

La matière des dessins et modèles de fabrique fait partie de la propriété industrielle, et à ce titre elle est régie par la Convention. L'art 4 dispose que celui qui aura régulièrement fait le dépôt d'un dessin ou d'un modèle industriel dans l'un des Etats contractants, jouira, pour effectuer le dépôt dans les autres Etats et sous réserve des droits des tiers, d'un droit de propriété pendant le délai de trois mois, avec augmentation d'un mois pour les pays d'outre-mer. Il s'ensuit que le dépôt ultérieurement opéré dans l'un des autres Etats de l'Union avant l'expiration de ces délais, ne pourra pas être invalidé par des faits accomplis dans l'intervalle soit notamment par un autre dépôt, ou par la mise en vente d'exemplaires du dessin ou du modèle.

(1) L'Union comprend les pays suivants l'Angleterre, la Belgique, le Brésil, le Danemark, l'Espagne, les Etats-Unis, la France, l'Italie, les Pays Bas, le Portugal, la Republique de Saint-Domingue, la Serbie, la Suède et la Norvège, la Suisse, la Tunisie

(2) V *La convention d'Union internationale du 20 mars 1885*, par Pouillet et Ple

124. Durée du dépôt fait par un étranger en France. — On peut supposer deux cas : ou bien l'étranger n'aura opéré de dépôt qu'en France, ou bien il aura fait un double dépôt, l'un et le premier à l'étranger, l'autre en France. Quelle sera, dans chacune de ces hypothèses, la durée de son droit en France ? Dans le premier cas, il ne nous paraît pas que le doute soit possible ; l'étranger est soumis à la loi française ; il en profite de la même façon que s'il était Français ; il peut donc en opérant son dépôt se réserver la propriété de son dessin, même à perpétuité. Il importera peu qu'ailleurs, et notamment dans son pays, le dessin appartienne au domaine public ; le dessin n'en restera pas moins protégé par la loi, au profit de l'étranger, comme il le serait au profit d'un Français.

Dans le second cas, c'est-à-dire lorsqu'un dépôt a été fait d'abord à l'étranger, M. Fauchille, appliquant les règles de la loi de 1844 sur les brevets d'invention, enseigne que le dépôt fait en France ne pourra assurer à l'inventeur plus de droits qu'il ne s'en est gardé à l'étranger, et que, par suite, la protection expirera en France en même temps qu'elle expirera à l'étranger. Toutefois, M. Fauchille pense que les nullités ou les déchéances qui pourraient atteindre le dépôt fait à l'étranger ne doivent pas réagir sur la validité du dépôt fait en France. Nous sommes assurément tout à fait d'accord avec M. Fauchille sur le dernier point, mais l'opinion qu'il exprime sur le premier nous semble bien hasardée ; nous ne lui trouvons aucun appui dans la loi ; si le système qu'il défend est appliqué en matière de brevets, c'est que la loi de 1844, d'ailleurs vivement critiquée en ce point, contient une disposition formelle, laquelle ne se rencontre pas ici. En réalité, M. Fauchille propose d'introduire dans la législation une déchéance qui ne s'y trouve pas. Qu'il souhaite de l'y voir figurer, c'est affaire d'opinion ; mais est-il besoin de répéter que les déchéances ne s'improvisent pas (1) ?

125. Où l'étranger doit-il opérer son dépôt ? — Reste à déterminer seulement le lieu où l'étranger non résidant en France doit opérer le dépôt de son dessin. S'il a

(1) Fauchille, p. 304.

pu y avoir quelque doute sur ce point, il a été dissipé par le décret du 5 juin 1861, qui dispose que le dépôt des dessins et modèles, provenant des pays où des conventions diplomatiques ont établi une garantie réciproque pour la propriété des dessins et modèles de cette nature, doit se faire *au secrétariat du conseil des prud'hommes de Paris* (1).

Signalons toutefois certaines exceptions, parfois des plus singulières, apportées par plusieurs conventions diplomatiques à la règle qui est posée par le décret de 1861. La convention conclue avec la Suisse le 23 février 1882, dénoncée d'ailleurs en 1892 par nos voisins qui ont déclaré s'en tenir désormais à la convention d'Union du 20 mars 1883, disposait que tous les dessins de fabrique suisses devaient être déposés au conseil des prud'hommes des tissus à Paris, qui se chargeait de transmettre aux conseils compétents ceux des dessins dont il n'était pas autorisé à conserver le dépôt (2).

Par une exception plus bizarre encore, — et que M. Fauchille qualifie de véritable étourderie diplomatique, — la convention conclue avec l'Italie le 29 juin 1862, et le traité passé avec l'Autriche le 11 décembre 1866 (maintenu par la convention du 7 novembre 1881), portent que les Italiens (ou les Autrichiens) ne pourront revendiquer en

(1) Voici le texte de ce décret

DÉCRET IMPÉRIAL DU 5 JUIN 1861

relatif au dépôt des dessins et des modèles de fabrique provenant des pays où des conventions diplomatiques ont établi une garantie réciproque pour la propriété des dessins et modèles de cette nature

NAPOLÉON, etc — Vu la loi du 18 mars 1806, titre II, sect. 3 concernant les dessins de fabrique, le décret du 11 juin 1809, art 59, concernant les conseils de prud'hommes, les ordonnances royales du 29 déc 1844 et du 9 juin 1847, qui ont établi à Paris quatre conseils de prud'hommes, le traité de commerce conclu le 23 janv 1860 entre la France et le Royaume-Uni de la Grande-Bretagne et d'Irlande, art 12, notre Conseil d'État entendu avons décrété, etc

Art 1er Le dépôt des dessins et des modèles de fabrique, provenant des pays où des conventions diplomatiques ont établi une garantie réciproque pour la propriété des dessins et modèles de cette nature, doit se faire au secrétariat des conseils de prud'hommes de Paris, suivant la nature des industries

(2) V Pataille, 82 157

France la propriété exclusive d'un dessin ou d'un modèle, s'ils n'ont déposé deux exemplaires à Paris au greffe du tribunal de commerce de la Seine (1).

Remarquons ici que pour les étrangers la question de savoir si la fabrication à l'étranger et l'introduction en France des produits fabriqués entraîne déchéance du droit ne se pose même pas. Nous avons vu plus haut que pour prétendre que le fabricant, établi en France, est tenu d'y fabriquer à peine de déchéance on s'appuie uniquement sur la forme du dépôt qui lui est imposée. Comme il doit déposer au lieu où il a sa fabrique, on a cru pouvoir en conclure que sa fabrication devait être exclusivement française. Nous avons dit ce que nous pensions de cette manière de raisonner.

En tout cas, cet argument est sans valeur lorsqu'il s'agit de dessins appartenant à un fabricant étranger, qui est fixé lui-même à l'étranger. En effet, si l'obligation de déposer au lieu même de la fabrique comporte en même temps obligation de fabriquer en France, cette obligation n'existe assurément pas pour l'étranger, qui, aux termes du décret de 1861, doit opérer son dépôt au secrétariat du conseil des prud'hommes de Paris, et par cela même n'est aucunement tenu d'avoir une fabrique en France. L'étranger peut donc fabriquer hors de France et apporter ses dessins, ainsi fabriqués à l'étranger, sur le marché français, sans rien perdre de ses droits.

125 bis. *Quid* **sous l'empire de la Convention d'Union de 1883 ?** — Nous croyons, quant à nous, que la Convention de 1883 n'a rien changé à la situation des étrangers qui appartiennent à des nations signataires de la Convention. Le décret du 5 juin 1861 s'applique à eux comme aux étrangers, qui ne sont pas sujets de la Convention, et, par la même raison, ils sont libres de fabriquer hors de France, sans craindre aucune déchéance.

Il est vrai qu'on soutient que la Convention d'Union de 1883 a abrogé le décret de 1861, et que les étrangers, sujets de la Convention, à la différence de ceux qui n'en font pas partie, ne peuvent se prévaloir de ce décret. Ce n'est

(1) V. Fauchille, p. 303. — V. Pataille, 62.321, 67.14 et 82.14.

pas qu'il ait jamais été rapporté expressément, mais la situation à laquelle ce décret correspondait, aurait, dit-on, cessé d'exister depuis la Convention. Et voici comme raisonne un arrêt de la Cour de Paris en date du 20 mai 1898 (1). Le décret de 1861, dit-il, a été la conséquence du traité de réciprocité conclu en 1860 entre la France et l'Angleterre ; ce traité de réciprocité n'avait d'autre effet que de faire du territoire français une sorte de prolongement du territoire de la Grande-Bretagne ; il établissait entre les deux pays une union territoriale. Au contraire la Convention de 1883, en assimilant absolument aux nationaux les sujets des nations signataires de la Convention, a créé une union personnelle. Il s'ensuit que toutes les obligations imposées aux Français, notamment en matière de dessins de fabrique, s'appliquent du même coup aux étrangers, ressortissant à l'Union. Or, les Français ne peuvent valablement déposer leurs dessins qu'au lieu de leur fabrique ; il en est de même pour les étrangers, sujets de l'Union ; donc, à défaut d'une fabrique en France, les étrangers ne peuvent y faire un dépôt valable. Ils n'encourent pas la déchéance de leur droit ; ils n'ont jamais eu de droit, n'ayant jamais pu faire de dépôt régulier.

Ce raisonnement ne saurait nous toucher ; car, selon nous, il repose sur une erreur évidente. En admettant par impossible que, sous l'empire de la Convention, la nature du droit des étrangers qui y sont soumis se trouve modifiée, il faut du moins reconnaître que, en l'absence d'une disposition formelle de la loi abrogeant le décret de 1861, ce décret subsiste dès l'instant qu'il n'y a pas inconciliabilité entre la Convention et le décret, qu'il n'y a pas impossibilité de l'appliquer. Or, on conviendra que rien ne s'oppose, depuis la Convention, comme auparavant, à ce que les étrangers, tout assimilés qu'ils sont aux Français, remplissent la formalité du dépôt autrement et dans un autre lieu. La forme du dépôt ne touche en rien au fond du droit. La Convention d'Union nous présente même à cet égard un exemple frappant. L'assimilation entre les étrangers et les Français est exactement la même pour les mar-

(1) V. Paris, 20 mai 1898, Daltroff, *Gaz. trib.*, 13 juillet.

ques de fabrique que pour les dessins de fabrique ; et pourtant nul ne doute que, tandis que les Français sont tenus, à peine de nullité, d'opérer le dépôt de leurs marques au greffe du tribunal de commerce de leur domicile, les étrangers, conformément à l'art. 6 de la loi du 23 juin 1857, restée en vigueur en dépit de la Convention, doivent déposer leurs marques, dès que leurs établissements sont situés hors de France, au greffe du tribunal de commerce de la Seine. Il n'est venu à la pensée de personne de soutenir que les étrangers, sujets de l'Union, étaient si étroitement assimilés aux Français qu'ils devaient nécessairement avoir en France un domicile ou une résidence pour pouvoir y effectuer valablement leur dépôt et qu'il y avait, en ce point, abrogation de la loi de 1857. Il est donc démontré que, même depuis la Convention de 1883, le lieu où doit s'accomplir le dépôt n'est pas, en matière de marques, le même pour les étrangers sujets de l'Union, que pour les Français. Pourquoi en serait-il autrement en matière de dessins de fabrique ? Est-il vrai, d'ailleurs, que la situation des étrangers ait changé depuis la Convention d'Union, et que, pour employer les termes de l'arrêt de la Cour de Paris, une simple union personnelle ait succédé à une union territoriale ? Union territoriale, union personnelle ! Ce sont là des mots que nous ne trouvons dans aucune convention diplomatique, pas plus dans le traité franco-anglais de 1860 que dans la Convention de 1883 ; nous avouons humblement n'en pas comprendre le sens. Quels que soient les termes des conventions diplomatiques, elles ont toujours pour but comme pour effet d'établir, sur certains points déterminés, une assimilation entre le français et l'étranger ; elles ont toujours pour objet, selon les termes de l'art. 11 du Code civil, de faire jouir l'étranger en France des droits dont la jouissance est assurée au Français à l'étranger. Dès lors, on ne voit pas que la Convention de 1883 ait rien modifié à la nature, au caractère de la situation des étrangers en France, alors qu'ils appartenaient déjà à une nation unie à la nôtre par un traité de réciprocité. Le vrai but de la Convention, du reste, a été, en réunissant un certain nombre de pays dans un même traité de réciprocité, de créer entre ces pays un minimum d'unification des lois sur la

propriété industrielle et de marquer un premier pas, une tendance vers l'unification des législations en ces matières.

Ajoutons que ce décret de 1881, que la Cour de Paris prétend abrogé, a toujours et uniformément réglé la situation des étrangers appartenant à des pays liés avec la France par des traités de réciprocité, spécialement en matière de dessins de fabrique, aussi bien depuis la Convention de 1883 qu'auparavant, c'est au secrétariat du conseil des prud'hommes de Paris que les étrangers ont invariablement effectué le dépôt de leurs dessins, ceux qui ressortissent à l'Union comme les autres. C'est la pratique journalière, l'administration n'a jamais procédé autrement et tous les auteurs sont d'accord sur ce point (1) Il y a mieux encore : dans le *Bulletin officiel de la propriété industrielle et commerciale*, publié par le ministère du commerce et de l'industrie, numéro du 6 janvier 1898, on trouve indiqué, comme étant encore en vigueur, en matière de dessins et de modèles de fabrique, le décret du 5 juin 1861 Que dire après cela ? Et que doivent penser les étrangers ?

126 De la caution *judicatum solvi* — On était d'accord autrefois pour admettre que, la matière des dessins de fabrique ressortissant à la juridiction commerciale, le demandeur étranger n'était pas tenu de fournir la caution *judicatum solvi*. On admettait au contraire, en conformité de l'art. 16 du Code civil qui obligeait le demandeur étranger à déposer une caution en toutes matières autres que celles de commerce, qu'au cas où la demande était portée devant la juridiction civile la caution était due Aujourd'hui toutes ces distinctions ont disparu. La loi du 5 mars 1895 a modifié l'art 16 qui est désormais ainsi conçu · « En « toutes matières, l'étranger qui sera demandeur, principal ou intervenant, sera tenu de donner caution pour le « paiement des frais et dommages-intérêts résultant du « procès, a moins qu'il ne possède en France des immeu« bles d'une valeur suffisante pour assurer le paiement » La caution est donc due en toutes matières sans excepter les matières commerciales

(1) V Fauchille, n° 303, Vaunois, n° 370, Ducreux, *Dessins et modèles*, n° 132

CHAPITRE X

DE LA CONTREFAÇON

Sect I^{re} — Faits qui constituent la contrefaçon
Sect II — Faits assimilés à la contrefaçon
Sect III — Du droit de poursuite
Sect IV — Constatation de la contrefaçon
Sect V — Répression de la contrefaçon

SECTION I^{re}

Faits qui constituent la contrefaçon

SOMMAIRE

127 La contrefaçon est un délit pénal — 127 bis Jurisprudence — 128 Le juge, pour décider qu'il y a contrefaçon, doit envisager l'objet déposé dans son entier — 129 Des changements ne sont pas en principe exclusifs de contrefaçon — 129 bis Jurisprudence — 130 Jurisprudence (suite) — 131 Quid si les dissemblances empêchent toute confusion ? — 132 Quid de l'application du dessin à une étoffe très commune ? — 133 La contrefaçon subsiste malgré une application différente — 134 Jurisprudence — 135 Il n'y a pas de contrefaçon tant qu'il n'y a pas eu fabrication du dessin lui-même — 136 S'inspirer du dessin n'est pas le contrefaire — 137 L'imitation d'un dessin connu n'est pas une contrefaçon — 138 Quid s'il n'y a pas de préjudice ? — 139 Quid de la violation des conditions d'une convention ? — 140 Quid de la possession personnelle antérieure au dépôt ? — 141 Quid du surmoulage d'un modèle non déposé ? — 142 Jurisprudence — 143 Quid des imitations antérieures au dépôt ? — 144 La bonne foi est exclusive du délit de contrefaçon — 145 Jurisprudence — 146 La bonne foi laisse subsister l'action civile en dommages-intérêts. — 147 Du recours en garantie

127. La contrefaçon est un délit pénal — Par cela même que la loi reconnaît et consacre la propriété des dessins de fabrique, elle en interdit l'usurpation, c'est-à-dire la contrefaçon.

Pour déterminer les caractères de la contrefaçon, il faut d'abord rechercher si elle constitue une infraction à la loi civile seulement, ou en même temps une infraction à la

loi pénale ; en d'autres termes, si la contrefaçon, en matière de dessins de fabrique, est un délit civil ou un quasi-délit, ou bien si c'est un délit pénal.

La question pouvait paraître douteuse avant la promulgation du Code pénal ; car la loi de 1806, seule règle de la matière, était muette à cet égard ; par suite, si l'action en réparation du dommage était certainement ouverte à la partie lésée, la sanction pénale faisait défaut.

L'art. 425 du Code pénal a résolu la question. Il déclare expressément que toute contrefaçon d'un *dessin* au mépris des lois relatives à la propriété des auteurs est un délit. Ces termes généraux comprennent évidemment le dessin de fabrique, et c'est en ce sens qu'une jurisprudence constante s'est depuis longtemps prononcée (1). La contrefaçon d'un dessin de fabrique est donc un délit au sens de la loi pénale, et, suivant les termes mêmes de l'art. 425, elle consiste dans la reproduction du dessin au mépris des lois et règlements relatifs à la propriété des auteurs.

Remarquons, du reste, en passant, que les anciens règlements de 1744 et de 1787 prononçaient déjà une amende de 1000 livres, outre la confiscation, contre tous dessinateurs ou fabricants qui se rendaient coupables de contrefaçon en cette matière.

La partie lésée par le délit a d'ailleurs le droit, conformément aux principes généraux, de saisir la juridiction civile au lieu de la juridiction correctionnelle, et dans ce cas la juridiction civile, ainsi que nous l'avons dit plus haut (2), est le tribunal de commerce, sauf le cas où, par impossible, le débat ne s'agiterait pas exclusivement entre des commerçants (3).

127 bis. Jurisprudence(4) — Il a été jugé : 1° que, s'il résulte des dispositions de l'art. 15 de la loi de 1806 que le

(1) V. A. Huard, *Propr. indust.*, n° 213, Gastambide, p. 353, Dalloz, v° *Industrie*, n° 307, Renouard, t. II, p. 405, Waelbroeck, p. 118, Philipon, n° 143.

(2) V. *supra*, n° 111.

(3) V. Paris, 21 mai 1884, Veuve Fabre, Pataille, 86. 91 — V. *infra*, n° 160.

(4) V. aussi Colmar, 30 juin 1828, Zuber, Dall., 30. 2. 46, Paris, 24 juin 1827, Brun, Dalloz, v° *Industrie*, n° 307.

fabricant qui a rempli les formalités du dépôt a la faculté de revendiquer la propriété de son dessin devant le tribunal de commerce, il ne s'ensuit nullement qu'il lui soit interdit de porter sa plainte en contrefaçon devant le tribunal correctionnel (Paris, 19 fév. 1835, Rondeau-Pouchet, Dalloz, v° *Industrie*, n° 307) ; 2° que l'art. 425 du Code pénal, relatif au délit de contrefaçon, énonciatif et non limitatif dans ses termes, ne s'applique pas seulement aux œuvres de l'esprit imprimées ou gravées, mais à toute production de l'intelligence : en conséquence, l'inventeur ou propriétaire d'un dessin de fabrique, qui en a fait le dépôt conformément à la loi, peut à son gré poursuivre le contrefacteur, soit devant le tribunal de commerce par l'action civile en dommages-intérêts, soit par la voie correctionnelle (Riom, 18 mai 1853, Seguin, Dall ,54.2.50).

128. Le juge pour décider s'il y a contrefaçon, doit envisager l'objet déposé dans son entier. — Quand un dessin ou un modèle a été déposé, il doit être considéré comme déposé dans toutes ses parties en même temps que dans son ensemble ; c'est l'objet, ainsi déposé, qui devra servir de type de comparaison aux tribunaux pour apprécier la contrefaçon, il n'est pas nécessaire qu'il y ait un dépôt spécial et séparé de chaque partie du dessin ou du modèle, pour que la contrefaçon de l'une quelconque des parties puisse être poursuivie et punie.

Jugé, par exemple, que celui qui dépose comme modèle de fabrique un porte-cartes dont la nouveauté consisterait dans le dessin particulier qui orne la couverture, n'est pas tenu de décrire ce dessin et de le déposer séparément. Le juge ne peut donc refuser, sur une poursuite en contrefaçon, de comparer le porte-cartes prétendu contrefait au porte-cartes déposé, sous ce seul prétexte que la confusion résulterait seulement de la ressemblance des dessins et que le dessin imité n'a pas été déposé (Cass., 14 mai 1891, Guyard, Pataille, 91 251).

129. Des changements ne sont pas généralement exclusifs de contrefaçon. — C'est une erreur, malheureusement trop répandue, de croire qu'il suffit d'introduire dans un dessin un changement, si léger qu'il soit, pour échapper au reproche de contrefaçon, mais une semblable

et oui ne saurait être sanctionnée par les tribunaux Il est, au contraire, de doctrine et de jurisprudence constantes que, pour qu'il y ait contrefaçon d'un dessin de fabrique, il n'est pas nécessaire que la reproduction du dessin déposé soit identique.

Cela ressort d'ailleurs des termes de l'art. 425 du Code pénal, qui s'applique à la contrefaçon de tous les dessins en général, et qui prévoit et punit la contrefaçon *en entier ou en partie* de l'œuvre originale ; il en faut conclure que les différences entre le dessin reproduit et le dessin primitif, si elles laissent apparaître la volonté de copier, et surtout si la confusion est possible, n'empêchent pas qu'il y ait contrefaçon. On peut même dire que, dans la plupart des cas, les dissemblances dans les détails accessoires sont la preuve indéniable de l'intention de contrefaire. Aussi est-ce une règle généralement suivie que la contrefaçon se juge par les ressemblances et non par les différences

Il y a contrefaçon d'un dessin, dit en fort bons termes un arrêt, alors même que l'imitation n'est pas servile, toutes les fois que cette imitation est de nature, par sa ressemblance avec le dessin original, à nuire à la vente des étoffes sur lesquelles figure le dessin et que les changements qui y ont été introduits n'ont eu d'autre but que de déguiser la contrefaçon (1)

En résumé, il suffit, pour qu'il y ait contrefaçon, que le dessin incriminé reproduise l'aspect général, la physionomie particulière du dessin déposé, abstraction faite des différences de détail qui, le plus souvent, n'ont d'autre but que de masquer la fraude (2).

129 *bis* **Jurisprudence** (3) — Il a été jugé. 1° qu'il y a contrefaçon partielle d'un dessin toutes les fois que l'imitation qui en a été faite est de nature, par sa ressemblance avec le dessin original, à nuire au débit des étoffes sur les-

(1) V Lyon, 27 août 1894, Morel, *Rec prat de droit ind*, 94 445
(2) V Rendu et Delorme, n° 808, Gastambide, n° 332, Dalloz, v° *Industrie*, n° 300, Philipon, n° 147
(3) V encore Caen, 30 août 1859, Pardieu, Pataille, 62 256, Paris, 16 août 1843, Leplay-Vardon, Blanc, p 331, Riom, 18 mai 1853, Seguin, Dall, 54 2 50 Trib comm Calais, 6 nov 1860, Brunel et Lefèvre, Pataille, 61 219

quelles est imprimé le dessin dont la loi garantit la propriété (Trib. corr. Seine, 4 août 1835, Gros-Odier, Blanc, p 357) ; 2° qu'il y a contrefaçon, encore que l'identité ne soit pas absolue, si, malgré des différences dans certains détails, l'agencement est le même, la physionomie identique, et qu'en somme apparaisse la volonté de copier et de passer dans le commerce, à la faveur d'un certain déguisement, un article contrefait (Rouen, 17 mars 1843, Barbet, Dall., 43 2 135) ; 3° qu'il y a contrefaçon dès que les principaux motifs d'un dessin, leur arrangement et l'aspect général ont été copiés (Trib comm. Seine, 15 mai 1844, Godefroy, Blanc, p 361), 4° que la loi exige seulement une imitation, une ressemblance dans une partie notable du dessin revendiqué, et non une ressemblance complète entre les dessins (Paris, 1er avril 1846, Vachon-Morand, Blanc, p 358), 5° qu'il y a contrefaçon à reproduire sur étoffe par impression un dessin, régulièrement déposé, et exécuté par un autre fabricant à l'aide du tissage ; la reproduction à bas prix a, en effet, pour résultat nécessaire de jeter de grandes quantités dans la consommation, et, par ce fait seul, elle entraîne une dépréciation considérable des plus heureuses compositions, car la valeur de ces dernières se conserve et s'augmente, comme celle de tous les objets d'art, en raison inverse des quantités produites (Trib comm Lyon, 5 juillet 1845, Chavent, Blanc, p. 365), 6° que, pour que la contrefaçon existe, il faut qu'il y ait similitude de dessin, et non simple ressemblance d'effets, proscrire la ressemblance d'effets, ce serait nuire à l'industrie des étoffes, en mettant obstacle à l'introduction de perfectionnements et de genres variés dans cette industrie (Amiens, 21 août 1847, Boucly et Lefèvre, Blanc, p 360).

130 Jurisprudence (*suite*) — Jugé encore 1° qu'il y a contrefaçon, par cela même que l'on a imité la disposition nouvelle adoptée par un autre fabricant; peu importe qu'il y ait quelques dissemblances de détail, si ces dissemblances ne changent pas le caractère du dessin et si la confusion reste possible (Trib comm Calais, 6 nov 1860, Gaillard, Pataille, 61.219) ; 2° qu'il y a contrefaçon alors même que l'imitation n'est pas servile toutes les fois que l imitation est de nature par sa ressemblance avec le dessin con-

trefait à nuire à la vente des étoffes sur lesquelles figure le dessin et que les changements qui y ont été introduits n'ont d'autre but que de déguiser la contrefaçon (Lyon, 27 avril 1894, *Monit. judic.*, 25 septembre 1894); 3° qu'il y a contrefaçon, encore que la reproduction ne soit pas servile et absolument exacte, s'il est constant que l'imitation est assez complète et assez caractérisée pour amener une confusion (Paris, 27 juillet 1876, Deneubourg et Gaillard, Pataille, 76.206); 4° que la contrefaçon ne consiste pas seulement dans le calque ou le surmoulage du dessin ou modèle, mais dans la copie ou l'imitation, lorsqu'elle est assez complète, d'une part, pour que l'usurpation de l'idée et du travail de l'inventeur soit certaine, et, d'autre part, pour que le public puisse confondre les deux produits (Paris, 15 mars 1879, Sauttet, Pataille, 79.360); 5° qu'il suffit, pour qu'il y ait contrefaçon, que l'ensemble et la physionomie générale du dessin déposé et du dessin saisi révèlent une conception et une inspiration uniques (Trib corr. Seine, 28 février 1877, Dame Fourmy, Pataille, 79.174); 6° que certaines différences, toutes dans les détails, laissent subsister le délit-contrefaçon, alors qu'elles sont incapables d'éveiller l'attention commune et ordinaire de celui qui n'a point à la fois les deux produits sous les yeux (Trib Saint-Etienne, 30 juin 1882, Dorieu, Pataille, 88.33), 7° que des différences de détail ne portant que sur des accessoires insignifiants laissent subsister la contrefaçon (Cass, 21 mai 1884, Pataille, 85 157); 8° qu'il faut voir une contrefaçon du modèle déposé dans une médaille présentant, sous des dimensions sensiblement égales, une disposition analogue de lignes et de couleurs, l'aspect composé des deux médailles suggérant à l'esprit l'idée de deux variétés du même objet (Paris, 11 juin 1888, Osselin, Pataille, 89 216), 9° qu'en matière de modèles de fabrique la contrefaçon ne peut résulter que d'une imitation des éléments essentiels et constitutifs du modèle, assez servile pour que la confusion puisse se produire (Paris, 25 avril 1883 et Rej, 20 déc 1884, Dollier (1), Pataille, 90.182)

(1) V Paris, 27 fév 1889, Charageat, Pataille, 90 231, Paris, 9 mai 1895, Keller, Pataille, 95 154

131. *Quid si les dissemblances empêchent toute confusion ?* — S'il n'est pas nécessaire, pour constituer la contrefaçon, qu'il y ait identité entre le dessin déposé et le dessin incriminé, il faut, du moins, que l'imitation soit telle que les dessins ne puissent être différenciés, ou, pour parler plus exactement, puissent se confondre. Si tout en se rattachant au même genre, au même parti pris, au même style, le dessin incriminé a un caractère propre, qui en fasse une œuvre distincte personnelle, il n'y a point de contrefaçon.

Jugé, en ce sens, que, si l'imitation d'un dessin de fabrique ancien peut constituer une propriété privée, par suite des additions, corrections et combinaisons nouvelles qu'on lui a fait subir, il ne saurait y avoir contrefaçon de la part du fabricant qui en fait à son tour une nouvelle imitation, alors qu'il existe des dissemblances suffisantes pour les différencier (Douai, 25 janvier 1862, Gaillard, Pataille, 62.397).

132 *Quid de l'application du dessin à une étoffe très commune ?* — Le contrefacteur ne pourrait repousser la poursuite dirigée contre lui par ce motif qu'il aurait imité le dessin sur une étoffe très commune, et soutenir que, ne s'adressant qu'aux personnes qui recherchent le bon marché, il n'a causé aucun préjudice au propriétaire du dessin.

Il est, en effet, de toute évidence qu'un consommateur, qui se décide à mettre un grand prix à une étoffe en raison du dessin qu'il croit spécial à cette étoffe, se trouve immédiatement arrêté dans son projet d'achat à la vue du même dessin reproduit sur une étoffe commune ; de là, il résulte un préjudice réel et considérable pour le fabricant, pour l'inventeur qui a fait tous les frais de recherches et qui voit sa vente brusquement arrêtée. Le préjudice serait même moindre si la copie du dessin déposé était faite sur une étoffe rivale de richesse, puisqu'il n'y aurait qu'augmentation d'articles présentés à la consommation, et non dépréciation (1).

S'il est défendu de vulgariser un dessin par une copie

(1) V. Philipon, n° 149.

grossière, il n'en faut pas conclure qu'il est licite de le copier pour faire mieux. L'un n'est pas plus permis que l'autre. Ce que la loi interdit, c'est la copie, quelle qu'elle soit, c'est le fait de s'approprier le travail d'autrui et de s'emparer de sa propriété.

Jugé à cet égard : 1° que le fait d'avoir imité le dessin sur une étoffe inférieure en qualité à celle des inventeurs, n'empêche pas qu'il y ait contrefaçon (Paris, 7 juin 1844, Eggly-Roux (1), Blanc, p. 321) ; 2° mais que cette différence de l'étoffe peut être prise en considération pour le degré de la culpabilité et pour la quotité du préjudice (Trib. comm. Seine, 16 janvier 1846, Vachon-Morand (2), Blanc, p. 356).

133. La contrefaçon subsiste malgré une application différente. — Le contrefacteur ne pourrait davantage se prévaloir de ce qu'il aurait appliqué le dessin à un objet autre que celui qu'a prévu l'inventeur. Cela ressort du droit absolu de propriété que nous avons reconnu à ce dernier (3).

Il en est surtout ainsi lorsque l'objet auquel le dessin contrefait est appliqué, se rapproche sensiblement de celui auquel le dessin original a été appliqué ; spécialement l'auteur d'un dessin de fabrique destiné à être appliqué sur des tissus propres à la fabrication de gilets, écharpes et mantilles, peut poursuivre l'application de son dessin à des châles (4).

Il en serait de même, en matière de modèles de fabrique, pour la contrefaçon en bronze d'un modèle en porcelaine (5), et, réciproquement, pour la contrefaçon en porcelaine d'un modèle en bronze (6), ou pour la contrefaçon en plâtre d'un modèle en bronze (7).

(1) V. aussi Trib. comm. Lyon, 18 mars 1861, Watine, *Prop. indust*, n° 175 ; Trib. civ. Seine, 26 avril 1891, Thierry-Mieg, *Prop. indust*, n° 182 ; Lyon, 26 juill. 1852, Champagne, *Je Ilir*, 52. 2. 392.
(2) V. aussi Paris, 1er fév. 1845, même affaire, p. 358.
(3) V. *supra*, n° 47. — V. Philipon, n° 154 ; Darras, *De la contrefaçon*, n° 826 ; Vaunois, n° 237.
(4) Paris, 15 avril 1857, Pagès-Baligot.
(5) V. Trib. corr. Seine, 10 juill. 1823.
(6) V. Trib. corr. Seine, 23 mars 1822.
(7) V. Trib. corr. Seine, 24 juill. 1823 ; Paris, 23 janvier 1829.

M. Dalloz est cependant d'un avis tout à fait opposé : « Lorsque la reproduction, dit-il, ne portera pas atteinte au « droit exclusif d'exploitation du fabricant, il n'y aura pas « lieu de la considérer comme contrefaçon, et de la punir « comme telle (1) », et, citant des exemples à l'appui de sa thèse, il déclare que la reproduction sur porcelaine d'un bouquet, extrait d'un tapis ou d'un châle, ne peut nuire au fabricant de ces derniers produits et à leur vente, et que par suite il n'y a pas de concurrence possible entre ces deux sortes d'objets, il va même jusqu'à dire, et cette conséquence, d'ailleurs logique du système, en montre, selon nous, le vice, qu'il en serait de même de la reproduction par impression et avec couleurs de dessins brochés sur étoffe unie, si les étoffes n'étaient pas destinées aux mêmes usages.

184. Jurisprudence — Il a été jugé en ce sens : 1° qu'il y a contrefaçon à moins que le dessin ait été appliqué à une étoffe différente de celle sur laquelle est appliqué le dessin original : spécialement, une rayure exécutée sur étoffe de soie n'en est pas moins contrefaite lorsqu'elle est appliquée à une étoffe de coton ou de laine (Lyon, 21 juillet 1852, Champagne, Le Hir, 52 2 392), — 2° qu'il en est de même pour la substitution d'une étoffe de laine à une étoffe de velours (Trib. comm. Lyon, 17 novembre 1845, Furnion, Blanc, p. 364), — 3° que la différence dans la nature du métal employé ne fait pas disparaître la contrefaçon dont elle doit même être considérée comme une aggravation, lorsque l'emploi d'un métal plus vil que celui du modèle déposé a entraîné une dépréciation de l'article (Trib. corr. Seine, 12 fév. 1885, Fayet, Pataille, 85 214), — 4° jugé cependant que, si le dessin consiste en des caractères connus, par exemple une phrase en lettres arabes, il n'y a pas de contrefaçon à employer comme dessin les mêmes lettres, lorsque, d'une part, il est prouvé que ce n'est pas le premier dessin qui a servi de modèle au second, et que, d'autre part, l'application en est faite sur une étoffe absolument différente (Trib. comm. Lyon, 10 fév. 1848, Vacher, Blanc, p. 233).

(1) Dalloz, v° *Industrie*, n° 305 — V. dans le même sens Rendu et Delorme, n° 600.

185 Il n'y a pas contrefaçon, tant qu'il n'y a pas eu fabrication du dessin lui-même — On s'est demandé quelquefois si le seul fait d'avoir préparé la planche ou le moule destinés à reproduire le dessin ou le modèle contrefaits, constituait une contrefaçon en dehors de toute fabrication, soit du dessin lui même, soit du modèle. En présence des termes de l'art 425 du Code pénal, il est difficile de voir là autre chose qu'une tentative de contrefaçon ; la contrefaçon résulte, en effet, aux termes de cet article, de *l'édition*, c'est-à-dire de la production au jour de l'objet contrefait, or, il n'y a pas édition dans le seul fait de la préparation du moule ou de la planche il faut encore qu'il y ait eu usage du moule ou de la planche (1). Toutefois, il appartient aux tribunaux de déterminer le moment où la tentative se transforme en contrefaçon, et c'est ainsi qu'il a été jugé qu'il y a non pas seulement tentative, mais contrefaçon véritable d'un modèle de fabrique, aussitôt que les matrices sont fabriquées et ont servi à produire un spécimen à titre d'essai, alors même qu'on aurait employé à cet effet une substance autre que celle usitée pour les objets destinés au commerce (2).

Jugé pourtant, d'une façon absolue, qu'il n'est pas nécessaire qu'un moule ait servi pour que le délit de contrefaçon existe, il suffit qu'il ait été fait sans droit et qu'il soit destiné à produire des épreuves contrefaites (Paris, 17 décembre 1847, Susse (3), 62. 55).

186. S'inspirer d'un dessin n'est pas le contrefaire.
— Il n'est pas défendu, toutefois, de s'inspirer d'un modèle qui appartient à autrui pour composer une œuvre différente. Ainsi, celui qui confie un modèle en bois à un tiers pour le reproduire en bronze, ne peut, à défaut de conventions contraires, lui reprocher de vendre à d'autres un modèle en bronze qu'il aura composé lui-même, s'il est d'ailleurs établi que le modèle en bronze n'est pas simple-

(1) V. Waelbroeck, n° 145, Philipon, n° 165.
(2) V Trib. corr Seine, 16 décembre 1885, Christofle, Pataille, 86. 157.
(3) V aussi Hipp Dieu, *Monit des prud hommes*, 4 sept 1847.

ment la copie du modèle en bois, mais est une œuvre originale et propre (1)

137 L'imitation d'un dessin connu n'est pas une contrefaçon — La loi ne protège que les dessins nouveaux, nous l'avons dit Dès lors, un dessin connu, fût-il déposé, ne saurait devenir le fondement d'un droit privatif, puisque la propriété puise sa source dans le fait même de la création. Il s'ensuit nécessairement qu'il n'y a pas de contrefaçon à copier même servilement les dessins d'un fabricant, quand il est constant que ces dessins étaient tombés dans le domaine public, antérieurement au dépôt qu'il en a fait Il est presque superflu de le dire, c'est le corollaire naturel et forcé des règles que nous avons posées (2)

138 *Quid s'il n'y a pas de préjudice ?* — Si le préjudice est en général la conséquence de toute contrefaçon, néanmoins, il n'en est pas la condition, l'élément essentiel Elle existe indépendamment de tout préjudice, puisqu'elle consiste dans une atteinte portée à la propriété d'autrui ; il importe peu que cette atteinte cause un dommage quelconque au propriétaire, ce que la loi punit, c'est le fait même de cette atteinte, c'est la violation des droits d'autrui Nous avons expliqué cela ailleurs (3).

139. *Quid* **de la violation des conditions d'une convention ?** — On peut supposer qu'un fabricant a acquis la propriété d'un dessin, il l'exécute et l'exploite en vertu de cette acquisition ; mais, au cours des conventions, il en viole les conditions Par exemple, s'étant engagé à payer une redevance au propriétaire du dessin ; il s'avise un jour d'en refuser le payement Ce refus le constituera-t-il en état de contrefaçon ? Nous avons examiné cette question dans d'autres ouvrages et nous prions le lecteur de s y reporter (4). A notre sens, une semblable question ne saurait

(1) V Paris, 24 nov 1864, et Cass, 30 juin 1865, Auclan, Pataille, 65 335. — V. aussi Waelbroeck, p 131, Philipon, n° 155
(2) V Rouen, 17 mars 1859, Lévesque, Le Hir, 60 2 277
(3) V notre *Traité de la Prop litt et artist*, n° 471 — V Calmels, n° 483, Philipon, n° 157 — Darras, *De la contrefaçon*, n°ˢ 776 et suiv — Comp Blanc, p 187, Gastambide, n° 39, Renouard, t II, p 22
(4) V notre *Traité des brevets d'invention*, n°ˢ 740 et suiv — V Couhin, t. 3, p. 67, note 1080, Vaunois, n° 234.

être résolue en thèse. Sa solution dépend essentiellement des circonstances, mais nous pensons, pour revenir à l'espèce supposée, que le seul refus de payement de la redevance ne constitue pas la contrefaçon. Sans doute, il y a inexécution des conventions, et par suite ouverture à une action en dommages-intérêts, mais l'autorisation du propriétaire du dessin n'en a pas moins été donnée, elle couvre le fait même de fabrication qui, étant autorisée, ne saurait être assimilée au délit de contrefaçon (1).

Jugé, en ce sens : 1° que la condition essentielle du délit de contrefaçon consiste dans l'atteinte portée au droit du propriétaire d'un dessin par l'un des moyens énumérés dans l'art. 425 du Code pénal, et elle fait défaut dans le cas où le prévenu justifie avoir acquis la propriété du dessin dont la contrefaçon lui est imputée ; vainement on dirait qu'il a refusé de payer la redevance stipulée dans la cession, ce fait ne pourrait que donner ouverture à une action civile, mais ne saurait constituer le délit de contrefaçon (Paris, 25 novembre 1876, Deneubourg-Ligier, Pataille, 78.199), — 2° mais jugé que celui-là est contrefacteur qui, autorisé par le propriétaire du modèle à fournir une commande déterminée pour l'exportation, continue la fabrication et satisfait à d'autres commandes, l'arrêt qui relate ces faits constate d'ailleurs suffisamment la mauvaise foi (Rej., 23 mars 1888, Potié, Pataille, 89.232).

140 *Quid* **de la possession personnelle antérieure au dépôt ?** — Voici l'hypothèse : un fabricant fait le dépôt d'un dessin ou d'un modèle ; or, il se trouve qu'un autre fabricant est déjà en possession du même dessin, du même modèle. Il ne l'a pas mis en vente, il ne l'a pas fait connaître au public, il en a seulement fait achever l'étude ; il le possède dans ses collections ; il attend un moment favorable pour le mettre dans le commerce, on peut même supposer qu'il l'a déjà exécuté sur des étoffes et qu'il a dans ses magasins les étoffes portant le dessin en question. Le dépôt fait par l'autre fabricant pourra-t-il lui préjudicier ? au contraire, sa possession antérieure au dépôt, manifestement prouvée, fera-t-elle échec au dépôt ? Et, si elle ne

(1) V. notre *Traité des brevets*, n° 263.

fait pas échec au dépôt, lui permettra-t-elle, du moins, d'user du dessin qu'il possède, de vendre ses étoffes avec ce dessin ? On comprend que la question se présentera rarement. Comment supposer que deux dessinateurs travaillant chacun de son côté se rencontreront à ce point ? Pourtant, puisque nous admettons que l'application nouvelle d'un dessin connu peut être matière à dépôt, il n'y a rien d'impossible à ce que deux personnes, étrangères l'une et l'autre, se rencontrent dans cette pensée de la même application. Il est d'abord certain que cette possession, toute personnelle, secrète ne portera aucun préjudice au dépôt. Puisqu'il n'y a pas eu communication au public, la nouveauté subsiste et le dépôt est valable. Le déposant garde donc tous ses droits contre les tiers et la question est uniquement de savoir s'il les garde contre celui qui justifie de sa possession antérieure. Nous avons vu, dans la matière des brevets, que l'exception tirée par un industriel de sa possession personnelle antérieurement au brevet est opposable au breveté et que le brevet, valable contre tous, reste pourtant sans force contre celui qui justifie de cette possession. En est-il de même ici ? Nous le pensons, sans doute, il faudra que la possession soit prouvée jusqu'à la dernière évidence, il ne suffira pas de présomptions, de probabilités : il faudra des preuves certaines, irrécusables. Mais, la preuve une fois faite, nous ne voyons pas comment on pourrait dépouiller du fruit de son travail un homme qui n'a manqué à aucune des prescriptions de la loi et n'a encouru aucun reproche, pas même celui de négligence, car il n'était pas tenu de faire un dépôt et pouvait très légitimement abandonner à tous le droit de copier son dessin (1).

141. *Quid* **du surmoulage d'un modèle non déposé ?** — On s'est demandé quelquefois si le fait de surmouler un modèle appartenant à autrui, encore qu'il ne fût pas déposé, n'avait pas en soi quelque chose d'illicite, qui devait engager dans tous les cas la responsabilité de son auteur. On fait remarquer que, s'il peut être permis de copier un modèle qui n'est pas déposé, c'est qu'après tout cette

(1) V. Darras, *De la contrefaçon*, n° 768.

copie exige un effort, un travail personnel, tandis que le surmoulage dispense de tout effort, de tout travail. Dès lors n'est ce pas s'enrichir aux dépens d'autrui que de surmouler un modèle, et n'est-il pas de principe incontesté que nul ne peut s'enrichir aux dépens d'autrui ? Un semblable raisonnement peut sembler spécieux ; il n'est pas solide Si on admet, contrairement d'ailleurs à notre sentiment, que l'absence de dépôt a pour effet de faire tomber immédiatement le modèle dans le domaine public, il faut admettre qu'il y tombe tout entier, sans restriction ni réserve L'auteur d'un modèle non déposé n'en retient aucune parcelle, si minime qu'elle soit, et dès lors, si un tiers surmoule le modèle ainsi tombé dans le domaine public, il use d'un droit incontestable, il n'y a, il ne peut y avoir là, le point de départ une fois accepté, rien, absolument rien d'illicite, c'est au contraire l'exercice d'un droit tout à fait légitime.

142 Jurisprudence — Il a été jugé à cet égard : 1° que l'auteur de modèles de fabrique, tels que des pendules, n'en conserve la jouissance exclusive qu'à la condition de manifester et réserver son droit par le dépôt, soit de ces modèles mêmes, conformément à la loi du 19 juillet 1793, soit des dessins en exécution de la loi du 18 mars 1806 ; lorsque les modèles n'ont pas été déposés, il n'y a dans le surmoulage de tous ces modèles ni contrefaçon ni concurrence déloyale (Paris, 13 juillet 1865, Beauchot, Pataille, 65 337), — 2° que, si les lois du 19 juillet 1793 et 18 mars 1806 reconnaissent et consacrent la propriété industrielle, ce n'est qu'à la condition du dépôt, soit du modèle, soit du dessin de l'œuvre dont on entend se réserver la propriété exclusive ; il n'y a ni contrefaçon, ni concurrence déloyale dans le fait de surmouler un modèle de fabrique, qui n'a pas été régulièrement déposé (Paris, 20 février 1866, Pigis, Pataille, 66.290); — 3° que le surmoulage d'un modèle de fabrique, non déposé au conseil des prud'hommes, ne saurait constituer un acte illicite, ni par conséquent donner ouverture à une action en dommages-intérêts (Trib. civ Seine, 30 mai 1877, Aigon, Pataille, 77.287) ; — 4° qu'un fabricant n'est pas fondé à se plaindre d'abus de confiance contre un ancien employé ou commissionnaire qui a sur-

moulé ses modèles et en fait l'objet d'un commerce, alors qu'il n'est pas établi que ce surmoulage ait eu lieu pendant l'accomplissement de son mandat (Paris, 23 décembre 1868, Chancel, Pataille, 69 59) ; — 5° mais que, si en principe le surmoulage d'un modèle non déposé est licite, il en est autrement s'il est pratiqué par un employé sur des modèles appartenant à son patron (Trib. civ Seine, 10 juillet, 1875, Hénicé, Pataille, 76 46)

143. *Quid* **des imitations antérieures au dépôt ?** — La question de savoir si l'on peut poursuivre, comme contrefaçons, les faits d'imitation antérieurs au dépôt est une question délicate. Sa solution dépend d'abord de la solution que l'on donne à cette autre question, que nous avons examinée plus haut, de savoir quel est le caractère et quels sont les effets du dépôt Il est clair que, si l'on admet que la mise en vente, antérieurement au dépôt, a pour conséquence immédiate et nécessaire de faire tomber le dessin dans le domaine public, il n'y a pas lieu de considérer comme une contrefaçon le fait d'imitation, à quelque époque qu'il se produise, il est évidemment licite, absolument licite Au contraire, si l'on pense avec nous que le dépôt n'est qu'une formalité préalable à la poursuite, une formalité donnant ouverture à l'action, il faut décider que, dès qu'elle est remplie, le propriétaire du dessin peut poursuivre tous les faits d'imitation, dans quelque temps qu'ils se soient produits. Du moment qu'il est reconnu que la propriété existe indépendamment du dépôt, il va de soi que c'est la contrefaire que d'y porter atteinte (1)

On pourrait cependant soutenir, dans une troisième opinion, que, si le dépôt n'est pas nécessaire pour constituer la propriété, il a du moins pour effet de la réserver, de la manifester à l'égard des tiers, et, par suite, d'imprimer à leurs imitations un caractère illicite, délictueux Dans ce système, les imitations antérieures au dépôt ne seraient pas reprochables ; on ne pourrait poursuivre que celles qui seraient postérieures (2).

(1) V. Dalloz, v° *Industrie*, n° 208 — V. aussi Cass , 30 juin 1865, Auclair, Pataille, 65 332.

(2) V. anal Paris, 20 juin 1882 et Rej , 5 mai 1883, Saxlehner, Pataille, 83 187

144 La bonne foi est exclusive du délit de contrefaçon — La mauvaise foi est nécessaire pour constituer le délit de contrefaçon de dessin de fabrique comme pour constituer tout autre délit. L'exception de bonne foi oblige donc le juge à se prononcer sur cette question, à peine de nullité de sa décision pour défaut de motifs (1). M. Philipon fait justement observer que, dans notre matière, à la différence de ce qui est admis pour la contrefaçon des brevets ou des œuvres littéraires et artistiques, la mauvaise foi ne doit pas se présumer ; car, le dépôt des dessins de fabrique se faisant à couvert, il est matériellement impossible aux tiers de se renseigner sur le point de savoir si le dessin qu'ils copient fait ou ne fait pas l'objet d'un droit privatif (2).

145 Jurisprudence — Il a été jugé : 1° que des commissionnaires en marchandises, qui ne sont intervenus que pour recevoir, expédier et solder les objets argués de contrefaçon, sont recevables à invoquer leur bonne foi, alors que non seulement le plaignant ne prouve pas qu'ils aient agi sciemment, mais qu'il est en outre établi, d'une part, que les modèles de fabrique et les bronzes revendiqués comme constituant une propriété, n'ont rien qui les distingue particulièrement des modèles connus dans le commerce, et que, d'autre part, les objets argués de contrefaçon présentent des différences importantes avec ceux du plaignant ; il en doit être surtout ainsi lorsqu'il a été jugé vis-à-vis du fabricant que, s'il s'était inspiré du modèle du plaignant, il avait cependant composé une œuvre nouvelle (Orléans, 4 décembre 1865, Auclair, Pataille, 66 96), — 2° que la bonne foi exclut le délit (Paris, 12 mars 1870, Latry et Cie (3), Pataille, 70 260) ; — 3° jugé, au contraire, que, en matière de contrefaçon de dessin de fabrique, les tribunaux n'ont pas à vérifier s'il y a mauvaise

(1) V. Dalloz, v° *Industrie* n° 302, Waelbroeck, n° 93 — V, *en sens contraire*, Blanc, p. 363, Renouard, t II, n° 13, Hipp. Dieu, *Monit. des prud'hommes*, 18 sept 1847, Ruben de Couder, n° 97, Calmels, n° 493 — Comp. Huard, *Propr. indust.*, n° 153.

(2) V. Philipon n° 164

(3) V. aussi Cass., 13 janv. 1866, Plon et Millaud, *Gaz. trib*, 16 janvier

foi de la part du prévenu, s'agissant d'une infraction *sui generis* (Paris, 1er avril 1846, Vachon-Moiand (1), Blanc, p 358), — 4° qu'en tout cas la preuve de la mauvaise foi du prévenu de contrefaçon ressort de ce qu'il a pris le soin de dénaturer, autant que possible, la composition et la coordination du dessin par lui copié (Trib corr Seine, 28 févriei 1877, dame Fourmy, Pataille, 77 174), — 5° que le délit de contrefaçon d'un dessin de fabrique suppose, il est vrai, la mauvaise foi de son auteur, mais il n'est pas nécessaire qu'elle soit constatée en termes formels, il suffit qu'elle ressorte de l'ensemble des faits relevés à sa charge L intention délictueuse est d'ailleurs suffisamment constatée par cette déclaration des juges du fait que le prévenu a fabriqué, vendu et mis en vente, au mépris des droits du déposant, des éventails absolument semblables à ceux qui font l'objet du dépôt (Cass., 21 déc 1888, Ettlinger, Pataille, 89 185), — 6° qu'on doit considérer comme étant de bonne foi et ne pouvant être condamné correctionnellement comme contrefacteur l'imprimeur qui reproduit des affiches sur la commande d'un directeur de cirque qui lui remet un exemplaire de l'affiche primitive, même lorsque cet exemplaire porte le nom du premier imprimeur (Tr. corr. Seine, 20 juin 1891, Lévy, Pataille, 94 52).

146 La bonne foi laisse subsister l'action civile en dommages-intérêts — Si la bonne foi est exclusive de la culpabilité et de la responsabilité pénale, elle ne met pas nécessairement le contrefacteur à l'abri de l'action en dommages-intérêts : celui qui, sans intention coupable, et par négligence seulement, cause un préjudice, n'en est pas moins tenu de le réparer (2)

Jugé, en ce sens, que la bonne foi du débitant ne le décharge pas de toute responsabilité ; il n'en doit pas moins réparer le préjudice qu'il a causé en vendant le dessin contrefait, et, par cela même, en vulgarisant et dépréciant le

(1) V aussi Limoges, 25 juill 1847. Waelbroeck, n° 93, Rouen, 15 juin 1866, Romain et Palyart, Pataille, 67.46.
(2) V. Waelbroeck, n° 94 ; Phillpon, n° 101.

dessin original (Trib. civ Seine, 27 août 1879, Romeuf (1), Pataille, 80 110)

147 Du recours en garantie — Le fabricant du dessin contrefait a une action en garantie contre le dessinateur qui le lui a vendu, et, à son tour, le débitant contre le fabricant. Néanmoins, cette garantie n'existe qu'en cas de bonne foi, et, en conséquence, la garantie ne peut s'étendre aux faits de contrefaçon postérieurs au jugement de condamnation qui a pour effet d'éclairer le fabricant sur les droits revendiqués, et, par suite, de détruire sa bonne foi (2)

Il va sans dire, conformément aux principes généraux, que la garantie ne peut, en aucun cas, s'exercer devant le tribunal correctionnel (3)

SECTION II

Faits assimilés à la contrefaçon

SOMMAIRE

148 Du débit des dessins contrefaits — 149 Introduction en France — 150 Mise en vente, exhibition dans une exposition — 151 *Quid* du fait de vendre des objets fabriqués pour compte du propriétaire, mais restés impayés — 152 La loi punit également les complices — 153 *Jurisprudence* — 154 Achat d'un dessin en vue d'un usage personnel

148. Du débit de dessins contrefaits — Aux termes de l'art 426 du Code pénal, le débit des objets contrefaits est un délit de la même espèce que la contrefaçon ; cela est juste. Le propriétaire du dessin original ne serait pas protégé, s'il ne l'était pas contre les débitants, c'est-à-dire contre ceux qui introduisent l'objet contrefait dans le commerce et le mettent en circulation. On conçoit donc que la loi ne laisse pas un pareil fait impuni ; on est, d'ail-

(1) V aussi Trib comm Seine, 7 juin 1850, Fortier, Blanc, p 363 — Trib civ Seine, 14 mars 1862, de Gonet, Pataille, 62 226 — V. encore Waelbroeck, n° 04

(2) V Colmar, 7 août 1855, Katz, Le Hir, 56 2 155

(3) V notre *Traité des brevets*, n°s 905 et suiv — V. aussi Trib comm Seine, 4 mars 1862, Massard, Pataille, 62.319

leurs, d'accord pour reconnaître qu'il n'est pas besoin d'une série d'actes répétés pour constituer le délit, et qu'il suffit d'un acte même isolé, si, d'ailleurs, il présente le caractère délictueux, c'est-à-dire s'il a été accompli de mauvaise foi, pour engager la responsabilité pénale de son auteur.

Il a d'ailleurs été jugé que les prévenus de vente et d'exposition en vente, poursuivis en même temps que le contrefacteur, sont tenus solidairement avec lui de l'amende, des dommages-intérêts et des frais; ils doivent être considérés comme complices du délit, et non comme ayant commis un délit distinct (Rouen, 4 août 1859, Leroy, Sir., 60 2 619).

149 Introduction en France — La contrefaçon peut avoir lieu à l'étranger, la loi française perdant toute force à la frontière est impuissante à défendre la propriété du dessin ainsi usurpé hors du territoire, mais le dessin contrefait à l'étranger peut rentrer sur le sol français, et alors la loi reprend tout son empire, elle assimile l'introduction en France de l'objet contrefait à la contrefaçon elle-même, et elle la punit comme un délit de même nature. Ce sont les termes de l'art. 426 du Code pénal.

On trouvera dans notre *Traité de la Propriété littéraire et artistique* tous les caractères de ce délit comme aussi l'examen de la question de savoir si l'entrée des objets contrefaits en transit constitue le délit d'introduction. Nous y renvoyons le lecteur (1).

150 Mise en vente; exhibition dans une exposition — Bien que l'art. 426 du Code pénal ne parle que du débit, sans mentionner la mise en vente, elle admet généralement que le mot « débit » comprend et le fait de la vente accomplie, et le fait de l'offre au public. Nous avons expliqué cela ailleurs.

Quant au caractère de l'exhibition d'un dessin contrefait dans une exposition publique, on ne saurait le définir *a priori*. Il ne peut être apprécié que d'après les circonstances de chaque espèce; mais, en général, il faut bien reconnaître que, le plus souvent, cette exhibition, faite en

(1) V. notre *Traité de la propr. litt. et artist.*, n° 604.

vue de vendre les objets exposés, constituera le délit de débit (1)

151 *Quid du fait de vendre des objets fabriqués pour compte du propriétaire, mais restés impayés ?*
— Voici l'espèce Le propriétaire d'un dessin ou d'un modèle de fabrique a chargé un fabricant de l'exécuter pour son compte. La fabrication a lieu, une certaine quantité des objets fabriqués est livrée, mais le fabricant réclame en vain le payement de son travail Pour se couvrir de ce qui lui reste dû, il vend les objets demeurés en stock dans ses magasins Le fait de cette vente est-il délictueux ? Il est difficile de le penser, celui qui vend n'est, en effet, que le complice du contrefacteur ; or, ici il n'y a pas de contrefacteur, puisque c est sur l'ordre même du propriétaire que le dessin ou le modèle a été exécuté S'il n'y a pas de contrefacteur, où peut être la complicité (2)?

Il a été jugé que le fabricant, qui, pour compte et sur commande du propriétaire d'un modèle de fabrique régulièrement déposé, a entrepris la fabrication de ce modèle, et qui, n'étant pas payé du prix des objets ainsi fabriqués, vend ceux qui lui restent en magasin pour se couvrir de ce qui lui est dû, ne saurait être poursuivi pour contrefaçon ni pour vente d'objets contrefaits (Trib corr. Seine, 1er mai 1880, Hesse, Pataille, 81.73).

152. La loi punit également les complices —
La loi punit également ceux qui, aux termes des art 60 et suiv. du Code pénal, se rendent complices du délit de contrefaçon.

Aussi ne suffit-il pas, pour relaxer un prévenu d'une poursuite en contrefaçon, que la décision constate qu'il n'est pas l'auteur de cette contrefaçon ; il faut encore rechercher s'il n'est pas dans un des cas légaux de complicité (3).

Quant aux caractères de la complicité, ils sont définis par le Code pénal et nous n'avons pas à insister.

(1) V notre *Traité de la propr. indust*, n° 601.
(2) V. notre *Traité des brevets d'invention*, n° 706. — Comp. Rej, 10 fév. 1854, Gariel, Dall, 54 5 80
(3) Cass, 30 juin 1865, Auclair, Pataille, 65.332.

153 Jurisprudence. — Il a été jugé à cet égard : 1° que, lorsqu'un fabricant a fait exécuter sous sa direction un dessin par un artiste, et qu'ensuite il le remet à un autre fabricant, chargé par lui de le reproduire sur tissu, celui-là seul est responsable de la contrefaçon qu'il a commandée, les autres, simples instruments inconscients, ne doivent pas être considérés comme contrefacteurs (Trib. corr. Seine, 16 janvier 1846, Vachon-Morand, Blanc, p. 356) ; 2° que le simple employé, qui n'est que le dépositaire des produits contrefaits, et ne tire de la vente, qu'il opère à titre d'employé, aucun profit personnel, ne saurait être responsable devant la juridiction correctionnelle d'un fait auquel il ne participe que pour le compte d'autrui (Trib. corr. Seine, 6 janv. 1877, Deneubourg-Ligier, Pataille, 78 207) ; 3° que le dessinateur, qui, sur l'ordre et les indications d'un fabricant, retouche et modifie un dessin de fabrique sans participer à sa publication, ainsi que les ouvriers qui travaillent à sa fabrication, ne sauraient être poursuivis comme auteurs ou complices du délit de contrefaçon d'un dessin dont ils n'ont pas eu à vérifier la propriété (Trib. corr. Seine, 28 février 1877, dame Fourmy Pataille, 77 74)

154 Achat d'un dessin contrefait en vue d'un usage personnel — L'achat du dessin contrefait en vue d'un usage personnel, par exemple l'achat, dans un magasin, d'une pièce d'étoffe en vue d'en faire un vêtement, constitue-t-il une contrefaçon ? M. Waelbroeck se prononce pour l'affirmative au cas où l'acheteur est de mauvaise foi, c'est-à-dire sait que le dessin qui orne l'étoffe est contrefait « D'après l'art. 60 du Code pénal, dit-il, ceux qui
« auront aidé l'auteur de l'action dans les faits qui l'au-
« ront consommée seront punis comme complices. Or, on
« ne saurait nier que celui qui achète une pendule, sa-
« chant que le modèle est contrefait, n'aide le débitant à
« consommer le délit prévu par l'art. 426 du Code pénal,
« et qu'il ne porte sciemment un préjudice au propriétaire
« de ce modèle (1). »

Nous sommes du même avis. L'emploi privé de l'objet contrefait ne change pas la nature de l'acte de celui qui le

(1) V. Waelbroeck, n° 102

détient sciemment. La connaissance de son origine délictueuse a pour effet immédiat de faire de l'acheteur un complice par recel. Si le débitant ne trouvait pas d'acheteur, il renoncerait à son commerce illicite ; nous avons dit cela ailleurs (1).

SECTION III
Du droit de poursuite

SOMMAIRE.

155. A qui appartient le droit de poursuite ? — 156 Le déposant qui a cédé ses droits conserve-t-il l'action en contrefaçon ? — 157 Le ministère public peut agir d'office — 158 *Quid* des incapables ? — 159. L'achat d'objets portant le dessin déposé donne-t-il le droit de poursuite ? — 160 Le déposant a une double action — 161 Action civile, compétence — 162. *Quid* de la compétence du conseil des prud hommes ? — 163 Action correctionnelle — 164 Le tribunal correctionnel du lieu de la saisie n'est pas nécessairement compétent — 165 Procédure — 166 Chose jugée, sursis — 167 Expertise

155 A qui appartient le droit de poursuite ? — Il appartient au déposant, ou, bien entendu, à ses ayants cause, c'est-à-dire à celui qui, en définitive, justifie de la propriété du dessin déposé Le droit de poursuite, en effet, est la sanction du droit de propriété, et comme tel, passe nécessairement des mains du propriétaire à celles de l'héritier ou du cessionnaire.

156 Le déposant qui a cédé ses droits conserve-t-il l action en contrefaçon ? — La question ne peut naître qu'au cas d'une cession totale, il est certain, en effet, que, lorsque la cession n'est que partielle, le déposant conserve une part de la propriété, et, par cela même, garde le droit de poursuite (2). Il est dans la situation d'un copropriétaire et partage avec son cessionnaire le droit d'interdire qu'il soit porté une atteinte quelconque à la propriété qui leur est commune, si la cession est totale, nous pensons que le déposant, n'ayant rien gardé de la propriété

(1) V notre *Traité de la propr littl*, n° 618
(2) V Paris, 23 juill 1877, et Rej, 8 janv 1878, Deneubourg-Ligier, Pataille, 78 207

du dessin, n'a plus aucun intérêt à la défendre, et que, devenu un tiers à l'égard de son œuvre, il est non recevable, comme le serait tout autre tiers, à poursuivre les imitations qui en sont faites. Si nous avons admis une solution différente en matière de propriété littéraire et artistique, c'est que l'œuvre artistique ou littéraire a un caractère de personnalité que nous ne trouvons pas ici, qu'elle engage la responsabilité morale de l'auteur, et que, au moins dans la plupart des cas, l'auteur qui a cédé son œuvre conserve le droit d'empêcher qu'on ne la travestisse et qu'on ne la défigure. Ici nous ne voyons rien de semblable ; nous rencontrons, comme en matière de brevets, avant tout des intérêts pécuniaires, et il nous paraît dès lors que la cession absolue, sans réserve, désarme complètement le cédant.

157. Le ministère public peut agir d'office —Puisqu'il s'agit d'un délit ordinaire, d'un délit de droit commun, les règles du droit commun sont naturellement applicables. Le ministère public, investi par la loi du droit de poursuivre la répression des délits et des crimes, est donc investi du droit de poursuivre, même d'office, la répression de la contrefaçon des dessins de fabrique. Voilà le principe, tout différent, en notre matière, des brevets, où la contrefaçon est en quelque sorte un délit privé, qui ne peut être poursuivi par le ministère public que sur la plainte du breveté ou de ses ayants droit. On sait d'ailleurs que, même en matière de brevets, si l'action publique ne peut être mise en mouvement que par la plainte de la partie lésée, elle reprend toute sa liberté dès que cette plainte l'a mise en mouvement ; d'où la conséquence, plus évidente encore dans notre matière, que le désistement de la partie civile, au cours de la poursuite, ne peut arrêter l'action du ministère public. Ajoutons que tout cela est dans la réalité purement théorique, et qu'il est bien rare que le ministère public, d'une part, engage de son chef une action en contrefaçon ; d'autre part, qu'il persiste dans ses réquisitions quand la partie civile se désiste. Le projet de loi, voté par le Sénat en 1879, propose du reste d'ériger en règle que l'action correctionnelle, ici comme en matière de brevets, ne peut être exercée que sur la plainte de la partie lésée.

158. *Quid des incapables ?* — Nous avons examiné ailleurs la question de savoir si le droit de poursuite appartient aux incapables, et dans quelle mesure, de quelle façon ils peuvent l'exercer. Nous nous référons à ce que nous avons dit à ce sujet, nous n'aurions rien à y ajouter (1).

159 L'achat d'objets portant le dessin déposé donne-t-il le droit de poursuite ? — M. Philipon s'exprime ainsi à cet égard : « Le commerçant qui, dans l'in-
« tention de les revendre, a acheté un certain nombre
« d'objets fabriqués suivant des dessins déposés, sans tou-
« tefois acheter la propriété de ces dessins, ce commerçant
« a-t-il le droit de poursuite ? Il n'est pas douteux que le
« délit de contrefaçon ne lui porte préjudice : la vulgari-
« sation des dessins ne tardera pas à déprécier les objets
« achetés et le négociant dont nous parlons écoulera ces
« objets à de moins bonnes conditions. Or, toute personne
« qui a été lésée par un délit peut saisir les tribunaux de
« son action en dommages-intérêts ; il faut donc reconnaître
« ce droit au marchand qui voit contrefaire les dessins des
« marchandises achetées chez lui (2) » M. Philipon, à l'appui de son opinion, invoque la nôtre, et de fait, dans notre *Traité de la propriété littéraire*, nous avons, sous une forme dubitative il est vrai, exprimé cet avis Nous ne pouvons qu'y persévérer, tout en maintenant les doutes que nous formulions en même temps. Il est certain que le délit de contrefaçon de dessins de fabrique est un délit ordinaire, soumis aux règles habituelles, et que c'est un principe incontesté que toute personne, lésée par un délit, a le droit de s'en plaindre et d'en poursuivre la répression. Toutefois, le doute ici vient de ce que le délit de contrefaçon consiste dans la reproduction d'une œuvre au mépris du droit de l'auteur, c'est-à-dire sans son autorisation Or, si le débitant, évidemment lésé par la contrefaçon, la poursuit seul, sans l'assistance, en dehors de l'intervention de l'auteur, est-ce que le prévenu ne pourra pas lui répondre que le silence de l'auteur est une autorisation tacite, et

(1) V notre *Traité des brevets*, nos 756 et suiv — V aussi notre *Traité de la prop litt et artist*, no 635
(2) Philipon, no 174

que, tant que l'auteur ne se plaint pas, les tiers n'ont eux-mêmes à formuler aucune plainte ? Ne pourra-t-il pas même aller jusqu'à soutenir audacieusement qu'il est autorisé à faire ce qu'il fait ? Sans doute, le débitant pourra le mettre en demeure de prouver, d'exhiber son autorisation ; sans doute, encore, il pourra dire que, s'agissant d'un délit de droit commun, le ministère public en pourrait poursuivre la répression d'office, en dehors de la présence du propriétaire du dessin contrefait, et que par suite, lui-même, simple débitant, lésé par le débit, doit avoir, aux termes des principes généraux, le même droit. On aperçoit toutefois les difficultés de la question et il est facile de concevoir que nous conservions quelque doute sur sa solution.

160. Le déposant a une double action — Par cela même que la contrefaçon est un délit, la réparation du préjudice qu'elle cause peut être poursuivie soit par la voie civile, soit par la voie correctionnelle. C'est le principe de droit commun, écrit dans l'art. 3 du Code d'instruction criminelle.

161. Action civile; compétence — L'action civile en contrefaçon, lorsqu'elle est exercée séparément de l'action publique, est portée devant la juridiction commerciale, qui est exclusivement compétente à cet égard, comme elle l'est déjà à l'égard des demandes en nullité ou en revendication de propriété, sous la réserve toutefois, exprimée par nous plus haut, que les parties en cause soient justiciables du tribunal consulaire ; autrement le tribunal civil serait nécessairement compétent (1)

Le tribunal compétent est d'ailleurs déterminé d'après les règles de l'art. 59 du Code de procédure civile

M Philipon pense, au contraire, on l'a vu plus haut, que la compétence du tribunal de commerce est absolue ; que, par suite, le tribunal civil, saisi d'une demande en contrefaçon d'un dessin de fabrique doit, d'office se déclarer incompétent, *ratione materiæ*, sous peine de voir sa décision sujette à cassation.

(1) V Philipon, n° 186 — V. Paris, 31 mai 1884, Veuve Fabre, Pataille, 86 91

Il a été jugé à cet égard : 1° que l'art. 15 de la loi du 18 mars 1806 attribue aux tribunaux de commerce les questions de propriété de dessins, et, par conséquent, les actions qui ont pour but d'obtenir des réparations civiles pour atteintes à cette propriété (Rej., 17 mai 1843, Delon, Dall., v° *Industrie*, n° 306) ; 2° que d'ailleurs la compétence du tribunal de commerce n'est pas tellement absolue que le tribunal civil doive accueillir une exception d'incompétence proposée après des conclusions au fond (Aix, 23 janv. 1867, Rochette, Pataille, 68.107) ; 4° que, dans tous les cas, lorsque la poursuite en contrefaçon d'un dessin de fabrique est connexe à une affaire pendante devant le tribunal civil, ce tribunal peut joindre les causes et se déclarer compétent (Trib. civ. Seine, 27 avril 1865, Cristofle, Pataille, 65.272).

162. *Quid* **de la compétence du conseil des prud'hommes ?** — On a soutenu pourtant que le conseil des prud'hommes était compétent pour statuer sur l'action en contrefaçon d'un dessin de fabrique comme aussi sur les actions relatives à la propriété. On fonde cette opinion sur l'art. 23 du décret du 11 juin 1809 et sur l'art. 1er du décret du 3 août 1810. Il est certain qu'aux termes de ces deux articles, les conseils de prud'hommes sont autorisés à juger *toutes les contestations* qui naîtront entre les marchands-fabricants, chefs d'atelier, contre-maîtres, ouvriers, compagnons et apprentis, quelle que soit la quotité de la somme dont elles seraient l'objet, sans appel, si la condamnation n'excède pas cent francs en capital et accessoires, et à charge d'appel devant le tribunal de commerce, si la condamnation excède cent francs. Ces termes très généraux comprennent-ils les actions en contrefaçon ou en revendication de dessins de fabrique ? Les décrets de 1809 et de 1811 ont-ils eu pour effet de modifier les dispositions du décret de 1806 ? En avaient-ils le pouvoir ? Les auteurs qui ont écrit à une époque contemporaine des décrets précités l'ont pensé (1) Cette opinion ne laisse pas de

(1) V *Manuel des prud'hommes*, par Léopold, avocat au ci-devant Parlement de Paris , *Code des prud'hommes*, par Franque, avocat à la Cour royale , Philipon, n° 183 , Sarrazin, *Code pratique des prud'hommes*, n° 61

s'appuyer sur le texte des décrets ; toutefois, quelle que soit sa valeur historique, elle n'est plus suivie et n'est même citée dans aucun ouvrage récent.

Jugé, du reste, que le conseil des prud'hommes est incompétent pour statuer sur la propriété ou la contrefaçon des dessins de fabrique ; sa mission se borne à veiller à leur conservation, et, en cas de contestation entre deux ou plusieurs fabricants, à procéder à l'ouverture des paquets déposés et à fournir aux parties les certificats constatant ces dépôts et le nom de celui des fabricants qui a la priorité (Lyon, 4 mars 1869, Faure, Pataille, 74.228).

163. Action correctionnelle — Si le demandeur en contrefaçon préfère la voie correctionnelle, il peut, à son choix, saisir soit le tribunal du domicile du contrefacteur, soit le tribunal du lieu où le délit dont il se plaint, a été commis ; il pourrait aussi saisir, d'après la règle ordinaire, le tribunal du lieu où l'auteur du délit aurait été arrêté, s'il pouvait, en notre matière, s'agir de l'arrestation du délinquant.

Puisque ce sont les principes généraux qui s'appliquent ici, rappelons en passant, avec un arrêt, que les tribunaux français sont incompétents pour statuer sur le délit de contrefaçon commis à l'étranger par un étranger, mais qu'ils restent légalement saisis de la connaissance du délit résultant de l'introduction en France des produits ainsi contrefaits (1).

164. Le tribunal correctionnel du lieu de la saisie n'est pas nécessairement compétent — Il est important de remarquer que le tribunal du lieu où le dessin contrefait a été saisi n'est pas nécessairement compétent. Il peut arriver, en effet, que la saisie soit opérée dans un lieu où aucun délit n'aura été commis ; par exemple, s'il est saisi voyageant en destination d'un individu qui l'a, de très bonne foi, acheté pour son usage personnel. Cette question s'est présentée en matière de contrefaçon littéraire, et a été tranchée dans le sens que nous indiquons et que nous croyons juridique (2)

(1) V Trib corr Seine, 6 janv 1877, Deneubourg Ligier, Pataille, 78 207

(2) V Cass , 22 mai 1835, Chapsal, Dall , 36 1 153 , Paris, 17 sept. 1827, Muller, Dall , v° Propr litt., n° 476.

165. Procédure. — Quant aux formes de la procédure à suivre, soit devant le tribunal de commerce, soit devant le tribunal correctionnel, il y a lieu de s'en référer aux règles tracées par le Code de procédure civile et le Code de commerce dans le premier cas, par le Code d'instruction criminelle et le Code pénal dans le second.

166. Chose jugée ; sursis. — Signalons la différence radicale, et d'ailleurs de droit commun, qui sépare la décision du tribunal correctionnel de la décision du tribunal de commerce.

Le tribunal de commerce, en cette matière, a plénitude de juridiction, et il tranche souverainement toutes les questions de validité du dépôt, de propriété du dessin, qui sont soulevées au cours de la poursuite en contrefaçon dont il est juge, ou qui même sont soulevées par voie d'action principale.

Au contraire, lorsqu'une question de ce genre est soulevée devant le tribunal correctionnel par le prévenu de contrefaçon, le tribunal n'a pas pouvoir pour la résoudre définitivement.

Il a bien la faculté de l'examiner, mais à titre d'exception seulement, c'est-à-dire que la décision qu'il rend à cet égard n'a pas l'autorité de la chose jugée, et que la partie qui succombe sur ce point conserve le droit de reproduire plus tard sa prétention, même à propos d'un fait semblable

Un exemple fera saisir notre pensée : Une poursuite en contrefaçon de dessin est portée devant le tribunal de commerce ; le défendeur oppose que le dessin n'est pas nouveau ; le tribunal déclare, contrairement à cette prétention, que le dessin a tous les caractères de la nouveauté, valide le dépôt et condamne le défendeur comme contrefacteur. Cette décision aura désormais entre les parties l'autorité de la chose jugée sur ce point, à savoir que le dessin est nouveau, cette nouveauté ne pourra plus être remise en question ; le dépôt est définitivement valable.

Au contraire, si la poursuite a eu lieu devant un tribunal correctionnel, la décision, rendue par lui sur la nouveauté du dessin, n'empêchera pas le défendeur, condamné comme contrefacteur, de soutenir à nouveau que le dessin

revendiqué appartient au domaine public, et de faire triompher cette prétention.

Le tribunal correctionnel, en présence d'une semblable difficulté, peut d'ailleurs surseoir, s'il le juge convenable, jusqu'à ce que la juridiction civile, c'est-à-dire le tribunal de commerce, ait statué. Mais le sursis est essentiellement facultatif pour le juge, et n'est, dans aucun cas, obligatoire pour lui. C'est du moins ce qui résulte d'une jurisprudence constante.

Au surplus, ces solutions résultent de l'application des principes généraux, et il serait oiseux d'y insister davantage.

167. Expertise. — En cette matière, comme en toute autre, les tribunaux, qu'ils jugent d'ailleurs au civil ou au correctionnel, peuvent, avant faire droit, s'ils ne se croient pas suffisamment éclairés, ordonner une vérification par experts. Cette vérification se fait d'après les règles ordinaires du Code de procédure civile ou du Code d'instruction criminelle, suivant la juridiction devant laquelle on procède. Les juges ne sont pas tenus, bien entendu, de suivre l'avis des experts, si, après examen, ils ne le trouvent pas justifié. Le jugement qui nomme les experts est du reste préparatoire ou interlocutoire, selon qu'il préjuge ou non la solution au fond. Toutes ces questions rentrent dans les principes généraux, et, par conséquent, n'ont pas à figurer dans le cadre de notre ouvrage, tout à fait spécial à la matière des dessins de fabrique.

Jugé que le jugement, qui ordonne une expertise comportant une vérification et une preuve qui peuvent fournir les éléments de la décision à intervenir, présente tous les caractères d'une décision interlocutoire dont l'appel est recevable avant tout jugement au fond (Paris, 25 novembre 1876, Deneubourg-Ligier, Pataille, 78.199).

SECTION IV

Constatation de la contrefaçon.

SOMMAIRE

168. La loi autorise tous les modes de preuve — 169. De la preuve résul-

tant de l'aveu. — 170. Saisie des dessins contrefaits. — 171. Formes de la saisie ; distinction. — 172 *Jurisprudence*. — 172 *bis*, *Jurisprudence contraire*. — 173. Le plaignant peut-il assister à la saisie ? — 174. *Quid* du délai pour assigner ? — 175 Formes de la saisie provoquée par le ministère public.

168. La loi autorise tous les modes de preuve. — La loi n'impose au demandeur en contrefaçon aucun mode particulier de preuve ; par cela même, elle lui permet d'user de tous ceux que la juridiction qu'il a choisie autorise. Il pourra donc prouver la contrefaçon, soit au moyen de factures émanées de son prétendu contrefacteur, soit à l'aide de témoins, qu'il peut faire entendre aussi bien devant le tribunal de commerce, aux termes de l'art. 432 du Code de procédure civile, que devant le tribunal correctionnel.

Il a été jugé, d'ailleurs, que la présence d'un échantillon de dentelle sur le livre de référence d'un négociant constitue non la preuve de la vente, ou de la mise en vente, mais une simple présomption qui peut être détruite par la preuve contraire, et notamment par la correspondance (Paris, 3 mai 1882, Camus, Pataille, 82.27).

169. De la preuve résultant de l'aveu — La preuve de la contrefaçon peut encore résulter de l'aveu du prétendu contrefacteur ; néanmoins, il a été jugé que l'aveu fait par un prévenu de contrefaçon n'empêche pas le juge correctionnel de rendre une décision contraire à cet aveu, l'aveu de la partie en matière criminelle n'étant point indivisible comme en matière civile (1).

170 Saisie des dessins contrefaits. — Le demandeur en contrefaçon peut aussi, soit avant la poursuite, soit même au cours de la poursuite, faire procéder à la description et à la saisie des dessins qu'il argue de contrefaçon. Mais cette manière de procéder, toute en faveur du poursuivant, ne lui est pas imposée comme un préliminaire obligatoire de la poursuite. Seul juge de son intérêt, il est libre d'y procéder ou de n'y pas procéder. Le prévenu ne saurait lui reprocher de n'avoir pas usé de rigueur à son égard (2).

(1) V Cass., 30 juin 1865, Auclair, Pataille, 65 335.
(2) V. Philipon, n° 209.

Jugé, en ce sens, que, si la loi donne au fabricant qui se plaint d'une contrefaçon le droit de faire saisir préalablement les objets contrefaits, aucune disposition de la loi n'impose l'obligation de faire précéder la demande d'une saisie, lors, d'ailleurs, que la preuve de la contrefaçon est rapportée d'une autre manière (Nîmes, 28 juin 1843, Joyeux, Blanc, p. 325).

171. Formes de la saisie; distinction. — Dans quelles formes doit être faite cette saisie ? C'est un point sur lequel la loi manque de clarté et de développements, et sur lequel d'ailleurs les commentateurs, aussi bien que la jurisprudence, sont loin d'être d'accord.

Si l'on se reporte à la discussion du projet de loi sur les dessins de fabrique présenté en 1845 à la Chambre des pairs, on remarque les passages suivants :

« LE RAPPORTEUR : *Dans l'état actuel des choses, le droit
« de saisie est attribué au commissaire de police*, qui l'exé-
« cute aux risques et périls du requérant sur le vu du
« procès-verbal de dépôt. » (*Moniteur* 1846, p. 446.)

M. le baron Dupin demandait qu'on s'en tînt à l'état actuel des choses, s'il n'y avait pas eu de réclamation.

« M. LE PRÉSIDENT TESTE : Je veux, en répondant à M. le
« baron Dupin, dire ce que c'est que le passé Il n'y a pas
« eu de réclamations ; je ne sais si le Gouvernement en a
« reçu, mais voici ce que l'expérience des affaires m'ap-
« prend : les saisies sont généralement trop facilement
« autorisées. Quand on se présente devant un magistrat,
« *le commissaire de police*, par exemple, *dans l'état actuel*
« *que l'honorable M. Dupin exalte*, le commissaire de
« police, dis-je, ne s'inquiète pas le moins du monde d'exa-
« miner jusqu'à quel point il peut y avoir matière à saisir
« il prend au mot le demandeur : à l'instant même, à la
« seule représentation du procès-verbal de dépôt, il or-
« donne la saisie ; arrivera ce qui pourra... »

« M. LE MINISTRE. Je réponds à la question : A qui est
« confiée la saisie ? par la lecture de la disposition sui-
« vante : La saisie des ouvrages dont la marque aura été
« contrefaite aura lieu sur la simple réquisition du pro-
« priétaire de cette marque ; les officiers de police sont
« tenus de l'effectuer.

« *Ceci s'applique également aux dessins et modèles de*
« *fabrique*, et cet état de choses a présenté des inconvé-
« nients assez graves pour déterminer le changement de
« cette législation en ce qui concerne les brevets. »

Il résulte clairement de cette discussion que, dans l'opinion des orateurs qui y ont pris part, le commissaire de police est régulièrement chargé de procéder à la saisie des dessins contrefaits, à la seule réquisition des parties et sur la production du procès-verbal de dépôt. Le ministre fondait cette opinion sur une disposition de la loi de germinal an XI, qui régissait alors, chez nous, la matière des marques de fabrique ; il est certain pourtant que ce n'est pas dans la loi de germinal an XI qu'il faut chercher la justification de cette procédure ; il n'y a aucune relation de fait ni de droit entre la matière des dessins de fabrique et celle des marques de commerce, et l'on ne peut, sous le prétexte d'une analogie qui même n'existe pas, appliquer la même procédure.

Il n'est pas impossible cependant de justifier la procédure indiquée par le ministre, quand on se rappelle que la loi de 1806 a eu pour but et pour résultat de compléter la loi de 1793 et d'en étendre simplement l'effet aux dessins de fabrique. Il est hors de doute, en effet, que c'est la loi de 1793 qui, avant la promulgation de la loi de 1806, protégeait la propriété des dessins de fabrique ; or, cette loi n'a, par aucun de ses articles, abrogé la première ; dès lors, la loi de 1793 a pu et a dû être considérée comme continuant de s'appliquer aux dessins au moins dans celles de ses dispositions qui ne sont pas inconciliables avec les dispositions de la loi de 1806 (1). Cela semble d'autant plus naturel que la loi de 1806 n'organisait en définitive la propriété des dessins de fabrique que dans l'intérêt spécial de la fabrique lyonnaise. Elle créait à Lyon, on se le rappelle, un conseil de prud'hommes qu'elle chargeait dans cette ville des mesures conservatrices de la propriété des dessins de fabrique. Plus tard, et conformément du reste à l'art. 34 de la loi de 1806, le Gouvernement a créé, dans nombre d'autres localités, des conseils de prud'hommes,

(1) Philipon, n° 202, Calmels, n° 619.

auxquels étaient dévolues les mêmes attributions ; par suite, et du même coup, la loi de 1806 s'est trouvée applicable dans ces localités de la même manière qu'elle l'était d'abord dans la seule ville de Lyon.

L'ordonnance de 1825 est enfin intervenue qui a virtuellement étendu le bénéfice de la loi de 1806 à la France entière, et par conséquent même aux localités où il n'existait pas de conseil de prud'hommes. Il est clair que, dans ces localités, ce n'étaient pas les prud'hommes, puisqu'il n'y en avait pas, qui pouvaient être chargés des mesures conservatrices de la propriété des dessins de fabrique. Comment, dès lors, procéder dans ces localités, à qui s'adresser pour constater les infractions commises à la loi de 1806 ? Il semble naturel d'admettre qu'on devait procéder suivant les prescriptions de la loi de 1793, loi en quelque sorte organique de la matière, loi primordiale. Or, aux termes de cette loi, ce sont les commissaires de police, et les juges de paix dans les lieux où il n'y a pas de commissaires de police, qui sont chargés du soin de constater les contrefaçons à la réquisition des parties intéressés (1).

Nous pensons donc, conformément à l'opinion émise à la tribune de la Chambre des pairs en 1845, que les commissaires de police, ou, suivant le cas, les juges de paix, ont mission de procéder à la saisie des dessins contrefaits ; mais, suivant nous, cela ne peut s'appliquer qu'aux localités, où il n'existe pas de conseils de prud'hommes (2)

S'il y a un conseil de prud'hommes dans la localité où se produit la contrefaçon, la marche à suivre nous paraît clairement indiquée par la loi de 1806

L'art 10, en effet, s'exprime ainsi: « Le conseil des prud'-
« hommes sera spécialement chargé de constater, d'après
« les plaintes qui pourraient lui être adressées, les con-
« traventions aux lois et règlements nouveaux ou remis
« en vigueur »

L'art. 11 dispose · « Les procès-verbaux dressés par les

(1) V Darras, *Traité de la contrefaçon,* n° 188
(2) V , *en ce sens,* Mollot, *Code de l'ouvrier,* p 285 , Ruben de Couder, n° 109.

« prud'hommes pour constater ces contraventions seront
« renvoyés aux tribunaux compétents, ainsi que les objets
« saisis. »

L'art. 12 porte enfin : « Les prud'hommes, dans les cas
« ci-dessus, et sur la réquisition verbale ou écrite des par-
« ties, pourront, au nombre de deux au moins, assistés
« d'un officier public, dont un fabricant et un chef d'ate-
« lier, faire des visites chez les fabricants, chefs d'atelier,
« ouvriers et compagnons. »

Il ne nous semble pas qu'un texte aussi clair puisse prêter à interprétation (1). Donc, celui qui se plaint d'une contrefaçon de son dessin, c'est-à-dire d'une contravention à la loi de 1806, présentera requête, verbalement ou par écrit, au conseil des prud'hommes ; sur cette réquisition, le conseil désignera deux de ses membres, un fabricant et un chef d'atelier, qui seront chargés de procéder à la constatation. Ils se feront assister d'un officier public, juge de paix ou commissaire de police, pour prévenir toute résistance de la part de ceux chez qui ils vont procéder à une perquisition. Arrivés chez les personnes qui leur sont désignées, ils feront telles contestations qu'ils jugeront utiles, saisiront même au besoin les objets argués de contrefaçon, et dresseront du tout un procès-verbal (2) Ce procès-verbal, ainsi que les objets saisis, seront ensuite renvoyés par le conseil aux tribunaux compétents.

Dans la pratique, qui a été suivie sans protestation pendant un demi-siècle particulièrement à Saint-Étienne et à Lyon, la requête était adressée *au président* du conseil des prud'hommes (3), et, en réponse à la requête, ce magistrat rendait une ordonnance qui autorisait la saisie, et désignait les deux membres du conseil qui devaient y procéder.

Nous devons dire, cependant, que cette procédure est aujourd'hui abandonnée (4). On verra, en effet, que la ju-

(1) V *en ce sens*, Ruben de Couder, n° 108, Couhin, t 3, p 71, note 1090
(2) V pourtant Le Hir, 46 1 305
(3) Comp Mollot, *Code de l'ouvrier*, p. 288
(4) M Philipon (n° 202) dit, sans ambages, que « ce système a été
« abandonné avec raison, et qu'il ne repose sur rien de sérieux, et le
« motif qu'il en donne, c'est que les art. 10 à 13 de la loi de 1806, sur

risprudence la plus récente investit le président du tribunal civil du droit absolu d'autoriser la description détaillée, avec ou sans saisie, des dessins ou modèles de fabrique argués de contrefaçon, c'est-à-dire qu'on suit en réalité la procédure, d'ailleurs fort bien imaginée, de la loi du 5 juillet 1844 sur les brevets d'invention. Sur quoi peut-on se fonder pour justifier de cette procédure ? Assurément, ce n'est pas sur la loi même de 1844, car une loi, qui est spéciale à un objet déterminé, ne peut être appliquée à des objets même analogues à raison du seul motif de cette analogie. C'est sur l'art. 54 du décret du 30 mars 1808, contenant règlement pour la police et la discipline des Cours et tribunaux, que l'on s'appuie. Cet article est ainsi conçu : « Toutes requêtes à fin *d'arrêt* ou de revendication de « meubles ou marchandises, ou autres mesures d'urgence « ... seront présentées au président du tribunal, qui les « répondra par son ordonnance, etc. » Est-ce un appui bien solide, et peut-on sérieusement prétendre que celui qui recherche, par la saisie des objets argués par lui de contrefaçon, une preuve de cette contrefaçon, rentre dans les prévisions de l'art. 54 précité ? Pour notre part, nous ne le pensons pas. Que ce soit là une pratique commode, utile même, dont on peut désirer l'application à la matière des dessins de fabrique comme elle a déjà été faite, heureusement, à la matière des brevets et des marques, nous sommes des premiers à le reconnaître. Mais ce n'est pas la jurisprudence qui peut faire cela, et, quand elle le fait, elle empiète sur le pouvoir législatif, ce qui est toujours d'un dangereux exemple. Toutefois, cette commodité même de la pratique l'a fait adopter avec une véritable faveur et,

« lesquels on l'appuie, paraissent bien supposer qu'il s'agit de contra- « ventions rentrant dans la compétence des conseils de prud'hommes, « or, les contrefaçons ne sont pas de la compétence de ces conseils. » Le raisonnement de M. Philipon ne paraît pas bien solide, car l'art. 11 dit justement tout le contraire de ce qu'il lui fait dire. Il s'agit si peu dans cet article de contraventions rentrant dans la compétence des conseils de prud'hommes, qu'il dispose que « *les procès-verbaux dressés se-* « *ront renvoyés aux tribunaux compétents, ainsi que les objets saisis.* » M. Philipon comprendra après cela, que son opinion ne nous ait pas convaincu.

si le jurisconsulte, se plaçant au point de vue des seuls principes, doit protester par respect pour la loi, il faut bien dire que les intéressés ne sauraient être blâmés de ne pas combattre avec ardeur une procédure qui les sert.

172 Jurisprudence. — Il a été jugé, conformément à notre opinion : 1° que le dépôt au secrétariat du conseil des prud'hommes donne au conseil, lorsqu'il en est requis, le droit d'opérer, aux risques et périls du requérant, la saisie des objets argués de contrefaçon et d'en faire la comparaison avec ceux déposés comme échantillons ; seulement, ce n'est là ni un jugement ni même une décision en premier ressort, mais un simple procès-verbal et un avis qui laissent les questions entières pour le tribunal de commerce et la Cour, ultérieurement appelés à statuer sur le fond (Lyon, 25 mars 1863, Jaricot (1), Pataille, 63.245) ; 2° mais que bien que la loi de 1806 règle les pouvoirs des conseils de prud'hommes en cas de contravention aux lois et règlements sur la propriété des dessins de fabrique, ainsi que les formalités à suivre pour leurs visites chez les fabricants chefs d'atelier, ouvriers et compagnons, il n'y a pas lieu de prononcer la nullité des procès-verbaux dressés sous une autre forme et constatant des contraventions aux lois et règlements relatifs aux dessins de fabrique, alors surtout que ces procès-verbaux ont été accompagnés des garanties spéciales édictées par les lois de 1844 et 1857 sur les brevets et les marques de fabrique (Trib. civ. Seine, 13 déc. 1883, Mirablon, Pataille, 90.7).

172 bis. Jurisprudence contraire. — Il a été jugé en sens opposé : 1° que les art. 10 et suivants du titre II de la loi du 18 mars 1806, qui autorisent les prud'hommes à faire certaines visites et constatations chez les fabricants, chefs d'atelier et ouvriers, et même à faire des saisies, ne s'appliquent qu'à la police des ateliers et à l'observation des règlements d'ordre public et d'intérêt général ; en conséquence, est nulle la saisie d'objets argués de contre-

(1) Comp. Lyon, 19 juin 1851, Valansot, Dall., 52 2.275 ; Lyon, 25 mars 1863, Jaricot, Pataille, 63 245 ; Trib. comm Seine, 20 mars 1851, Brichard, Blanc, p 362, Lyon, 17 mars 1870, Mantoux, Pataille, 73.111.

façon en vertu d'une ordonnance du président du conseil des prud'hommes ; cette saisie ne peut être autorisée que par le président du tribunal de commerce (Lyon, 4 mars 1869 (1), Faure, Pataille, 74 228) , 2° que l'art. 54 du décret du 30 mars 1808, donnant au président du tribunal civil le droit d'autoriser les saisies dans tous les cas d'urgence, il y a lieu de déclarer valable la saisie de dessins de fabrique argués de contrefaçon, faite, suivant les règles du droit commun, en vertu d'une ordonnance du président (Paris, 27 juillet 1876, Deneubourg et Gaillard (2), Pataille, 76.206) , 3° que, si, aux termes de la loi de 1806, les prud'hommes ont qualité pour rechercher et constater par des procès-verbaux et des saisies les délits et contraventions qui se commettent dans les ateliers et les manufactures, ils ne sont pas investis du droit d'ordonner des saisies en cas de contestation entre fabricants sur la propriété des dessins de fabrique ; ce droit appartient au président du tribunal civil, en vertu du droit commun et des dispositions de l'art 54 du décret du 30 mars 1808 ; dès lors, la saisie opérée, en matière de dessins de fabrique, en vertu d'une ordonnance du président du tribunal civil, est régulièrement faite (Trib. civ. Seine, 27 août 1879, Romeuf, Pataille, 80 110) ; 4° que, la procédure de saisie telle qu'elle est réglée par la loi du 19 juillet 1793 est inapplicable aux dessins et modèles de fabrique ; mais il appartient au président du tribunal civil d'ordonner la saisie par huissier des dessins et modèles contrefaits (Trib. corr. Seine, 3 déc. 1891, Durbec, Pataille, 92 223) ; 5° que, c'est le président du tribunal civil et non le président du conseil des prud'hommes qui a qualité pour ordonner la saisie des dessins de fabrique prétendus falsifiés (Douai, 2 fév. 1885, *Rec. Douai*, 1885, p. 95).

(1) On remarquera que cet arrêt, d'accord avec les suivants pour contester le droit du conseil des prud'hommes d'autoriser la saisie, attribue compétence au président du tribunal de commerce, ce qui est, de tous les systèmes, le moins acceptable.

(2) V. aussi Paris, 11 fév 1875, Duminy, Pataille, 75 273 , Trib. Lille, 26 août 1884, Niézette, Pataille, 88 21 ; Paris, 11 février 1875, Charles, Pataille, 75.273. — V. encore Debelleyme, *Ordonnances*, t. I, p. 34.

173. Le plaignant peut-il assister à la saisie ?
— Quelle que soit la juridiction compétente pour autoriser la saisie, signalons une difficulté qui se présentera souvent dans la pratique : la loi, muette sur la procédure même de la saisie, ne dit pas à plus forte raison, si le plaignant peut y assister. Le doute vient de ce qu'il y a certains inconvénients à permettre à un fabricant de pénétrer chez ses rivaux d'industrie au risque d'y surprendre leurs secrets de fabrication. D'un autre côté, la constatation de la contrefaçon ne sera pas toujours aussi facile en l'absence du plaignant que s'il est là pour préciser les objets qu'il prétend être contrefaits. M. Philipon n'hésite pas à reconnaître au plaignant le droit d'assister à la saisie, le seul fait que sa présence soit utile, sinon indispensable, et que, d'ailleurs, aucune disposition légale ne s'y oppose décide l'opinion de cet auteur (1). Nous ne saurions, pour notre part, être aussi affirmatif. Dans ce conflit de deux intérêts également respectables, nous pensons que le plaignant ne peut assister à la perquisition, si les saisis s'y refusent ; nous y voyons d'autant moins d'inconvénient que, pour nous, nous reconnaissons aux prud'hommes le droit de procéder à la saisie, et que, munis d'un échantillon du dessin original, ils se rendront aisément compte de la ressemblance ou de la dissemblance des dessins argués de contrefaçon.

174. *Quid* **du délai pour assigner ?** — On sait que, lorsqu'il s'agit de contrefaçon de brevets d'invention ou de marques de fabrique, l'assignation doit être lancée dans un délai déterminé après la saisie, sous peine que celle-ci soit nulle et de nul effet. Il n'en est pas de même ici. Il est hors de doute que les règles prescrites par les lois relatives aux brevets d'invention ou aux marques de fabrique ne sont aucunement applicables, par voie d'extension, à la matière des dessins de fabrique. Il en faut tirer cette conséquence, qu'aucun délai fatal n'est imposé à peine de nullité à celui qui veut poursuivre la contrefaçon d'un dessin de fabrique ; et que spécialement il n'est pas tenu, à

(1) V. Philipon, n° 203.

peine de nullité, d'introduire son action, soit dans la quinzaine, soit dans la huitaine qui suit la saisie (1)

Notons une situation qui s'est présentée dans la pratique. Le propriétaire d'un dessin de fabrique fait une saisie et, peu de temps après, assigne devant le tribunal correctionnel Mais, aussitôt après la saisie, et sans attendre l'assignation, le saisi assigne le saisissant devant le tribunal civil en mainlevée de la saisie. Le tribunal pouvait-il statuer ? Il a sursis à statuer et, à notre sens, il a sagement fait. Il ne pouvait dépendre du saisi, alors surtout qu'un court espace de temps s'était écoulé depuis la saisie, de changer l'ordre des juridictions et d'échapper à la juridiction correctionnelle, devant laquelle son adversaire avait incontestablement le droit de l'appeler

Jugé en ce sens que, quand le propriétaire d'un modèle de fabrique a valablement pratiqué une saisie et introduit une action en contrefaçon devant le tribunal correctionnel, le tribunal civil saisi, antérieurement à l'action en contrefaçon, d'une demande en mainlevée de la saisie, doit surseoir à statuer jusqu'à la solution de l'instance correctionnelle (Trib civ Seine, 16 janv 1892, Hardellet (2), Pataille, 92 227).

175 Formes de la saisie provoquée par le ministère public — Puisque la contrefaçon d'un dessin de fabrique est un délit de droit commun, dont le ministère public peut poursuivre d'office la répression, il s'ensuit qu'il peut provoquer la saisie des dessins argués de contrefaçon La forme de cette saisie est naturellement réglée par le Code d'instruction criminelle. Elle devra être pratiquée par un officier de police judiciaire, sur l'ordre préalable du juge d'instruction.

(1) V Trib corr. Seine, 3 déc 1891, Durbec, Pataille, 92 223 — Comp Orléans, 1er avril 1857, Fontana, Sir. 57 2 413.
(2) V. Trib corr Seine, 18 fév. 1892, même aff, *eod loc*.

SECTION V

Répression de la contrefaçon

SOMMAIRE.

176 La peine est l'amende. — 177. Confiscation des dessins contrefaits, son caractère — 178 *Jurisprudence* — 179 La confiscation peut-elle être prononcée par le tribunal de commerce ? — 180 La confiscation du dessin entraîne celle de l'objet sur lequel il est appliqué. — 181. La confiscation ne porte pas sur les objets qui ne sont que préparés à recevoir le dessin. — 182 Appréciation des tribunaux pour la fixation des dommages-intérêts — 183 *Jurisprudence*. — 184. Faits de contrefaçon postérieurs au jugement dont est appel — 185 Dans quel cas la solidarité doit être prononcée. — 186. Demande reconventionnelle, compétence — 187 *Jurisprudence*. — 188 Affiches et insertions du jugement — 189 Les tribunaux peuvent-ils prononcer défense de fabriquer à l'avenir ? — 190 Le délit de contrefaçon se prescrit par trois ans.

176. La peine est l'amende — La peine de la contrefaçon est une amende qui varie suivant qu'il s'agit d'un fait de contrefaçon proprement dite ou d'introduction en France d'objets contrefaits à l'étranger, ou d'un fait de vente ou de mise en vente. L'art. 427 prononce, contre le contrefacteur ou l'introducteur, une amende qui peut varier de cent francs à deux mille francs, et, contre le débitant, une amende qui varie de 25 francs à 500 francs. L'amende, cela va sans dire, ne peut être prononcée que par la juridiction correctionnelle.

Rappelons, d'ailleurs, que notre droit pénal n'admet pas le cumul des peines, de telle sorte que l'individu, convaincu d'un double délit, par exemple, dans notre matière, convaincu tout à la fois du délit de contrefaçon et du délit de vente des dessins contrefaits, ne peut être condamné qu'à la peine la plus forte, c'est-à-dire à celle de la contrefaçon.

L'art. 463, qui est relatif aux circonstances atténuantes, est applicable au délit spécial qui nous occupe comme à tout autre délit Le juge devra, bien entendu, prononcer autant d'amendes distinctes qu'il y aura de coauteurs ou de complices, avec solidarité entre eux ; mais la solidarité ne peut atteindre que ceux qui sont jugés avoir sciemment coopéré, participé au même délit ; ainsi deux débitants, sans

relations entre eux, d'un même dessin contrefait, s'ils sont poursuivis avec le contrefacteur, et jugés coupables, pourront être condamnés chacun pour les faits qui le concernent solidairement avec l'auteur de la contrefaçon, mais il n'y aura pas solidarité entre eux (1).

177. Confiscation des dessins contrefaits ; son caractère. — La conséquence immédiate de la contrefaçon est d'obliger le contrefacteur à réparer le préjudice qu'il a causé à celui dont il a usurpé les droits ; la première réparation, et, il faut bien dire, la plus naturelle, consiste à lui remettre les objets reconnus contrefaits ainsi que les instruments qui ont servi à la contrefaçon.

La confiscation est de droit, c'est-à-dire que, aux termes de l'art. 429 du Code pénal, le tribunal correctionnel ne peut se dispenser de la prononcer, dès qu'il a reconnu la contrefaçon ; il doit la prononcer même en cas d'acquittement du prévenu dont il reconnaît la bonne foi. La confiscation des objets contrefaits constitue, en effet, une réparation civile plutôt qu'une peine proprement dite (2). Suivant M. Waelbroeck, la confiscation n'aurait pas pour effet de faire profiter le plaignant des objets contrefaits ; ils devraient être vendus et leur produit seulement lui être remis (3). Cette opinion, qui prend à la lettre le texte de l'art. 429, est isolée. En fait, les objets confisqués sont toujours remis au poursuivant.

178. Jurisprudence. — Il a été jugé. 1° qu'en matière de contrefaçon industrielle ou artistique, la confiscation est moins une peine qu'une réparation des dommages causés, qui peut, dès lors, être prononcée par la juridiction civile

(1) V. *infrà*, n° 185.
(2) V. notre *Traité de la prop. litt. et artist.*, n° 69, et les nombreux arrêts que nous avons rapportés. — V. Lyon, 27 avril 1894, *Moniteur judic*, 25 sept. — V. aussi Blanc, p. 194, Gastambide, n° 181, Fauchille, p. 231. — *Contrà*, Darras, *De la contrefaçon*, n°ˢ 1568 et 1576, Darras, *Droit d'auteur* (de Berne), 1891, p. 140 ; 1893, p. 84 et 109, Vaunois, n° 327, Garraud, *Droit pénal*, t. 1ᵉʳ, n° 365. — V. Rej., 29 déc. 1882, Sicard, Dall., 84.1.369 ; Rej., 23 juin 1893, Maquet, Pataille, 93. 229 ; Besançon, 20 nov. 1890, Meullenot, *Pandectes périod*, 91.2.135, Trib. Seine, 16 mai 1893, Marchi, *Gaz. Trib.*, 17 mai. — Comp. Rendu et Delorme, n° 608.
(3) Waelbroeck, n° 123.

aussi bien que par la juridiction criminelle (Aix, 23 janvier 1867, Rochette, Pataille, 68.107) ; 2° que, du reste, en matière de contrefaçon de dessins de fabrique, les tribunaux sont tenus d'ordonner la confiscation des produits reconnus contrefaits, alors que cette confiscation a fait l'objet de conclusions de la part du demandeur (Lyon, 27 mai 1879, Rebourg, Pataille 81.42), 3° qu'en cas d'acquittement à raison de la bonne foi des prévenus, la confiscation des objets contrefaits doit cependant être prononcée contre les prévenus, et cela aux termes des art 427 et 429 du Code pénal qui n'exigent pas l'intention frauduleuse (Paris, 25 juil. 1895, Duverdy, Pataille, 96 24)

179 La confiscation peut elle être prononcée par le tribunal de commerce ? — Si l'action en contrefaçon, au lieu d'être poursuivie devant le tribunal correctionnel, est poursuivie devant le tribunal de commerce, nul doute que cette juridiction ne soit compétente pour prononcer la confiscation des objets contrefaits aussi bien que pour apprécier les dommages-intérêts dus à raison du dommage causé C'est d'ailleurs la conséquence du principe que nous venons de rappeler (1). Du moment que la confiscation, ou, pour employer une expression qui réveille moins l'idée d'une peine, la remise des objets contrefaits n'est qu'un mode de réparation du préjudice causé, il est clair qu'elle peut être ordonnée par la juridiction civile comme par la juridiction répressive (2). Il a même été jugé que le tribunal de commerce *devait* la prononcer, et condamner le contrefacteur aux frais des procès-verbaux de saisie (3).

En tout cas, il ne pourrait permettre que des objets qu'il a reconnus contrefaits restassent entre les mains du contrefacteur et qu'il conservât la disposition des instruments qui lui ont servi à la contrefaçon. Il devrait donc au moins ordonner leur destruction (4).

(1) V *suprà*, n° 117
(2) V. Renouard, t II, p 332. — V. Blanc, p 305, Philipon, n° 215 — V toutefois, *en sens contraire*, Dalloz, v° *Industrie*, n° 309, Calmels, n° 647, Vaunois, n° 330
(3) V Paris, 15 avril 1857, Pages-Baligot, Teul, 57 229.
(4) V. cependant Colmar, 30 juin 1828, Zuber, Dall, 30.2.46

Jugé cependant, dans le sens opposé, que l'action portée devant la juridiction commerciale pour atteinte portée à la propriété d'un dessin de fabrique ne peut donner lieu qu'à des réparations civiles, c'est à tort que les juges consulaires prononcent la confiscation des objets saisis (Douai, 29 juin 1867, Dubai-Delespaul, Pataille, 68.67).

180 La confiscation du dessin entraîne celle de l'objet sur lequel il est appliqué — Les règles tracées par la jurisprudence pour la confiscation des objets brevetés doivent être également suivies pour la confiscation des dessins de fabrique. La confiscation du dessin contrefait entraîne donc celle de l'objet sur lequel il est appliqué, s'il forme avec lui un tout indivisible ; spécialement, lorsque le dessin est appliqué sur un vase, il y a lieu d'ordonner la confiscation du vase lui-même ; il importe peu qu'il soit fait offre d'effacer le dessin incriminé. Cette offre ne saurait soustraire ces objets à l'obligation de l'art. 429 du Code pénal, qui prononce la confiscation comme conséquence légale et nécessaire du délit de contrefaçon reconnu constant (1).

181. La confiscation ne porte pas sur les objets qui ne sont que préparés à recevoir le dessin contrefait — L'art. 427 du Code pénal ordonne également la confiscation des planches, moules ou matrices. Elle doit donc être prononcée par le juge : mais la confiscation ne pourrait porter sur des objets, tissus ou autres, simplement préparés à recevoir le dessin contrefait. Qui sait si le contrefacteur eût consommé le délit (2) ?

182 Appréciation des tribunaux pour la fixation des dommages intérêts — La confiscation ne sera, dans la plupart des cas, qu'une réparation tout à fait insignifiante. Le fabricant qui l'aura obtenue ne sera guère soucieux en général de mettre dans le commerce les mar-

(1) V. Cass., 19 mars 1858, Goupil, Pataille, 58 294 — V. aussi Renouard, t II, n° 259, Blanc, p 205, Gastambide, n° 177, Calmels, n° 660, Waelbroeck, n° 128, Dairas, *De la contrefaçon*, n° 1581, Vaunois, n° 336 — Comp. Paris, 2 juill. 1834, *Gaz trib*, 3 juillet — V. encore Paris, 2 mars 1843, *J Pal*, 43 445, Paris, 11 déc 1857, Goupil, Pataille, 58 287
(2) V Waelbroeck, n° 129, Philipon, n° 216

chandises contrefaites, qui seront le plus souvent moins soignées que les siennes et pourront faire tort à la réputation de sa maison. Il est donc juste que la contrefaçon soit accompagnée d'une réparation pécuniaire. Il est de règle que les tribunaux ont un pouvoir souverain pour apprécier l'importance du préjudice causé et fixer le chiffre des dommages-intérêts ; on nous permettra toutefois quelques observations suggérées par la pratique. Les demandeurs en contrefaçon sont portés à exagérer le préjudice qu'ils ont éprouvé et à spéculer sur ce préjudice ; ils ne manquent pas d'attribuer à la contrefaçon dont ils ont été victimes toute diminution qui vient à se manifester dans la vente de leur article, tandis que cette diminution est quelquefois le résultat tout naturel de la grande quantité de marchandises qu'ils ont jetées sur le marché. Assurément les contrefacteurs ne méritent aucune pitié ; pourtant il ne faut pas que, en haine d'eux, le juge se laisse aller à favoriser une spéculation de tous points mauvaise. Il doit donc tenir compte de toutes les circonstances, rechercher si la contrefaçon a été réprimée dès son début ou longtemps après, examiner particulièrement si le fabricant contrefait n'a pas volontairement laissé la contrefaçon se développer, pour en tirer ensuite une plus grosse indemnité ; il doit aussi apprécier le caractère de la contrefaçon et se montrer d'autant plus sévère pour elle que ses articles, plus grossièrement exécutés, ont été de nature à déprécier l'article original. En un mot, la règle est celle-ci, à savoir que l'indemnité due au fabricant, dont l'article a été contrefait, doit être pour lui la réparation du préjudice qu'il a souffert, et jamais une occasion de gain ; ajoutons, au surplus, que nos tribunaux, appliquant en général trop exactement ce principe, se montrent très parcimonieux dans l'allocation des dommages-intérêts (1). Du reste la décision qu'ils rendent sur ce point est souveraine et ne peut être revisée par la Cour de cassation.

183. Jurisprudence (2). — Il a été jugé, dans cet ordre

(1) V. notre *Traité des brevets*, n° 995. — Comp. Fauchille, n° 198. — V. article de Taillefer, Pataille, 96.350.
(2) V. Paris, 4 août 1887, Vieillemard, Pataille, 88.273; Douai, 11 avril

d'idées : 1° que le préjudice doit être déterminé d'après la dépréciation immédiate et considérable qui frappe un article aux yeux de ses consommateurs habituels, lorsque le dessin, d'un genre tout spécial et monté à grands frais, est produit dans un article similaire destiné à une consommation et à des prix bien inférieurs (Trib. comm. Seine, 7 juin 1850, Fortier, Blanc, p. 363) ; 2° que le propriétaire d'un dessin de fabrique, qui a cédé partiellement la propriété d'un dessin, peut, dans le compte des dommages-intérêts qu'il réclame à un contrefacteur, se prévaloir du tort que la contrefaçon a causé à son cessionnaire, dès l'instant qu'il est établi que cette contrefaçon, en diminuant la production du cessionnaire, a naturellement diminué les redevances dues au cédant (Paris, 23 juillet 1877, Deneubourg-Ligier, Pataille, 78.207) ; 3° mais que l'intimé, en matière correctionnelle, ne peut, devant la Cour, conclure à des dommages-intérêts plus élevés que ceux qui lui ont été alloués en première instance, que dans le cas où il a lui-même interjeté appel de ce jugement (Nancy, 2 février 1858, Chardot, Pataille, 58.209).

184 Faits de contrefaçon postérieurs au jugement dont est appel. — Il a été jugé que les faits de contrefaçon, qui se sont produits depuis le jugement, peuvent donner lieu en appel, de la part de l'intimé, à une demande en supplément de dommages-intérêts (1) C'est là une théorie tout à fait inacceptable ; chaque fait de contrefaçon constitue un délit distinct ; dès lors, le juge du second degré ne peut être directement saisi de la connaissance d'un délit qui n'a pas été soumis au juge du premier degré. Nous avons du reste expliqué cela en détail dans notre *Traité des brevets* (2). Nous nous référons à ce que nous avons dit sur ce point.

185 Dans quels cas la solidarité doit-elle être prononcée ? — Il ne faut pas oublier que, pas plus en cette matière qu'en aucune autre, le juge ne peut prononcer de

1893, Davenière, Pataille, 96.355 ; Paris, 17 janv. 1896, Jumeau, *La Loi*, 21 nov. ; Paris, 15 déc. 1891, Rouart, Pataille, 97.5.
(1) V. Colmar, 7 août 1855, Katz, Le Hir, 56 2.155.
(2) V. notre *Traité des brevets*, n° 995.

condamnation *solidaire* qu'autant qu'il constate qu'il existe un concert, une complicité entre les contrefacteurs qu'il condamne Il ne suffit pas que plusieurs individus soient compris dans une même poursuite et condamnés par un même jugement pour qu'ils encourent la solidarité (1) ; c'est ce que nous avons dit plus haut à propos de l'amende (2).

186 Demande reconventionnelle ; compétence — A l'inverse, le tribunal, saisi d'une demande en contrefaçon, est compétent pour apprécier le préjudice résultant d'une poursuite faite sans droit et pour déterminer les dommages-intérêts dus, à raison de cette poursuite injuste, à celui qui en a souffert.

Le principe est expressément écrit dans l'art. 191 du Code d'instruction criminelle en ce qui concerne les tribunaux correctionnels. Le même droit appartient certainement aux tribunaux de commerce (3), quoiqu'on en ait quelquefois douté (4)

187 Jurisprudence — Il a été jugé. 1° que le fabricant, qui a été l'objet d'une saisie indue à raison de la fabrication et de la vente d'un produit appartenant au domaine public, et qui est assigné pour ce fait devant le tribunal de commerce, peut demander reconventionnellement des dommages-intérêts pour le préjudice que lui ont causé la saisie et le procès (Trib comm. Seine, 27 mars 1857, Camproger, Pataille, 57.316) ; 2° que, la loi n'autorisant la saisie des dessins contrefaits qu'autant que la propriété en a été conservée par un dépôt régulier et préalable, le fabricant qui recourt à cette mesure rigoureuse engage sa propre responsabilité et se rend personnellement passible de dommages-intérêts, même alors que, à défaut de contrefaçon, il est en droit de se plaindre de faits de concurrence déloyale (Lyon, 3 juin 1870, Pramondon, Pataille, 70 363) ; 3° qu'il importe peu que le juge du fond ait qualifié à tort de saisie un simple procès-verbal de

(1) V. Dalloz, v° *Industrie*, n° 312 ; Gastambide, n° 191.
(2) V. *suprà*, n° 173.
(3) V. Trib. comm. Seine, 21 déc. 1860, Grollou, Teul , 61.101.
(4) V. Trib. comm. Seine, 23 juill. 1857, Hayem, Teul., 57.478 ; Paris, 3 août 1854, Ricroch, Teul., 56.5.

constat, et ait fondé sur le préjudice résultant de cet acte de procédure une allocation de dommages-intérêts, dès qu'il ressort de la décision que, quel qu'en fut le caractère, il a été une cause de préjudice, dont l'appréciation appartient d'ailleurs souverainement aux tribunaux (Rej ,1ᵉʳ mai 1880, Simonnot-Godard, Pataille, 81.174); 4º que, d'ailleurs, lorsque les marchandises ont été saisies sous prétexte de contrefaçon et frappées ainsi d'indisponibilité, les tribunaux peuvent, à titre de réparation, condamner l'auteur de la saisie à les prendre en en payant le prix au cours du jour de la saisie (Caen, 28 novembre 1873, Ballu, Pataille, 83 231)

188 Affiches et insertions des jugements — Les tribunaux peuvent encore, comme mode de réparation du préjudice causé par la contrefaçon, ordonner l'affiche et l'insertion de leurs décisions aux frais du contrefacteur. L'art 1036 du Code de procédure civile s'applique ici comme en toute autre matière (1).

Ils peuvent également ordonner cette même mesure au profit du prévenu de contrefaçon renvoyé d'instance.

189 Les tribunaux peuvent-ils prononcer défense de fabriquer à l'avenir ? — Les tribunaux, soit correctionnels, soit de commerce, peuvent-ils, sans excès de pouvoir, faire défense au contrefacteur de fabriquer à l'avenir ou de vendre les dessins contrefaits et ce à peine d'une certaine somme, fixée à titre de dommages-intérêts, par chaque infraction constatée ? La question est controversée. Nous pensons, pour notre part, qu'il n'appartient pas aux tribunaux de statuer par voie réglementaire ; ils ne peuvent et ne doivent prononcer que sur les faits accomplis (2). M. Waelbroeck s'appuie au contraire sur les termes de l'art. 1036, qui permet aux tribunaux de *prononcer des injonctions*, pour enseigner qu'il leur appartient de prononcer de semblables défenses et même de fixer des

(1) V. Devilleneuve et Massé, Content comm , vº Contrefaçon, nº 108; Dalloz, vº Industrie, nº 309. — V. notre Traité des brevets, nº 1007.

(2) V. Toulouse, 26 mars 1836, Dall., vº Industrie, nº 318 , Paris, 25 mars 1836, Sir., 36 2 520 , Rouen, 10 déc 1839, Sir., 40 2.73, Comp Calmels, nº 678 ; Dalloz, Compét. admin., nºˢ 77 et suiv. , Rendu et Delorme, nº 606. — V. notre Traité des brevets, nº 1001.

dommages-intérêts pour les faits de contrefaçon à venir (1).

190. Le délit de contrefaçon se prescrit par trois ans — Par cela même que la contrefaçon d'un dessin de fabrique est un délit, elle est soumise à la prescription de trois années, aussi bien pour l'action civile que pour l'action publique.

Il faut seulement remarquer que chaque fait de contrefaçon constitue un délit distinct, la contrefaçon n'étant pas un délit successif(2). Par suite, la prescription recommence à courir à chaque fait de contrefaçon, c'est-à-dire à chaque fait de fabrication, de vente ou de mise en vente, et la prescription de l'un n'éteint pas l'action à l'égard des autres. Il en résulte que le fait de fabrication peut être prescrit, et celui de débit ou d'introduction ne pas l'être ; il en résulte encore que le fait d'avoir fabriqué un dessin contrefait il y a plus de trois années ne donne pas au contrefacteur le droit de fabriquer désormais le même dessin, il ne peut plus être poursuivi pour le même fait de contrefaçon, voilà tout.

Nous avons, du reste, sur tous ces points, donné dans notre *Traité des brevets*, des développements qui trouvent ici leur place, et auxquels on voudra bien se reporter (3).

Jugé, en ce sens, qu'il y a prescription du délit de contrefaçon lorsqu'il est établi que la fabrication et la vente de l'objet contrefait remontent à plus de trois années ; mais en pareil cas le débitant, chez lequel l'objet a été saisi et qui ne justifie pas de sa bonne foi, reste passible des peines édictées par l'art. 427 du Code pénal (Trib. corr. Seine, 10 mars 1858, Goupil, Pataille, 58.296).

(1) Waelbroeck, p. 125. — Comp. Paris, 19 fév. 1835, Rondeau-Pouchet, Dall., v° *Industrie*, n° 307, Paris, 30 mai 1872, Philiber et Roucou, Pataille, 73 165 ; Trib. Seine, 11 fév. 1873, Choudens, Pataille, 73 168 — V. Vaunois, n° 345.

(2) V. toutefois Waelbroeck, n° 103

(3) V. notre *Traité des brevets*, n°s 1017 et suiv. — V. aussi Paris, 27 mai 1891, Venèque, Pataille, 92.181.—V. Vaunois, n° 308.— V. aussi Philipon, n° 227 *bis*.

APPENDICE

LÉGISLATION ÉTRANGÈRE ET INTERNATIONALE.

ALLEMAGNE.

Droit national — La loi du 11 janvier 1876, complétée par deux instructions des 29 février 1876 et 23 décembre 1886 (1), protège les dessins et modèles industriels, mais sans définir ce que l'on doit entendre par là, laissant ainsi pleine latitude d'appréciation aux tribunaux — Le dépôt, qui doit être fait avant toute publicité, est enregistré sur un registre spécial au tribunal de commerce dans le ressort duquel se trouve le principal etablissement de l'inventeur, il a lieu à découvert, mais avec faculté pour le déposant de réclamer le secret pendant une période de temps qui ne peut dépasser trois années ; il ne peut contenir plus de 50 dessins — La durée du droit est en principe de trois ans, mais elle peut être prorogée jusqu'à quinze ans — La taxe est annuelle et progressive, un mark (1 fr 25) pour les trois premières années, deux marks par an pour les sept années suivantes, trois marks par an les cinq dernières années). — Tout objet revêtu d'un dessin ou d'un modèle déposé doit porter la mention « Lingetragen ». — La déchéance est encourue si le dessin ou le modèle n'est pas fabriqué en Allemagne — La contrefaçon est punie d'une amende qui peut aller jusqu'à 1000 thalers, sans préjudice de la confiscation et des dommages-intérêts.

Droit international. — Les étrangers, qui ont un établissement industriel en Allemagne, sont assimilés aux nationaux ; les étrangers, établis hors d'Allemagne, jouissent aussi de la protection légale, s'il existe avec leur nation un traité de réci-

(1) V. Pataille, 77 346. — V. aussi *Annuaire législ comp*, 1877. — V. *Recueil de législ, du bureau intern. de Berne*, t. 1er, p 51 — V. Ducreux, p. 286 ; Vaunois, p. 250.

procité. Un traité, conclu entre la France et le Zollwerein, le 9 mai 1865, et remis en vigueur après la guerre de 1870 par la convention signée à Francfort le 11 décembre 1871, laquelle a été confirmée par une déclaration du 11 octobre 1873, règle ainsi qu'il suit les droits réciproques des sujets allemands en France et des sujets français en Allemagne :

« Art. 28 — En ce qui concerne les marques ou étiquettes de leurs marchandises ou de leurs emballages, les dessins ou marques de fabrique ou de commerce, les sujets de chacun des Etats contractants jouiront respectivement dans l'autre de la même protection que les nationaux. Il n'y aura lieu à aucune poursuite à raison de l'emploi, dans l'un des deux pays, des marques de fabrique de l'autre, lorsque la création de ces marques, dans le pays de provenance des produits, remontera à une époque antérieure à l'appropriation de ces marques par dépôt ou autrement dans le pays d'importation. »

ANGLETERRE.

Droit national — Une loi du 25 août 1883, modifiée par une loi du 24 décembre 1888, protège les dessins industriels (1). Elle comprend, sous cette désignation, un dessin applicable à tout article de manufacture, lorsque ce dessin est applicable comme modèle, ou pour la forme ou la configuration, ou pour l'ornement du produit, par quelque moyen d'ailleurs qu'il soit appliqué, par impression, peinture, broderie, tissage, couture, modelage, fonte, repoussage, gravure, teinture ou par toute autre manière quelle qu'elle soit, mécanique ou chimique, à la condition pourtant qu'il ne s'agisse pas d'un dessin pour la sculpture ou rentrant sous la protection de l'act de l'année 1814 — Le dessin doit être enregistré après examen préalable, au Patent-Office, et un spécimen déposé suivant des formalités spéciales, le dépôt est secret, mais le contrôleur peut en prendre connaissance et est tenu de donner des renseignements aux personnes intéressées — La durée du privilège est de cinq ans. — Le dessin doit être nouveau dans le royaume — Tout article revêtu du dessin déposé doit porter la mention du dépôt à peine de déchéance. — La contrefaçon est punie d'une amende qui ne peut excéder cent livres (2 500 fr) au profit du propriétaire du dessin original, lequel d'ailleurs peut exercer une action en dommages-intérêts

(1) V Pataille, 84 8 — V Vaunois, p. 259 , Ducreux, p 289.

Droit international. — L'Angleterre fait aujourd'hui partie de l'Union internationale, créée par la Convention du 20 mars 1883, qui règle seule les rapports des Français en Grande-Bretagne.

AUTRICHE-HONGRIE.

Droit national. — La matière des dessins et modèles de fabrique est régie par la loi du 7 décembre 1858, qui a été complétée elle-même par l'instruction ministérielle du 21 décembre 1858 et la loi du 23 mai 1865 (1) Tout type qui se rapporte à la forme d'un produit industriel et qui peut être identifié avec lui est considéré comme dessin ou modèle industriel — Le dépôt doit être fait à la chambre de commerce du district où l'inventeur a son domicile ; il peut avoir lieu sous pli cacheté, mais le secret cesse au bout d'un an. — La durée du droit ne peut excéder trois ans — Le dépôt peut contenir plusieurs dessins, mais l'enveloppe doit l'indiquer. — La taxe, qui était à l'origine de 25 fr. par chaque dessin déposé, est, depuis 1863, de 1 fr. 25 par an (2). — La déchéance est reconnue si le dessin n'est pas exploité dans l'année qui suit le dépôt, ou si le déposant introduit en Autriche des produits fabriqués à l'étranger d'après ce même dessin. — La contrefaçon est passible d'une amende qui peut aller jusqu'à 1 250 fr, et être portée au double en cas de récidive, une seconde récidive peut exposer le contrefacteur à un emprisonnement de huit jours à trois mois

Ces dispositions ont été étendues à la Bosnie et à l'Herzégovine par une loi du 20 décembre 1879 (3)

M Vaunois remarque qu'une loi du 26 décembre 1895, réglementant les œuvres d'art et de littérature, a touché à la matière des dessins et modèles industriels en faisant rentrer dans la loi qui les régit 1° les annonces, réclames commerciales et tout ce qui sort de la presse en vue de servir aux besoins de la vie domestique, 2° les reproductions d'œuvres des beaux-arts apposées sur les produits de l'industrie

Droit international — Les étrangers sont assimilés aux nationaux — Une convention de commerce, conclue avec la France le 18 février 1884, décide (art 2) que les ressortissants de chacun des deux pays jouiront, sur le territoire de l'autre,

(1) V. Pataille, 59 197.
(2) V Fauchille, p 279
(3) *Annuaire législ comp*, 1881, p 257.

des mêmes droits que les nationaux pour la protection des dessins et modèles industriels (1).

BELGIQUE.

Droit national. — C'est encore la loi du 18 mars 1806, doublée de l'art. 425 du Code pénal, qui régit chez nos voisins, comme chez nous, la matière des dessins et des modèles de fabrique Cette loi est complétée par un arrêté royal du 10 juillet 1884, qui reproduit notre décret du 5 juin 1881. Un projet de loi est à l'étude depuis 1876, mais n'a pas encore abouti.

Droit international — Il est exclusivement réglé par la Convention d'Union du 20 mars 1883, dont la Belgique est un des pays signataires.

CANADA.

Droit national. — Une loi du 17 août 1894 (2) protège les dessins et modèles industriels et reproduit la législation anglaise à peu près exactement

Droit international — Pas de convention diplomatique avec la France.

ESPAGNE

Droit national — Suivant M Fauchille (3) la loi du 30 juillet 1878, sur les brevets d invention, protégerait aussi les dessins et modèles de fabrique Recherche faite, c'est une erreur, nous ne sachions pas qu'il existe actuellement, en Espagne, une législation précise sur la matière

Droit international — L'Espagne a signé la Convention d'Union du 20 mars 1883 qui semble désormais régir seule les rapports internationaux entre la France et l'Espagne

Cependant un décret royal du 16 août 1888, dont le but est de mettre la loi en harmonie avec la Convention d'Union de 1883, accorde une protection temporaire aux différents modèles industriels figurant aux expositions internationales (4)

(1) V *Ann législ comp*, 1885, p 288.
(2) V. *Prop indust*, 1894, p 174
(3) V. Pataille, 82 148
(4) V Vaunois, p 257, *Rec gén* du Bureau de Berne, t I, p 229

ETATS-UNIS.

Droit national. — La législation, d'ailleurs assez confuse, est constituée par la loi du 8 juillet 1880, et par les lois du 24 mars 1871 et du 18 juin 1874 (1) — Le dépôt se fait au *Patent office* à Washington. — La propriété du dessin est constatée par une patente, comme celle d'une invention. — Le dépôt se fait à découvert. Il doit être accompagné d'une description faisant ressortir les points caractéristiques du dessin — La durée du droit, au gré du déposant, est de trois ans et demi, sept ans ou quatorze ans. — La taxe, selon la durée réclamée, est de 10, 15 ou 30 dollars (50, 75 ou 150 francs). — L'objet revêtu du dessin déposé, ou le modèle, doivent porter le mot : *Patented*. — La contrefaçon est punie d'une amende d'au moins 100 dollars — L'inscription frauduleuse du mot *Patented* sur des objets non déposés est punie des mêmes peines que la contrefaçon.

Droit international. — Les Etats-Unis ont adhéré à la Convention d'Union de 1883.

ITALIE.

Droit national — Les dessins et modèles de fabrique sont protégés par la loi du 30 août 1868, et le décret du 7 février 1869 (2) — Le dépôt est effectué à la préfecture du domicile de l'inventeur, laquelle transmet les dessins et modèles au ministère de l'agriculture, de l'industrie et du commerce — Le dépôt est fait sous pli cacheté. — La durée du droit est de deux ans à partir du jour où le dessin est publié.— La taxe est de 10 lires, versées au moment où la demande est formée — La déchéance est encourue si la mise en œuvre n'a pas lieu en Italie dans le délai d'un an. — La contrefaçon des dessins est punie des mêmes peines que celle des brevets.

Droit international. — L'Italie est signataire de la Convention d'Union du 20 mars 1883.

(1) V. Fauchille, p 285
(2) V Vaunois, p 264.

PORTUGAL.

Droit national. — Les dessins et modèles sont régis par un décret royal du 13 décembre 1894, complété par un règlement du 25 mars 1895. — Le dépôt est fait pour 5 ans et peut être indéfiniment prolongé par périodes de 5 ans — La taxe est de 1 000 reis pour le dépôt originaire ; de 1.500 reis pour le premier renouvellement ; de 2 000 reis pour les renouvellements suivants — Le dépôt est fait en triple exemplaire soit en nature soit par esquisse ou photographie. — La contrefaçon est punie d'amende ou d'emprisonnement.

Droit international — Le Portugal a signé la Convention d'Union du 20 mars 1883.

RUSSIE.

Droit national — Une loi du 11 juillet 1864 garantit la propriété des dessins et modèles industriels contre toute reproduction par les tiers « dans les fabriques, usines et autres ateliers industriels (1) » — Le dépôt est fait au conseil des manufactures de Moscou et de Saint-Pétersbourg, en deux exemplaires dont l'un est toujours envoyé au dépôt central à Moscou — Le dépôt, fait sous pli cacheté, reste secret pendant au moins une année — Le dépôt est enregistré sur un registre spécial — La durée du droit varie, au gré du déposant, d'un an à dix ans — La taxe, qui est de 50 copecks par année de protection, est payée lors de la déclaration du dépôt — Tout objet, revêtu du dessin déposé, doit porter, à peine d'une amende de 50 roubles, un timbre ou cachet indiquant la durée du dépôt. — La contrefaçon est punie d'une amende de 50 à 200 roubles.

Droit international — Les étrangers sont assimilés aux nationaux, sous condition de réciprocité — Aucun des traités de commerce, conclus entre la France et la Russie, ne parle des dessins et modèles de fabrique.

(1) V *Dessins et modèles de fabrique en France et à l'étranger*, par Thirion, p 57

SUÈDE ET NORVÈGE.

Droit national. — Il n'existe pas de loi qui protège la propriété des dessins et modèles de fabrique.

Droit international. — Une convention, conclue le 30 décembre 1881, approuvée par la loi du 12 mai 1882 (1), et maintenue par une convention du 13 janvier 1892 (2), contient les articles suivants

« Art. 13 — Les Français en Suède et en Norvège et récipro-
« quement les Suédois et Norvégiens en France jouiront de la
« même protection que les nationaux pour tout ce qui concerne
« la propriété des marques de fabrique ou de commerce, ainsi
« que des dessins ou modèles industriels et de fabrique de toute
« espèce.

« Le droit exclusif d'exploiter un dessin ou modèle industriel
« ou de fabrique ne peut avoir, au profit des sujets des Royau-
« mes-Unis en France, et réciproquement au profit des Français
« en Suède et en Norvège, une durée plus étendue que celle
« fixée par la loi du pays à l'égard des nationaux

« Si le dessin ou modèle industriel ou de fabrique appartient
« au domaine public dans le pays d'origine, il ne peut être l'ob-
« jet d'une jouissance exclusive dans l'autre pays

« Les dispositions des deux paragraphes qui précèdent sont
« applicables aux marques de fabrique ou de commerce

« Les droits des sujets des Royaumes-Unis en France, et ré-
« ciproquement, les droits des Français en Suède et en Norvège
« ne sont pas subordonnés à l'obligation d'y exploiter les mo-
« dèles ou dessins industriels ou de fabrique

« Art 14 — Les nationaux de l'un des pays contractants qui
« voudront s'assurer dans l'autre la propriété d'une marque,
« d'un modèle ou d'un dessin, devront remplir les formalités
« prescrites à cet effet, par la législation respective des Etats
« contractants

« Les marques de fabrique auxquelles s'appliquent les art 13
« et 14 de la présente convention sont celles qui, dans les pays
« respectifs, sont légitimement acquises aux industriels négo-
« ciants qui en usent, c'est à-dire que le caractère d'une marque
« de fabrique française doit être apprécié d'après la loi fran-

(1) V Pataille, 82 153
(2) V *Journ offic* du 31 janv 1892

« çaise, de même que celui d'une marque suédo ise ou norvé-
« gienne doit être jugé d'après la loi de Suède ou de Norvège.

« Toutefois, le dépôt pourra être refusé si la marque pour
« laquelle il est demandé est considérée par l'autorité compétente
« comme contraire à la morale ou à l'ordre public. »

La Suède et la Norvège ont adhéré à la Convention d'Union
du 20 mars 1883.

SUISSE.

Droit national — Les dessins et modèles industriels sont régis par une loi du 21 décembre 1888, qui a été suivie d'un règlement d'exécution, le 24 mai 1889 (1) — Le dépôt se fait par demande adressée au Bureau Fédéral de la propriété industrielle, avec une copie du dessin ou du modèle en nature, ou bien par esquisse ou photographie. — Le dépôt est fait pour 2, 5, 10 ou 15 années. — Il est effectué soit à découvert soit sous enveloppe cachetée ; le dépôt peut contenir 50 dessins ou modèles, sauf à ne pas peser plus de 10 kilogr — Le dépôt est dans tous les cas ouvert après deux ans. — La taxe est de 3 francs par paquet de dessins ou modèles dans la première période (1 et 2 ans) ; de 50 centimes par dessin ou modèle de 3 à 5 ans ; de 3 francs par dessin ou modèle de 6 à 10 ans ; de 7 francs par dessin ou modèle de 11 à 15 ans. — Il y a déchéance en cas de non-exploitation dans une mesure convenable. — La contrefaçon est punie d'amende et d'emprisonnement, sans préjudice de la confiscation.

Droit international — La Convention d'Union du 20 mars 1889 règle les rapports internationaux avec la France.

AUTRES ÉTATS.

Nous n'avons donné un aperçu des lois nationales étrangères et des conventions internationales intéressant la France que pour les pays avec lesquels nos fabriques sont le plus souvent en rapport Pour les autres pays, on voudra bien s'en référer aux livres, soigneusement faits au point de vue international, de MM. Vaunois et Ducreux.

Il nous suffira de dire ici que, parmi les pays ayant adhéré à l'Union créée par la Convention du 20 mars 1883 (Serbie, Dane-

(1) V *La prop ind*, de Berne, 1889, p 3, 78 et 94.

mark, Pays-Bas, Roumanie, Tunisie, Brésil, République Dominicaine, Nouvelle-Zélande, et le Queens land), il n'y a que trois pays qui aient une législation sur les dessins de fabrique, la Serbie qui a une loi très complète du 30 mai 1884, la Nouvelle-Zélande et le Queens'land, qui ont adopté la loi anglaise de 1883, les autres pays paraissent n'avoir aucune loi sur la matière.

Deux pays, le Mexique et le Vénézuéla, ont avec la France des conventions s'appliquant expressément aux dessins de fabrique (conventions du 27 novembre 1886 pour le Mexique, du 27 juin 1882 pour le Vénézuéla), mais ces pays ne paraissent pas avoir de lois positives sur la matière.

Au Japon, les dessins de fabrique sont régis par un décret du 11 décembre 1884, et une convention a même été, paraît il, conclue avec la France, mais elle n'a pas encore été promulguée.

TABLE
ALPHABÉTIQUE ET ANALYTIQUE
DES MATIÈRES

Nota — Les chiffres indiquent les numéros des paragraphes

A

Action en contrefaçon — A qui appartient elle ? 155 — Le déposant qui a cédé ses droits conserve-t-il l'action en contrefaçon ? 156 — Le ministère public peut agir d'office, 157 — *Quid* des incapables ? 158 — L'achat d'objets portant le dessin déposé donne-t-il le droit de poursuite ? 159 — La réparation du préjudice causé par la contrefaçon peut être poursuivie soit par la voie civile soit par la voie correctionnelle 160 et suiv
V *Compétence*

Affiche illustrée — Constitue-t-elle un dessin de fabrique ? 25

Album représentant des objets industriels, législation applicable, 24

Antériorité — Nécessité d'un fait antérieur identique pour détruire la nouveauté, 44 et suiv

Appel en garantie — La garantie n'existe qu'en cas de bonne foi, 147

Application nouvelle — L'application d'un dessin de fabrique connu à un objet auquel il n'avait jamais été appliqué est-elle protégée ? 48 — *Quid* de l'application d'une œuvre d'art tombée dans le domaine public ? 57 — Caractères de l'application nouvelle, 56 — Il se distingue de l'emploi nouveau, 54 et suiv — Étendue du droit 58

Appréciation souveraine — Sur le caractère artistique de l'œuvre, 23 — Sur sa nouveauté, 46

B

Bonne foi — Elle est exclusive du délit de contrefaçon 144 et suiv — Elle laisse subsister l'action civile en dommages-intérêts 146

Brevet d'invention — V *Procédé Résultat industriel*

C

Caractère du dessin de fabrique, 8 et suiv

Cession — Le droit de l'auteur est transmissible 103 — Aucune forme n'est imposée pour les cessions 104 — La cession peut être totale ou partielle 105 — Vente sans réserve, ses conséquences 106 — La vente d'un fonds de commerce emporte-t-elle aliénation des dessins de fabrique ? 107

Compétence — Actions relatives à la propriété ou à la cession d'un dépôt 111 — Compétence pour la vérification des dépôts en cas de contestation sur la priorité, 86 — Au cas de contestation entre un né-

gociant et son employé dessinateur, 112 — Tribunal compétent pour statuer sur l'action en nullité 122 — Sur l'action en contrefaçon 160 et suiv — Action civile 161 — Action correctionnelle 163 — Le tribunal correctionnel du lieu de la saisie n'est pas nécessairement compétent, 164 — Demande reconventionnelle, 186

Complicité — La loi la punit, 152

Confiscation des dessins contrefaits son caractère 177 et suiv — Peut-elle être prononcée par le tribunal de commerce ? 179 — La confiscation du dessin entraine celle de l'objet sur lequel il est appliqué, 180 — La confiscation ne porte pas sur les objets qui ne sont que préparés à recevoir le dessin, 181

Conseil des prud hommes — Compétence pour recevoir le dépôt 67 — Compétence pour la vérification des dépôts en cas de contestation sur la priorité, 86 — Le conseil des prud hommes est-il compétent pour statuer sur l'action en contrefaçon ? 162 — *Quid* au point de vue de la saisie des dessins contrefaits ? 171 et suiv

Constatation de la contrefaçon — La loi autorise tous les modes de preuve, 168. — Aveu du contrefacteur, 169 — Saisie des dessins contrefaits, 170 — Formes de la saisie, 171 et suiv

Contrefaçon — La contrefaçon est un délit pénal, 127 — Des changements ne sont pas en principe exclusifs de contrefaçon, 128 et suiv — *Quid* si les dissemblances empêchent toute confusion ? 131 — *Quid* de l'application du dessin à une étoffe très commune ? 132 — La contrefaçon subsiste malgré une application différente 133 et suiv — Il n'y a pas de contrefaçon tant qu'il n'y a pas eu de fabrication du dessin lui même, 135 — S'inspirer du dessin n'est pas le contrefaire 136 — L'imitation d'un dessin tombé dans le domaine public n'est pas une contrefaçon, 137 — *Quid* s'il n'y a pas de préjudice ? 138 — *Quid* des imitations antérieures au dépôt, 148

V *Appel en garantie, Bonne foi, Conventions avec le propriétaire d'un dessin, Possession antérieure, Surmoulage*

Convention d'Union du 20 mars 1883 — 123 *bis* — *Quid* sous l'empire de la —, 125 *bis*

Conventions avec le propriétaire d'un dessin — *Quid* de leur violation ? 139

Cour de cassation — Lui appartient il d'apprécier le caractère industriel ou artistique de l'œuvre ? 23 et suiv

D

Débit — Le débit des dessins contrefaits est un délit 148

Déchéance — Elle se distingue de la nullité 113 — La fabrication à l'étranger constitue t elle une déchéance ? 118 — Exposé des motifs de la loi de 1888 119 — *Quid* du défaut d'exploitation ? 120 — Toute personne y ayant intérêt peut exercer l'action en déchéance 121

Délai — *Quid* du délai pour agir apres la saisie ? 174

Demande reconventionnelle — Compétence 186 et suiv

Dépôt — La loi exige un dépôt, 58 — Formes du dépôt, 59 — Ces formalités sont elles prescrites a peine de nullité ? 60 — On ne peut suppléer au défaut de dépôt, 66 et suiv — Que doit-on déposer ? 61, 62 — Faut il effectuer autant de dépôts qu'il y a de dessins ? 63 — Il est délivré un certificat de dépôt 64 — *Quid* du défaut de payement de l'indemnité ? 65 — Juridiction compétente pour recevoir le dépôt, 67 — Lieu où le dépôt doit être effectué, 68 — *Quid* au cas de plusieurs fabriques ? 69 — *Quid* au cas d'une fabrication par des ouvriers isolés ? 70 — *Quid* si le déposant n'est pas fabricant ? 71 — Le dépôt effectué au lieu déterminé par la loi protège la propriété du déposant sur toute l'étendue du territoire, 72 — La loi n'exige pas que le déposant soit créateur du dessin, 73 — Mais il faut qu'il en soit propriétaire 74 — On peut déposer par mandataire, 75 — *Quid* des incapables ? 76 — *Quid* d'une société ou d'une collectivité ? 76 *bis* — *Quid* du négociant qui a commissionné un dessin sur échantillon ? 77 et suiv — Le dépôt établit une présomption de propriété en faveur du déposant, 83 — Cas où le dépôt est attributif de propriété, 85 — Comment on procède, dans ce cas à l'ouverture des dépôts, 86 — Exception en cas de fraude, 87 — Comment cessent les effets du dépôt ? 88 — *Quid* de la mise en vente

avant le dépôt? controverse, 89 à 95 — *Quid* de la communication du dessin avant le dépôt? 96 — L usurpation frauduleuse avant le dépôt ne constitue pas une divulgation 97 — Responsabilité de celui qui divulgue un dessin à lui confié 98 — Dépôt au Conservatoire des dessins tombés dans le domaine public, 99
— V *Etranger*

Dessins artistiques — Leur application à l industrie en fait elle des dessins de fabrique? 19 — *Quid* au cas où le dessin artistique est du domaine public? 20 57 — *Quid* au cas où il est du domaine privé? nécessité de l autorisation de l'auteur, 21. — *Quid* si l œuvre artistique est composée en vue de son application à l industrie? 22

Dessins de fabrique — Définition, 6 et suiv. — Le mode de fabrication du dessin influe t-il sur sa nature? 9 et suiv — La loi sur les dessins de fabrique comprend aujourd hui toutes les branches d'industrie sans exception, 13, — Il doit être apparent, 16 — Le dessin doit avoir une configuration reconnaissable, 17 — Un genre nouveau de dessin peut-il être protégé indépendamment des dispositions spéciales que lui a données l'inventeur? 18

Dommages-intérêts — Appréciation des tribunaux, 182 et suiv — Faits de contrefaçon postérieurs au jugement dont est appel, 184

Droit de l auteur sur son œuvre — L auteur d'un dessin nouveau a sur son œuvre un droit absolu de propriété, il peut en interdire toute imitation, même en vue d une application à un objet différent 4, 47 — Etendue du droit en cas d'application nouvelle, 53 — Du droit d'auteur dans ses rapports avec le droit civil, 108 — Peut-on saisir la propriété d un dessin de fabrique? 109

Durée du droit — Elle est de une, trois ou cinq années ou a perpétuité 79 — Ce qu il faut entendre par la perpétuité 80 — La date du dépôt détermine le point de départ de la durée du droit, 79 — *Quid* si le déposant n'a pas déterminé la durée de son droit? 81 — Peut-on déposer pour un temps moindre que la perpétuité? 82

E

Emploi industriel — Est il le signe du dessin de fabrique? 20

Etranger — Peut il déposer valablement en France un dessin de fabrique? 123 — Durée du dépôt fait par l étranger en France, 124. — Où l étranger doit-il opérer son dépôt? 125.— *Quid* sous l empire de la Convention d Union? 125 bis — De la caution *judicatum solvi*, 126

Expertise — Les tribunaux peuvent l'ordonner, 167

Exploitation (défaut de) — V *Déchéance*

Exposition publique — Garantie provisoire des dessins de fabrique qui y sont admis, 101 — Lois transitoires, 100 — Loi permanente, 101 — *Quid* si l'inventeur n'opère pas le dépôt? 102 — Exhibition dans une exposition d un dessin contrefait 150

F

Fabrication en France — Est elle une condition de la protection? 118

H

Historique des dessins de fabrique, 1 et suiv

I

Imitation — L'imitation d un objet connu ou d un dessin appartenant au domaine public peut devenir l'objet d'une propriété privative, 51, 52

Importance ou mérite du dessin — La loi le protège quelle que soit sa valeur, 14

Interdiction de fabriquer. — Ses conséquences, 110.

Introduction — L introduction en France d'un dessin contrefait est un délit, 149 — *Quid* de l introduction par le propriétaire du dessin déposé? 118

J

Juridiction civile — Est-elle compétente pour statuer sur l action relative a la propriété ou à la cession d un dépôt? 111. — Sur l action en nullité? 122 — Sur l'action en contrefaçon? 161. — Chose jugée, 166

Juridiction commerciale — Est-elle seule compétente pour sta-

tuel sur l'action relative à la propriété ou à la cession d un dessin de fabrique ? 111 — Sur l'action en nullité ? 122 — Action en contrefaçon, 161 — Chose jugée, 166

Juridiction correctionnelle — Action en contrefaçon, 163 — Chose jugée, 166

L

Loi (texte de la) du 18 mars 1806 sur les dessins de fabrique, page 20

M

Mise en vente — Est elle punie ? 150

Mode de fabrication — Il est sans influence sur la propriété du dessin 9

Mode (Article de) — Constitue t-il une propriété susceptible d ê re protégée par un dépôt ? 30

Modèles de fabrique — C est un dessin de fabrique en relief, 27. — Est il protégé par la loi ? 28 et 29 — *Quid* des articles de mode ? 30 et 31

N

Nature du droit de l auteur — Est ce une propriété ? 4. — Ce droit est constaté par un titre, 5

Nouveauté de l'œuvre — Le dessin ou le modèle de fabrique pour être protégé, doit être nouveau, 38 — Caractères de la nouveauté 38 et suiv — *Quid* de l'emprunt fait à la nature ? 43 — Le juge doit apprécier non seulement les éléments isolés du dessin, mais encore son ensemble 45

Nullité — Elle se distingue de la déchéance, 113 — Cas ou la nullité du dépôt peut être demandée, 114 — Le déposant n a pas à prouver la validité de son titre, 115 — Effet de la nullité, 116 — Conséquences de l'irrégularité du dépôt, 117 — Toute personne y ayant intérêt peut exercer l action en nullité, 121

P

Peines — De l amende, 176 — V *Répression*

Possession antérieure — *Quid* de la possession personnelle antérieure au dépôt ? 140

Prescription. — Le délit de contrefaçon se prescrit par trois ans, 190

Procédé — Le dessin est indépendant du procédé conséquences de cette règle, 15

Publicité des jugements — Les tribunaux peuvent ordonner l affiche et l insertion de leurs décisions aux frais de la partie qui succombe, 188

R

Répression de la contrefaçon — En quoi elle consiste, 176 — Les tribunaux peuvent-ils prononcer défense de fabriquer à l avenir ? 180

Résultat industriel — Lorsque la forme de l objet a pour effet, non de concourir à l'ornementation, mais de produire un résultat industriel particulier il n'y a pas création d un modèle de fabrique, mais invention brevetable, 32 et suiv

S

Saisie — Saisie des dessins contrefaits 170 — Formes de la saisie, 171 et suiv — Le plaignant peut-il assister à la saisie ? 173 — *Quid* du délai pour assigner ? 174 — Formes de la saisie provoquée par le ministère public 175

Sculpture industrielle — Est elle régie par la loi de 1806 ? 95 et suiv

Solidarité — Dans quel cas peut elle être ordonnée pour les amendes ? 176 — Pour les dommages intérêts ? 185

Surmoulage — *Quid* du surmoulage d un modèle non déposé ? 141 et suiv

Sursis — Au correctionnel 166

U

Usage — L usage personnel est il exclusif de contrefaçon ? 154

V

Vente — *Quid* de la vente d exemplaires retenus à défaut de payement ? 151
V *Débit*

FIN DE LA TABLE ALPHABÉTIQUE ET ANALYTIQUE DES MATIERES

TABLE DES MATIÈRES

	Pages
Introduction a la deuxieme édition	VII
Avertissement pour la troisieme edition.	XIX
Bibliographie	XXIII
CHAPITRE I^{er} — Historique.	1
Texte de la loi du 18 mars 1806	20
CHAPITRE II — De la nature du droit de l'auteur	28
CHAPITRE III. — Des objets sur lesquels porte le droit d'auteur	30
Sect 1. — Dessins de fabrique	30
Sect 2 — Modèles de fabrique	61
CHAPITRE IV. — Conditions constitutives du droit	81
Sect. 1 — De la nouveauté	81
Sect 2 — De l'application nouvelle	93
CHAPITRE V — Du dépôt.	100
Sect 1 — Formes du depôt	100
Sect 2. — Lieu ou s'effectue le dépôt	108
Sect 3 — Des personnes qui peuvent déposer	112
Sect 4 — De la duree du droit.	117
Sect 5 — Des effets du dépôt	120
CHAPITRE VI — Garantie provisoire des dessins dans les expositions publiques	137
CHAPITRE VII — Propriété et transmission des dessins	140
CHAPITRE VIII — Nullités et déchéances	148
CHAPITRE IX — Droit des étrangers	160
CHAPITRE X — De la contrefaçon	169
Sect 1 — Faits qui constituent la contrefaçon	169
Sect 2 — Faits assimilés a la contrefaçon	186
Sect 3 — Du droit de poursuite	190
Sect 4 — Constatation de la contrefaçon	197
Sect 5 — Répression de la contrefaçon	208

APPENDICE

LÉGISLATION ÉTRANGÈRE ET INTERNATIONALE

	Pages
Allemagne	217
Angleterre	218
Autriche-Hongrie	219
Belgique	220
Canada	220
Espagne	220
Etats-Unis	221
Italie	221
Portugal	222
Russie	222
Suède et Norvège	223
Suisse	224
Autres Etats	224
TABLE ALPHABÉTIQUE ET ANALYTIQUE DES MATIÈRES	227

FIN

Imp. J. Thevenot, Saint-Dizier (Hte-Marne).

ORIGINAL EN COULEUR
N° Z 43-120-8